NOUVEAU TRAITÉ D'ARCHITECTURE,

CONTENANT

LES CINQ ORDRES

SUIVANT LES QUATRE AUTEURS

LES PLUS APPROUVEZ,

VIGNOLE, PALLADIO,

PHILIBERT DE LORME ET SCAMOZZI.

SUR LE PRINCIPE DESQUELS SONT COMPOSEZ DIFFERENS SUJETS,

SUR CHACUN DE LEURS ORDRES.

ENRICHI DE CENT VINGT-CINQ PLANCHES.

ENRICHI DE CENT VINGT-CINQ PLANCHES.

Par le Sieur P. NATIVELLE Architecte.

TOME PREMIER.

A PARIS,

Chez GREGOIRE DUPUIS, Libraire, ruë saint Jacques, à la Couronne d'or.

MDCCXXIX.

AVEC APPROBATION ET PRIVILEGE DU ROY.

A MONSEIGNEUR
LE COMTE DE MORVILLE

MINISTRE D'ETAT
ET CHEVALIER DE LA TOISON D'OR.

ONSEIGNEUR.

Comme c'est à l'exacte observation des Regles prescrites pour l'execution des cinq Ordres d'Architecture, que nous devons les Edifices les plus accomplis qui subsistent aujourd'huy, j'ay cru que ce seroit rendre un service signalé aux

EPISTRE.

Sectateurs de cette Mere des Arts, que de retracer ces mêmes Regles dans toute leur pureté, en les faisant participer de la perfection qu'ils ont acquis par les soins assidus de quelques fameux Architectes modernes.

 Mais comme je sçay par experience que quelque bon que soit un Ouvrage, le Public l'adopte rarement, s'il n'y est, pour ainsi dire, forcé par le suffrage de quelque Illustre Connoisseur ; j'ay crû, MONSEIGNEUR, que je ne pouvois mieux faire que d'exposer le mien à votre judicieuse Critique.

 En effet à qui pouvois-je mieux m'adresser qu'à vous, MONSEIGNEUR, qui joignez aux qualitez si rares de l'Homme d'Etat, la connoissance parfaite de ce qu'il y a de plus recherché dans l'Architecture, la Peinture & la Sculpture, comme il paroît, moins encore par le nombre, que par l'excellent choix que vous avez fait des meilleurs Morceaux que nous ayons dans ces trois genres?

 C'est ce qui a ranimé mon zele afin d'obtenir votre protection, certain de me procurer par-là toute la reussite possible dans mon entreprise, puisque vous avez daigné en accepter l'hommage. J'ay l'honneur d'être avec un profond respect,

MONSEIGNEUR,

<div style="text-align:right">Votre très-humble & très-obéïssant Serviteur
PIERRE NATIVELLE.</div>

EXPLICATION EN GENERAL DES PRINCIPALES PARTIES DE CET OUVRAGE.

L'UTILITE' que l'on croit procurer au Public par ce travail, en rendant très-exactement sur une même mesure, les cinq Ordres d'Architecture des quatre Auteurs les plus universellement approuvez aujourd'hui, sçavoir Vignole, Palladio, Philibert de Lorme & Scamozzi, étant ceux qui ont le mieux travaillé sur les proportions des Edifices antiques ; doit nous faire esperer la bienveillance des Amateurs de cet Art ; sur tout de ceux qui desirent se perfectionner dans la régularité du contour des profils & le développement du plafond des corniches de chaque Ordre, avec le plan de leurs chapiteaux, que l'on a mis sous les élevations. Ils sont ombrez & éclairez de façon à representer tout le relief que l'on peut desirer ; en sorte que l'Etudiant, pour peu qu'il ait de principes, se trouvera instruit du développement de l'un à l'autre. La partie qui est au trait attenant le dessein qui est ombré, se trouve réunie du plan à l'élevation par des lignes ponctuées ; de maniere que l'on découvre aisément la correspondance que ses parties ont l'une avec l'autre.

Ensuite de l'arcade avec piedestal de chaque Ordre, on donne les coupes & profils de deux portes differentes, quoique sur les mêmes proportions, dont les faces sont renfermées dans les regles de Vignole en leurs décorations ; & cela toujours dans l'esprit de donner moyen à l'Etudiant de se servir des cinq Ordres, en se disposant de maniere qu'il puisse arriver à d'heureuses compositions ; sans sortir neanmoins des regles & des proportions prescrites par l'Auteur, sur lesquelles ses portes sont travaillées, principalement sur Vignole & Palladio, comme les deux plus celebres par rapport à l'Optique, qu'ils sçavoient mieux qu'aucun de leur tems. C'est ce dont on seroit aisément convaincu, en voyant les Edifices qu'ils ont érigez l'un & l'autre dans toute l'Italie.

Après les cinq Ordres de Vignole, on donne une pratique de la Colonne torse, très-parfaite dans le contour de toutes ses parties, & par une regle bien plus abregée que celle de Vignole. L'opération que l'on a écrite à côté du dessein, comme on l'a fait pour l'explication de tous les autres du Volume en particulier, le démontrera mieux que ce que l'on en pourroit dire. La perfection que l'on se persuade avoir donné à cette Colonne, a fait que sur son principe, on a composé un Autel en forme de baldaquin à six colonnes, posées sur la circonference d'un cercle, qui sont entre elles de deux espaces ou distances differentes, dont la plus grande forme la face du Sanctuaire. Ce qui a conduit insensiblement à donner celle d'une Eglise, qui se trouve avoir plus de largeur, quoiqu'elle n'ait qu'un bas côté, qu'aucune que nous ayons en France. La décoration de son Architecture est suivant la doctrine de Vignole ; le plan, l'élévation du Portail, la coupe en dedans sur sa longueur, le profil de celle du dehors par l'un de ses côtez, la façade du chevet du Chœur, dont la largeur égale celle de l'Eglise, ainsi que le Portail, sont dessinées avec toute la correction & le développement que l'on peut desirer.

On expose ensuite la distribution d'une Maison assez considerable, de trente-cinq toises de face, dont les décorations exterieures sont aussi suivant les Ordres du même Auteur. On croit y avoir disposé du terrein avec entente, soit pour la situation, l'enfilade & le dégagement des principales pieces de parade, que pour celles destinées au service de bouche, & autres commoditez ; comme on présume l'avoir fait pour le reste des parties du Bâtiment : Ce qui se distinguera plus particulierement, en examinant le plan du rez de chaussée, celui du premier étage, les élévations & profils qui sont dessinez à la suite. Cette distribution termine le premier Volume.

SECOND VOLUME.

Le second Volume est distribué dans la même disposition que le premier ; mais on se flatte que les cinq Ordres de Palladio y sont très-exactement rendus dans l'esprit de leur Auteur.

Il faut observer qu'en l'Ordre Dorique de Palladio de ce second Volume, on a trouvé le moyen de coupler les colonnes, sans sortir de la proportion que l'entablement doit avoir avec elles, & de rendre au-dessus dans la frise le metope quarré parfait, sans alterer la saillie du tore des bases ; régularité en ce cas qui n'a point encore été exécutée, & neanmoins très-indispensable à la geometrique composition de cet Ordre.

Ensuite de chaque Ordre, comme dans le premier Volume, on a donné deux portes differentes, dont les façades sont suivant la doctrine de Palladio. On doit convenir que cet Auteur, ainsi que Vignole, sont certainement d'un mérite & d'un goût dans leurs Ouvrages bien au-dessus de Philibert de Lorme & de Scamozzi, dont on donne neanmoins les Ordres, & qui aussi doivent être regardez après les deux precedens comme les meilleurs ; même de tous les autres dont parle M. de Chambray dans son Parallele de l'Architecture antique avec la moderne.

A ce sujet il nous paroit à propos d'expliquer ici la raison que l'on a de ne point mettre Palladio à la tête de cet Ouvrage : ce n'est pas que l'on tienne cet illustre Auteur inferieur à Vignole ; l'intention est de mettre d'abord l'Etudiant à son travail ordinaire, pour le conduire plus loin ; Vignole étant plus universellement suivi des Eleves & des Ouvriers de cet Art que ne l'est Palladio ; ce qui provient non-seulement que le module de ce dernier est plus subdivisé, & par-là (pour eux) plus embarassant que celui de Vignole, sur la mesure duquel on l'a réduit ; mais encore que les desseins du Livre de Palladio (traduit par l'Auteur du Parallele dont nous venons de parler) sont dessinez bien au-dessous du mérite de leur Auteur, ainsi que le fait remarquer Daviler dans son Cours d'Architecture : Vignole & Palladio doivent être également estimez ; mais la proportion que donne Vignole dans ses Ordres du tiers de la colonne, y compris base & chapiteau pour le piedestal, & du quart pour l'entablement, le doit faire preferer à Palladio, lorsqu'on aura à traiter un Edifice d'un grand aspect & vû d'une grande distance, dont alors il faut que toutes les parties ayent de la fierté. Il est vrai aussi que l'on doit preferer Palladio à Vignole pour la décoration des dedans, dont le point de vûe est fixe & peu reculé ; car en cela la proportion du quart qu'il donne tant pour les piedestaux devient merveilleuse, de même que celle du cinquième (y compris base & chapiteau) pour l'entablement. On peut même le preferer encore pour l'exterieur d'un Bâtiment dont la circonference ne soit point considerable, parce qu'alors il est nécessaire que la délicatesse soit par tout répandue.

Pour faire sentir la difference qu'il y a entre les deux derniers Auteurs, & même entre Palladio & Vignole (par rapport aux differentes proportions qu'ils donnent chacun aux principales parties sur le même Ordre) on a jugé à propos de les assembler deux à deux en forme de parallele, & très en grand, tant pour les bases des colonnes que pour les chapiteaux & entablemens, destituez d'ornemens de sculpture, pour que l'on découvre sans cette richesse la beauté d'une moulure belle par elle-même.

En ce second Volume on trouvera le plan & les élévations de trois Maisons moins considerables à la vérité (par leur grandeur) que celles du premier, mais qui ne laissent pas dans leurs décorations exterieures, qui sont suivant les regles des Ordres de Palladio, de participer aux beautez que produisent les principes de cet Auteur.

On a aussi donné dans une place très-irréguliere, après les Ordres de Philibert de Lorme & de Scamozzi, le dessein d'une Maison dont les façades sont suivant les regles de ces deux derniers Auteurs. La distribution tant du rez de chaussée que du premier étage, nous paroit ménagée & entenduë de façon à procurer quelques lumieres à l'Etudiant, & lui donner la facilité de réussir dans quelque terrein irrégulier que ce puisse être.

TEXTE DE VIGNOLE
SUR LES CINQ ORDRES EN GENERAL.

Ayant à traiter des cinq Ordres d'Architecture, qui sont le Toscan, le Dorique, l'Ionique, le Corinthien & le Composite, j'ai crû qu'il étoit à propos pour en donner d'abord une idée generale, d'en dessiner les figures sans y marquer leurs mesures particulieres, parce qu'en ceci je n'ai d'autre dessein que de representer tout d'un coup l'effet d'une Regle generale dont je ferai à la suite l'application de chaque Ordre en particulier sur chacune de leurs parties.

En general tout Ordre est composé au moins de deux parties principales, qui sont la Colonne & l'Entablement ; de trois quand sous la colonne il y a un Piedestal, & de quatre au plus lors qu'on joint un Acrotere ou autre petit piedestal au-dessus de l'entablement. La colonne se compose aussi de trois principales parties, qui sont la base, le fust ou la tige, & le chapiteau. L'entablement en a de même trois, sçavoir, l'architrave, la frise & la corniche, & chacune de ses principales parties en a de plus petites, qui luy servent d'ornement, que l'on appelle moulures, d'un nom general, qui ne laissent pas d'en avoir de particulieres pour chacune, comme on le verra dans les piedestaux, bases de colonnes, chapiteaux & entablemens de chaque Ordre dessinez en grand.

Il faut remarquer que la colonne avec sa base & son chapiteau, doit être regardée comme la plus noble partie d'un Ordre d'Architecture ; ainsi que c'est à elle à laquelle les autres doivent être proportionnées, luy étant assujetties : La colonne est de differentes hauteurs suivant les differens Ordres. La Toscane, qui est la plus simple, n'a de hauteur que sept fois sa grosseur, à la prendre (comme pour les autres) au dessus de la base : La Dorique en a huit, & son chapiteau est plus orné de moulures, avec des métopes & des triglyphes dans la frise de l'entablement, joint aux gouttes attachées sous le listel de l'architrave à plomb de chaque triglyphe. La Ionique a neuf diametres, & se distingue par sa base qui est differente des précedentes ; par son chapiteau qui a des volutes, & par les denticules de la corniche : La Corinthienne qui en a dix, se trouve avoir une base & un chapiteau differens, avec deux rangs de feüilles d'où sortent de dessous les coins du tailloir des caulicoles en forme de volutes, mais de beaucoup plus petites qu'au chapiteau Ionique, & deux autres encore d'un moindre volume au milieu de chacune des faces, qui se touchent par opposition à leur enroulement, que l'on appelle vulgairement petites caulicoles, & des modillons dans la corniche. Enfin l'Ordre Composite, dont la colonne de même que la Corinthienne a dix diametres pour sa hauteur ; elle est encore differente par sa base & son chapiteau, qui participe des beautez de celuy de l'Ordre Ionique dont il retient les volutes, & de la richesse du Corinthien par le même nombre des feüilles, avec des denticules à la corniche.

La maniere dont les cinq Ordres sont ici dessinez suivant Vignole, n'est que pour representer à l'Etudiant (par un exemple) la facilité avec laquelle on peut executer celui des cinq que l'on voudra dans une même hauteur, par rapport au tiers de la Colonne, y compris base & chapiteau, que cet Auteur donne à ses piedestaux ; & du quart pour les Entablemens, en divisant cette hauteur en dix-neuf parties égales, comme AB. AC. dont les quatre d'en-bas seront pour le piedestal, qui sera le tiers des douze d'au-dessus, destinées pour la hauteur de la Colonne avec sa base & son chapiteau ; & les trois autres encore au-dessus de ces douze (qui restent des dix-neuf) seront pour la hauteur de l'Entablement, qui deviendra le quart de la Colonne, y compris base & chapiteau.

Et lorsque l'on voudra l'un des cinq Ordres sans piedestal, il ne faudra diviser cette hauteur generale qu'en cinq parties, dont une sera (sçavoir celle d'en-haut) pour l'Entablement ; & les quatre d'au-dessous, pour la hauteur entiere de la Colonne.

TEXTE DE VIGNOLE
SUR L'ENTRE-COLONNES
DE L'ORDRE TOSCAN.

N'AYANT trouvé parmi les Antiquitez de Rome aucuns restes d'ornemens de l'Ordre Toscan qui puissent me servir de regle, comme je l'ay pratiqué à l'égard de l'Ordre Dorique, du Ionique, du Corinthien, & du Composite ; j'ay été obligé d'avoir recours à l'autorité de Vitruve, & de me servir de la regle qu'il donne dans le septiéme Chapitre de son quatriéme Livre ; où il dit que la hauteur de la Colonne Toscane doit être haute de sept fois sa grosseur, y compris Base & Chapiteau. Pour ce qui regarde le reste des parties de cet Ordre, qui sont l'Architrave, la Frise & la Corniche ; je croy qu'il est à propos d'y observer la même regle que j'ay trouvée pour les autres Ordres, sçavoir que tout l'Entablement, c'est-à-dire l'Architrave, la Frise & la Corniche, soit du quart de la hauteur de la Colonne qui est de quatorze modules y compris la Base & le Chapiteau ; de sorte que l'Entablement doit en avoir trois & demi, qui sont le quart de quatorze. A l'égard des mesures particulieres de ses membres, elles seront marquées dans la suite.

UNE Colonie des anciens habitans de Lydie, l'une des Provinces d'Asie, fut envoyée pour peupler la Toscane qui est une partie de l'Italie, & furent les premiers qui bâtirent des Temples de cet Ordre, qui fut pour cela appellé l'Ordre Toscan. Il n'y a de cet Ordre, comme le dit Daviler, aucuns monumens antiques que l'on puisse dire être réguliers ; il fait remarquer que la Colonne Trajane (qui a huit diamettres, dont le piedestal est Corinthien & qui n'a pas d'entablement au-dessus de son chapiteau,) ne peut passer pour un modele de cet Ordre, non plus que bien d'autres Edifices antiques, tels que sont les Amphiteatres de Veronne, de Pole & de Nîmes, qui sont trop rustiques pour servir de regle à la composition Toscane, & pour avoir aucun rang entre les autres Ordres. Palladio en rapporte un profil à peu près semblable à celui de Vitruve, & un autre trop riche aussi-bien que celui de Scamozzi ; ils sont dessinez dans le second Volume, ainsi que celui de Philibert de Lorme.

L'on peut dire que de tous les Auteurs qui ont traité de l'Ordre Toscan, c'est Vignole qui lui a donné plus de grace & des proportions plus régulieres, tant dans les principales parties, que dans les moulures qui leur servent d'ornement, en sorte qu'il peut aujourd'huy décorer les Bâtimens les plus magnifiques. De Brosse & le Mercier, deux des meilleurs Architectes de notre siecle, l'ont employé avec un grand succés sçavoir, le premier au Luxembourg, & l'autre au Palais Royal. Depuis eux Hardouin Mansart l'a aussi mis en œuvre à l'Orangerie de Versailles, d'un goût & d'une execution si parfaite qu'il devient digne, selon cet Edifice, de décorer les Bâtimens les plus superbes. Il est vray aussi que de tous les Ordres c'est le plus facile à executer ; n'ayant rien d'assujettissant dans son entablement pour la disposition & l'écartement de ses colonnes, à la difference du Dorique par ses triglyphes dans sa frise ; l'Ionique, le Corinthien & le Composite, par leurs modillons & denticules dans leurs corniches.

TEXTE DE VIGNOLE
SUR L'ARCADE TOSCAN
SANS PIEDESTAL.

Quand on veut se servir de l'Ordre Toscan sans Piedestal, il faut diviser toute la hauteur qu'on doit luy donner en dix-sept parties & demie, que l'on nomme modules, & chaque module en douze parties égales, qui serviront à former tout cet Ordre, & à déterminer la grandeur de chacun de ses membres, comme il est marqué dans le dessein par nombres entiers & rompus.

CES Arcades d'Ordre Toscan sans piedestal conservent la proportion du double de leur largeur pour leur hauteur, depuis le plinthe de la base de la colonne jusques sous la clef du cintre; mais l'augmentation que l'on a fait du socle (au-dessous des mêmes bases & qui contient dans sa hauteur trois marches pour monter aux galleries basses en arcades) leur en donne davantage sur le devant de leur face: ce que l'on a cru devoir faire, attendu que cet exhaussement communique à tout le reste une legereté qui ne se rencontreroit pas si les bases étoient posées à crû sur le pavé.

Les Arcades dans la plûpart des Edifices modernes excedent plûtôt en hauteur deux fois leur largeur que moins, l'imposte n'a icy qu'une plate-bande d'un quart de module de saillie, & la colonne sort de ce quart de plus de son demi diametre : c'est une regle generale de Vignole qu'il observe dans tous les Ordres suivans, ne voulant pas que l'imposte passe le demi diametre; quoique la plûpart des anciens n'ayent pas observé cette regle, & qu'il y ait au contraire des impostes qui couvrent la colonne à un quart près; ce qui ne réussit nullement, parce que cette interruption dans le contour de la colonne luy ôte toute la grace qu'elle pourroit avoir ; ensorte que pour éviter ce défaut, il faut toujours faire sortir la colonne du mur, au moins d'un module & un quart, afin que la saillie de l'imposte ne passe pas le demi diametre; les alettes ou pieds droits (dans tous les Ordres) ne doivent guere exceder un module de chaque côté au-delà du diametre de la colonne pour recevoir (par cet espace) l'archivolte qui parcourt le cintre de l'arcade, & doit avoir de la conformité avec les moulures de l'imposte.

Pour ce qui regarde l'épaisseur du pillier ou jambage dont est formé le flanc de l'arcade, il peut avoir plus de deux modules, mais jamais moins ; ce qui dépend de la charge de ce qu'on édifieroit au-dessus de cet Ordre au rez de chaussée.

QUATRIE'ME PLANCHE DE VIGNOLE.

TEXTE DE VIGNOLE
SUR L'ARCADE TOSCANE
AVEC PIEDESTAL.

Mais si l'on veut construire l'Ordre Toscan avec piedestal, il faut diviser toute la hauteur en vingt-deux parties & un sixiéme ; parce que la hauteur du piedestal doit être le tiers de celle de la colonne avec la base & son chapiteau ; ainsi comme la hauteur de cette colonne est de quatorze modules, le tiers sera donc quatre modules deux tiers, qui étant ajoutez à dix-sept modules & demi que nous avons donné à cet Ordre sans piedestal, donnent les vingt-deux modules & un sixiéme.

Si l'on veut élever l'arcade de l'Ordre Toscan avec piedestal dans une hauteur égale à la precedente, il faut faire attention que les colonnes deviennent moins fortes, parce qu'au moyen de l'augmentation du piedestal, le module se trouve moins grand, & par cette raison le jambage de l'arcade demande plus de force pour résister à la charge qu'il pourroit y avoir au-dessus: pour cela il lui faut donner quatre modules de largeur ; en sorte que par cette augmentation (de largeur par rapport au précedent) le centre de l'arc peut recevoir un bandeau d'un module ; si l'on ne veut point y mettre des bossages & des refands, comme on l'a fait pour en détacher davantage les colonnes & l'entablement.

Cette arcade conserve la même proportion que celle cy-devant sans piedestal, ayant huit modules & trois quarts pour sa largeur, sur dix-sept modules & demi de hauteur. L'imposte, à la difference de la precedente, peut être ornée d'un listel de deux parties en dessous du trait superieur, & de six parties au-dessous pour la grande face ; de sorte que la derniere sera de quatre, qui feront le module que l'imposte doit avoir de haut.

Il arrive rarement que les bases des colonnes soient posées à crû sur le rez de chaussée sans quelque élévation de degrez, socle, ou piedestal ; on les met moins souvent sur un piedestal que sur un socle, & quelquefois sur deux en retraite l'un sur l'autre, sur tout aux Ordres qui sont au rez de chaussée ; cependant au Palais du Luxembourg il y a un piedestal à l'Ordre Toscan avec les mêmes moulures que celuy-cy, dont le dé a une table refoulée qui seroit mieux en bossage, ainsi que le dit Daviler, à la difference des autres Ordres. Les arcades de la façade de ce Palais, & celles des aîles sur la cour, ont plus de hauteur que le double de leur largeur, parce qu'elles seroient devenuës trop basses sur le Jardin, où il n'y a point de piedestal, quoi qu'elles soient les unes & les autres d'une même largeur, le piedestal n'étant fait que pour gagner la hauteur du perron du grand palier pavé de marbre, & bordé sur le devant de balustres de pareille matiere, en sorte que les arcades de la façade du Jardin sont restraintes dans la proportion du double de leur largeur pour leur hauteur.

PORTE DE PARC A DEUX PAREMENS

COMPOSE'E SUR L'ORDRE TOSCAN

SELON LES REGLES DE VIGNOLE.

QUOYQUE les colonnes de l'Ordre Toscan de cette Porte de Parc à deux paremens soient rudentées en boisseaux & sans exaucement de leur mesure ordinaire, elles ne laissent pas néanmoins de paroître d'une hauteur convenable pour cet Ordre ; il faut avoüer aussi que ce qui y contribuë le plus, provient de l'entablement recoupé sur le vif de leur diametre superieur, qui, de même que le piedestal, procure de la légereté à tout le trumeau, ou pour mieux dire, à toute l'Architecture qui forme la décoration des jambages ou piedroits de cette Porte : car il est certain que si l'entablement étoit continué sans retour, les colonnes paroîtroient plus racourcies par la rudenture des bossages en tambour, que si elles étoient unies, & où en pareil cas on seroit obligé de les exhausser pour leur procurer plus de grace ; ce qui dépendra alors du discernement de l'Architecte, suivant le point d'où doit être vû son objet.

Les Enfans qui tiennent des guirlandes de fleurs, & qui par-là simbolisent la Déesse des Jardins, peuvent être répetez comme ils sont (ou bien d'une attitude differente) sur la façade en dedans du Parc.

L'on a jugé à propos de donner un module à la base du piedestal pour la hauteur, celle de Vignole (à laquelle il ne donne que six parties) ayant paru trop foible & trop delicate, attendu la simplicité de l'Ordre Toscan.

TEXTE DE VIGNOLE
SUR LE PIEDESTAL ET BASE DE LA COLONNE
DE L'ORDRE TOSCAN.

Quoy qu'il soit rare de donner un Piedestal à l'Ordre Toscan, je n'ay pas laissé de le dessiner icy en sa place, afin de suivre la méthode que je me suis prescrite ; à l'occasion de quoy l'on peut remarquer que la regle génerale que j'observe dans tous les Ordres est de donner au Piedestal & à ses ornemens, le tiers de la hauteur de la colonne, y compris la base & le chapiteau ; de même que toute la hauteur de l'entablement ; c'est-à-dire, l'architrave, la frise & la corniche doivent en être le quart ; le module, ainsi que dans le Dorique, se partage en douze parties, & sert de regle pour tous ses membres & ses moulures, ainsi qu'il est marqué pour chacun en son lieu.

Les socles ordinairement sont moins hauts que larges, & lorsqu'ils sont quarrez, ils sont appellez dez. Si au-dessous de ces dez on ajoute une base & sur le dessus une corniche, pour lors ils doivent être appellez piedestaux.

Le Piedestal de l'Ordre Toscan selon Vignole (dont la moitié de la largeur est representée icy par la figure qui est au trait) se trouve être le plus haut qu'il y ait jamais eu avant & après luy, parce que Vignole s'est renfermé en ces cinq Ordres dans la regle generale du tiers de la colonne pour la hauteur du piedestal, ce qui réussit parfaitement avec la proportion du quart qu'il donne à ses entablemens.

L'Architecte du Palais du Luxembourg a imité ce piedestal, d'où l'on peut juger de son bon effet. La base de la colonne est la même que celle de la colonne Trajane, elle a un module de hauteur, & la ceinture est comprise dans la douziéme partie de ce module ; le tore a un dixiéme de saillie plus que le centre de son contour, pour le dégager de dessous la ceinture ou littel, & il doit joindre le plinthe à plomb de son centre.

Quoyque la ceinture de la base de la colonne doive ordinairement faire partie du fust, cependant dans cet Ordre & au Dorique, elle se trouve appartenir à la base.

SEPTIE'ME PLANCHE DE VIGNOLE.

TEXTE DE VIGNOLE
SUR LE CHAPITEAU ET L'ENTABLEMENT
DE L'ORDRE TOSCAN.

Apres avoir donné les principales mesures de l'Ordre Toscan, j'en ay dessiné les parties en grand dans cette figure & dans la précedente, afin qu'on puisse voir plus distinctement la division de ses moindres parties avec leur saillie, la netteté du dessein & des nombres qui y sont marquez en donneront une connoissance parfaite, pour peu qu'on veüille s'y appliquer, sans qu'il soit besoin d'un plus long discours.

ON n'a point hesité de diminuer de deux parties de module, la saillie, (que donne Vignole) à la corniche de son entablement de l'Ordre Toscan, ce qui la rend égale à sa hauteur, conformement à celle du même Ordre dont est décorée l'Orangerie de Versailles, Edifice parfait par sa parfaite execution (dans toutes ses parties) met, s'il est permis de le dire, l'Ordre Toscan au-dessus de lui-même.

Selon Vignole, le diametre superieur de la colonne de cet Ordre, est moindre que l'inferieur, de cinq parties de module) en ce que cet inferieur en a vingt-quatre, qui veulent dire deux modules, mesure ordinaire que cet Auteur donne à tous les diametres du bas des colonnes de ses cinq Ordres, pris un peu au-dessus de la base: l'astragale qui fait partie du fust n'a qu'une partie & demie de saillie de chaque coté, dont le diametre étant pris à cet endroit, y compris les dix-neuf parties que contient le superieur de la colonne, font vingt-deux parties; ce qui est singulier à cet Ordre: car dans les autres, la saillie de l'astragale ; prise du centre de la colonne) est égale au demi diametre de cette même colonne par le bas, sur lequel on a toujours jugé de la grosseur, & mesuré les autres parties par l'astragale, lorsque le bas du tronc a été perdu ou trop enterré dans les ruines.

La division du chapiteau de cet Ordre & du Dorique est si facile, qu'il n'y a autre chose à observer, que de faire saillir la face de l'abaque ou tailloir, plus que le quart de rond, d'environ un quart de parties; parce qu'ils se confondroient ensemble s'ils étoient à fleur du point où la circonference de ce quart de rond touche le dessous du tailloir à l'endroit des diametres au milieu de ses faces, & que d'ailleurs dans les pilastres de ces Ordres il n'y auroit point de distinction, si ce dégagement n'étoit observé.

L'entablement de cet Ordre (comme le dit Daviler) n'est pas assez simple pour être estimé rustique, ni assez riche pour ressembler au Dorique. La cimaise étant un ove ou quart de rond, est particuliere à cet Ordre, & quoiqu'il n'y ait pas de filet, cette moulure étant forte peut subsister : à l'égard du larmier de la corniche, il est bon de le refoüiller de quelque canal, & comme dit l'ouvrier, faire la mouchete pendante, ainsi qu'il le paroît par une ligne piquée, parce qu'il deviendroit trop pesant étant laissé massif. Ce qui donnera par ce moyen une partie de haut au listel qui couronne le talon au-dessous dudit larmier ; quoique du devant de la face étant vûë geometralement, il ne paroisse que d'une demi-partie.

TEXTE DE VIGNOLE
SUR L'ENTRE-COLONNES SIMPLES
DE L'ORDRE DORIQUE.

Pour faire le partage de la hauteur de l'Ordre Dorique sans Piedestal, il la faut diviser en vingt parties égales, l'une desquelles sera le module que l'on divisera en douze parties, comme celui de l'Ordre Toscan ; on donnera un module à la base, y compris l'orle inférieur, autrement dit, ceinture de la colonne. La hauteur du fust, sans y comprendre cet orle, sera de quatorze modules, & le chapiteau d'un module. Les quatre modules qui restent (& qui sont le quart de la hauteur de la colonne, y compris base & chapiteau) seront pour l'entablement, c'est-à-dire, pour l'architrave, la frise & la corniche, en sorte que l'on donnera un module à l'architrave, un module & demy à la frise, & autant à la corniche. Il est aisé de voir que ces hauteurs particulieres de la corniche, de la frise & de l'architrave, font les quatre modules de l'entablement, qui joints avec ceux de la colonne considerée avec sa base & son chapiteau, font les vingt dans lesquels nous avons dit qu'il faut diviser toute la hauteur.

L'Ordre Dorique est ainsi appellé, parce que Dorus Roy d'Achaïe fut le premier qui dans Argos (une des principales villes de cette partie de la Grece) fit bâtir un Temple de cet Ordre, qu'il dédia à Junon, & les habitans de Délos en éleverent un à Apollon, où à la place des triglyphes, il y avoit des lyres.

Ainsi que Daviler l'écrit : Ce qui rend le Dorique considérable, c'est, dit-il, qu'il a donné la premiere idée de l'Architecture reguliere, & que toutes ses parties sont fondées sur la position naturelle des corps solides. Les grands exemples qui nous en restent des Romains qui l'ont mis régulierement en œuvre, font assez connoître quel état ils faisoient de cet Ordre, quoi- qu'il tire son origine de la Grece. Le Theatre de Marcellus est le plus régulier qu'ils ayent fait, parce que la distribution des métopes & des trygliphes y est juste. Cet Ordre, à la vérité, est le plus difficile de tous à mettre en œuvre, parce que la distance de ses colonnes est déterminée par les espaces des triglyphes & des métopes qui se trouvent assez considerables de l'un à l'autre, pour ne pouvoir pas convenir à certains assujettissemens, sans interrompre la régularité de ces mêmes métopes, en quoi consiste une de ses principales beautez, & sans laquelle cet Ordre ne seroit pas plus difficile que les autres ; ce qui n'a pas empêché que cette bonne régle n'ait été négligée.

ENTRE-COLONNEMENS DE L'ORDRE DORIQUE SELON VIGNOLE,

COUPLEZ LE LONG DES FACES, & groupez sur l'angle, ainsi que le montrent les trois colonnes non en ligne droite qui sont dessinées sur le Plan.

SUIVANT les regles de Vignole, on donne en ce dessein un entrecolonnement d'Ordre Dorique avec colonnes couplées, sans déranger au-dessus d'elles dans la frise la régularité du métope en quarré parfait, contre la licence que quelques Architectes modernes ont pris de l'executer en quarré long dans plusieurs Edifices considerables, dont on peut dire, s'il est permis de parler ainsi, que le mauvais effet deshonore les régulieres proportions de cet Ordre.

A la verité il faut avoüer que le couplement de colonnes d'Ordre Dorique (selon cet Auteur) ne peut s'executer sans disgracier quelques endroits de son ordonnance ; mais dans la jonction du tore des bases où se rencontre ce défaut en ce dessein, on doit convenir qu'il est infiniment plus supportable & moins désavantageux à l'Ordre Dorique que la figure du métope en quarré long. On s'en rapporte sur cela au discernement des habiles, s'ils veulent être de bonne foi, & se dépoüiller de toute prévention.

On ne croit pas non plus que l'on désapprouve le vuide du grand espace ou écartement des colonnes, par rapport à la proportion de sa largeur avec sa hauteur qui en est le double, sans y comprendre le socle, que l'on a mis au-dessous des bases pour les exhausser du rez de chaussée.

L'acrotere au-dessus de l'entablement qui fait ressaut en piedestal sur chaque couplement, & qui porte des trophées, ne doit pas surpasser de beaucoup pour sa hauteur trois parties de module plus que le cinquième de la colonne, y compris base & chapiteau.

TEXTE DE VIGNOLE
SUR LES PORTIQUES DORIQUES
SANS PIEDESTAL.

Quand on veut faire des ornemens de Galeries ou Portiques d'ordonnance Dorique sans piedestal, il faut, comme on a dit ci-dessus, diviser toute la hauteur en vingt parties, l'une desquelles sera le module ; & distribuer ensuite les largeurs de telle sorte qu'il y ait sept modules entre deux pilastres, & que chaque pilastre en ait trois de largeur ; d'où il arrivera que les hauteurs & les largeurs seront bien proportionnées ; que la hauteur des jours ou des vuides sera double de leur largeur, & que les métopes & triglyphes se trouveront exactement distribuez, comme il est aisé de le voir dans le dessein : après quoi il faut seulement observer que la saillie de la colonne hors du pilastre soit d'un tiers de module plus grande que le demi-diametre de la même colonne, afin que la saillie des impostes n'en passe point le milieu ; c'est une regle qu'il faut universellement observer en pareil cas dans tous les Ordres.

En cette ordonnance Dorique sans piedestal, on ne peut disconvenir que si l'arcade étoit plus exhaussée, cela efface-roit cette masse de maçonnerie qui est entre le sommet de son cintre & le dessous de l'architrave, ce qui ne s'accorde nullement à l'élegante proportion de l'espace des colonnes, & fait tort par cet endroit à toute la decoration, puisque sans la prolongation de l'astragale du chapiteau des colonnes, cela ne seroit absolument pas supportable; & que d'ailleurs il vaut mieux qu'une arcade ait en hauteur plus du double de sa largeur que moins, perfection en cela que l'usage nous confirme, & qui demande nécessairement d'être observée à cet Ordre, attendu qu'il est de soi assez solide, & que par conséquent l'exhaussement de l'arcade lui est nécessaire, afin de rendre l'ouvrage plus leger ; ce que l'on auroit volontiers corrigé en ce dessein, si l'on ne se croyoit obligé de rapporter fidelement son Auteur.

L'acrotere ou petit piedestal qui fait ressaut à plomb au-dessus de chaque colonne, & qui est continué en forme d'Attique a pour hauteur le cinquième de la colonne.

TEXTE DE VIGNOLE
SUR LES PORTIQUES DE L'ORDRE DORIQUE
AVEC PIEDESTAL.

Si l'on veut élever des Portiques ou Galeries d'ordonnance Dorique avec piedestal, il faut diviser toute la hauteur en vingt-cinq parties & un tiers, & de l'une de ces parties en faire le module. La distance d'un pilastre à l'autre sera de dix modules; & la largeur des pilastres de cinq; par ce moyen l'on trouvera la juste distribution des métopes & des triglyphes, & le vuide des arcades sera d'une bonne proportion. La hauteur sera double de sa largeur, & aura par conséquent vingt modules, comme on le peut voir en cette Figure.

Il faut convenir que cette arcade d'Ordre Dorique avec piedestal, feroit un bien meilleur effet, si les colonnes étoient moins espacées; non-seulement la solidité en seroit plus parfaite, par rapport à la portée des architraves, & même la diminution de cet écartement feroit sentir davantage la fiere composition de cet Ordre; ce qu'il seroit facile d'executer en rapprochant les colonnes de la distance du milieu d'un triglyphe à l'autre, l'arcade restera encore d'un bonne largeur étant de huit modules & demi, & dix-neuf modules & dix parties de haut sous clef, ce qui deviendra plus gracieux, & certainement d'une maniere capable d'effacer le goût mediocre que lui cause ce grand écartement de colonnes.

Daviler confirme ce sentiment, lorsqu'il dit au même chapitre, que par rapport à la grande saillie des architraves en consequence de cette grande distance des colonnes, plusieurs Architectes ont été obligez de faire un retour en avant-corps sur la colonne; cette maniere est plus solide à la verité, mais (comme il le dit encore) l'ordonnance en devient trop mesquine par ces entablemens recoupez, & particulierement lorsqu'il n'y a qu'une colonne montée sur un piedestal, c'est ce que l'on peut voir dans le livre du sieur Dégodets aux Arcs de Triomphe à Rome. Enfin il est toujours mieux que les portiques ou les arcades ayent plus du double de leurs largeurs, c'est la proportion la plus belle & la plus approuvée.

DOUZIEME PLANCHE DE VIGNOLE.

PORTE AVEC FRONTON
SUR L'ORDRE DORIQUE
SUIVANT VIGNOLE.

QUOYQUE cette Porte soit entierement conforme par ses mesures à l'arcade précédente, hors le fronton (& qu'elle soit destituée de la richesse que luy pourroit procurer le couplement de colonnes) elle ne laisse pas d'être très-supportable, & même on ne peut disconvenir que la proportion de son avant-corps, formé par l'espace des colonnes, ne lui communique de l'élegance ; ce qui prouve que l'on ne peut faire de mauvaises productions sur les dimensions proportionelles des Ordres d'Architecture que les bons Auteurs nous ont données dans les trois manieres de disposer les colonnes, sçavoir en entrecolonnement simple pour peristile, en arcade sans piedestal & avec piedestal, sur tout Palladio & Vignole : il faut néanmoins convenir que de Savans modernes depuis eux ont perfectionné bien des parties de cet art ; sçavoir par un écartement un peu plus excedant dans l'espace des entre-colonnes dont on vient de parler (comme de la premiere maniere de les disposer) avec un socle au-dessous des bases, qui, joint à l'augmentation de la distance des colonnes, procure par cet exhaussement beaucoup de noblesse à l'ordonnance. Ensuite de cette premiere perfection, on a trouvé la seconde, en excedant proportionellement, & selon le cas, le double de la largeur des arcades pour leur hauteur ; mais par-dessus cela l'imagination des colonnes couplées, qui, certainement, font un magnifique effet, surtout lorsque l'architecture qui les accompagne se trouve d'accord avec elles ; le couplement, par exemple, conviendroit à cette porte - cy, bien entendu que ce fût selon le moyen dont on s'est servi pour le couplement, sans interruption du métope parfaitement quarré, & même sans anticipation des tores aux bases des colonnes, ainsi que l'on en donne des exemples dans le second volume à l'Ordre Dorique de Palladio ; mais pour former cette Porte, comme on le dit, il faudra à même raison écarter les autres parties, comme les deux pilastres en bossage d'où prend naissance la demi-lune.

COUPE ET PROFIL DE LA PRECEDENTE PORTE.

C'EST pour faciliter à l'éleve le moyen de développer le plan, & d'en pouvoir figurer l'effet de plusieurs côtez en élevation, que l'on fait cette coupe prise par le milieu de l'arcade qui se presente (à commencer vers la gauche) par le pilastre enrichi de bossages & de refends qui forme l'encoignure où comence exterieurement la courbe de la demi-lune, dans le fond du milieu de laquelle se trouve élevée une des deux colonnes de la façade de ladite porte au-dessus de laquelle paroissent les mutules qui enrichissent l'une des deux corniches rampantes du fronton jusques dessus la corniche de niveau; ensuite vers la droite, paroit en coupe toute la longueur du dessous de la porte bornée par la portion cintrée de l'entrée de la cour, semblable & comme adossée à celle sur la ruë; dans cette longueur de passage, est representée la porte où seroit le Portier; à côté sur la gauche, il en est une feinte pour décorer en simetrie cette espece de vestibule, ornée d'une corniche par le haut dans le pourtour de son plafond, & au-dessus duquel est une terrasse de communication aux premiers appartemens des deux aîles en retour du grand corps de logis du fond de la cour; ensuite sur la droite paroit en élevation la moitié d'une des arcades de ses aîles dont les assises & les claveaux du cintre sont travaillez en bossages & refends; lesquelles arcades servent d'entrée & de sortie au promenoir ou peristile sous l'appartement du premier étage des deux aîles.

PORTE D'HOSTEL
COMPOSÉE SUR L'ORDRE DORIQUE
SUIVANT VIGNOLE,
AVEC COLONNES COUPLÉES.

QUELQUE union qu'il pourroit y avoir dans les parties d'Architecture qui accompagnent l'Ordre Dorique dont est formée la principale décoration de cette Porte, l'on conviendra (après avoir examiné) que ce qui parle le plus en sa faveur, est la regularité des métopes dans l'étenduë de la frise, joint au supplément de richesse que procure le couplement de colonnes, sur tout sans disgracier le métope au-dessus d'elles par un quarré long, défaut que l'on execute trop souvent pour en éviter un bien moindre qui se rencontre, à la vérité, dans l'anticipation du tore des bases, comme il le paroît au dessein de cette Porte ; mais que l'on peut dire, située dans une partie d'un bien plus petit volume, & dans un renfoncement qui le met, pour ainsi dire, à l'ombre, tel qu'on le peut voir aux plans de dessous l'élevation. Il se distinguera encore mieux dans celui que l'on a dessiné exprès & en grand dans la deuxiéme Planche cy-après, où l'on s'attache plus particulierement à prouver que ce défaut est infiniment plus supportable que le métope barlong qui dérange la beauté de l'Ordre.

Il est certain qu'il seroit bien plus avantageux pour les amateurs d'Architecture, & même pour l'Ordre Dorique, de l'executer, s'il étoit possible, sans un de ces deux défauts, & sans déranger les proportions que le piedestal & l'entablement ont avec la colonne ; c'est à quoi l'on est parvenu en se servant de la colone Dorique de Palladio, dont la hauteur de dix-sept modules & un tiers s'accorde parfaitement avec l'augmentation de deux parties qu'il convient de donner, tant à la frise qu'à la corniche, comme il est expliqué dans les exemples que l'on en donne au second Tome à l'Ordre Dorique de Palladio.

Cette Porte-cy étant traitée de cette maniere, deviendroit d'une grande noblesse, en y joignant le piedestal à la place des deux focles, & en dispersant avec circonspection (dans les moulures de la corniche de Vignole) les deux parties d'augmentation qu'il est nécessaire de donner, comme on l'a fait à Palladio.

PORTE SUR L'ORDRE DORIQUE
ET DES MESMES PROPORTIONS
QUE LA PRECEDENTE.

QUOYQUE cette Porte paroisse differente de la précédente, elle est neanmoins la même à l'égard des principales parties, il n'y a de changé que le retour de l'entablement entre les grands pilastres enrichis de bossages & de refends, qui sont de la largeur des deux colonnes cy-devant prises ensemble par le haut de leur fust ; l'acrotere ou petit piedestal fait ressaut à plomb des pilastres, & ce ressaut est de leur semblable épaisseur ; ces pilastres ont pour base la même des colonnes précedentes, il n'y a que le piedestal mutilé de quelques moulures dans sa base & dans sa corniche.

La baye de la Porte est icy en plein cintre sans imposte qui en reçoive la retombée, au surplus couronnée dans son pourtour, d'un chambranle composé pour maistresse moulure d'un tore corrompu, autrement dit boudin par l'ouvrier.

On a traité en balustrade la partie renfoncée de l'acrotere, pour lui procurer de la legereté & dégager par ce moyen les piedestaux de côté & d'autre qui portent chacun deux vases, ce qui les rend d'une union plus parfaite avec les grands pilastres.

On croit devoir expliquer pourquoi cette porte étant toute conforme à celle cy-devant, l'on en a neanmoins changé la situation & la forme du plan, puisque l'une est en saillie sur la ruë, & l'autre est rentrée en demi-lune par les côtez.

Il est à supposer, pour la précedente, qu'il y ait une ruë vis-à-vis d'une largeur à recevoir toute l'étenduë de l'Architecture, comme la ruë de Tournon pour l'entrée du Palais du Luxembourg à Paris, & que moyennant cela on ait lieu de faire valoir l'interieur du terrain & de donner une noble étenduë à la cour ; or dans celle-cy on se trouve privé de cet avantage, & même restreint par la seule ruë d'alignement, de façon à n'avoir pas la libre entrée des carrosses, ce qui engage à ce renfoncement.

PIEDESTAL ET BASE

DE L'ORDRE DORIQUE

COUPLEZ POUR AVOIR LE METOPE Quarré dans la frise, conformément à la deuxiéme Porte précedente.

CE piedestal Dorique sur lequel sont representées les bases & parties du fust de deux colonnes couplées, n'est dessiné icy en grand que pour pouvoir juger plus particulierement tant en plan qu'en elevation de l'effet du vice que produit l'anticipation du tore des bases l'une dans l'autre, lorsque l'on veut coupler ces mêmes colonnes pour avoir au-dessus d'elles le métope quarré dans la frise. Il faut avoüer que cette interruption de l'entiere circonference du tore des bases est un défaut ; mais aussi, comme on l'a deja fait entendre cy-devant, on le trouve plus supportable & moins disgracieux que le métope en quarré long, qui dérange considerablement les régulieres & géometriques proportions de cet Ordre, en quoi consiste une de ses principales beautez. D'ailleurs il est certain qu'il est plus facile de decider sur le plan que sur l'élevation lequel des deux défauts est le moins désavantageux à l'Ordre Dorique ; on croit devoir soutenir que c'est celuy-cy ; attendu que, suivant le plan, la pointe de l'angle qui se forme de la rencontre des deux tores est renfoncée de maniere que l'excedante portion de circonference des bases qui saillent en dehors ne fait point un aussi mauvais effet à la vuë que celui qui provient du métope en quarré long par rapport aux autres métopes réguliers qui sont à la suite dans le reste de l'étenduë de la frise.

TEXTE DE VIGNOLE
SUR LE PIEDESTAL ET LA BASE DE LA COLONNE
DE L'ORDRE DORIQUE.

Le piedestal Dorique doit avoir cinq modules & un tiers de hauteur, l'imposte de l'arc qui est icy dessiné sera d'un module, & ses moulures se diviseront de la maniere qu'on les voit marquées par les nombres du dessein.

Nous ne pouvons pas aisément comprendre ce qui peut avoir engagé Vitruve & les Architectes de plusieurs Edifices antiques, non seulement à ne point faire de piedestal à leur Ordre Dorique ; mais même de supprimer les bases aux colonnes. Ce qui Daviler dit au même Chapitre dans son Commentaire est trop sensé pour que l'on ne nous sache pas gré de le transcrire tel qu'il est.

Bien loin, dit-il, de trouver des piedestaux à l'Ordre Dorique dans les batimens anciens, il ne se rencontre pas même de base. Celle du colisée étant capricieuse au point de ne pouvoir servir de regle, Vitruve ne donne point de base particuliere à cet Ordre, & il n'y en a ni au Theatre de Marcellus, ni à celui de Vicence, ni à ce morceau antique près de Teracine rapporté dans le Paralelle, ni au Temple de la Pieté dont Palladio fait mention.

Il est difficile de juger de la raison de retrancher cette partie de la colonne qui lui est si necessaire ; car si c'étoit à cause qu'ordinairement cet Ordre étant sur le rez-de-chaussée, la base seroit facile à se ruiner, il n'en eût point été besoin non plus en d'autres Ordres plus délicats & sur le même plan : c'est pourquoy les Modernes qui ont estimé cet usage un abus de l'antiquité, se sont servis de la base Attique, ou de celle de Vignole, qui est le premier qui l'a mis en œuvre à cet Ordre, où elle réussit fort bien, & se distingue assez de la base Toscane ; elle est au Portail de Saint Gervais, dans la grande Salle du Palais à Paris, & à Rome au Portique de Saint Pierre, au Vatican, & dans plusieurs autres ordonnances où elle se rencontre. Il faut observer que l'anneau du bas du fust de la colonne y fait partie du module qui donne la mesure de la base, ce que quelques Architectes n'approuvent pas. Pour les canelures en arrêtes, elles sont particulieres à cet Ordre, & ce sont celles de Vitruve, pareilles à celles de certains troncs de colonnes qui se voyent dans l'Eglise de Saint Pierre aux Liens à Rome : peu de Modernes s'en sont servis, parceque si elles ne sont point taillées dans du marbre ou de la pierre dure, les arrêtes se peuvent émousser, d'autant qu'elles sont vives, & qu'aux pilastres il faut necessairement une côte sur l'angle, ce qui ne se peut en cette sorte de cannelure.

TEXTE DE VIGNOLE

SUR SON PREMIER ENTABLEMENT

DE L'ORDRE DORIQUE.

Ce morceau d'Ordre Dorique a été tiré du Theatre de Marcellus à Rome que j'ay cité pour exemple dans ma Préface ; il retient dans le deſſein la même proportion que je lui donne.

Nous rapportons encore ce que dit Daviler ſur le premier entablement Dorique de Vignole, parce que ce qu'il cite eſt trop attaché au ſujet pour s'en diſpenſer.

La diminution de cette colonne eſt de deux parties de chaque côté, de ſorte que le diametre ſuperieur reſte de vingt parties ; le chapiteau eſt diviſé en trois parties égales, ainſi que l'ordonne Vitruve dans le Chapitre troiſiéme du quatriéme Livre ; ce profil qui eſt tiré du Theatre de Marcellus & dont la corniche a des denticules, fait voir que Vitruve n'a point été l'Architecte de cet Ouvrage, comme quelques-uns l'ont crû, parce qu'il étoit contemporain & Ingenieur d'Auguſte, puiſque dans ſon Livre il ne met point de denticules à cet Ordre ; de plus étant aſſez avancé en âge quand il offrit à Auguſte ſes dix livres d'Architecture, il n'eût pas manqué de faire mention d'un bâtiment ſi conſiderable, n'ayant pas oublié de parler de ſa Baſilique de Favo, qui eſt le ſeul Ouvrage que nous ſachions avoir été fait par luy, & dont il ne reſte aucun veſtige dans cette Ville. Dans le choix que Vignole a fait des profils antiques, il s'eſt peu éloigné des meſures generales, il a ſeulement rendu les membres de chaque partie proportionnez entr'eux comme ils doivent être ; il faut remarquer que la plate-bande ou chapiteau des triglyphes fait ici partie de la corniche & non pas de la friſe, comme au Theatre de Marcellus : que les triglyphes de Vignole n'ont pas tant de ſaillie, & que les deux canaux des côtez n'ont pas la même profondeur des deux anciens, qui ſont ou qui doivent être en angles droits, ne donnant que deux demi-parties à toute ſon épaiſſeur ; ainſi ils ſont enfoncez dans la friſe, ce qui eſt défectueux, outre qu'ils ſont cintrez par le haut, & non pas en ligne droite : pour les gouttes, elles ſont rondes, ainſi que Michelange les a faites au Palais Farneſe ; la cimaiſe de cette corniche lui eſt propre. Au Portail des Minimes, le grand Manſard y a mis une douçine à la place de cette cimaiſe, avec trois ſaillies différentes, une pour la corniche de niveau, une autre pour le fronton, & celle des côtez du fronton qui eſt preſque à plomb pour éviter de faire croſſettes, ou d'avoir la cimaiſe plus haute aux deux corniches rampantes du fronton, qu'à celle de niveau.

TEXTE DE VIGNOLE
SUR SON SECOND ENTABLEMENT
D'ORDRE DORIQUE.

J'ay composé cet autre morceau Dorique de plusieurs fragmens d'Antiquitez de Rome, j'ay reconnu par experience qu'il réussit parfaitement étant mis en œuvre.

CE que Daviler écrit sur ce second & magnifique entablement Dorique de Vignole, renferme encore trop d'utilitez suivant la maniere dont il est circonstancié par des remarques tres-essentielles à l'intelligence de l'Art, pour n'être pas obligé de le transcrire mot à mot.

Il semble, dit-il, que Vignole ait tiré les mutules ou modillons de ce profil d'une Antiquité qui est auprès d'Albano, rapporté dans le Parallele, & qui a été ponctuellement executé à la Porte de l'Hôtel de Crequy, devant le Château des Thuilleries, & quoique ce profil ne se soit pas rencontré justement copié d'après aucune Antiquité ni d'autres, la composition en est si belle qu'elle pourroit laisser douter lequel des deux entablemens qu'il propose est le plus beau, s'il n'étoit vray-semblable que le précedent peut plûtôt servir pour un Ordre en dedans, & qui a peu de distance pour être vû; & celuy-cy pour un Ordre de dehors qui n'a pas de point d'éloignement fixe. Il a été mis en œuvre avec succés au Portail de Saint Gervais, excepté que les mutules sont massifs & sans gouttes, ainsi que Leon-Baptiste Alberti les a faits. Le chapiteau n'a de difference que l'attragale avec le filet, au lieu des trois annelets de l'autre. La frise a deux faces, & les gouttes sont encore rondes, comme les ont faites Palladio & Scamozzi, étant plus raisonnable de les faire rondes que quarrées, puisqu'elles representent l'eau qui tomberoit des canaux des triglyphes, les demi-canaux sont aussi cintrez par le haut, Jean Buland les a fait cintrez par leur plan & par le haut : le triglyphe icy n'a pas plus de saillie que le précedent ; quant aux métopes, lorsque les ornemens ont trop de saillie pour faire leur effet, on les peut refoüiller dans un quarré fait dans le métope, si l'Ordre est grand, comme on le peut voir à l'Eglise du Noviciat des Jesuites du Frere Marcel Ange ; cet entablement est réduit sous les mêmes proportions que celui du Theatre de Marcellus, ne pouvant être ni plus ni moins, & non pas comme l'a fait Santorius à la Bibliotheque publique de Saint Marc à Venise, où il a le tiers de la colonne, ce qui est sans exemple antique ni moderne, pour peu qu'il soit approuvé. Il y a des occasions où l'on retranche la saillie de cette corniche, & où il ne reste qu'une face depuis l'ove jusqu'en haut, pour éviter la communication du dehors dans les appartemens, ainsi qu'il est dans la cour du Château de Vincennes, dans celle des cuisines du Louvre, & à l'Hôtel de Lionne, presentement Pontchartrin, & pour lors on appelle cette corniche mutilée.

ENTABLEMENT DORIQUE
CONFORME AU PRECEDENT,
HORS LES MODILLONS
SANS GOUTTES PAR-DESSOUS.

LE second entablement Dorique de Vignole n'est répeté icy que pour répresenter un exemple de la différente longueur que doit avoir le mutule ou modillon, lorsque le dessous est enrichi de gouttes, ainsi que l'est le précedent, d'avec celuy qui est uni tel que celuy-cy, conformément à celuy de l'Ordre Dorique du Portail de Saint Gervais. L'on trouvera que cette longueur est d'une partie de module de moins, en ce que le précedent est augmenté d'une mouchete pendante de toute l'étenduë de sa face de devant.

Quoiqu'au Portail de Saint Gervais il n'y ait aucun compartiment sous le plafond du larmier entre les modillons, ni au sofite de l'angle; on a cependant cru à propos d'en tracer à celuy-cy sans autre ornemens que des moulures renfoncées pour procurer du dégagement aux mutules dans le cas d'être regardé en dessous.

On doit aisément comprendre par ce qui vient d'être dit de ce modillon sans gouttes, que la corniche de cet entablement est d'une partie de module moins saillante dans sa totalité, à cause du retranchement de la mouchete pendante dont on vient de parler.

On sera instruit pourquoi les colonnes sont couplées en ce dessein, en faisant attention que c'est une partie en grand de l'entablement de la porte précedente où sont deux Figures.

TEXTE DE VIGNOLE
SUR
L'ORDRE IONIQUE.

L'Ordre Ionique sans piedestal se dispose en cette sorte ; on divise la hauteur donnée en vingt-deux parties & demie, & une de ces parties servira de module, & parce que cette ordonnance est plus égayée que la Toscane & la Dorique, & qu'ainsi elle demande plus de précision dans la mesure de ses membres, on divisera le module en dix-huit parties ; la colonne compris la base & le chapiteau, est de dix-huit modules, l'architrave contient un module & un quart, la frise un module & demi, la corniche un module trois quarts : ainsi tout l'entablement est de quatre modules & demi, qui est le quart de la hauteur de la colonne.

QUAND Dion Général des Atheniens eut conquis la Carie, le nom d'Ionie tiré de celui de ce Conquerant fut donné à cette Province, il y fonda treize grandes Villes, dont la plus considerable fut la ville d'Ephese, où l'on bâtit un Temple à Diane d'Ordre Ionique. On en éleva aussi un du même Ordre à Apollon & un à Bacchus. Ce qui fait connoître que ces peuples tout sçavans & ingenieux qu'ils étoient, ne s'attachoient point à discerner l'usage que l'on doit faire des differens Ordres d'Architecture par rapport aux Edifices que l'on veut élever ; car certainement il convient, suivant leur difference, de les employer de façon que l'on reconnoisse aisément ce que peut être le lieu dont un de ces Ordres fait la décoration : ce que nos habiles Architectes modernes ont exactement observé ; par exemple quand l'intention est de consacrer une Eglise à quelque Martir, ils se sont fixez, avec raison, à l'Ordre Dorique, comme étant celuy qui a plus de fierté & plus de force dans la composition de toutes les parties, & qui par cet endroit a toujours été surnommé l'Ordre des Héros, les Martirs étant les Héros du Christianisme ; l'on se sert de l'Ordre Ionique pour les Couvents de Religieuses, & les Eglises consacrées aux Vierges.

Les ornemens des frises des Anciens ne nous conviennent plus, si ce n'est dans quelques décorations de Theatre, lorsqu'on y représente une Tragedie tirée de la fable ou de quelques histoires anciennes, comme le fait remarquer Daviler, auquel il ajoute que c'est pourquoy Vitruve demande que l'Architecte ait connoissance de l'Histoire, étant indigne qu'un homme d'une si excellente profession ait besoin des secours étrangers pour orner les Edifices qu'il construit. L'Ordre Ionique, continué-t-il à dire, peut encore tirer son origine des Cariatides, puisque les volutes du chapiteau de cet Ordre imitent les tresses des cheveux de ces femmes captives.

La proportion de la colonne est de huit diametres & demi, selon Vitruve, mais Vignole en a réglé les justes mesures pour la hauteur à neuf, étant raisonnable que cet Ordre qui tient le milieu entre le Dorique & le Corinthien, ait aussi une hauteur proportionnelle entre les deux. Ses entre-colonnes sont de deux diametres & un quart, ou de quatre modules & demi : le socle placé au-dessous de la base pour exhausser cet Ordre du rez-de-chaussée, a un module de haut, & embrasse trois marches dans cette hauteur, de six pouces chacune, suivant la regle ordinaire des marches ; l'acrotere ou piedestal continu au-dessous de l'entablement, a la sixiéme de la colonne pour sa hauteur, y compris base & chapiteau.

ENTRE-COLONNEMENT DE L'ORDRE IONIQUE
DONT LES COLONNES SONT COUPLE'ES.

C'EST sur l'entablement Ionique entre Palladio & Vignole que l'on a dessiné cet entre-colonnement du même Ordre, couplé dans la longueur des faces, & groupé sur l'angle, ce qui se dit ainsi lorsque les colonnes sont trois ensemble, non en ligne droite, mais d'équerre, comme on les voit sur l'angle du plan; cet entre-colonnement Ionique est de Palladio par rapport aux modillons qui sont dans la corniche; & de Vignole, parce que cet entablement est sur la proportion du quart de la colonne, mesure que cet Auteur leur donne à tous pour la totalité de leur hauteur.

A l'égard du grand espace d'entre les colonnes, il est de trois diametres, ou autrement dit de six modules, distance qui est d'une belle proportion pour sa hauteur, & qui devient conforme à une des cinq manieres d'espacer les colonnes selon Vitruve, dont celle-cy est appellée par luy du mot Grec Diastyle, qui veut dire six modules, & les quatre autres sont, l'areostyle ou huit modules, l'eustyle qui est quatre modules & demi, le sistyle qui veut dire quatre modules, & le picnostyle qui en est trois.

Les modillons nous paroissent former plus d'union entre cette partie de l'entablement & le reste de l'ordonnance, que les denticules; sur tout quand la décoration se trouve à l'exterieur du Bâtiment, parce qu'alors il faut que le tout soit traité plus fierement & plus masse en toutes ses parties, que pour les dedans, en ce que chaque objet en paroît moins fort & perd de son volume étant frappé d'un plus grand jour, en sorte que les denticules par leur delicatesse à l'égard du modillon, peuvent perdre de l'ornement que les moindres parties doivent communiquer aux plus grandes; & par cette raison (pour la décoration des dehors d'un Edifice) les modillons doivent être preferez aux denticules.

TEXTE DE VIGNOLE
SUR LES ARCADES D'ORDRE IONIQUE
SANS PIEDESTAL.

Les Portiques ou Galleries d'ordonnance Ionique seront ainsi disposez. Les piliers auront trois modules de grosseur, la largeur des vuides sera de huit modules & dix parties, & leur hauteur de dix-sept modules deux parties, qui est le double de la largeur & qui est aussi la regle generale qu'il faut regulierement observer en toutes les arcades de ces sortes de portiques, toutes les fois que par quelque raison particuliere l'on n'est pas obligé de s'en éloigner.

IL est vray, comme l'écrit Daviler, qu'après l'Ordre Toscan, l'Ionique de Vignole est le plus facile dans la disposition de ses entre-colonnes & Portiques, parce que les denticules ne sont point si sujettes à la precision que demandent les triglyphes du Dorique & les modillons du Corinthien. Ce Portique a un demi-module d'alette, qui est le nom que l'on donne à la partie excedante de la colonne au piedroit de l'arcade, à laquelle partie on donne toujours au moins un module, pour avoir lieu de recevoir en son entier (au-dessus de l'imposte dans le pourtour du cintre) l'archivole que donne Vignole pour cet Ordre, plûtôt que de l'avoir mutilé d'une aussi médiocre maniére qu'il l'a fait en ce dessein, & l'arcade par l'augmentation de cette largeur au piedroit en recevroit aussi une proportion qui la rendroit plus legere & plus convenable à l'Ordre Ionique, en excedant le double de sa largeur pour sa hauteur.

Le plan du jambage ou pillier de l'arcade, n'étant pas dessiné en ce dessein, de toute son épaisseur, il est bon de dire que le flan ou cette épaisseur, doit être toujours au moins de deux modules, & l'augmenter à proportion de la charge de ce qu'on édifieroit au-dessus de la premiere ordonnance. On y represente en dedans un pilastre vis-à-vis, & de la largeur du diametre des colonnes, qui forme arcdoubleau au pourtour de la voute de la Galerie & doit avoir trois parties de saillie.

TEXTE DE VIGNOLE

SUR LES PORTIQUES D'ORDRE IONIQUE
AVEC PIEDESTAL.

Pour faire des Galeries ou Portiques de l'Ordre Ionique avec piedestal, il faut diviser toute la hauteur donnée en vingt-huit parties & demie. Le piedestal avec ses ornemens en contiendra six, qui font le tiers de la colonne pour sa hauteur; suivant ce que nous avons dit devoir être observé pour tous les Ordres. La largeur des vuides ou des jours sera de onze modules & leur hauteur de vingt-deux. Enfin la largeur des pilliers sera de quatre modules, comme on le voit marqué par nombres dans le dessein.

Il ne paroît pas aisé de comprendre ce que veut dire Daviler en parlant de l'arcade Ionique avec piedestal suivant Vignole, quand il dit que les regles de cet Auteur ne sont que pour les Bâtimens d'un seul Ordre & sur le rez-de-chaussée, parce que s'il étoit besoin d'en mettre plusieurs les uns sur les autres, il seroit impossible de les executer avec la précision de ces mesures, & il faudroit, dit-il, qu'ils eussent tous un piedestal ou qu'ils n'en eussent point du tout, si on vouloit que les vuides des arcs & les massifs des jambages se repondissent à plomb, ce qui est facile à connoître. Par exemple, si on vouloit faire un Portail comme celuy de Saint Gervais, & que l'Ordre Dorique n'eût qu'un socle comme à cet ouvrage, & le Ionique un piedestal; supposé d'ailleurs qu'il fût necessaire de faire des arcades de même largeur à chaque Ordre, alors les alertes ou piedroits seroient bien plus larges à l'Ionique, & encore plus au Corinthien, & les diametres des colonnes ne diminuëroient pas proportionellement; cependant il faut que le diametre inferieur du Corinthien soit plus petit que le superieur de l'Ionique: ainsi du reste.

N'est-il pas constant que tout ce discours ne conduit à rien, puisqu'il ne détermine aucune mesure des parties dont il parle? si ce sont des arcades les unes sur les autres qu'il dit ne pouvoir être d'égale largeur, ne peut-on pas répondre que c'est être difficultueux pour peu de chose, attendu que cette difference de la largeur des alertes par rapport à celle des diametres de colonnes les unes sur les autres, ne devient point assez considerable pour produire la défectuosité qu'il nous veut faire entendre? Il ne nous éclaircit pas non plus de la mesure juste que doit avoir le diametre inferieur du second Ordre, d'avec le superieur de la colonne du premier Ordre au-dessous. S'il eût fait attention qu'au Portail de Saint Gervais qu'il cite pour toute raison & qui véritablement est un parfait modele, sur tout pour la gradation du volume des colonnes les unes sur les autres; il auroit vû que le diametre d'enbas de la colonne Ionique est le même que le diametre d'enhaut ou superieur de la colonne Dorique au-dessous, ce qui est de même pour le Corinthien au-dessus du Ionique.

Si l'on ne se croyoit assujetti de rapporter fidelement son Auteur, l'on n'auroit fait aucune difficulté en ce dessein, de rapprocher les colonnes d'un tiers de module, pour communiquer à l'arcade une plus élegante proportion, en la diminuant de la largeur de ce tiers de module.

VINGT-CINQUIEME PLANCHE DE VIGNOLE.

PORTE SUR L'ORDRE IONIQUE
AVEC COLONNES COUPLÉES
DONT L'ENTABLEMENT
EST ENTRE PALLADIO ET VIGNOLE.

QUOYQUE les regles que Vignole prescrit soient renfermées dans la composition de cette Porte sur son Ordre Ionique en ses principales parties, on presume néanmoins que les connoisseurs diront que l'on auroit dû s'appercevoir en réflechissant sur l'ouvrage, que l'elegance n'y est pas répanduë avec égalité en tous les endroits principaux, sur tout par l'écartement des colonnes de la grande espace, qui auroit du être rétrecie de la distance du milieu d'un modillon à un autre, en ce que lorsque l'on continuë d'examiner, on s'apperçoit que la Porte en plein centre n'est pas aussi élevée qu'elle le devroit, être attendu la delicatesse des avant-corps de colonnes, & que si l'on eût rétreci cette arcade de onze parties de module, non-seulement on luy auroit procuré plus de grace, mais une proportion qui s'accorderoit plus parfaitement à l'idée générale de la composition, d'autant plus que l'imposte, par-là, se trouvera placé plus haut & en situation de faire un meilleur effet avec la colonne, puisqu'il approcheroit davantage de la régle de sa position, qui doit être aux deux tiers de cette même colonne, y compris base & chapiteau.

On accorde ces objections, & on convient de bonne foi que ces corrections rendroient cette petite production d'Architecture tout-à-fait entenduë d'union, & d'une régularité complette en toutes ses parties; l'on y a fait aussi quelques réflexions, mais ce travail étant établi sur les proportions des Auteurs que l'on traite, on a cru s'y devoir conformer exactement; ce qui doit contribuer à faire valoir le bon goût & l'excellente maniére avec laquelle quelques Architectes François, depuis eux, ont perfectionné en bien des parties, ces mêmes régles d'Architecture.

VINGT-SIXIEME PLANCHE DE VIGNOLE.

COUPE ET PROFIL
DE LA PRECEDENTE PORTE
SUR L'ORDRE IONIQUE.

L'ON a desliné icy la coupe & le profil de la précedente Porte, dans l'intention de faciliter à l'Etudiant le moyen de parvenir à l'intelligence du dévelopement de son dessein par plusieurs endroits, pour tracer à l'ouvrier l'effet de chaque partie de quelque côté que ce soit, afin que la précision y soit observée au point de n'être pas obligé d'augmenter la depense par le dégât des materiaux, d'autant plus encore que rien ne contribuë davantage à une conduite uniforme pour répandre le goût avec égalité, suivant l'intention & le genie de celui qui a inventé la décoration de l'ouvrage. On a aussi (suivant la disposition de la coupe par le milieu de l'arcade, & du profil par le flanc exterieur de la face) disposé le plan de l'une & de l'autre, de la maniere que l'on les voit en élevation, afin que ce même Etudiant ne soit point obligé à chaque particule de chercher avec embarras sur le plan géneral, toutes les parties dont il aura besoin pour dessiner l'une de ces deux coupes en particulier ou toutes les deux ensemble, comme elles le sont en ce dessein ; par cette disposition il luy sera aisé d'y réussir, en commençant par élever perpendiculairement à la ligne de terre, celle du milieu de la colonne d'après le centre d'une de celles qui paroit la premiere suivant la position du plan ; il n'aura plus besoin que de la même operation pour le reste, en élevant de chaque angle du plan, des lignes toujours paralleles à la premiere, dont la hauteur déterminée de chacune de ces perpendiculaires, se prend suivant celles où elles sont coupées par les horisontales, ou vulgairement dites, lignes transversales, qui sont sur l'élevation ; ou bien pour mieux faire encore, l'on peut commencer l'operation par les lignes transversales, après néanmoins avoir tiré, pour se conduire, le milieu de la colonne, comme nous l'avons déja dit, afin que les perpendiculaires que l'on élevera ensuite de la pointe de chaque angle du plan, ne soient pas tirées trop longues, pour ne point embroüiller le dessein par une prolongation de lignes inutiles.

PORTE SUR LES PROPORTIONS
DE LA PRECEDENTE
DONT L'ENTABLEMENT
EST ENTRE PALLADIO ET VIGNOLE.

IL semble que l'on n'auroit pas assez désigné l'Ordre Ionique, si on ne se fut servi que de l'entablement pour la décoration de cette Porte. On a donc jugé qu'il étoit plus convenable d'en prononcer le piedestal dont la base & la corniche fussent mutilées, sçavoir la base en socle & la corniche en plinthe.

A l'égard du chapiteau, il est vray qu'il s'écarte de la régle par sa grande largeur, ce qui pourroit donner lieu de trouver que les volutes reçoivent trop de diminution en leur volume par leur éloignement. Quoique l'on soit autorisé par de semblables exemples, il faut tomber d'accord de la licence & du défaut, si l'on ne veut point nous permettre de sortir de l'esclavage où nous assujettissent très-souvent les régles en bien des parties, dans lesquelles, si on l'ose dire, le genie fortifié de la pratique, perfectionneroit beaucoup la premiere invention ; mais effectivement il y en a d'inviolables, desquelles on ne peut se déranger sans gâter totalement l'ensemble d'une composition. Mais pour certain cas de liberté & sur tout lorsque le Batiment n'est décoré que suivant la simplicité ou suivant l'Achitecture Arabesque, par rapport à la dépense que le Proprietaire veut épargner, en souhaitant néanmoins que le goût de la bonne Architecture y soit observé en toutes ses parties.

Pour revenir enfin au chapiteau, objet capital de la censure de ce dessein, il y a lieu de répondre que l'on le peut rendre très-supportable & même de bonne grace, comme l'on en voit de semblables à Trianon, en courbant tendrement de côté & d'autre, la partie courbe & saillante de l'encoignure du tailloir, jusqu'au fleuron du milieu du pilastre.

En ce qui regarde la baye de la Porte, autrement dit, le vuide, quoiqu'il n'excede pas le double de sa largeur pour sa hauteur, il ne laisse pas d'avoir un air de légereté que lui procure la forme bombée de son linteau, & par-dessus cela couronné d'un chambranle dans son pourtour, qui par ses moulures caracterise aussi cet endroit de l'Ordre Ionique, ayant de la conformité par ses deux faces & son talon, à l'archivole dont Vignole se sert pour orner le cintre des arcades de cet Ordre.

TEXTE DE VIGNOLE
SUR LE PIEDESTAL
ET L'IMPOSTE IONIQUE.

La corniche de l'imposte qui est icy dessinée a un module de haut & la saillie est d'un tiers de module; on peut voir par les nombres qui sont marquez au dessein, la mesure de ses moulures particulieres aussi-bien que celles du piedestal, & de la base de la colonne.

Par rapport à l'utilité sur l'Architecture au même Chapitre du Commentaire de Daviler, on sçaura gré certainement de le transcrire tel qu'il est.

Philibert Delorme, dit-il, a fait un piedestal continu au Château des Thuilleries à son Ordre Ionique sur la façade du Jardin, qui peut passer pour un des plus beaux modeles de cet Ordre.

L'Ionique de Vignole qui a été assez exactement mis en œuvre au Portail de l'Eglise des Feüillans de la ruë Saint Honoré, a le même piedestal que celuy-cy, excepté que le dé n'en est pas si haut, parce que le socle de dessous la base, comme en ce piedestal, excede en hauteur, & même devroit être encore plus haut (selon le bon effet que nous en montre l'usage) plûtôt que celuy de Vignole qui ne se trouve que de quatre parties.

On n'a point posé, sous les colonnes couplées, la base de Vitruve dont Vignole se sert; elle est représentée seulement à côté du piedestal, pour que l'on distingue la défectuosité de cette base d'avec l'Attique dont on s'est servi à l'exemple des meilleurs Architectes modernes, qui, avec raison, l'ont rejettée comme ridicule par la difformité du gros tore qui absorbe les baguettes d'au-dessous. On entend par ces habiles Modernes, Michelange & Palladio, après lesquels plusieurs autres l'ont encore mis en œuvre dans les Bâtimens qu'ils ont inventé, où cet Ordre se rencontre dans leurs compositions: toutefois il se trouve à Paris beaucoup d'exemples dans des Edifices considerables de la base de Vitruve, puisqu'elle est au Palais des Thuilleries, au Portail des Feüillans, aux Eglises des Petits Peres & des Barnabites, & encore au cy-devant appellé Palais Brion ruë de Richelieu, qui presentement fait un des plus beaux appartemens du Palais Royal; cependant il faut convenir que la disproportion des moulures de cette base sans exemple antique, ne doit point prévaloir sur la base Attique, quoyqu'elle soit la doctrine de Vitruve, qui se trouve seul de son opinion.

ELEVATION EN FACE
DU CHAPITEAU
IONIQUE MODERNE.

CE plan & cette élevation en face du chapiteau Ionique moderne, sont ensemble dessinez icy assez en grand, pour que chacune des parties qui leur servent d'ornemens le caractérisent de manière à pouvoir décider de leur perfection avec beaucoup plus de certitude que s'ils étoient plus en petit; car le petit ne peut contenir, pour ainsi dire, que le point de l'intelligence, qui, dans le grand, doit être dans toute son étenduë; & comme ce qui concerne l'Architecture est toujours executé en grand volume, il est donc nécessaire que ce qui en communique les moyens soit d'une capacité suffisante pour que les particules paroissent chacune étudiées avec autant de grace & de beauté que le doivent être les plus grandes parties.

Il est vray que l'on a des régles & des dimensions qui disposent l'ouvrage, mais il n'est pas moins vray que ces régles & ces dimensions géométriques qui établissent la place & le nombre de bien des parties, ne forment néanmoins, si l'on peut ainsi parler, que la masse de l'ébauche; premiere disposition très-essentielle à la vérité, mais qui ne laisse pas de vous assujettir à avoir besoin d'une longue pratique des bons principes du dessein & d'une habitude de l'execution pour parvenir au juste discernement de la perfection de toutes les differentes parties de cet Art.

Au reste, il ne sera pas difficile, pour peu qu'on y fasse attention, de comprendre la maniére de trouver les vingt-quatre canelures dont est enrichie la circonference de la colonne, qui est toujours le nombre que l'on employe dans toutes celles des Ordres qui peuvent exiger des canelures, hors le Toscan. Pour le Dorique, il peut être canelé depuis le haut jusqu'au tiers inferieur.

Il n'y a donc qu'à tracer dans le plan deux diagonales tirées chacune des angles opposez du quarré qui déterminent les angles du tailloir qui sont piquez en ce dessein; ces deux diagonales se coupent perpendiculairement au centre de la colonne, & partagent la circonference en quatre, chacune de ces quatre parties sera encore partagée en deux, ce qui partagera la circonference en huit, & chacune de ces huit en trois, ce qui donnera le milieu des vingt-quatre canelures, dont ces mêmes milieux prolongez vous donneront aussi la position des oves dans le quart-de-rond du plan du chapiteau, & pour trouver la largeur de chaque canelure, on partagera un vingt-quatriéme en trois, ce qui déterminera le demi-diametre de la canelure, mesure qui formera aussi la largeur des côtez d'entre elles.

Pour l'élevation, il ne s'agit que d'élever des lignes parallelles à celle du milieu de la colonne, & de chaque point de canelure compris dans l'espace du demi-cercle de la colonne; de même pour les oves & pour le circulaire des volutes qui se raccourcit à l'élevation en conséquence de la courbure du tailloir.

LE CHAPITEAU IONIQUE
MODERNE
VÛ PAR L'ANGLE.

ON a dessiné ce chapiteau Ionique moderne vû par l'angle; non pas dans la seule idée d'en faire voir l'effet de tout sens, mais pour trouver le moyen de découvrir sa volute dans toute l'étendue de sa circonference, sans le racourcissement que lui procure la concavité du tailloir, le chapiteau étant dessiné de face; ce qui fait que très-souvent l'on s'imagine (sur tout ceux qui n'ont encore que le désir de sçavoir) que par ce racourcissement cette volute est ovale, & par conséquent differente de celle du chapiteau Grec, mais ce chapiteau vû par l'angle les doit désabuser.

D'ailleurs le dévelopement du plan avec l'élevation ne contribuera pas moins par la grandeur du volume de l'un & de l'autre, à donner à l'Etudiant, l'intelligence nécessaire pour les pouvoir dessiner avec correction en toutes leurs parties; & ce plan donnera encore beaucoup de facilité pour perfectionner l'élevation, de maniere que les oves du chapiteau & les cannelures du fust de la colonne étant élevées du plan sur l'élevation, se trouvent disposées en leur place pour y faire paroître l'effet de rondeur qui se doit communiquer dans la masse de l'élevation tant au fust de la colonne qu'au chapiteau qui suit la circonference du fust superieur jusqu'au dessous du tailloir.

ENTABLEMENT
ET PLAFOND IONIQUE
DE VIGNOLE
AVEC LE CHAPITEAU MODERNE.

L'ENTABLEMENT Ionique de Vignole mérite avec justice l'éloge qu'en fait Daviler, par rapport au merveilleux accord de la proportion des moulures de ses principales parties, sur tout celles de la corniche, dont on peut juger du bel effet dans l'execution, par l'entablement du Portail des Feüillans ruë S. Honoré, imité très-exactement de celui de Vignole, à la reserve de la frise qui est bombée, les trois faces de l'architrave sont proportionnées de façon qu'elles sont comme de cinq à sept & de sept à neuf, selon l'origine de l'architrave & de la frise.

L'architrave selon l'antique doit être plus haut que la frise; parce qu'il represente la poutre qui est plus grosse que les solives qui portent dessus, & dont est fait la frise; mais cette régle de Vitruve ne s'accorde pas avec la perfection où est parvenüe l'Architecture en bien des parties par le moyen des régles de l'optique, qui ont fait connoître que cet excedant en hauteur de l'architrave sur la frise, dérangeoit entierement, par sa saillie, l'elegance que produit presentement dans les entablemens la diminution de la hauteur des architraves, de près d'un quart de module de moins, parce que sa saillie indépendamment de cette diminution, le fait paroitre encore égal à la frise, ce qui donne aux entablemens cette legereté que l'antique n'a pas.

Si l'on ne s'est pas servi icy du chapiteau Grec, ce n'est point que l'on prétende diminuer l'estime qu'on en doit faire; mais aussi il faut avoüer qu'il ne supporte pas volontiers toutes sortes de compositions, principalement lorsqu'une façade exige un avant-corps assez considerable pour contenir deux colonnes dans le retour de sa saillie, parce que la face de l'angle de celles en retour n'auroit point de conformité avec celles qui décorent les trumeaux des ailes du Bâtiment; disgrace qui n'arrive point aux Modernes, par le moyen de la courbure de son tailloir qui rend ses quatre faces égales, ce qui le doit faire préferer au Grec, d'autant plus qu'il est le même tant dans l'execution & la forme de la volute, que des autres moulures qui en font le reste de l'ornement, & que le circulaire de son tailloir lui communique une égale beauté dans ses quatre faces, ce que le chapiteau Grec n'a pas, par la difference des siennes.

Nous donnons à l'Ordre Ionique du second Tome, la maniere d'en tracer les volutes suivant Vignole, & autant en grand qu'on puisse le souhaiter, afin que l'operation se fasse avec facilité, suivant la régle Géométrique des points centrals prise sur la division des lignes tirées de la circonference de l'œil de ladite volute.

ENTABLEMENT
ET PLAFOND IONIQUE
ENTRE PALLADIO ET VIGNOLE.

C'EST sur la hauteur totale de l'entablement Ionique de Vignole que se trouve celuy-cy ; la distribution des moulures tant de l'architrave, que de la corniche, est tirée de Palladio.

Ce n'est point que l'on ne tienne pour beau l'entablement Ionique de Vignole ; quoyque celuy-cy paroisse different du sien, dans lequel on est obligé de convenir que la proportion relative des parties au tout se rencontre parfaitement. Mais attendu que les modillons doivent & font certainement un meilleur effet pour les dehors d'un Edifice que ne font les denticules ; & d'ailleurs que pour les dehors la proportion du quart de la colonne que Vignole donne à ses entablemens, devient plus avantageuse ordinairement que celle de Palladio qui n'en est que le cinquiéme, sur tout quand le Bâtiment est d'un exterieur & d'une circonference considerable.

Toutes ces raisons prises ensemble nous ont déterminé d'exposer icy cet entablement different du précedent par rapport au bon effet que produisent les modillons dans l'Ordre Ionique. On en peut juger par la décoration de plusieurs Edifices ; entre autres l'entrée de la Pompe du Pont Notre-Dame de feu Monsieur Bulet savant Architecte du Roy & de la Ville de Paris, & l'un des principaux membres de l'Academie Royale d'Architecture. La belle & savante arriere-voussure de la Banquette du Quay Pelletier pour les gens de pied, est aussi de luy, de même que la Porte Saint Martin ; mais ce qui doit encore le rendre recommandable à la postérité, c'est le Palais Archiépiscopal de Bourges, où malgré les assujettissemens de l'ancienne fondation il a élevé des façades décorées d'une excellente Architecture, & les dedans d'une distribution très-noble pour les principales pieces, & d'un dégagement des plus entendus pour les autres.

TEXTE DE VIGNOLE
SUR L'ENTRE-COLONNEMENT
DE L'ORDRE CORINTHIEN.

Pour faire l'Ordre Corinthien sans piedestal, on divisera toute la hauteur donnée en vingt-cinq parties égales, l'une desquelles sera le module que l'on divisera en dix-huit, comme l'on a divisé celuy de l'Ordre Ionique ; l'on peut voir dans la Figure les autres divisions principales & la largeur des entre-colonnes, qui est de quatre modules deux tiers, tant pour empêcher que l'architrave ne souffre par une trop grande portée, que pour distribuer les modillons de la corniche, de telle sorte qu'entre leurs compartimens égaux, il y en ait toujours un qui réponde sur le milieu de chaque colonne.

LE socle d'un module & demi de haut placé sous les colonnes pour les élever du rez-de-chaussée, n'est point compris dans les vingt-cinq parties dont parle le Texte pour le partage de l'Ordre Corinthien sans piedestal.

ORIGINE DE L'ORDRE CORINTHIEN SUIVANT VITRUVE,
ainsi que le rapporte Daviler au même Chapitre.

UNE jeune fille de Corinthe étant morte, sa Nourrice mit sur son tombeau un panier, dans lequel étoient quelques petits vases qu'elle avoit aimé pendant sa vie ; & pour empêcher que la pluye ne les gâtât, elle mit une tuile sur le panier, qui par hazard, avant été posée sur une racine d'acanthe, il arriva qu'au Printemps les branches venant à pousser à l'entour du panier, se recourberent sous les coins de la tuile, & formerent une maniere de volute ; le Sculpteur Callimachus, surnommé l'industrieux par les Atheniens, en conçut l'idée d'un chapiteau qu'il accommoda avec la grace du dessin ; c'est de là, selon Vitruve, que l'Ordre Corinthien prit son origine. Villalpande traite de fable l'histoire de Callimachus, & assure que le chapiteau Corinthien tire son origine de ceux du Temple de Salomon, dont les feüilles étoient de Palmier. Quoyqu'il en soit, il est constant que l'Ordre Corinthien est le chef-d'œuvre de l'Architecture, puisqu'il a été employé presque dans tous les Temples & les Palais ; cet Ordre a été mis au dehors & au dedans du Pantheon, & à la plûpart des Temples antiques qui ont été bâtis dans l'espace de deux siecles, au moins ceux qui sont d'une belle Architecture. C'est pourquoy il ne faut pas s'étonner si Michelange n'a point fait de difficulté, non-seulement d'en faire l'ornement du magnifique Temple de S. Pierre, mais aussi de le repeter pour la décoration de tous les dedans de ce même lieu. Presque toutes les Eglises de Rome & celles de Paris, bâties depuis le dernier siecle, en reçoivent leur plus bel ornement. Si le désir de la nouveauté a fait naître des inventions particulieres pour mettre au jour quelque Ordre qui par ses ornemens fit une distinction ou de la nation, ou de l'usage pour lequel il avoit été inventé, on n'a pû se déranger des proportions & des mesures des plus parfaits modéles Corinthiens, par la difficulté d'atteindre à un plus haut degré de perfection & d'excellence sur tout des trois Ordres Grecs.

ENTRE-COLONNEMENT COUPLE'

DE L'ORDRE CORINTHIEN

SELON VIGNOLE,

EN SES PRINCIPALES PARTIES.

LE plus grand espace de cet entre-colonnement couplé sur l'Ordre Corinthien, est de trois diametres & demi, ou sept modules, ainsi qu'il est coté sur l'élevation du dessein, ensorte qu'il devient proportionnellement disposé sur celuy du magnifique peristile du Louvre; de même que les moulures de l'entablement que l'on a desiné quelques pages suivantes & assez en grand pour en distinguer l'exacte étude, & arriver (selon la largeur des modillons ainsi que de leur espace) à la perfection dont les colonnes sont couplées à ce superbe Bâtiment.

Le socle au-dessous des bases des colonnes pour les élever du rez-de-chaussée, renferme trois marches dans sa hauteur, & donne par-là l'éclaircissement de l'évaluation du module au pied de Roy & à la toise par le même moyen; ses marches étant chacune de six pouces de haut.

On n'a point déterminé dans le plan la profondeur que doit avoir ce peristile, parce que cela auroit diminué le volume du module au point que le contour des petites parties ne se seroit point fait remarquer; mais cette profondeur doit être égale à la distance de l'entre-colonnement de face, afin que les ornemens qui pourroient être pratiquez au plafond dans l'espace du vuide des architraves se trouvent renfermez dans un quarré parfait;

comme il est aisé de le voir par les plans des deux peristiles que l'on a desinez aux entre-colonnes simples de l'Ordre Corinthien & composite de Palladio, au second Tome, où cet espace de colonnes est plus étroit, à la vérité, en ce que les colonnes couplées de celuy-cy demandent après elles (suivant l'espece de trumeau qu'elles forment) un écartement plus considerable que ne l'exigent les colonnes simples.

Ce n'est point de l'Antique que l'on a tiré le couplement des colonnes, ni l'écartement d'entre elles, aussi considerable qu'il est en ce dessein, imité, comme il vient d'être dit, du peristile du Louvre, qui est le premier monument de cette maniere où l'on ait hazardé un espace de colonnes aussi considerable par rapport à la longue portée des Architraves, tant de ceux qui sont sur la face, que de ceux qui retournent d'équerre des colonnes sur les pilastres au derriere, qui déterminent la profondeur de ce peristile, dont on ne sçauroit trop loüer les Architectes qui en ont eu la conduite, soit pour la composition & la savante coupe ou appareil des pierres par le moyen de laquelle on a construit cet incomparable morceau d'Architecture, duquel on ne peut se dispenser de répeter l'éloge autant de fois que l'on aura occasion de parler de l'Ordre Corinthien.

TEXTE DE VIGNOLE
SUR LES PORTIQUES CORINTHIENS
SANS PIEDESTAL.

Les arcades des Galeries de cet Ordre sans piedestal se font de la maniere qui est marquée par les nombres du dessein, en sorte que les vuides ayent neuf modules de largeur sur dix-huit de haut, & que la largeur des piliers soit de trois modules.

Comme l'entablement de ce Portique Corinthien sans piedestal est le même que celuy du couplement de colonnes precedent, on n'a pû se dispenser d'écarter celles-cy l'une de l'autre d'un demi module plus que cet Auteur ne le preserit ; mais indépendamment de cet excedant d'espace de colonnes, il devient encore d'une proportion plus legere pour sa hauteur, par l'augmentation du socle de deux modules, sur lequel on a posé les bases des colonnes ; & donne par-là le moyen de rendre l'arcade plus convenable pour cet Ordre que celle de Vignole, en lui donnant de hauteur un peu plus du double de sa largeur ; la juste mesure du double n'étant certainement tout au plus supportable que pour l'Ordre Toscan. Ce socle contribué même à faire trouver un jambage ou piedroit dont les alettes deviennent d'une largeur suffisante pour que le cintre de l'arcade reçoive l'archivolte Corinthien dans son entier, plûtôt que d'être mutilé ou retranché de son volume, comme l'a fait Vignole en cette arcade. On a fait un ornement sur la clef du cintre dont la composition n'est pas absolument mauvaise, mais on craint qu'on ne le trouve un peu fort en ses principales parties ; on fait cette remarque pour en prevenir ceux qui ne sont encore parvenus qu'au mérite de copiste ; outre cela on trouvera peut-être encore trop de partage aux tables en forme de panneaux renfoncées entre l'espace des piedestaux acroteres sur lesquels sont des vases ; cela nous a été connu trop tard. Mais comme ces sortes de choses dépendent du goût & de la liberté du genie, l'on sera là-dessus toujours d'accord avec les Censeurs.

TEXTE DE VIGNOLE
SUR L'ARCADE CORINTHIENNE
AVEC PIEDESTAL.

Les galeries du même Ordre avec piedestal se construisent en cette sorte : On divise toute la hauteur donnée en trente-deux parties égales, l'une desquelles est le module ; la largeur des vuides est de douze modules, & leur hauteur de vingt-cinq : & quoyque cette hauteur soit plus que le double de la largeur, elle ne laisse pas d'être très-propre à cet Ordre, qui demande d'être plus égayé que les autres : les piliers ont quatre modules de large, comme on le voit marqué en cette Figure.

Ce n'est que dans l'Ordre Corinthien & Composite, comme le fait remarquer Daviler, que Vignole sort de la régle pour la moindre mesure de la hauteur des arcades, qui est le double de leur largeur ; & cela, avec raison, pour s'accorder davantage à la délicatesse de ces deux derniers Ordres : & veritablement il évite par-là l'air de grossiereté & de pesanteur qu'auroit produit le massif ou l'espace depuis le sommet du cintre de l'arc jusques sous l'architrave ; d'ailleurs l'imposte auroit été trop bas pour faire un bon effet avec la colonne, & même il y auroit encore plus de conformité pour l'Ordre Corinthien, si cet exhaussement d'arcade étoit augmenté, en retrecissant sa largeur de la distance du milieu d'un modillon à l'autre, qui est un module & sept parties ; ce qui seroit facile, en rapprochant les colonnes de la quantité de cette mesure ; & l'arcade, malgré ce rétrecissement, ne laisseroit pas d'être d'une fort bonne largeur, ainsi que l'imposte, qui se trouveroit placé plus avantageusement & suivant la régle, étant aux deux tiers de la colonne.

L'acrotere contient dans sa hauteur le cinquième de la colonne, y compris base & chapiteau, & c'est la moindre que l'on puisse donner par rapport à la saillie de la corniche de l'enta-

blement qui en cache toujours une grande partie, de sorte que le socle s'en trouve tout offusqué, le point de vûë étant éloigné du double de toute la hauteur, espace d'où cet Edifice doit être vû, parce que ce dessein étant sur la même hauteur du précedent, le module diminué de son volume, à cause de l'augmentation du piedestal sous les colonnes, que l'on suppose être icy de deux pieds de diametre, ce qui fait en cette occasion égalité du module au pied de Roy. Il convient donc, en ce cas, d'augmenter l'acrotere en hauteur d'un demi module ou neuf parties, dont trois seront prises pour l'exhaussement du socle, afin qu'il en soit vû une partie suffisante pour que l'on puisse découvrir la forme que cet acrotere doit avoir d'un piedestal.

Daviler au même Chapitre parle d'un défaut que l'on juge à propos de rapporter : Une licence, dit-il, s'est introduite de notre temps, par ceux qui ayant coupé l'architrave & la frise sur deux ou quatre colonnes, ont fait regner la corniche sans retour, pour lui faire porter un balcon, mettant une forte console avec deux & quatre claveaux aux côtez. Cette masse de pierres est insupportable à voir ; les grandes Portes du Palais Royal font connoître le mauvais effet de cette pratique.

PORTE
SUR L'ORDRE CORINTHIEN
SELON VIGNOLE.

SUIVANT Vignole, les colonnes ne se peuvent coupler dans l'Ordre Corinthien, à cause de la largeur & de l'espace des modillons dans la corniche. On en donne un exemple par cette composition de Porte sur son entablement du même Ordre, de laquelle on a approché les colonnes aussi près l'une de l'autre qu'elles le peuvent être, pour qu'il y ait un modillon à plomb sur chacun de leurs milieux, & pour faire ensorte outre cela que leur écartement le plus grand se renferme dans la regle du double de sa largeur pour sa hauteur, à le prendre depuis la ligne de terre jusqu'au-dessous de l'architrave. Cette largeur se prend entre les deux seconds socles au-dessous de celuy de la base de la colonne, en ce que cette proportion devient toujours gracieuse dans tous les cinq Ordres d'Architecture; & même pour le Toscan & le Dorique, puisqu'il est aisé de voir que cette décoration Corinthienne paroîtroit écrasée, si l'entablement étoit continué sans retour, pour convenir davantage à la legereté que cet Ordre exige en toutes ses parties, par rapport à celle du chapiteau de sa colonne.

Il nous paroît que la baye ou le vuide de la Porte d'entrée, par la proportion de sa largeur avec sa hauteur, est traitée assez legerement pour se trouver d'accord avec les autres principales parties.

L'on a, comme on le voit, exhaussé les colonnes sur deux socles, qui ont de hauteur ensemble le cinquiéme de la colonne, y compris base & chapiteau, plûtôt que sur un piedestal; parce que l'on auroit été obligé de donner un écartement plus considerable que celuy-cy; ce qui auroit entrepris une trop grande largeur pour le tout, attendu que les colonnes ne sauroient être approchées davantage l'une de l'autre, selon la distribution des principaux ornemens de la corniche.

Il a paru à propos de traiter en balustrades la partie renfoncée de l'acrotere, pour convenir davantage à la délicatesse de l'Ordre Corinthien, que si elle eût été continuée en Attique avec une table saillante ou renfoncée.

PORTE SUR L'ORDRE CORINTHIEN
SELON VIGNOLE
EN SES PRINCIPALES PARTIES,
AVEC COLONNES COUPLÉES
ET FRONTON POUR COURONNEMENT.

C'EST sur l'entablement tiré du péristile du Louvre, & cy-après desliné en grand après celuy de Vignole, que se trouve composée cette Porte. Il nous a paru que l'espace du renfoncement formé par les deux avantcorps de colonnes couplées, devient pour sa hauteur proportionnée à sa largeur, d'une élégance convenable à la délicatesse de l'Ordre Corinthien, & donne même le moyen de rendre aussi l'arcade d'une hauteur qui n'y correspond pas moins.

La maniere de tracer le fronton se fait suivant cette regle; sçavoir pour premiere opération, d'un point pris sur le dessus de la cimaise de la corniche, qui se trouve être icy au bas du fleuron du dessous de l'écusson des armes dans le milieu de la largeur du Dessein, & de l'intervalle où cette corniche retourne à l'extrémité de l'avantcorps, qui est la moitié de la longueur de cette corniche; portez cette distance en dessous, sans changer la jambe du compas; portez ce second point milieu, & de ce second point au-dessous du premier comme centre, écartez l'autre jambe du compas jusqu'au point d'où l'on vient de la retirer de la premiere opération; portez cette distance sur la ligne du milieu du Dessein, au-dessus de la corniche; ce qui vous donnera la pointe du fronton : ensuite de quoy vous tracerez parallelement à ces deux lignes, toutes les autres pour les moulures des deux corniches rampantes.

Mais indépendamment de cette regle, ce fronton ne laisse pas de paroître un peu bas, & par conséquent ne s'accorde pas à la légereté que produit la hauteur des autres principales saillies des avantcorps; ce qui doit convaincre que c'est par l'optique que doivent se conduire les regles de l'Architecture; ou pour s'expliquer plus intelligiblement, c'est l'effet de correspondance & d'union que les parties doivent avoir avec le tout, étant éloigné raisonnablement de l'édifice, sans perdre de vûë le contour d'aucune de ses parties; d'où il s'ensuit, pour que le tympan de ce fronton paroisse moins écrasé, qu'il est à propos d'en élever la pointe d'un neuvième de module, qui est deux parties.

A l'égard de l'imposte, il est aisé de voir qu'il détermine la hauteur du plancher de l'étage au rez-de-chaussée, & que cet imposte étant prolongé en menuiserie dans la largeur de l'arcade, il formera le dormant ou linteau pour recevoir en feüillure par dedans, les deux venteaux de la porte cochere; & pour lors la partie dans l'espace du cintre, paroîtra comme entresole, quoyqu'elle soit effectivement une piece de communication de côté & d'autre aux appartemens du premier étage.

TEXTE DE VIGNOLE
SUR LE PIEDESTAL
ET LA BASE CORINTHIENNE.

Si le piédestal Corinthien avoit comme dans les autres Ordres, le tiers de la hauteur de la colonne, il seroit de six modules deux tiers; mais on luy peut donner sept modules, tant pour le rendre plus svelte & plus convenable à la délicatesse de cet Ordre, que pour faire ensorte que sa hauteur soit double de sa largeur, sans y comprendre la cimaise & la base, comme on le peut voir par les nombres de la Figure. Je ne parle point du reste, sçavoir de la base & de la corniche du piedestal, parce que leurs mesures sont marquées en détail dans le Dessein, aussi-bien que celles de l'imposte de l'arc.

CONTRE l'ordre, pour ainsi dire, que nous prescrit le Texte de notre Auteur, de donner sept modules de haut à son piedestal Corinthien; on croit devoir se conformer à celuy de nos célébres Architectes modernes, qui l'ont réduit & executé au tiers de la colonne, y compris base & chapiteau (ce qui fait six modules & douze parties) avec un succès qui ne permet pas de se déranger de cette regle, suivant le bel effet que cette proportion produit au reste de l'ordonnance, comme on l'a pû voir entre autres aux faces laterales du superbe Arc de Triomphe de Loüis XIV. au-dessus de la Porte Saint-Antoine.

Au surplus les six parties dont on diminuë la hauteur générale du piedestal Corinthien de Vignole, & les quinze parties dont l'on exhausse le socle de dessous la base, ne laissent pas néanmoins de rendre encore le dé ou le massif d'une fois & demie sa largeur pour sa hauteur; proportion qui reste d'une agréable forme, & qui est la même que celle du dé des piedestaux du grand Morceau dont on vient de parler.

Quoyque les moulures de chacune des principales parties de ce piedestal tant pour leurs noms, que pour leurs mesures, soient désignées en ce Dessein assez particulierement; il ne sera pas néanmoins inutile pour plus d'exactitude & de distinction dans la perfection de leur contour, d'avoir recours aux principales parties des piedestaux dessinez en grand à la suite de l'Ordre composite de Vignole cy-après.

TEXTE DE VIGNOLE

SUR L'ELEVATION DU CHAPITEAU CORINTHIEN

VÛ PAR L'ANGLE,

ET DU PLAN AU-DESSOUS

TIRE' A DIFFERENTES HAUTEURS.

Il suffit de jetter les yeux sur le plan & l'élévation vûs par l'angle de ce Chapiteau Corinthien, pour en connoître toutes les mesures. L'on trouve la largeur du plan, en faisant un quarré dont la diagonale soit de quatre modules. Sur l'un de ses côtez on fera un triangle équilateral, comme on le voit marqué dans le Dessein : ensuite du sommet de ce triangle marqué R, pris comme centre, & de l'intervalle marqué aussi R à un des coins du tailloir, on décrira un arc de cercle qui servira à former le creux de l'abaque. Dans le profil ou élévation on peut trouver la hauteur des feüilles, des tigettes & de l'abaque ; la saillie des feüilles se termine par une ligne tirée du centre de la grande colicole ou volute jusqu'au-dessus de l'astragale à plomb du fust de la colonne, comme on le peut voir dans le Dessein, en mettant une regle sur l'extrémité de la saillie des feüilles. Le reste s'entendra aisément, pour peu qu'on y fasse de reflexion.

Pour la beauté particuliere du chapiteau Corinthien, il est certain que la feüille d'olivier luy convient mieux que celle d'acanthe, de même que celle de persil convient mieux pour le Composite que celle de laurier ; quoy qu'il soit vray que c'est la feüille d'acanthe qui a été le sujet de l'invention du chapiteau Corinthien. Il s'en trouve de deux especes, dit Daviler, sçavoir la cultivée & l'épineuse, dont parle Pline Livre 22. Chapitre 22. C'est de cette derniere, qui est la moindre, que se sont servi les Sculpteurs Gotiques, & qu'ils ont mal imitée. Pour l'acanthe cultivée, qui est plus refenduë, plus découpée & assez semblable au persil, ainsi qu'elle a été employée aux chapiteaux composites des Arcs de Titus & de Septime Severe à Rome, & au Corinthien de la Cour du Louvre ; elle est la plus parfaite, & a à sa fleur par chûte de gros boutons, ainsi qu'elle est exécutée aux grands chapiteaux Corinthiens de l'Eglise des Prêtres de l'Oratoire ruë S. Honoré. Quant à la feüille d'olivier, elle se trouve employée à presque tous les chapiteaux antiques & aux plus beaux modernes : les grandes feüilles sont fermées par plusieurs bouquets de cinq petites feüilles chacun ; il s'en trouve même de quatre feüilles, comme au Temple de Vesta & de Mars le Vengeur : les canaux des tigettes sont quelquefois tors, comme aux trois colonnes de Campovaccino à Rome, où les helices ou petites colicoles sont entrelassées, & la fleur est une grenade.

TEXTE DE VIGNOLE
SUR LE CHAPITEAU ET ENTABLEMENT
DE L'ORDRE CORINTHIEN.

CET entablement est tiré de plusieurs endroits de Rome, mais principalement de la Rotonde, & des trois Colonnes qui sont dans le Marché Romain: j'en ay comparé les principales parties, & j'en ay fait une regle qui ne s'éloigne point de l'Antique. Cette regle me donne une telle proportion, qu'il se trouve un modillon sur le milieu de la colonne; & ses oves & denticules sont exactement posées l'une sur l'autre, comme on le peut voir en cette Figure: les nombres qui sont marquez par modules & parties de modules suppléent aisément a une plus longue explication de ses mesures; le module est divisé en dix-huit parties, comme on l'a dit cy-devant.

LA corniche de cet entablement est d'une partie trois quarts moins saillante que Vignole ne la cotte dans son Livre. On a fait ce retranchement pour arriver a la regularité du quarré parfait, & non du quarré long, comme il est dans la sienne, pour les caisses des roses entre les modillons sous le plafond du larmier, telles qu'elles sont dessinées icy dans le plan de l'entablement renversé. On auroit souhaité que le couplement de colonnes eut pu se pratiquer avec la même facilité, & avec aussi peu de dérangement dans la distribution des ornemens de la corniche de notre Auteur; mais cela ne se peut, sans interrompre totalement la proportion relative de ses denticules avec ses modillons; c'est qui a fait entreprendre (pour le couplement) l'entablement cy-après tiré du plus parfait & du plus régulier Edifice qu'il y ait au monde, puisque c'est l'entablement du péristile de la façade de la principale entrée du Louvre, qui a été executé sur les desseins de Loüis Le Veaux né à Paris, premier Architecte du Roy, & qui (comme le dit le Sieur Germain Brisse Auteur de la Description de la Ville de Paris) eut la direction des Bâtimens Royaux depuis l'année 1653. jusqu'en 1670. qu'il est mort. François Dorbay aussi Parisien, son Eleve, & reçu en même-temps comme son Maître premier Architecte du Roy, ne contribua pas peu à la perfection de ce bel Ouvrage; il continua à en avoir la conduite jusqu'à ce qu'il fut parvenu à l'état où il est resté sans avoir été achevé. On peut asûrer que c'est à ces deux Illustres que la gloire en est dûe, malgré ce qu'a publié au contraire Claude Perault, plus Medecin que bon Architecte, qui néanmoins a eu la hardiesse de l'inserer dans sa Traduction de Vitruve; ainsi que de l'Observatoire, dont certainement François Dorbay est l'Auteur.

ENTABLEMENT
ET CHAPITEAU COUPLEZ
DE L'ORDRE CORINTHIEN
SELON VIGNOLE
EN SES PRINCIPALES PARTIES,
POUR LA HAUTEUR TOTALE
DE SON ENTABLEMENT.

COMME l'espace des modillons du précédent entablement de l'Ordre Corinthien de Vignole, ne peut s'accorder au couplement des colonnes, on a été obligé d'en étudier un second, toujours sur la hauteur générale du sien; car pour celle de l'architrave, de la frise & de la corniche, on s'est conformé pour l'une & l'autre de ces trois principales parties, sur les proportions que l'on a observées au magnifique entablement du même Ordre qui couronne la superbe façade du peristile du Louvre du côté de S. Germain l'Auxerrois. L'architrave est moins haut que la frise de deux parties; cependant du point de vûë il luy paroît égal par rapport à la saillie des faces & de sa cimaise, ce qui produit un accord d'un merveilleux effet avec celle de la corniche, qui se trouve être de deux parties plus haute que celle de Vignole, en ce que Vignole fait dépendre de la frise la baguette & le filet placé au-dessous du talon, qui porte la face où cet Auteur met des denticules; & qu'en ce Dessein cette baguette & ce filet sont renfermez dans la hauteur de la corniche.

A l'égard des autres moulures de cette corniche, elles sont les mêmes & en même place que celles de notre Auteur; la différence n'est que d'une partie de moins à la doucine ou gueule droite de la cimaise, & de trois quarts de partie d'augmentation au talon de dessous la face où Vignole met des denticules. Celle-cy se trouve d'une demie partie moins haute, & toute unie, pour éviter la confusion que procureroient les denticules, lorsque les autres moulures sont sculptées des ornemens que cet Ordre exige, pour répondre à la richesse de son chapiteau; d'autant plus encore que par la diminution de la hauteur de cette face, les denticules ne seroient plus devenuës d'un volume suffisant, ni de la régularité qu'elles doivent être pour qu'il en réponde toujours une sur le milieu des colonnes, ainsi que doit être le modillon.

La baguette que met Vignole au-dessous du talon de la cimaise de son architrave, se trouve supprimée dans celuy-ci à cause des deux parties de moins sur sa hauteur totale, pour laisser maîtresse la grande face sur les autres.

QUARANTE-TROISIEME PLANCHE DE VIGNOLE.

ENTRE-COLONNES SIMPLES
DE L'ORDRE COMPOSITE
SUIVANT VIGNOLE.

Quoyque dans son Livre des cinq Ordres d'Architecture, Vignole n'ait point dessiné les entre-colonnes, ni les arcades de son Ordre Composite, parce que les proportions tant de la colonne, que de l'entablement, sont semblables à son Ordre Corinthien; on ne croit pourtant point inutile d'en donner les figures, comme pour les autres.

IL n'est presque besoin que du nom des quatre Ordres précédens, pour sçavoir leur origine, puisqu'ils portent celuy du lieu d'où ils sont émanez; mais l'Ordre Composite ne donnant pas la même notion par le sien, il est comme necessaire d'en donner une particuliere. Ce que Daviler en dit est trop historique, pour se dispenser de le rapporter tel qu'il est au même Chapitre.

Les Romains, dit-il, qui se sont rendus recommandables par leur Politique & par leurs Armes, se voulant aussi distinguer des autres Nations dans leurs Edifices, inventerent l'Ordre Composite, que l'on appelle Italien, & que Scamozzi appelle l'Ordre Romain, qui est son véritable nom; celuy de Composé pouvant être donné à toute autre composition d'Architecture ou capricieuse ou reguliere: toutefois les mesures, les proportions & les ornemens du Corinthien & du Ionique qu'il garde, font voir qu'on a pû s'éloigner des Ordres Grecs sans tomber dans une maniere de bâtir aussi déreglée que nouvelle. Le Corinthien avoit toujours été l'ornement des Temples & des Palais, & les Architectes de cette Republique l'avoient toujours employé dans leurs Ouvrages, jusqu'à ce que Titus ayant ruiné la Ville de Jerusalem, il luy fut élevé par le Senat & le Peuple Romain un Arc de Triomphe, qui fut un genre de Bâtiment aussi nouveau que l'Ordre dont ils décorerent les façades. Cependant cet Ordre restraint dans les mesures Corinthiennes, en retint encore la base & l'entablement; de sorte qu'il n'y eut que le chapiteau qui en fit distinction: avec tout cela il est constant que le Composite est moins délicat que le Corinthien, & que c'est avec raison que Scamozzi le met après le Ionique, & qu'il prétend que le Corinthien est le comble de la perfection & de la richesse de l'Architecture: mais l'exécution de plusieurs Edifices modernes où le Composite est mis sur le Corinthien, persuade malheureusement que l'usage prévaut souvent sur les meilleures maximes & sur les raisons les plus solides.

On s'est trouvé obligé d'augmenter d'un tiers de module, l'espace des colonnes de notre Auteur Vignole, pour faire qu'une denticule tombe à plomb sur leur milieu; parce que les quatre modules deux tiers dont il les écarte dans son Livre, ne peuvent s'accorder à cette régularité. Le détail des proportions de cet Ordre, tant du piedestal, que de la base de la colonne & de l'entablement, est expliqué à la suite des Figures.

ENTRE-COLONNEMENS
DE L'ORDRE COMPOSITE
GROUPEZ SUR L'ANGLE DES FACES
ET COUPLEZ LE LONG DE LEUR ETENDUE.

ON donne icy sur les proportions de Vignole, les entrecolonnemens de l'Ordre Composite, que l'on dit groupez lorsqu'ils sont disposez comme les trois qui paroissent sur l'angle du plan, & couplez le long des faces, attendu qu'il n'en paroît que deux sur une même ligne, ainsi que l'on l'a fait pour son Ordre Corinthien. Il est vray que l'entablement de cet Auteur sur le même Ordre convient pour le couplement, & même les denticules se trouvent regulierement distribuées pour qu'il y en ait une à plomb sur chaque milieu de colonne: néanmoins nous avons jugé à propos de prendre l'entablement ajusté entre luy & Palladio, cependant sur les mêmes mesures de Vignole pour la hauteur des principales parties; parce que l'on croit cet Ordre indispensable du modillon dans la corniche, en ce que la composition de son chapiteau est en général au-dessous de la délicate & gracieuse légéreté du Corinthien; raison pour laquelle les modillons conviennent mieux à cet Ordre que les denticules.

Conformément à la richesse dont sont ornées les moulures de cet entablement, on a canelé les colonnes; dans lesquelles canelures on a ajouté des roseaux jusqu'au tiers du fust, pour distinction du Corinthien, & d'où sortent de petites branches, ainsi que l'a fait Philibert Delorme à son Ordre Ionique de la magnifique façade sur le Jardin du Palais des Tuilleries, à la différence qu'à cet Ordre Composite, il est plus à propos que les feüilles en soient de laurier, pour luy imprimer par-là des marques de la superbe & belliqueuse Nation Romaine, de laquelle vient sa composition.

Les colonnes sont icy exhaussées sur un socle, qui dans sa hauteur d'un module & demi renferme trois marches; ce qui produit un bien meilleur effet que si les bases étoient à crû sur le pavé, non-seulement parce que cela contribué à la conservation de leurs moulures, mais encore que cet exhaussement donne de la noblesse à l'architecture de ce peristile ou galerie de colonnade ouverte.

L'acrotere ou petit piedestal continué au-dessus de l'entablement, dont l'espace de l'entre-colonne est percé d'entrelacs à jour, est de la hauteur du cinquième de la colonne.

PORTIQUE COMPOSITE
SANS PIEDESTAL
SUIVANT VIGNOLE.

Les regles de la bonne composition étant renfermées dans ce que dit Daviler au même Chapitre sur l'arcade Composite sans piedestal selon Vignole; on croit devoir le rapporter en ses propres termes.

Le plus grand inconvenient, dit-il, qui arrive lorsque l'on met les Ordres les uns sur les autres, est que l'espace des entre-colonnes qui sont bien proportionnées dans le premier Ordre, quand par exemple il est Dorique, devient disgracieux dans le troisième par la trop grande distance des colonnes; la solidité en paroît défectueuse par la longue portée de l'architrave, il faut que les arcades & les jambages repondant à plomb à celles de dessous, autant qu'il est possible. On remedie, ajoute-t-il, au défaut du trop grand espace des colonnes, par une licence dont on voit peu d'exemples antiques, qui est de recouper l'entablement, & le retirer entre les colonnes, de maniere que la premiere face de l'architrave n'ait de saillie du nud de mur que celle du pilastre, lorsqu'il y en a derriere les colonnes; & qu'il y en ait moins lorsqu'il n'y a point de pilastre; car cela étant ainsi lorsqu'il y a un fronton, le tympan est brisé, & le massif qui reste sur les colonnes en forme de deux coins, sert à supporter la corniche courbe, si le fronton est circulaire; ou la rampante, s'il est pointu, en laissant par le dessous de ladite corniche un renfoncement qui fait plafond de la capacité de la saillie des colonnes, & de l'étenduë interieure de leur grand espace, comme il est pratiqué au Portail de S. Gervais, au Val de Grace, & en plusieurs autres façades; & cette maniere est assez supportable, quand elle est traitée avec plus de circonspection & de discernement, que ce qui se trouve executé en plusieurs endroits avec autant d'ignorance des principes, qu'elle est contre la raison; qui est d'élever l'arcade dans la partie de l'entablement coupé qui ne regne plus, mais se termine dans le mur en retour sur les colonnes, parce qu'il n'est pas probable que la fenêtre ou l'arcade excede la hauteur du plancher, representé exterieurement par cet entablement. Cette ridiculité a été poussée à l'excès dans l'avantcorps du milieu de la façade sur le Jardin de la Maison de feu Riviez, Ruë S. Marc, Quartier de Richelieu, depuis venduë à feu Monsieur Desmaretz Ministre d'Etat; dont l'arcade croisée du milieu a son cintre dans le tympan du fronton, à la mauvaise imitation du même défaut qui se rencontre à la petite arcade qui est au Portail de Sainte Marie *in via lata* à Rome. Il y a encore des arcades qui ont double bandeau, comme les croisées cintrées des gros pavillons de la Cour du Louvre à Paris; de sorte que les ornemens qui les environnent ont le tiers de la largeur du vuide, ce qui rend pesante une petite arcade; & lorsqu'elle est grande, elle devient ridicule, si l'entablement retourne en bandeau d'arc; & pour en juger, il faut voir à Paris la Porte de Sainte Marie Egyptienne, Ruë de la Justienne. Il y a encore d'autres arcades où le bandeau d'arc tombe sur l'imposte qui est porté par des consoles, & par conséquent porte à faux. Ces abus ne sont rapportez que pour les éviter, étant contre les regles de la pure Architecture, qui ne peut rien souffrir qui paroisse interrompre la solidité.

PORTIQUE COMPOSITE
AVEC PIEDESTAL
SUIVANT VIGNOLE.

SUR cette arcade avec piedestal de l'Ordre Composite, Daviler au même Chapitre, n'écrit que pour réfuter Scamozzi sur ce qu'il dit que Vignole en fait les piliers ou jambages trop étroits sur la face. Nous sommes aussi de ce sentiment, quoyque la largeur que leur donne Vignole suffise (comme en convient encore Daviler) pour résister au fardeau de deux Ordres qui pourroient être élevez au-dessus. Néanmoins s'ils avoient quatre modules & demi au lieu de quatre qu'ils ont, il s'enfuivroit certainement deux effets avantageux : premierement la solidité en seroit plus complette ; secondement cela procureroit plus de hauteur à l'arcade, & par-là un air plus majestueux & plus conforme au chapiteau Romain, ainsi que Palladio le fait connoître dans ses arcades sur le même Ordre.

Il est vray que la largeur de quatre modules que donne Vignole aux jambages des arcades Composites, convient dans un sens à la délicatesse de l'Ordre Corinthien ; mais un demi module d'augmentation aux jambages de l'un & de l'autre Ordre, produiroit, comme nous l'avons déja fait entendre, plus de grace à l'arcade, en luy donnant plus de hauteur que Vignole n'en donne, afin de rendre cette partie tout-à-fait correspondante à la légéreté dont est la composition de l'Ordre Corinthien ; ce qui deviendroit d'ailleurs avantageux pour la proportion des arcades de dessus dans le cas d'un second & troisième Ordres, qui demandent (pour paroître légéres dans cet exhaussement) une plus grande hauteur, en ce qu'elles se racourcissent d'elles-mêmes, étant toujours vûës plus en dessous que celles d'en-bas.

Il faut observer icy que le diametre inferieur de la colonne du second Ordre doit être égal au diametre superieur de celle de l'Ordre de dessous ; ainsi du troisième au second, comme il est exécuté au Portail de S. Gervais, Morceau d'Architecture certainement où les colonnes & les autres principales parties de chacun Ordre se trouvent dans une gradation parfaite & conforme à la regle que prescrit l'Optique, qui demande que d'un raisonnable éloignement, l'aspect de l'Edifice devienne agréable à la vûë, sans rien perdre du contour d'une de ses moindres moulures ; ce qui dépend du discernement que l'Architecte doit avoir acquis par l'exacte observation des Morceaux d'Architecture dont l'exécution est universellement approuvée.

PORTE EN AVANT-CORPS DE COLONNES
AVEC FRONTON
SUR L'ORDRE COMPOSITE
SUIVANT LES PROPORTIONS DE VIGNOLE
EN SES PRINCIPALES PARTIES.

Cette Porte de l'Ordre Composite sur les proportions de Vignole, est disposée de maniere que les parties qui en forment la décoration, sont renfermées dans la regle observée par les meilleurs Architectes modernes ; regle à la vérité qui produit cette grace qui se rencontre dans leurs Ouvrages. Premierement l'avant-corps formé par les deux colonnes, dont le sommet au-dessus de l'entablement est couronné d'un fronton pointu ou angulaire, se trouve avoir (à le prendre de l'espace du nud extérieur par le haut des deux colonnes) le double de sa largeur pour sa hauteur, depuis la ligne de terre jusqu'à la pointe du fronton. Secondement le plus grand cintre d'où prend naissance le plus étroit, qui fait le baye ou le vuide de l'entrée, orné de refends & de boüages dans sa portion en niche, se trouve aussi de la même régularité. Enfin le cintre le plus étroit, qui est le percé de l'entrée, où doivent être attachez (à la feüillure au derriere du tableau ou flanc du piedroit de la porte) les deux venteaux mobiles, devient plus haut d'un quart, à un module près, que le double de sa largeur ; ce qu'il doit avoir au moins, étant celuy où

il doit paroitre plus d'élévation, puisque le célébre Palladio donne de haut à ses arcades deux fois & demie leur largeur. D'ailleurs les pilastres qui forment l'arriere-corps, & qui se trouvent couplez avec celuy de derriere la colonne, conformément à ceux du dedans de la cour, paroissent communiquer un repos & un accord qui terminent assez bien cette composition.

L'entablement de cet Ordre Composite est d'une nouvelle imagination en ce qui concerne la distribution des moulures, tant de celles de l'architrave, que de celles de la corniche ; ainsi que l'espace & l'apposition des modillons posez en consoles, & aussi l'espece de frise entre eux, ornée de panneaux à oreilles cintrées dans chacun de leurs angles.

Toutes les parties de cet entablement se trouveront cy-après très-exactement cottées, & dessinées assez en grand avec le plafond de sa corniche, pour que le bon ou le mauvais se remarque aisément.

QUARANTE-HUITIEME PLANCHE DE VIGNOLE.

COUPE ET PROFIL
DE LA
PRECEDENTE PORTE.

C'EST toujours dans la vûë de mettre l'Etudiant au fait du développement, que l'on a dessiné ces deux Morceaux, dont celuy sur la gauche représente l'arcade de la porte précédente coupée par le milieu de sa face selon son épaisseur, qui en découvre le flanc en élévation, suivant le plan mis au-dessous.

L'opération de la dessiner persuadera entierement, en élevant perpendiculairement sur la ligne de terre des lignes de chaque extrémité de tous les sommets ou pointes des angles du plan ; sçavoir en premier lieu, de l'épaisseur ou largeur du tableau, à un des angles auquel est attachée une borne, pour en préserver l'arête ; après quoy l'on tirera l'autre extrémité de la portion de cercle qui en élévation est ornée de refends & de bossages ; puis encore vers la gauche, l'angle de l'arriere-corps qui reçoit le pilastre de derriere la colonne, de laquelle après l'on tirera le milieu avant que d'en déterminer les diametres. Et ainsi à même raison pour toutes les parties sur la droite, comme de l'embrasure de la porte attenant le tableau par lequel on a commencé la premiere opération ; & après élever le côté du pilastre de la face du dedans de la Cour. Ensuite pour finir & terminer au crayon le dessein de cette coupe, on prendra les hauteurs transversales de chaque partie, qui deviennent les mêmes que celles de la façade.

Par de semblables opérations l'on parviendra à dessiner l'élévation de l'autre profil pris par le flanc extérieur, d'où l'on voit en coupe la liaison de la maçonnerie du mur de clôture.

PORTE SUR LES MESMES PROPORTIONS DE LA PRECEDENTE, MUTILE'E EN PILASTRES A LA PLACE DES COLONNES.

CETTE Porte, que l'on peut dire à deux paremens, en ce que la décoration intérieure devient presque semblable à celle du dehors, est prise sur les mêmes proportions que la précédente. L'entablement luy est aussi conforme par la hauteur de ses trois principales parties ; il n'y a de différence que dans la position des modillons & dans l'arrangement des moulures, tant de l'architrave, que de celles de la corniche ; d'ailleurs que la frise est bombée. Cet entablement est particularisé en grand avec son plafond au-dessous dans le second cy-après, intitulé : Entablement de l'Ordre Composite entre Vignole & Palladio.

Les grands pilastres enrichis de trophées, ont le même nombre de modules pour l'écartement de leurs milieux, qu'il y en a d'un espace à l'autre de l'entre-deux des pilastres couplez de derrière la colonne de la précédente Porte. A l'égard de leur largeur à chacun, elle comprend & embrasse pour leur moitié depuis le milieu de l'entre-deux des pilastres, & l'extrémité du diametre supérieur de la colonne, en le portant de côté & d'autre. L'entrée de cette porte n'est différente que par le bombé de son linteau, dont le centre est en-bas sur la ligne de terre. Les piedestaux & les bases des pilastres sont aussi les mêmes que les autres.

L'acrotere ou piedestal qui continué en forme d'Attique au-dessus de l'entablement, & qui fait ressaut en avant-corps sur les grands pilastres, (sans y comprendre le socle en amortissement qui porte des trophées d'armes) a de hauteur le cinquiéme du pilastre, y compris la base, jusqu'au-dessous de l'architrave.

Enfin on presume que cette composition, toute mutilée qu'elle est de la précédente, devient assez heureuse ; ce qui doit convaincre que toutes compositions de Bâtimens établies sur les principes des Ordres d'Architecture, ne peuvent être de mauvais goût dans le général. On en donne un exemple dans une façade d'entrée sur la ruë d'une Maison de conséquence, à la suite des Ordres de Vignole, Planche 64. où l'on s'est servi de cette même porte, dont l'entablement signifie en dehors la hauteur des planchers.

TEXTE DE VIGNOLE
SUR LE PIEDESTAL ET BASE
DE L'ORDRE COMPOSITE.

Ce piedestal Composite garde les mêmes mesures du Corinthien, & n'en est différent que par les membres de la base & de la corniche, comme on le peut aisément remarquer : c'est par cette raison que je n'ay pas jugé necessaire de faire des entre-colonnes, ni arcades propres & particulieres à cet Ordre, m'en rapportant à ce que j'en ay dit du Corinthien ; j'ay marqué seulement la différence de la base, du chapiteau & de ses autres ornemens, comme on le voit en son lieu.

L'On s'est renfermé dans la regle du tiers de la colonne, y compris base & chapiteau, pour le piedestal de l'Ordre Composite de Vignole, ainsi qu'on l'a fait à son Ordre Corinthien. On n'a pas jugé moins à propos d'en élever la base sur un socle de quinze parties, non-seulement pour la conservation de ses moulures, si elle est au rez-de-chaussée, mais aussi pour la découvrir en son entier, & la mettre en vûë, si elle se trouve sur l'Ordre Ionique, dont la saillie de la corniche de l'entablement cacheroit cette base dans toute sa hauteur, étant même fort éloigné de l'Edifice. Le dé du piedestal indépendamment de cet exhaussement, devient encore d'une légere proportion, ayant huit parties de module plus que d'une fois & demie sa largeur pour sa hauteur ; il est vray qu'il y a quelques Monumens antiques, comme le fait remarquer Daviler, où cette proportion du tiers de la colonne pour les piedestaux a été excedée ; mais aussi ce sont des piedestaux continuez, où les regles peuvent être anticipées.

Les lignes piquées en ce Dessein dans le massif du dé, ne sont ainsi marquées que pour faire voir la forme du piedestal sur une colonne seule ou en avant-corps ; on se donnera la peine, pour l'exactitude de la saillie de chaque moulure, d'avoir recours aux bases des piedestaux & des colonnes dessinées très en grand dans la Planche cy-après, pour arriver à une précision qui ne souffre aucune difficulté.

BASES ET CORNICHES
DES PIEDESTAUX IONIQUES,
CORINTHIENS ET COMPOSITES:
ENSEMBLE
LES BASES DES COLONNES DES MESMES ORDRES
SUIVANT LES PRINCIPES DE VIGNOLE.

IL nous a paru très-necessaire de dessiner autant en grand qu'il se pourroit, les bases & les corniches des piedestaux; ensemble les bases de colonnes des Ordres Ionique, Corinthien & Composite; parce que les moulures de celles de l'Ordre Toscan & Dorique se prononcent d'une suffisante grandeur, aux desseins particuliers de leurs principales parties. Mais celles des autres Ordres sont absolument trop en petit dans ce que l'on a donné au Public, pour le contour & la grace de leurs moulures, qui ne se caracterisent pas comme elles le doivent être: cependant ce sont celles dont l'observation des regles & du goût demande à être le moins négligée, attendu que ce sont les premieres qui se présentent à la vûë, & qu'il seroit à craindre par-là que les défauts qui pourroient s'y rencontrer, ne donnassent un préjugé désavantageux pour le reste de l'Ouvrage.

Dans ce Dessein, les hauteurs & les saillies de chaque moulure sont cottées tant en général qu'en particulier, avec toute l'exactitude que l'on puisse souhaiter, pour en faire l'épure d'une parfaite précision, de quelque grandeur que le volume en puisse être. Ce qui ne paroit pas d'une mediocre utilité, principalement pour ceux qui n'ont encore que les élemens de l'exécution dans la pratique du Bâtiment; & par conséquent qui ont besoin qu'on leur donne les choses bien dirigées.

TEXTE DE VIGNOLE
SUR LE PLAN ET PROFIL
DU CHAPITEAU COMPOSITE
VÛ PAR L'ANGLE.

Le plan & le profil de ce Chapiteau Composite se font de la même maniere qu'on l'a expliqué à l'Ordre Corinthien ; la seule difference qui se trouve consiste en ce qu'au lieu des grandes & petites colicoles qui sont au chapiteau Corinthien, celuy-cy a des volutes faites à la maniere de celles de l'Ordre Ionique. Les anciens Romains ayant pris une partie de l'Ionique, & une autre du Corinthien, en firent un Composite dans lequel ils assemblerent ce qu'il y avoit de beautez dans l'un & l'autre de ces deux Ordres.

C'EST en apparence l'éloge que fait Vitruve du chapiteau Composite, qui a persuadé plusieurs Architectes que sa beauté l'emportoit en toute maniere sur le Corinthien, puisqu'ils n'ont fait aucune difficulté de mettre cet Ordre toujours au-dessus, même dans des Edifices d'importance, sans s'appercevoir que de quelque perfection que l'on execute le chapiteau Composite, il paroîtra toujours plus pesant que le Corinthien, ainsi que Daviler en convient au même Chapitre, où il ajoute à la vérité que ce chapiteau a tant de beauté & de richesse, qu'après le Corinthien il a été depuis impossible d'en trouver un qui eût plus de grace que celuy-cy. La maniere dont il continuë de parler est trop intelligible, & attachée au sujet, pour se dispenser de le rendre en son entier.

Les marques particulieres, dit-il, de sa distinction sont les volutes & les oves du chapiteau Ionique. Les Anciens l'ont ordinairement enrichi de feüilles d'acanthe ou de persil plûtôt que d'olivier. Les trois plus beaux modeles de ce chapiteau sont les Arcs de Titus & de Septime Severe, avec ceux des Termes de Dioclétien. Entre les exemples modernes, un des plus considérables de l'Ordre Composite, est celuy de la grande Galerie du Louvre; Ouvrage également grand & magnifique. Parmi les chapiteaux de cette Galerie, il y en a de mieux taillez les uns que les autres ; & particulierement quatre, où à la place de la fleur, il y a une H couronnée, qui est la premiere lettre du nom d'Henry IV. qui l'a fait bâtir. Cependant l'Ordre Composite de la Cour du Louvre est taillé de feüilles d'olivier, parce que le Corinthien est de feüilles d'acanthe. Pour la saillie des feüilles, il faut faire les mêmes remarques qu'au Corinthien ; mais pour la hauteur du chapiteau du pilastre, il semble à propos de luy en donner plus qu'au Corinthien, parce que ce chapiteau devient trop quarré, comme il le paroît à la Fontaine des Saints Innocens. A l'Arc de Titus il est plus haut de deux parties, quoyque ce soit le chapiteau d'une colonne. Quant aux canelures, elles sont au nombre de vingt-quatre, comme au Corinthien ; on y peut mettre des roseaux jusqu'au tiers du fust, desquels sortent de petites branches de laurier, ainsi qu'il est marqué à l'entre-colonne couplé. Ce qui rendra cet Ordre le plus riche, comme le Corinthien est absolument le plus délicat de tous les Ordres d'Architecture.

TEXTE DE VIGNOLE
SUR LE CHAPITEAU ET ENTABLEMENT
DE SON ORDRE COMPOSITE.

Les proportions de cet entablement, ou cette partie d'ordonnance qui comprend le chapiteau, l'architrave, la frise & Corniche, sont tirées de plusieurs Morceaux qui se trouvent parmi les Antiquitez de Rome. Je l'ay réduit aux mêmes mesures pour les hauteurs en ses principales parties, qu'elles le sont à l'Ordre Corinthien ; & parce que les mesures de ces parties sont exactement marquées dans la Figure, elles s'y font connoître par elles-mêmes.

CET entablement Composite de Vignole, comme le remarque Daviler, est semblable à celuy de son Ordre Corinthien, sur tout pour la hauteur des principales parties ; il n'y a de différence en celuy-cy que la saillie de la corniche, qui se trouve être d'un quart de partie de moins, ayant été obligé de diminuer celle de son Corinthien d'une partie trois quarts, pour parvenir à rendre les cailles des roses quarrées d'entre les modillons sous le plafond du larmier. L'architrave dont Vignole se sert, dit encore Daviler, est imité du Frontispice de Neron, & d'un Temple que Palladio dit avoir été dédié à Mars, & qui est appellé la Basilique d'Antonin, rapporté dans le Livre des Edifices antiques de Rome par le Sieur Degodets.

On a substitué des pilastres à la place des colonnes, pour donner à l'Etudiant un exemple de la maniere que doit être dessiné son chapiteau, qui en ce cas demande de la précaution dans sa forme, pour avoir de la grace, attendu que le pilastre a deux modules par le haut, ainsi que par le bas ; tel qu'est le diametre inferieur de la colonne ; & par rapport aussi à la position de ses feüilles, dont les galbes sont de face sur le devant du pilastre, & de profil sur l'extrémité de leur largeur ; de même pour le nombre de canelures, qui doit être toujours de sept, & une côte sur chacune des extrémitez de sa largeur.

Daviler enjoint encore de remarquer qu'à l'égard du plafond de la corniche Composite de Vignole, sa beauté consiste à contourner avec grace la grande doucine qui soutient le larmier, & forme la mouchette pendante. Cette moulure, dit-il, peut recevoir plusieurs sortes d'ornemens, comme canaux avec des roseaux ou bâtons, comme on le voit en ce Dessein ; & des feüilles de diverses sortes, particulierement comme celles du chapiteau. On doit toujours mettre une grande feüille dans l'angle, pour cacher le vuide qui se feroit dans l'onglet des deux faces d'équerre, parce que les canaux ne se pourroient plus accorder, étant obligez de se rencontrer en forme de rayons.

ENTABLEMENT
DE L'ORDRE COMPOSITE
ENTRE PALLADIO ET VIGNOLE.

C'EST toujours sur la hauteur générale des principales parties suivant Vignole, que l'on a dessiné cet entablement de l'Ordre Composite; il ne tient de Palladio que par le bombé de sa frise, & par des modillons qu'il y a dans la corniche; Vignole ne mettant dans la sienne que des denticules, & la frise en ligne droite.

A l'égard des moulures, tant de l'architrave, que de celles de la corniche, elles sont disposées de maniere que les parties paroissent être d'accord avec le tout. Mais peut-être n'admettra-t-on pas le cavet que l'on donne à cette corniche pour cimaise, malgré l'ornement dont il est enrichi : il est vrai que jusqu'à present il n'a été adopté uniquement que pour le Dorique; aussi passerons-nous fort aisément condamnation là-dessus, en s'en rapportant aux Savans de l'Art, indépendamment de l'idée que nous nous sommes formée, que l'Ordre Composite pouvoit aussi-bien participer des trois Ordres Grecs qu'il participe de deux; d'ailleurs ce qui a autorisé de l'entreprendre, c'est la facilité qu'il y a de substituer une doucine à la place; la saillie & la hauteur de ce cavet étant convenables au contour geometrique de la gueule ou doucine que l'on luy substitueroit.

Ainsi qu'aux moulures de l'élévation, le plafond est taillé avec tout l'ornement que cet Ordre est capable de recevoir; ce qui a donné lieu sans doute à bien des Auteurs de se persuader que par cette richesse, il méritoit d'être placé au-dessus du Corinthien; ce qui n'est pas supportable, suivant les raisons que nous en avons déduites dans la précédente Explication, & plus au long dans la premiere des cinq Ordres de Palladio; qui contiennent en substance, que quelque orné que soit l'Ordre Composite, il paroîtra toujours plus pesant que le Corinthien, par la forme de son chapiteau; ce qui le doit faire placer sous le Corinthien, en retranchant en ce cas une partie de l'ornement dont il est trop chargé, à l'imitation de plusieurs anciens Edifices, tels qu'ils sont représentez aux Antiquitez de Rome par le Sieur Dégodets.

ENTABLEMENT NOUVEAU
SUR L'ORDRE COMPOSITE
EN CE QUI REGARDE LA DISTRIBUTION DES MOULURES
DE SON ARCHITRAVE ET DE SA CORNICHE,
ET SUIVANT VIGNOLE
POUR LA HAUTEUR DE SES TROIS PRINCIPALES PARTIES

SUR les proportions de Vignole en ses principales parties, on hasarde de donner un nouvel entablement Composite, etant l'Ordre où cette licence peut être plus tolerée. La difference la plus considérable de la corniche aux autres du même Ordre, n'est pas tant précisément pour la forme, que pour la position des modillons, qui sont icy posez en vraies consoles portant balcons, où dans l'écartement d'entre eux & leur hauteur, se figure un quarré long, dans lequel est pratiqué un panneau enrichi d'ornement traité selon la liberté du genie.

Il nous semble d'ailleurs que le reste des moulures sont distribuées entre elles assez proportionnellement en leurs volumes, pour caracteriser leurs profils de maniere à faire leur effet de l'endroit d'où l'optique en détermine le point de vûë. Les denticules sont aussi dans les regles d'une fois & demie leur largeur pour leur hauteur, & d'une distribution réguliere, ainsi que les modillons ; ensorte qu'il y en ait toujours un de l'un & de l'autre à plomb sur l'axe de la colonne : de même pour le couplement de colonnes, tel qu'il est representé en ce Dessein ; & aussi reciproquement pour arcade avec fronton en avant-corps, conformement à la précédente porte sur le même entablement.

L'architrave, quoyque sans singularité extraordinaire, ne laisse pas d'être different de celuy de Vignole par la cimaise & par l'augmentation d'une troisième face, qui se trouve proportionnée entre elles avec assez d'union & de correspondance à la richesse de la corniche, par les moulures qui les separent.

Dans le plan de la corniche vûë en dessous dessinée sous cet entablement, le plafond qui se forme sous la face du larmier, par la saillie du haut des modillons, ou plûtôt des consoles, pourroit recevoir entre leurs espaces des lozanges, aussi-bien qu'un parallelogramme ou quarré long, comme à l'élévation ; cela feroit un contraste par cette difference qui nous semble ne pas devoir faire un mauvais effet dans ce plafond.

EXPLICATION DE VIGNOLE

SUR LA MANIERE DE DIMINUER LES COLONNES

DE LA GRANDEUR DU VOLUME DE LEUR EXECUTION

DANS LE BASTIMENT.

LA diminution des colonnes se fait en plusieurs manieres, parmi lesquelles je décrirai les deux qui passent pour les meilleures. La premiere & la plus commune se pratique ainsi : Après avoir déterminé la hauteur & la grosseur de la colonne, avec la quantité dont on veut qu'elle diminuë depuis le tiers jusqu'au haut, on décrit d'abord le demi-cercle marqué AA. sur le diametre du tiers du fust de la colonne, à l'endroit où elle commence à diminuer, & l'on divise en autant de parties que l'on veut l'arc de ce demi-cercle compris entre l'extrémité du diametre de la colonne, & la perpendiculaire BB. tirée du haut du fust sur ce demi-cercle ; comme par exemple icy en six. Ensuite l'on divise les deux tiers de la colonne au-dessus du tiers inferieur, en autant de parties égales que ce petit arc, & les intersections des perpendiculaires tirées par les points de division des deux tiers de la hauteur de la colonne, donneront autant de points par lesquels la courbure que l'on cherche doit passer, ainsi qu'on le peut voir dans la Figure ; & cette maniere peut servir pour les colonnes Toscanes & Doriques.

SECONDE MANIERE DE VIGNOLE
POUR DIMINUER LES COLONNES.

J'AY trouvé de moy-même la seconde maniere de diminuer les colonnes ; & quoyqu'elle soit moins connuë que la précédente, il est pourtant aisé de la comprendre par la Figure. Les mesures de la colonne étant déterminées, comme il a été dit cy-devant, tirez au tiers de la hauteur du fust la ligne ED. indéfinie & perpendiculaire à l'axe de la colonne, laquelle passera par le point D. prenez la distance DC. & la reportez du point A. au point B. de l'axe de la colonne, tirez la ligne AB. & la continuez jusqu'en E. & de ce point E. tirez autant de lignes qu'il vous plaira qui couperont l'axe de la colonne en autant de parties différentes : sur chacune de ces lignes, & au-delà de l'axe vers la circonference, portez de ce côté la distance CD. tant au-dessus qu'au-dessous du tiers de la colonne, & cette distance vous donnera autant de points que vous voudrez, par lesquels passera une ligne courbe qui fera le renflement & la diminution de la colonne ; & cette maniere peut servir pour les Ordres Ionique, Corinthien & Composite.

Il faut à la vérité de la circonspection pour le renflement des colonnes dont parle Vignole ; & Daviler sur cet Auteur le fait fort bien entendre dans ce qu'il en a commenté, sur tout lorsqu'il dit qu'il faut observer que moins il est sensible, & plus il est beau ; comme on peut au contraire juger de son mauvais effet lorsqu'il l'est trop, ainsi qu'aux colonnes Corinthiennes du Portail de l'Eglise des Filles de Sainte Marie, Ruë Saint Antoine, que nous avons observé être d'une partie & un tiers de plus que les deux modules du diametre ordinaire ; ce qui nous a obligé de faire une épure sur le même volume, puis une autre sur un plus grand, pour trouver un renflement de meilleure grace, & qui réussisse sur plusieurs grosseurs ; ce qui s'est rencontré parfaitement bien, en ne mettant qu'un quart de partie de chaque côté. Elles ont été approuvées pour la perfection du contour par de très-bons Connoisseurs.

MANIERE DE TORSER LES COLONNES
PLUS GEOMETRIQUE,
PLUS SIMPLE ET PLUS PARFAITE DANS SON CONTOUR
QUE CELLE DE VIGNOLE.

L'OPERATION de cette colonne se fait ainsi : Le fust tant en sa hauteur qu'en ses diametres, étant tracé à l'ordinaire comme si la colonne ne dût point être torse ; continuez horizontalement à droit ou à gauche le dessus du listel de la base comme de A. en B. portez la distance AC. qui est le tiers de la hauteur du fust, de A. en B. De B. comme centre, & de l'intervalle D. au-dessous du listel de l'astragale à l'extremité du diametre superieur, faites le triangle équilateral BED. Du point E. comme centre, faites la portion de cercle BD. partagez l'étenduë de cette portion BD. en douze parties égales ; de ces points de division tirez des lignes paralelles à la ligne AB. qui couperont perpendiculairement l'axe au milieu de la colonne, & les faites traverser aussi de part & d'autre le trait ou le contour de cette même colonne. Ensuite de ces opérations, vous partagerez en quatre, sur le trait de la colonne, chacune de ces douze parties, qui deviennent inégales sur la colonne, en ce qu'elles partent de points marquez sur une ligne courbe. Après que ces douze parties auront été partagées sur un des côtez de la colonne chacune en quatre, vous prendrez l'intervalle ou l'espace de trois de ces quatre, dont vous formerez un triangle isocèle tel que le triangle FHG. Du point H. comme centre, & de l'intervalle HG. ou HF. côté du triangle, vous tracerez les courbes ou torses à chaque espace depuis le bas jusqu'en haut, suivant l'espace de trois des quatre en quoy sont partagées chacune des douze parties.

Jusqu'à present tous les Architectes qui ont traité des Ordres d'Architecture, n'ont pas manqué, lorsqu'ils en sont venus à la colonne torse, de faire avec justice l'éloge de celles du Baldaquin de S. Pierre de Rome ; sans néanmoins nous avoir donné aucune notion de leurs véritables regles. On doit presumer que l'on ne doutera point du bon effet de celle-cy, puisqu'elle est une exacte & particuliere étude faite sur ces mêmes colonnes, par la recherche du Sieur Lenchenu Architecte François, dont le merite fut connu du Saint Pere regnant en mil sept cens dix, qui luy donna la permission de faire échafauder, & tout ce qui seroit necessaire pour satisfaire le zele que cet Architecte avoit d'en connoître les proportions ; ce qu'il a exécuté avec toute la précision geometrique, comme il se comprendra aisément par la simplicité de son opération, qui se renferme proportionnellement, tant pour la hauteur des torses, que de ses diametres sur toute la longueur du fust, dans les regles qui produisent le trait parfait d'une belle colonne torse.

BALDAQUIN

OU

DAIS D'AUTEL.

Quoique dans bien des Eglises de France, sur tout à Paris, l'on ait exécuté plusieurs & différentes espèces de baldaquins ou dais d'autel, dans l'idée d'arriver à la perfection de celuy de S. Pierre de Rome ; il est constant qu'aucun n'est parvenu à de si parfaites ni de si nobles proportions. Il faut néanmoins convenir que dans le nombre qui s'en est érigé depuis, quelques-uns ont de la beauté, comme celuy de l'Abbaye de S. Germain des Prez, lequel si les colonnes étoient torses, joint aux ornemens qui leur conviennent, tiendroit (avec celuy de l'Abbaye du Val de Grace) le second rang après celuy de S. Pierre ; parce que sa forme qui est de trois quarts d'ovale, le rend gracieux & plus approchant de dais complet, en ce qu'il devient plus fermé par cette figure, & par les deux saillies retournantes de sa corniche architravée, dont le vuide d'entre elles est fort artistement orné, ainsi que le couronnement ; ce qui le doit faire préférer aux autres plus nouveaux, dont la circonférence n'a pas seulement le demi-cercle de profondeur, semblables à une niche platte découpée en sa hauteur au pourtour de sa petite étenduë cintrée, de quelques colonnes, & d'autres parties d'Architecture corrompuë & bizarre.

Mais il est à craindre qu'on ne s'imagine que par cette censure (peut-être trop rigide sur la nouveauté des baldaquins) l'on prétende s'attirer tous les suffrages ; nous affirmons aux Lecteurs que c'est injustice de penser de cette façon, malgré ce que l'on croit devoir avancer en faveur de celuy-cy.

S'il n'est pas d'une singulière perfection, du moins est-il renfermé dans les regles (en ses principales parties) qui doivent être observées pour cette sorte de composition, puisque baldaquin ou dais d'Autel (tel que son étymologie le porte) ne peut être sans pente, qui est icy campanule de même qu'à celuy de S. Pierre, ny sans imperiale ; ce qui est pratiqué en figure de petite coupole soutenuë & élevée sur six consoles, dont une Gloire céleste doit décorer le plafond ; ce qui n'est point dans les nouveaux dont en vient de parler.

L'Architecture qui environne ce baldaquin, représente la décoration intérieure de l'Eglise à l'endroit de la croisée de côté & d'autre du Chœur, composé (comme il est aisé de le voir) de deux Ordres l'un sur l'autre suivant Vignole ; sçavoir par bas du Ionique, dont la corniche de l'entablement est entre luy & Palladio par rapport aux modillons & à la frise bombée, ainsi qu'il est destiné en grand dans l'Ordre Ionique de Vignole ; & au-dessus est élevé l'Ordre Corinthien du même Auteur.

Il faut observer qu'au lieu de colonnes, ce doit être des pilastres, conformément au plan général de cette Eglise ; (voyez la Planche cy-après) quoyque cela soit moins magnifique : mais l'inconvénient de la saillie de leur circonférence nous a obligé de les changer de cette maniere, parce que de l'entrée de la Nef, cette saillie de colonnes cachoit presque entièrement l'ouverture des premieres arcades, & par conséquent faisoit encore un plus mauvais effet à l'égard des autres plus éloignées.

CINQUANTE-NEUVIEME PLANCHE DE VIGNOLE; Ensemble la 62e.

ECLAIRCISSEMENT
SUR LE PLAN ENTIER DU REZ-DE-CHAUSSÉE
DE L'EGLISE:
ENSEMBLE
DE LA COUPE DU DEDANS
SUR SA LONGUEUR, Planche 62.

LE Plan de cette Eglise embrasse plus d'espace en son pourtour qu'aucune de Paris, excepté la Metropolitaine, à laquelle elle devient d'une égale largeur, quoyqu'elle n'ait qu'un bas côté en sa circonference interieure.

La nef est disposée sur les proportions de celle de l'Eglise d'Amiens, & le chœur sur celuy de celle de Beauvais, suivant l'opinion commune qu'une Eglise composée de ces deux parties réunies en un même lieu, seroit sans défauts; ce que l'on souhaite ardemment, ayant distribué celle-cy sur ce principe, quoyque le chœur & la nef ne soient de trois pieds plus larges, leur donnant à chacun sept toises & demie, pour leur procurer toute la grandeur & la majesté que ces endroits exigent infiniment au-dessus des autres principales parties. Le bas côté (qui quarrément en fait le tour) devient d'une raisonnable largeur, ayant dix-neuf pieds sur trente-quatre de haut; mais peut-être trouvera-t-on, selon la maniere de bâtir à présent, que ce bas côté n'est pas assez découvert de la nef, à cause de la largeur des piliers ou jambages, quoyque l'on soit autorisé (pour cette largeur) par un des plus beaux exemples qu'il y ait en Architecture, qui sont ceux de la nef de l'Eglise de S. Pierre de Rome, lesquels sont même plus larges que les arcades.

Il est vray que l'on s'éloigne aujourd'huy de cette maniere, comme il le paroit par la continuation de l'Eglise de S. Sulpice, dans laquelle on a écarté les arcades de la nef au-delà de leur plein cintre, pour avoir ce qui s'appelle le vaste & la découverte de tous côtez, contre les sages maximes de l'ancienne Eglise. On a tâché de composer celle-cy dans la régularité de la bonne Architecture suivant les meilleurs principes, ensorte que les parties qui forment le tout ensemble, puissent contribuer à d'heureuses compositions de la part de ceux qui souhaiteront en étudier les regles.

POUR LA COUPE DU DEDANS DE L'EGLISE
SUR SA LONGUEUR,
PLANCHE SOIXANTE-DEUXIÉME.

LA voute tant de la nef, que du chœur, est de dix-neuf toises d'élevation sous clef; comme elle est représentée en son plein cintre au-dessous de la calotte du milieu de la croisée, où il peut être peint (comme elle y est destinée) une Adoration de la Gloire celeste par les Bienheureux, à la Planche 62. qui représente la coupe du dedans de l'Eglise sur toute sa longueur, & dans laquelle (au derriere du chœur) se découvre en ligne droite, sans en suivre la rondeur du dedans, la croisée au bout du plus court des bas côtez, de dix-neuf pieds de large, comme il a déja été dit. Ensuite vers la gauche, paroit la coupe de la Chapelle écrite sur le Plan, Chapelle de la Communion, qui peut entreprendre la largeur entiere de l'Eglise.

Toutes les arcades sont de quatorze pieds de large sur trente-un pieds de haut, dont deux de chaque côté de l'entrée du chœur ne sont fermées que d'une grille pour le passage du Clergé à la Sacristie, & aussi pour que de ces deux arcades l'on puisse voir celebrer l'Office divin au Maître-Autel. Les piliers ont dix pieds de large, & sont ornez dans leur face, sçavoir par bas, de deux pilastres couplez d'Ordre Ionique suivant Vignole; & au-dessus, de deux autres d'Ordre Corinthien selon le même Auteur. La balustrade des secondes arcades est pour servir d'appui au peuple qui seroit dans la galerie au-dessus des bas côtez. Sur l'entablement de cet Ordre Corinthien regne un acrotere qui reçoit la naissance de la voute.

EXPLICATION DE LA FAÇADE

DU

GRAND PORTAIL DE L'EGLISE.

DANS la confiderable largeur de ce Portail, on s'eſt modelé, autant qu'il a été poſſible, ſur celuy de S. Gervais, comme étant dans ce genre le plus parfait Edifice que nous ayons, & dont les parties ſe réuniſſent entre elles d'une gradation accomplie; ce qui communique dans le tout enſemble une nobleſſe capable de ranimer pour cet art, l'émulation la plus ralentie.

De même que ce célébre Ouvrage, celuy-cy a pour décoration principale les trois Ordres Grecs; ſçavoir le Dorique ſous l'Ionique, & l'Ionique ſous le Corinthien, dont en élévation les centres des colonnes ſe répondent à plomb les uns ſur les autres; & dans le Plan leurs centres ſont auſſi d'enfilade ſur la même ligne: ce qui ſe rencontre dans preſque tous les Bâtimens antiques; en ſorte que les avant-corps ne ſe diſtinguent que par les retours des entablemens de la façade. Celuy du milieu embraſſe dans ſa largeur l'eſpace de quatre colonnes. A côté de luy, dans le renfoncement de côté & d'autre, paroiſſent les deux arriere-corps ornez chacun de deux pilaſtres, qui contiennent la même étenduë de deux autres avant-corps qui ſe trouvent à leurs côtez vers les extrémitez de la largeur totale, & au ſommet deſquels ſont élevées deux tours décorées d'un Ordre Corinthien, à la différence de l'excellent Original que nous ſommes propoſé pour modele, qui néanmoins nous ſemble être aſſez bien d'accord avec le reſte de l'ordonnance.

Mais ſi par un goût différent (ſuppoſant que l'on fût ſatisfait du reſte de la compoſition) l'on ne vouloit point à cet endroit de ces deux tours, attendu qu'elles pourroient être fort bien érigées ſur les deux Chapelles aux coins du derriere de l'Egliſe au bout des deux grands bas côtez, & de continuer à la place où elles ſont, un ſocle de la hauteur du dé du piedeſtal Corinthien de l'avant-corps du milieu du Portail; & les deux petits arriere-corps qui ſe trouveroient aux deux côtez de chacun, répondroient à plomb ſur les pilaſtres qui ſont dans le renfoncement; & de mettre en figure aſſiſes ſur ce ſocle, les quatre Peres de l'Egliſe, ce qui répondroit à la majeſté du lieu, ainſi que les quatre Evangeliſtes, qui à la place où ils ſont contribuënt à faire valoir la maniere dont eſt traitée l'Architecture qui les ſoutient, & que l'on croit avoir plus heureuſement terminée, que ſi elle eût été couronnée d'un fronton; car alors il auroit fallu deſcendre à l'Ordre Dorique celuy qui ſe trouve à l'Ordre Ionique au-deſſus: mais l'on ſeroit devenu trop Copiſte. Au ſurplus on croit de l'union dans le reſte des parties qui decorent les vuides de l'eſpace des colonnes & des pilaſtres, tant par la forme des niches, que des autres ornemens qui les environnent; de maniere à pouvoir dire que ſi on eſt encore éloigné de la perfection de ce que l'on a prétendu imiter, du moins doit-on rendre cette juſtice, que les regles preſcrites par les plus grands Maîtres y ſont obſervées, & que d'ailleurs la compoſition dans pluſieurs de ces parties peut procurer le moyen d'en faire de meilleures.

SOIXANTE-UNIEME PLANCHE DE VIGNOLE; Ensemble la 63.e

DE LA FAÇADE DE DERRIERE L'EGLISE;

ENSEMBLE

DE CELLE COTTÉE SOIXANTE-TROIS

QUI EN MONTRE LA LONGUEUR ENTIERE

PAR UN DE SES COSTEZ.

CETTE façade de derriere l'Eglise appellée celle du chevet, découvre suffisamment le contour des parties de dehors par le haut, comme le fait aussi le profil sur la longueur exterieure d'un des cotez, Planche 62. pour que l'on soit dispensé de donner un autre Plan que le precedent.

La partie la plus saillante de ce Dessein par le bas selon le plan & l'élévation, sont les deux pilastres plus larges que les autres, & qui forment une espece d'avant-corps, qui contient exterieurement toute l'étenduë de ce qui dépend de la Chapelle de la Communion derriere le Chœur; & entre lesquels pilastres, paroît un ressaut servant comme de soubassement au dôme dont est couronné le milieu de cette Chapelle. Ce ressaut est décoré d'une arcade remplie à mi-mur jusqu'à l'imposte, & orné dans ce massif d'une table saillante. L'entablement au-dessus de cette arcade a des triglyphes dans la frise, & des modillons ou mutules dans la corniche, pour distinguer cet endroit.

Les deux croisées de côté & d'autre attenant ces deux pilastres répondent en droite ligne par leur milieu à celuy des bas côtez, comme il est aisé de le voir par le Plan, & par consequent aux petites portes du grand Portail, parce que les bas côtez retournent quarrément au derriere du Chœur, sans en suivre la rondeur du dedans; ce qui forme pour cette partie une gracieuse perspective dans l'éloignement, & fait que de tous les endroits de cette longueur, l'on peut voir également le Prêtre qui celebretroit la Messe à ces deux Chapelles du fond, qui sont éclairées chacune d'une de ces croisées.

Au-dessus en sont deux autres qui donnent du jour par cet endroit au corridor ou galerie pratiqué le long & au-dessus de la voute des bas côtez, dont celle de cette galerie est d'un contour circulaire de deux centres à joints recouverts en dehors par dalles de pierres, conformément au petit dôme d'au-dessous.

De cette couverture des galeries, à commencer par le bas, (& suivant son contour) prennent naissance les seconds piliers butans qui retiennent la poussée de la grande voute, dont quatre paroissent de face sur le devant du Dessein du fond du Chœur. Ceux qui sont dans l'ombre, comme dans le renfoncement, retiennent celle de la croisée de l'Eglise. Le comble de tout ce vaisseau est à deux croupes; ce qui figure le tombeau.

POUR LA SOIXANTE-TROISIEME PLANCHE.

CONFORMEMENT à cette façade du chevet du Chœur, ces mêmes piliers butans se trouvent representez de même forme dans toute la longueur tant du Chœur que de la Nef, au Dessein suivant, Planche 63. au milieu duquel Dessein est élevée la face du Portail d'un des cotez, decorée par le bas de pilastres d'Ordre Dorique de la même hauteur de ceux de la façade du grand. La corniche de celuy-ci se trouve mutilée au-dessus des modillons, dont une face fait la hauteur entiere de la cimaise. Du côté de la droite, vers l'extrémité, paroît aussi en élévation l'une des deux tours par le côté, qui contient plus d'étenduë que leur face du devant, afin de conserver une grande liberté au mouvement de la sonnerie, & d'en étendre l'harmonie par ce moyen.

A l'égard de ces deux tours, comme on a commencé de s'en expliquer en parlant du grand Portail, si l'on vouloit par difference de goût les supprimer, pour être placées au-dessus des Chapelles des deux extremitez de la largeur du Dessein de la façade du chevet; il n'y auroit pour lors en ce Dessein, sur la longueur exterieure de l'Eglise, qu'à continuer la même Architecture du dehors des Chapelles jusqu'au pilastre d'encoignure de la façade du grand Portail. Le clocher ou fleche sur le milieu de la croisée, contient quinze pieds dans œuvre, & du moins autant de haut jusqu'au bas de la fleche, qui devroit être un peu plus haute qu'elle ne paroît.

PLAN AU REZ-DE-CHAUSSÉE
D'UNE GRANDE MAISON
DE TRENTE-CINQ TOISES DE FACE.

LE principal motif de ce Traité étant de donner une très-exacte Étude des cinq Ordres d'Architecture suivant les meilleurs Auteurs, & plus intelligiblement disposez qu'ils n'ont été donnez jusqu'à present, pour faciliter à l'Étudiant le développement de leurs parties, sçavoir du plan, de l'élévation & de l'assemblage de ces mêmes parties, mélangées de maniere à former quelques compositions qui puissent approcher de la perfection de bâtir où l'on est parvenu à present.

On présume avoir commencé de s'en acquitter avec succès, par les cinq Ordres précédens selon Vignole, sur les proportions desquels sont aussi les façades de la distribution de ce Plan d'Hôtel par lequel on termine ce que l'on a fait sur cet Auteur, & dans lequel aussi on a tâché d'imprimer de la noblesse par la grandeur des principales pieces, & un dégagement entre elles, tant pour celles du service de bouche, que des autres commoditez, dont il sera aisé de décider sur le Plan, suivant le nom & la destination de chaque piece qui y est écrite.

Ordinairement la plus grande difficulté de l'exécution des regles de l'Architecture, provient de l'inégalité de figure qui se rencontre dans la circonference d'une place dans laquelle l'on veut néanmoins executer ses projets avec régularité ; mais lorsque la connoissance des bons principes nous est devenuë familiere, ces difficultez se surmontent aisément avec un peu de reflexion, joint au goût que le travail nous en a dû procurer.

Pour en donner quelque certitude, on s'est proposé icy deux choses ; la distribution reguliere des plans, & la décoration des façades, qui comprennent en quelque façon (par rapport à leurs parties) tout ce que l'on peut dire sur cette matiere.

On a pris pour exemple un grand Corps d'Hôtel qui nous fut ordonné pour une place située à l'entrée du Fauxbourg S. Honoré, près la Porte du même nom, qui devoit être abattuë, tant pour contribuer à l'embellissement de la Ruë, que pour favoriser l'entrée de cette Maison. L'encoignure du pavillon de la cour des cuisines, fait celle de la chaussée qui conduit au pont tournant des Thuilleries ; c'est pourquoy il est pratiqué des jours dans les deux cabinets en aîle sur le jardin, & dans la chambre à coucher attenant, comme on le peut faire à toutes les pieces qui se rencontreroient de ce côté.

On a jugé plus à propos pour cette distribution, de mettre le grand escalier en saillie sur un des côtez de la cour, que d'en pratiquer l'entrée par le milieu du Corps de Logis, afin de trouver des garderobes d'une raisonnable grandeur, & doublées en entresoles dans la hauteur du plancher, avec raisonnablement de jour tant au rez-de-chaussée, qu'au premier étage ; outre cela une premiere & seconde antichambre avec une salle à manger, ensorte qu'elles puissent répondre toutes trois (par leur grandeur) à celles des pieces d'honneur, ainsi qu'à la qualité du Maître d'une Maison de cette consequence.

SOIXANTE-CINQUIEME PLANCHE DE VIGNOLE.

PLAN DU PREMIER

OU

BEL ETAGE.

CE Plan appellé du premier ou bel Etage, est traité de maniere que chaque piece sur le Jardin puisse jouir de la belle vûe, sur tout la galerie divisée comme en quatre salons, par rapport à trois ouvertures d'arcades en ceintre surbaissé, dont les deux moins larges ont quatorze pieds. La figure d'un de ces ceintres est representée dans la coupe sur la longueur du Bâtiment cy-après les élévations, Planche soixante-neuf. Cette galerie se trouve ainsi traitée, à cause du passage des tuyaux de cheminées du Salon d'au-dessous au rez-de-chaussée. Il est pratiqué une croisée sur la cour en un de ces Salons, d'où le Maître de la Maison étant à sa galerie, peut voir par luy-même les visites qui luy viennent; afin que s'il juge à propos de ne les point recevoir en cet endroit, il puisse se rendre dans son appartement, où les gens y peuvent être introduits (sans y entrer) par l'issuë de la grande antichambre. L'appartement de l'autre côté, dont l'entrée est par l'escalier fait en fer à cheval, a une semblable issuë, pour dégager la galerie des appartemens.

Les garderobes de cet Etage, comme celles du rez-de-chaussée, sont doublées en entresoles; on entre à celle de l'appartement au-dessous de celuy-cy, par l'un des repos ou palliers quarrez du petit escalier qui monte de fond jusqu'au comble, & qui se trouve placé derriere le grand.

L'endroit où est la Chapelle au-dessus de la Salle à manger, se rencontre placé selon les regles, puisque l'on ne couche ny au-dessous, ny au-dessus; l'antichambre luy sert comme de nef; le Maître & quelques autres personnes peuvent y avoir leurs places aux deux côtez des dosserets de la porte à deux venteaux qui la separe de l'antichambre.

Ce qui paroît gravé en comble dans l'enceinte des basses-courts, représente ce que l'on appelle vulgairement les logemens en vûe d'oiseau, & fait connoître en ce Plan, que ce sont ceux dont le faite ne surpasse pas la hauteur du rez de chaussée.

Au-dessus des remises de carosses, est ménagé un petit logement, dont le comble paroît en ce Dessein, ainsi que ceux qui dépendent des Cuisines & des Ecuries. L'arrivée de cet appartement sur les Remises, se trouve au deuxième repos du grand escalier. La distribution des deux Pavillons de la principale entrée peut servir pour des logemens particuliers, ou pour les premiers Officiers de la Maison.

ECLAIRCISSEMENT SUR LA FAÇADE
DE LA PRINCIPALE ENTRÉE.

QUOYQUE la façade de la principale entrée de cet Hôtel ne soit point enrichie de colonnes ornées de leurs bases ni chapiteaux, elle ne laisse pas d'en retenir les proportions dans la hauteur de ses étages entre plinthe & socle, comme le fait voir celuy du rez-de-chaussée par la porte du milieu de ce Dessin, dont les grands pilastres ont celles de la colonne Composite, & au-dessous desquelles est le piédestal du même Ordre, d'après la hauteur duquel sont aussi les socles des deux pavillons, dont le sommet est terminé à la Romaine en forme d'Atique, avec acroteres ou petits piédestaux en ressaut sur chaque trumeau portant des trophées & des vases. L'entablement Composite qui porte cet Atique, & qui est tiré de celuy que l'on trouvera au rang des Ordres, dessiné en grand après celuy de Vignole, devient le quart du premier étage depuis le dessous de l'architrave, jusqu'au-dessus de la plinthe du second plancher de celuy du rez-de-chaussée ; ce qui prouve que quelque simple que soit la décoration d'un Bâtiment, il aura toujours de la beauté & du goût, quand ses principales parties seront établies & exécutées selon les bonnes regles des Ordres d'Architecture.

Il faut observer que la hauteur de l'étage du rez-de-chaussée des deux pavillons & des deux portions de la demi-lune, est partagée en deux, quoyque cela ne paroisse pas en dehors. Celuy d'en-bas peut avoir seize pieds de haut sous plancher, & celuy d'au-dessus appellé entresole, en aura dix, dont l'escalier pour arriver de cet entresole au premier étage, se doit trouver au-dessous, & semblable à celuy qui est dans le Plan cy-devant, représentant le premier étage.

D'ailleurs il est aisé de voir que la porte de la principale entrée au milieu de la portion cintrée, contenue en forme de demy-lune, devient la même de celle qui se trouve ensuite & suivant les mêmes proportions de celle faite sur l'Ordre Composite avec fronton, selon les regles de Vignole.

SUR LA FAÇADE
DU FOND DE LA COUR.

AINSI qu'à la précédente façade, c'est sur les mêmes proportions de l'Ordre Composite suivant Vignole, que sont formées les hauteurs des étages de celle-cy du fond de la cour, dont le pourtour est décoré en arcades sans impostes, enrichies de bossages & de refends aux aßiſes de leurs jambages & des claveaux de leurs cintres. L'avant-corps du milieu, pour le distinguer du reste, se trouve composé de deux pilastres sur ses extremitez à chaque étage, qui ont chacun pour base un socle, & pour chapiteaux les moulures des plinthes pour ceux d'en-bas, & ceux d'en-haut ont pour base un socle au-dessus de la première plinthe ; pour chapiteau ils ont les moulures de la corniche de l'entablement au-dessus de la face du larmier. Ses pilastres se trouvent comme liez ensemble par un fronton, dans le tympan duquel sont imprimées les armes du Maître de la Maison.

Au-dessus de ce fronton (pour donner à cet avant-corps l'air de pavillon, ainsi que l'ont ceux des deux escaliers) en la dégagé par une forme de comble en demi-dôme coupé à une certaine hauteur dans son contour, par un bourſeau en aſtragale ciſelé de roſettes, & qui a pour couronnement de son milieu un amortissement fait en cloche surbaissée orné de feuilles refenduës. L'arcade croisée au-dessus du fronton est celle qui du milieu de la galerie, donne une vuë ſur la cour, comme celle qui luy est à plomb à l'étage au-dessus en donne à la ſeconde antichambre du rez-le-chauſſée.

A l'égard de la partie du Plan de cette Maiſon qui ſe trouve deſſinée ſous l'élévation, il faut obſerver que cette façade du fond de la cour eſt priſe de la diſtance du milieu de l'entrée des baſſes-cours, tant de celle des cuiſines, que de celle des écuries, pour pouvoir découvrir en élévation ce qui ſe rencontre d'édifice propre à l'un & à l'autre. Dans celle des écuries ſur la droite, l'on voit trois remiſes chacune de deux caroſſes, au-deſſus deſquelles paroît la décoration extérieure du petit appartement dont il est parlé dans l'explication de la distribution du premier ou bel étage, duquel l'entrée ſe rencontre (comme il a été dit) au ſecond repos du grand escalier au derriere de ces remiſes.

Ce qui ſe préſente d'abord dans la cour des cuiſines, ſont les deux croiſées du bout de l'office, dont l'entrée est par la ſalle du commun, ainsi que dans le renfoncement & dans l'ombre. Entre cet office & le lavoir, on découvre comme au fond d'un paſſage, le perron qui monte de la baſſe-cour à cette ſalle du commun, dans laquelle ſe trouve l'entrée de la cuiſine.

SUR LA FAÇADE DU JARDIN.

SELON les regles de la bonne distribution, le bel appartement doit toujours être sur le Jardin, & des croisées de cette élévation l'on doit aussi découvrir la diversité des objets qui l'environnent, & même de ceux qui se rencontreroient dans l'éloignement, dont l'étenduë est quelquefois si considérable, qu'elle n'est fixée que par l'horison ; ce qui doit obliger l'Architecte de traiter cette façade plus magnifiquement & avec plus de délicatesse que les autres de la même Maison, d'autant plus que c'est de la beauté de la décoration que la promenade du Jardin doit tirer son plus grand agrément.

C'est pourquoy on s'est attaché par l'ordonnance de celle-cy de faire conjecturer la richesse & la grandeur dont doivent être les pieces du dedans, sur tout le salon du milieu, qui se trouve désigné par l'avant-corps que forme son Architecture exterieure, qui nous paroît traité de maniere à luy donner la figure & l'aspect d'un principal pavillon capable de procurer de la majesté au reste de l'Edifice. Ce que l'on croit avoir rencontré, par la disposition des écartenemens de colonnes en avant-corps, & par les recours de leurs entablemens, qui contribuës, ce semble, à la délicatesse de l'Ordre Ionique, & à la riche légereté du Corinthien ; d'autant que les arcades de thy & de l'autre Ordre conservent une proportion d'une élegance convenable à celuy qui en orne le jambage ou piedroit de chacune, ayant de haut deux fois & demie leur largeur ; & cela selon la doctrine de Palladio, quoyque les deux Ordres soient suivant Vignole.

Le second Ordre se trouve surmonté d'un acrotere ou petit piedestal continué dans toute la longueur & le pourtour du Bâtiment. Il est traité en balustrade au-dessus de chaque croisée ; ce qui procure de la légereté aux petits piedestaux qui portent les vases.

Au-dessus de cet acrotere, est pratiqué le comble dont le faîte ne se peut découvrir que de fort loin, & rend par-là cette façade dans le goût de celles que l'on dit être à la Romaine, ne laissant voir de couverture que celle du pavillon du milieu, qui présente par son contour & son couronnement assez de correspondance au goût de l'Architecture qui fait l'ornement de ce pavillon.

Quoyqu'il y ait plus de simplicité dans le reste des autres parties de la décoration exterieure des pieces d'enfilade de côté & d'autre du pavillon du milieu, il nous semble néanmoins que cette difference devient d'accord en ses principales parties ; de plus, qu'elle contribué à faire valoir les endroits qui se doivent distinguer.

FIN DU PREMIER TOME, Y COMPRIS LA SOIXANTE-NEUVIEME PLANCHE.

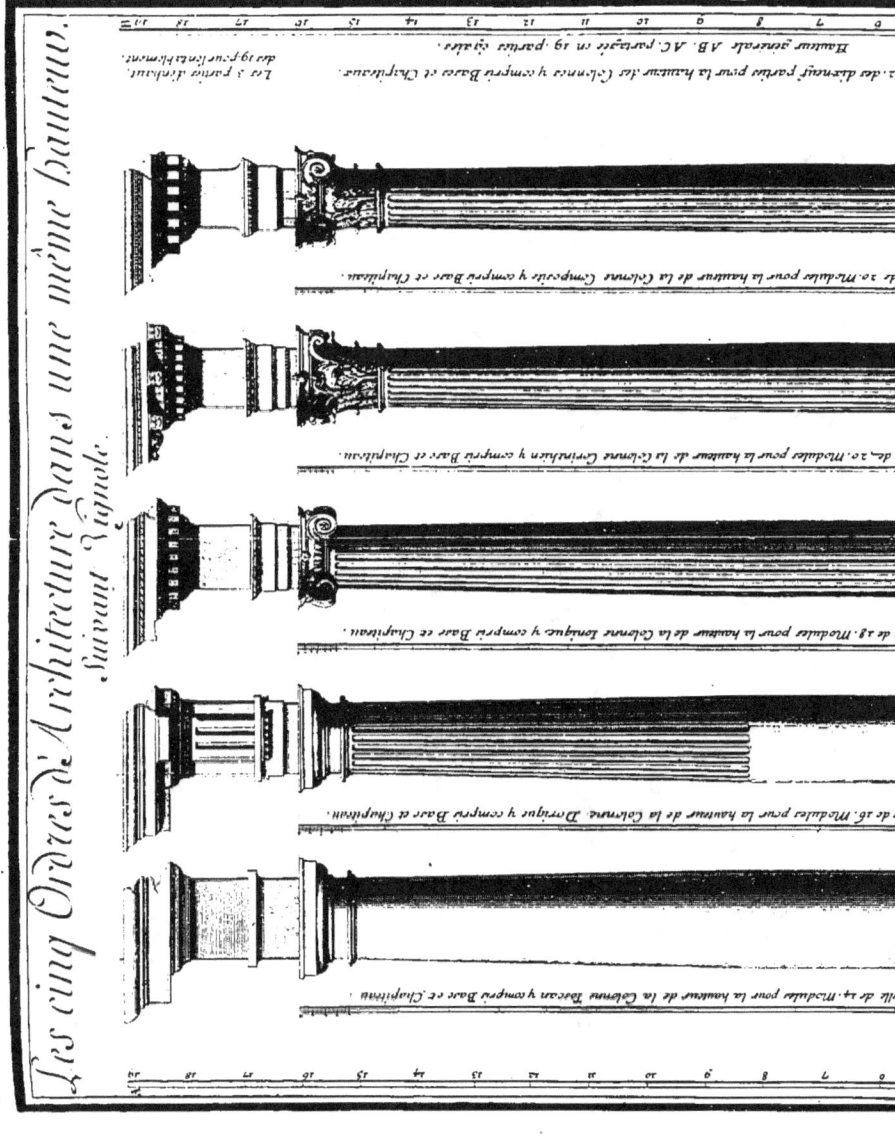

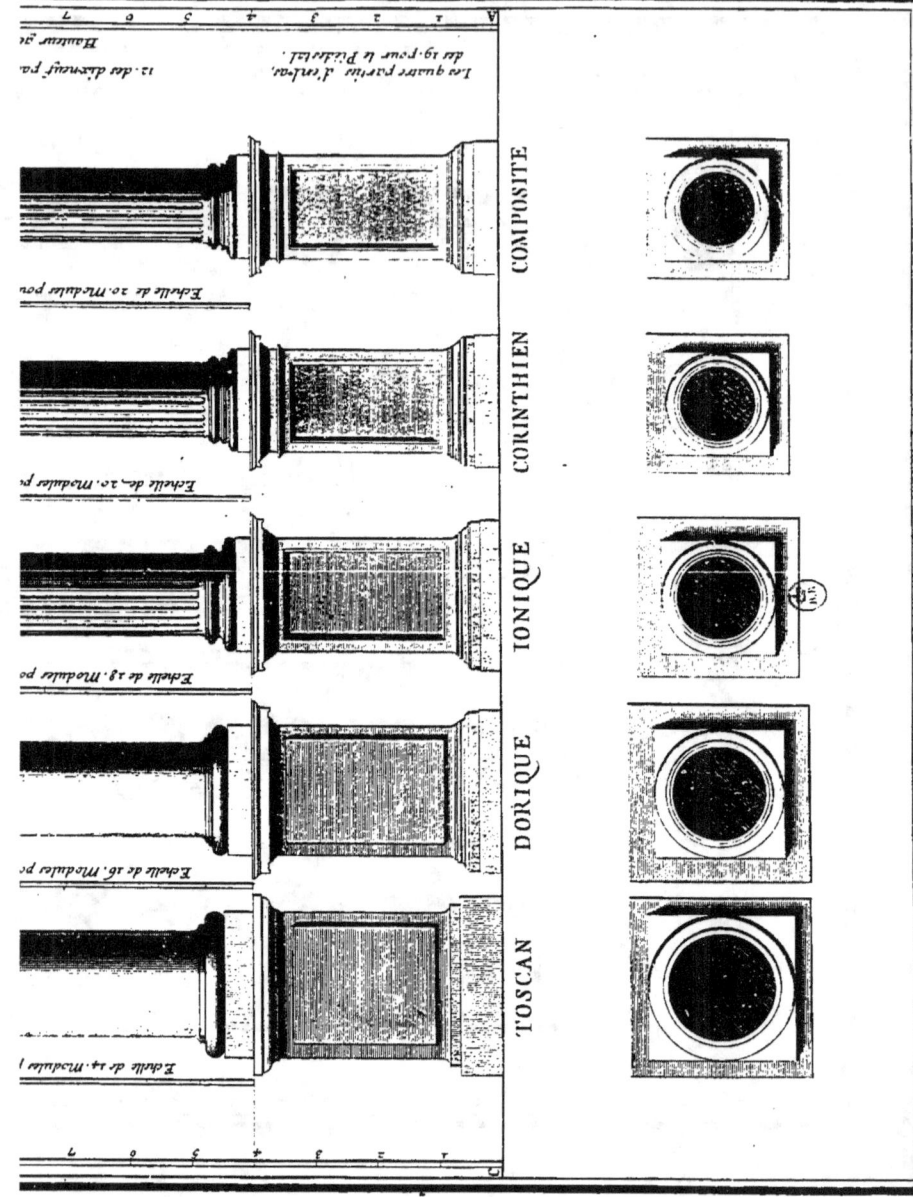

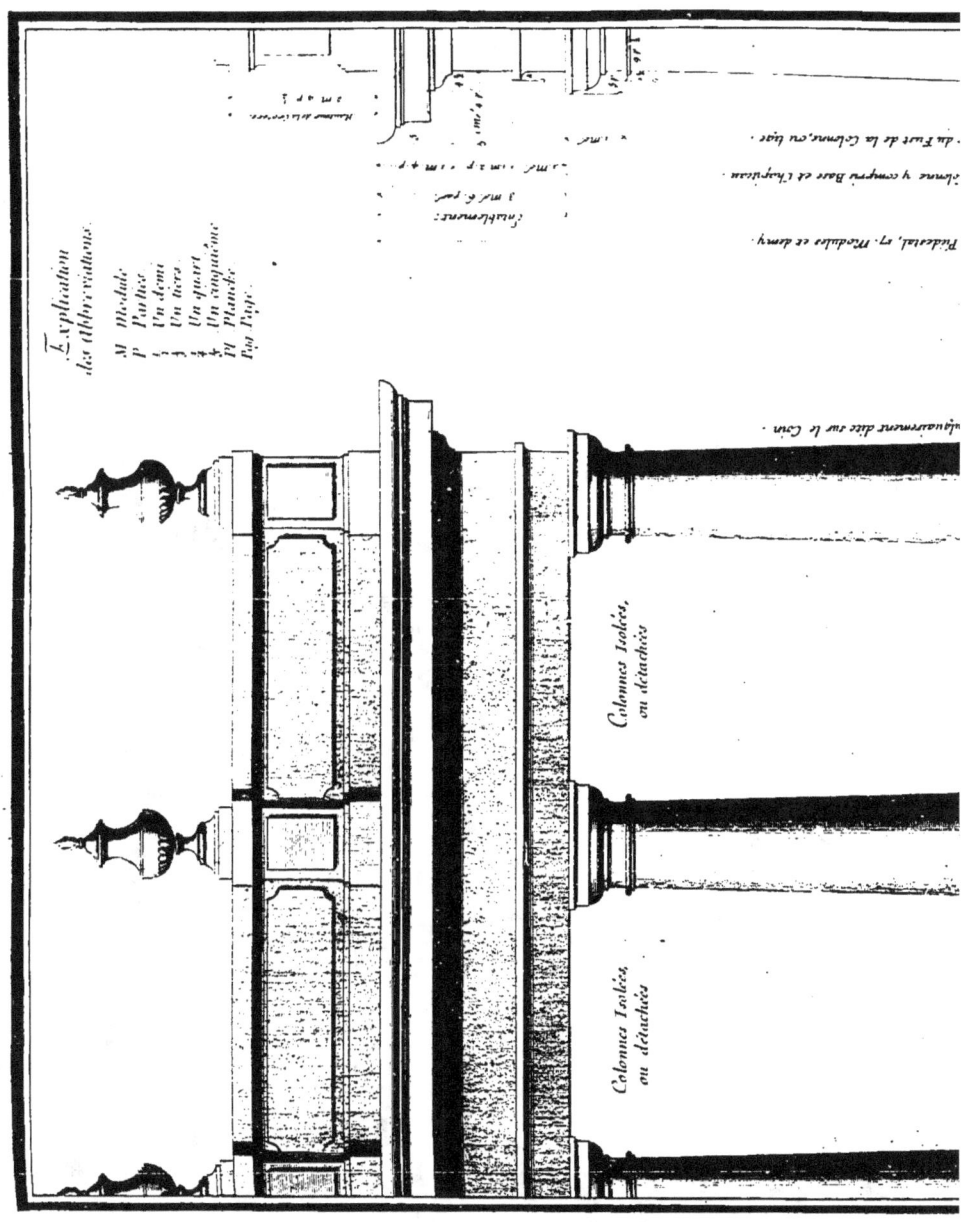

ENTRE-COLONNE TOSCAN

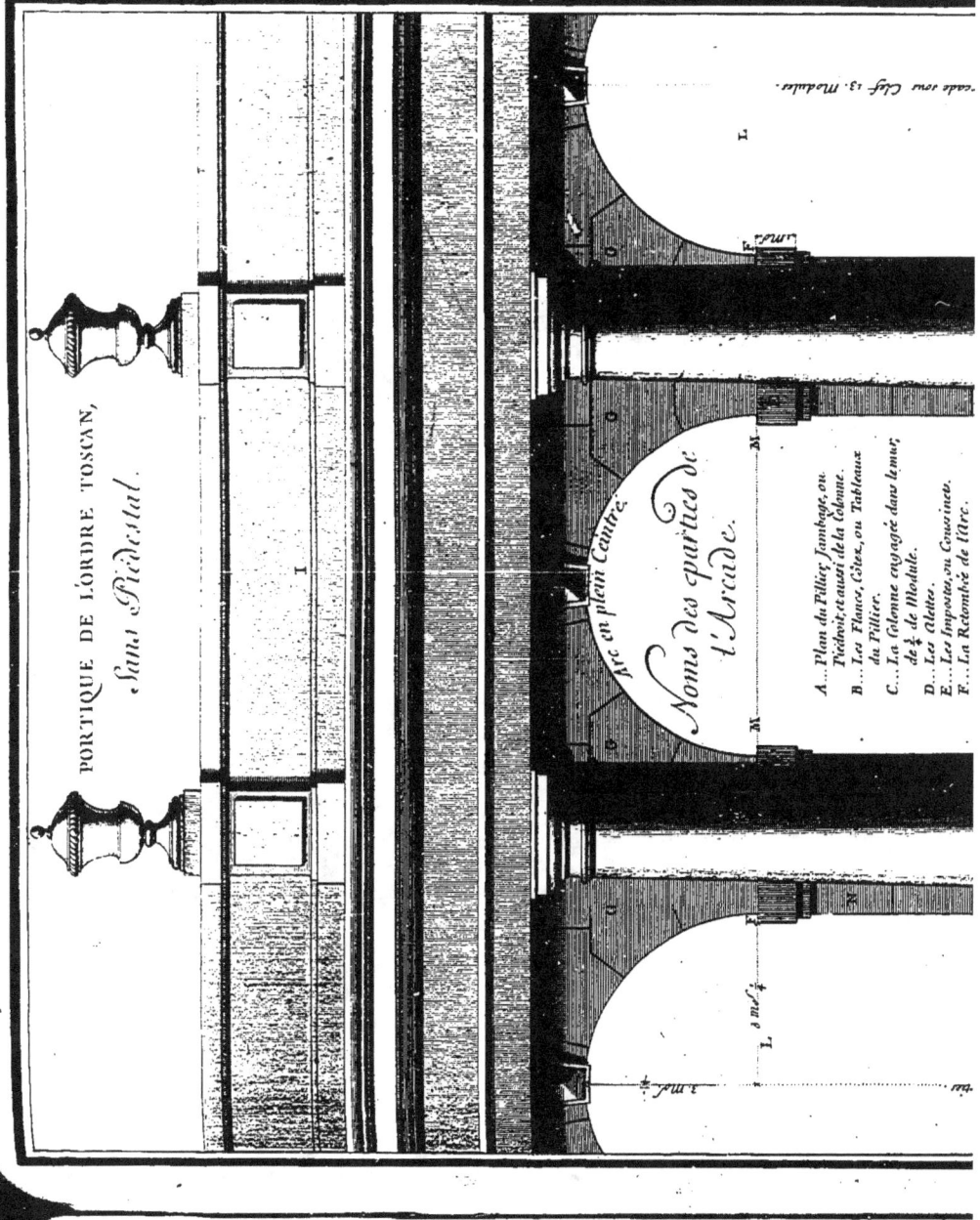

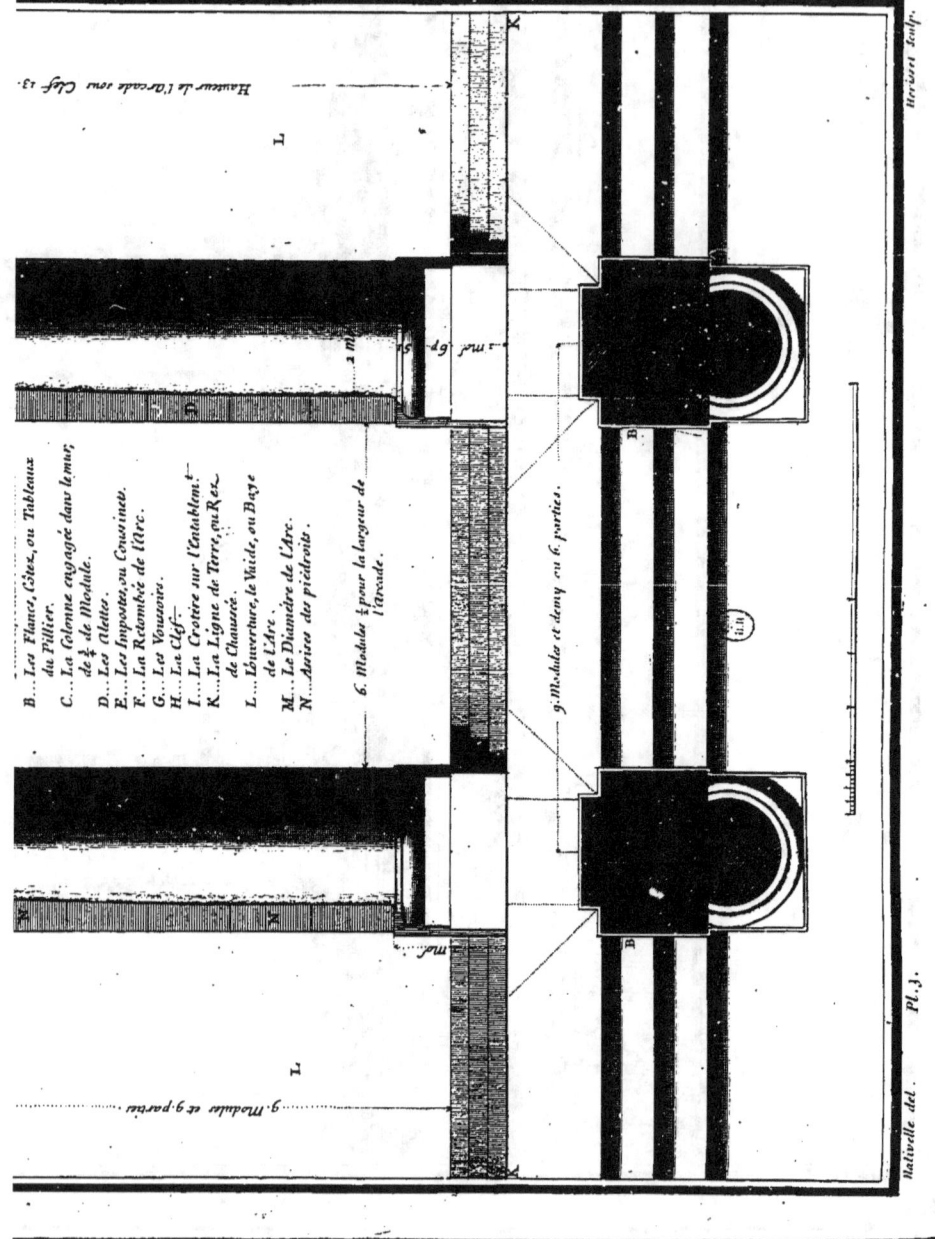

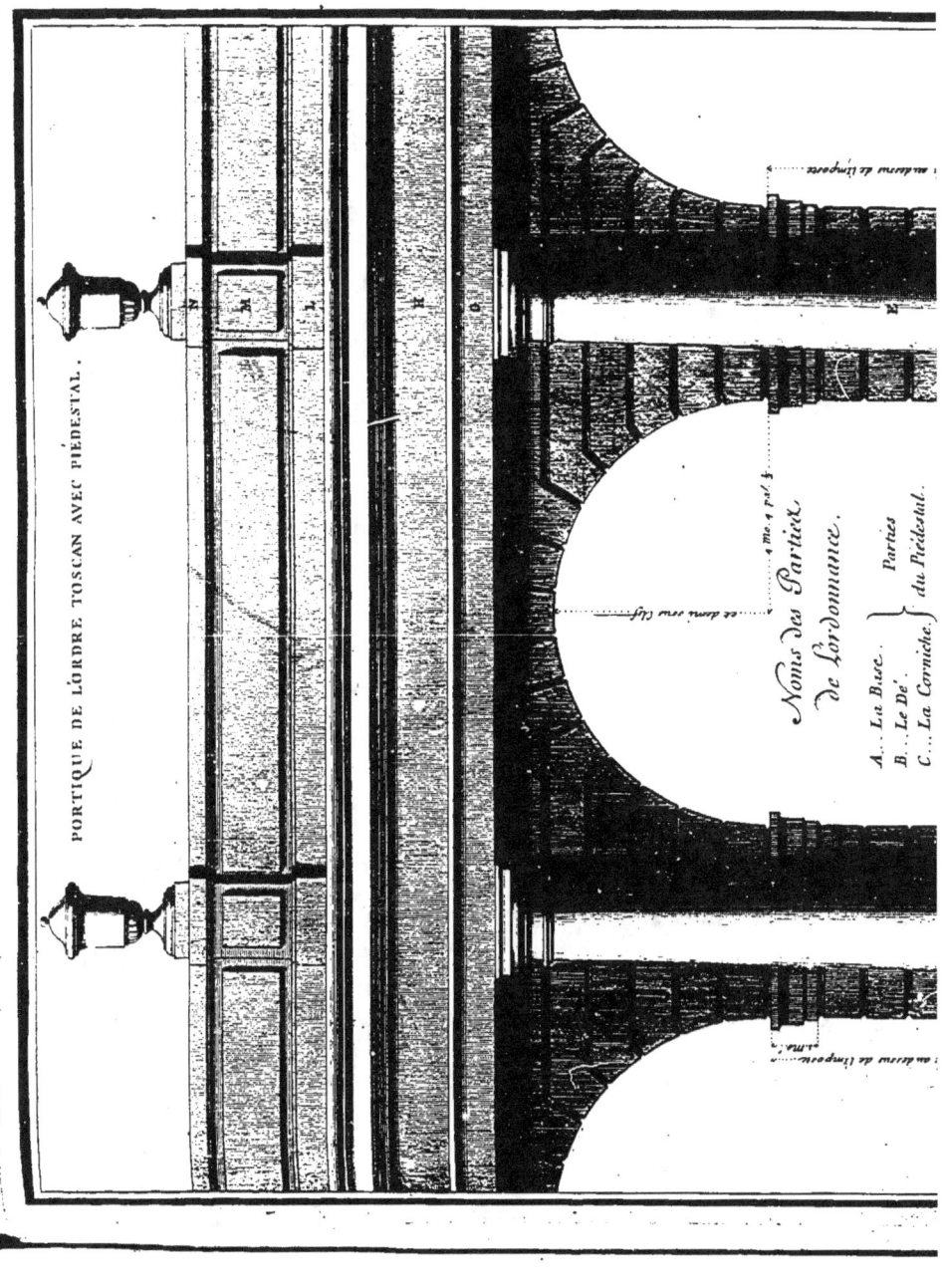

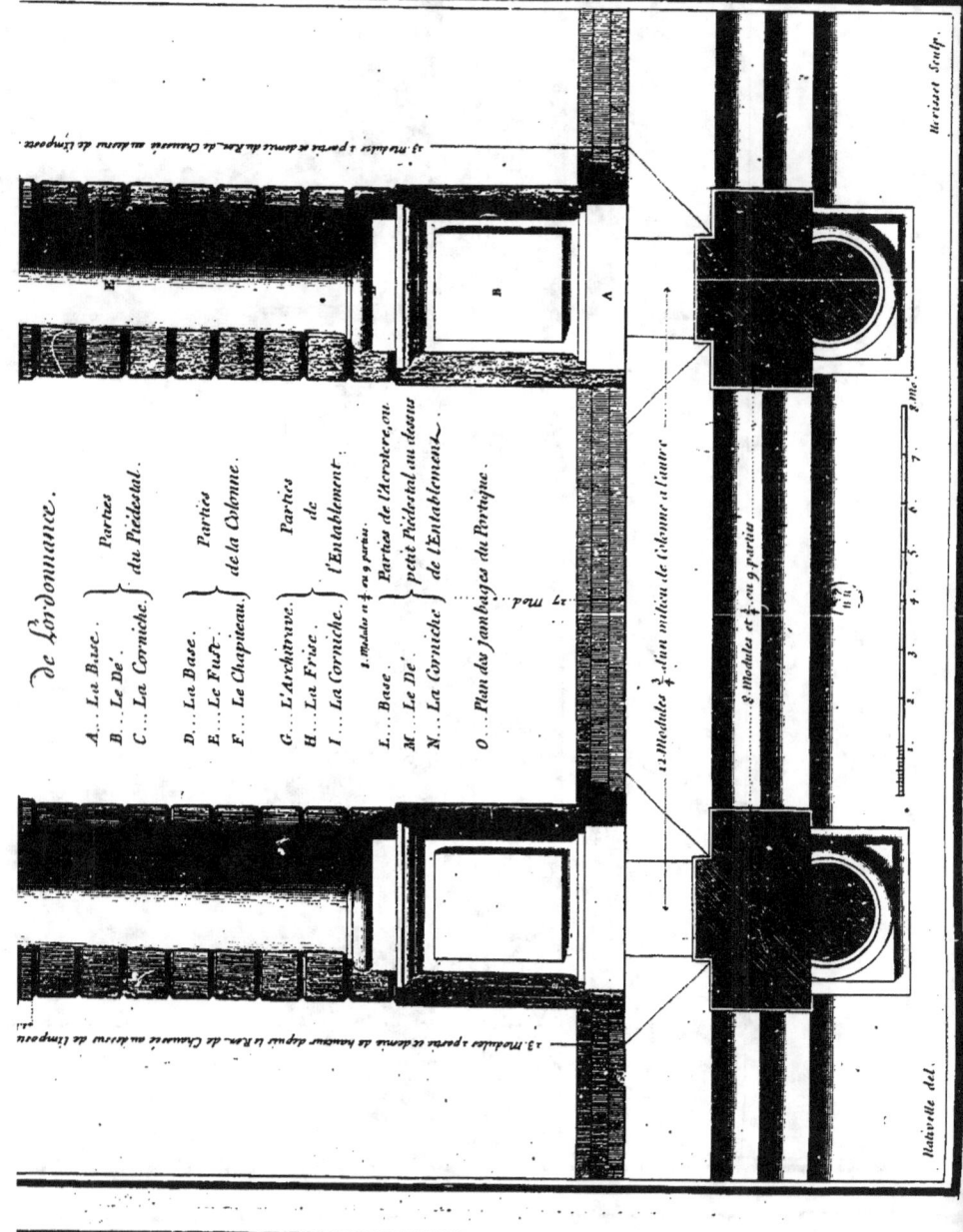

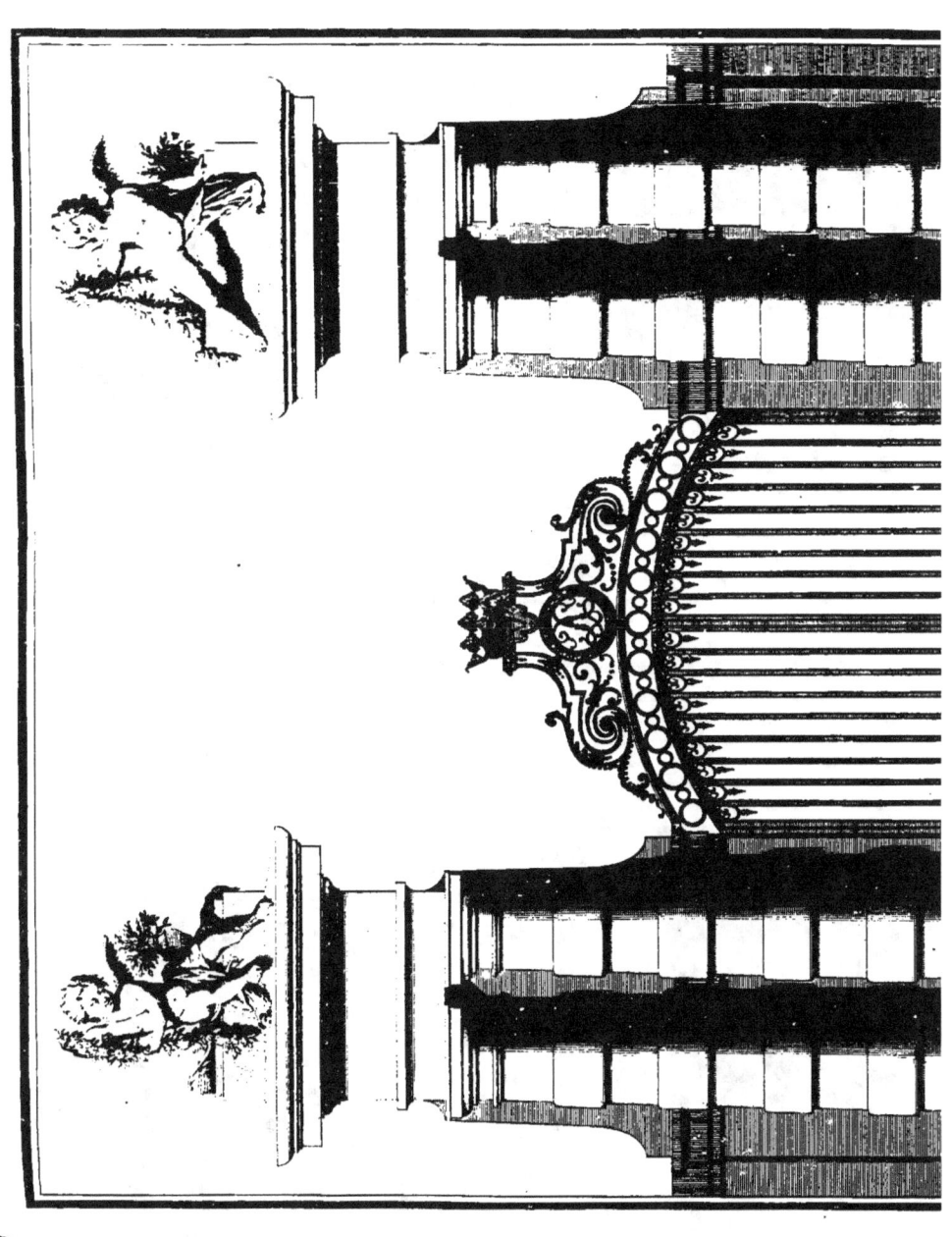

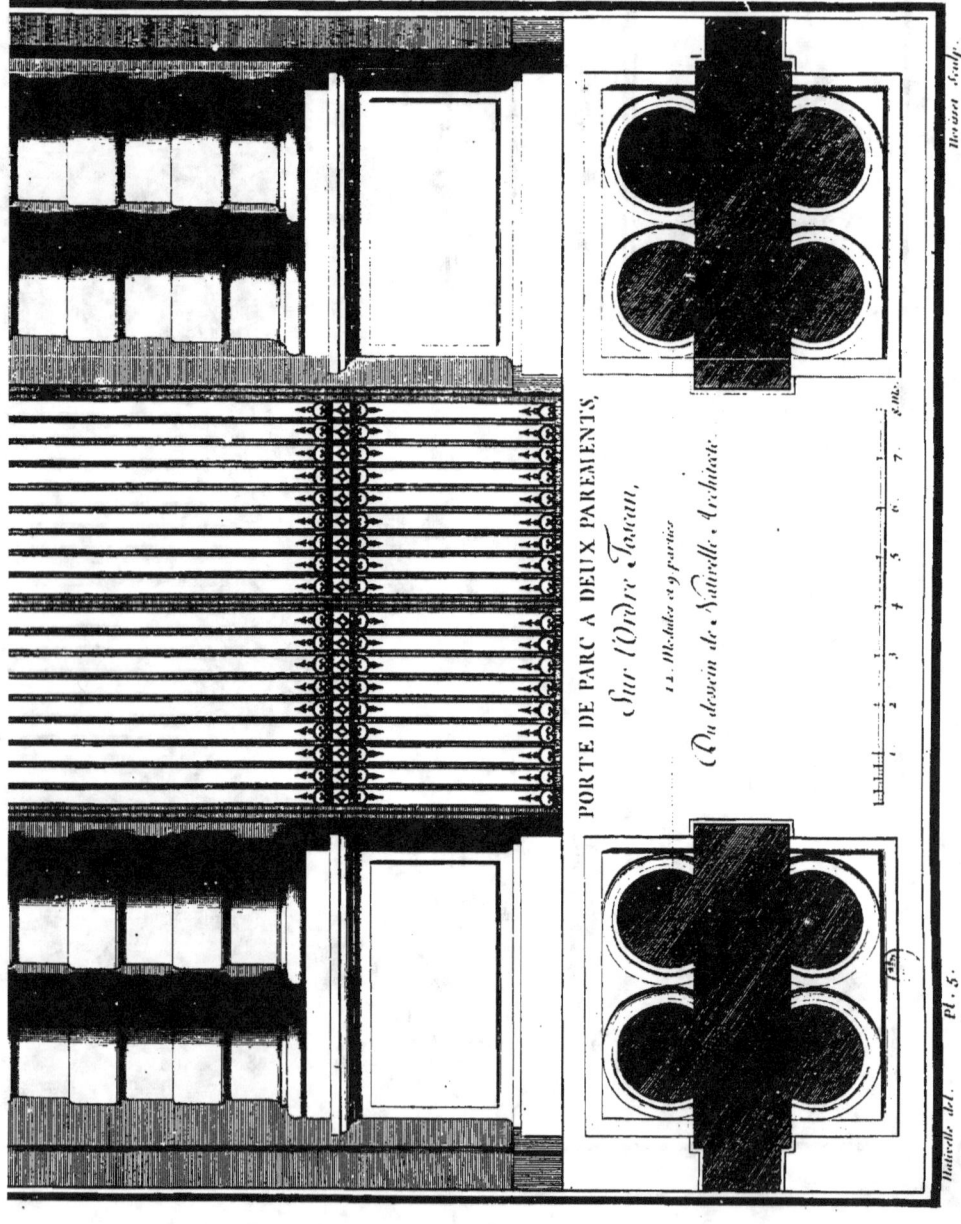

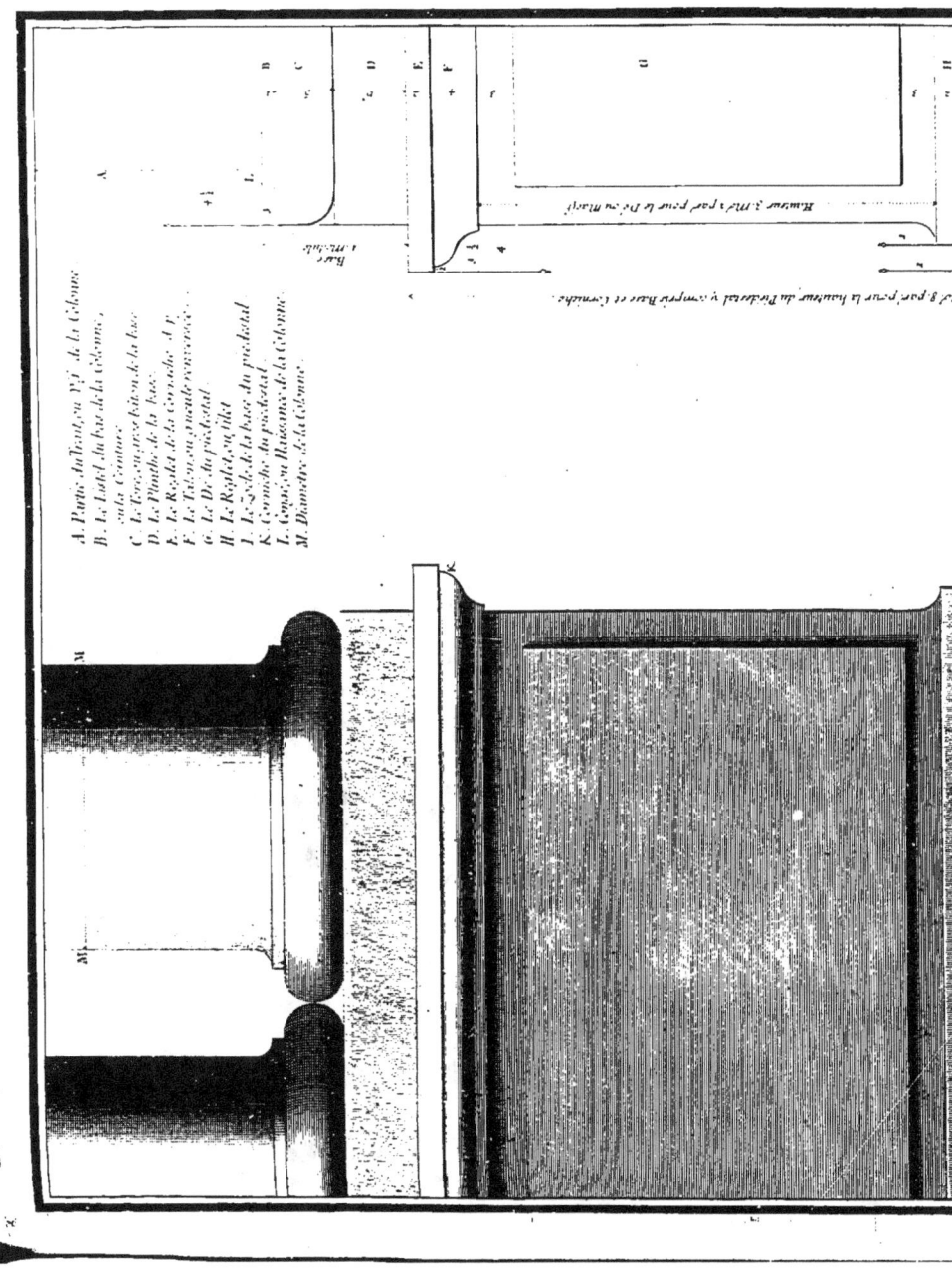

PIÉDESTAL ET BASE TOSCANE, AVEC LEURS PLANS

PLAN DU PIÉDESTAL

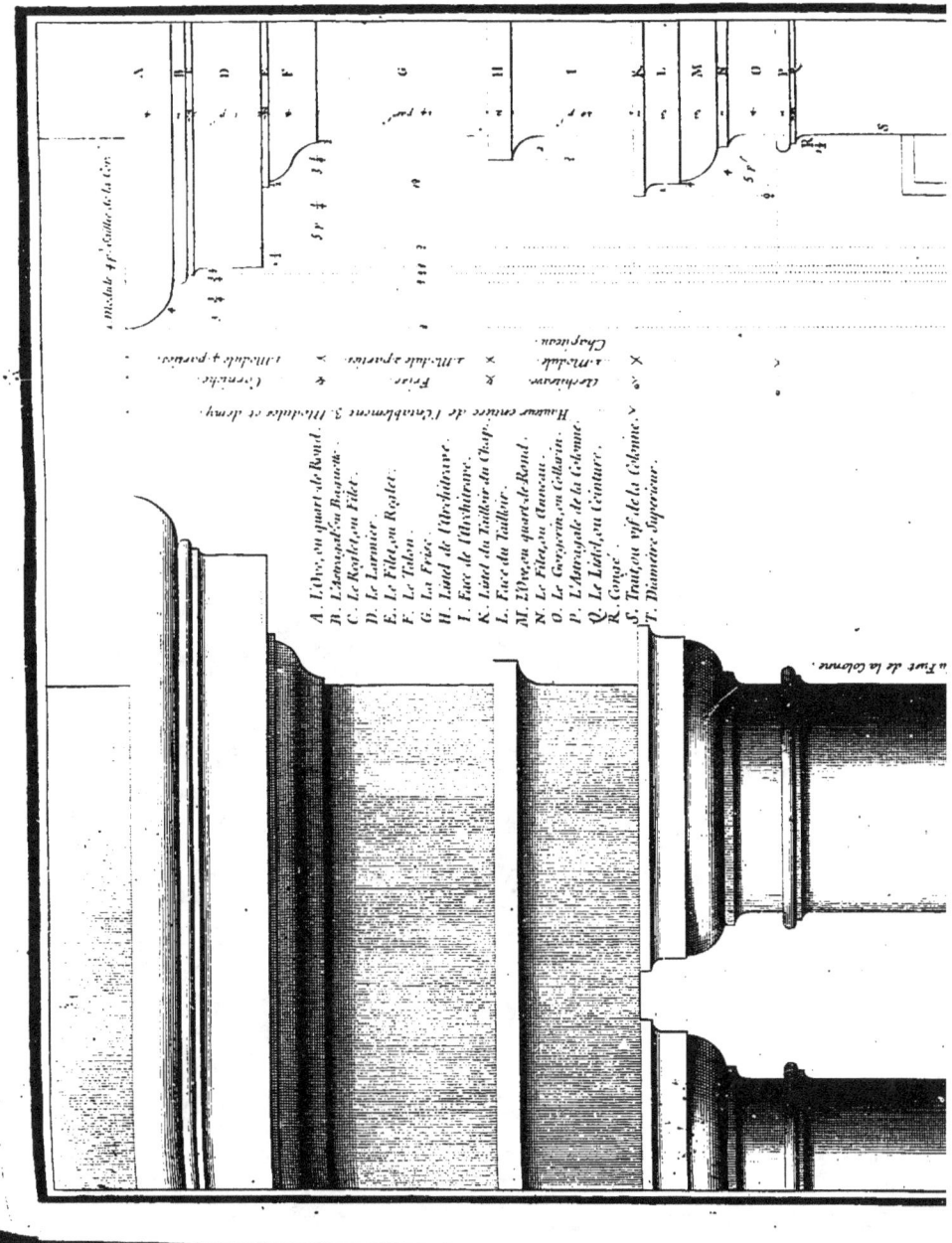

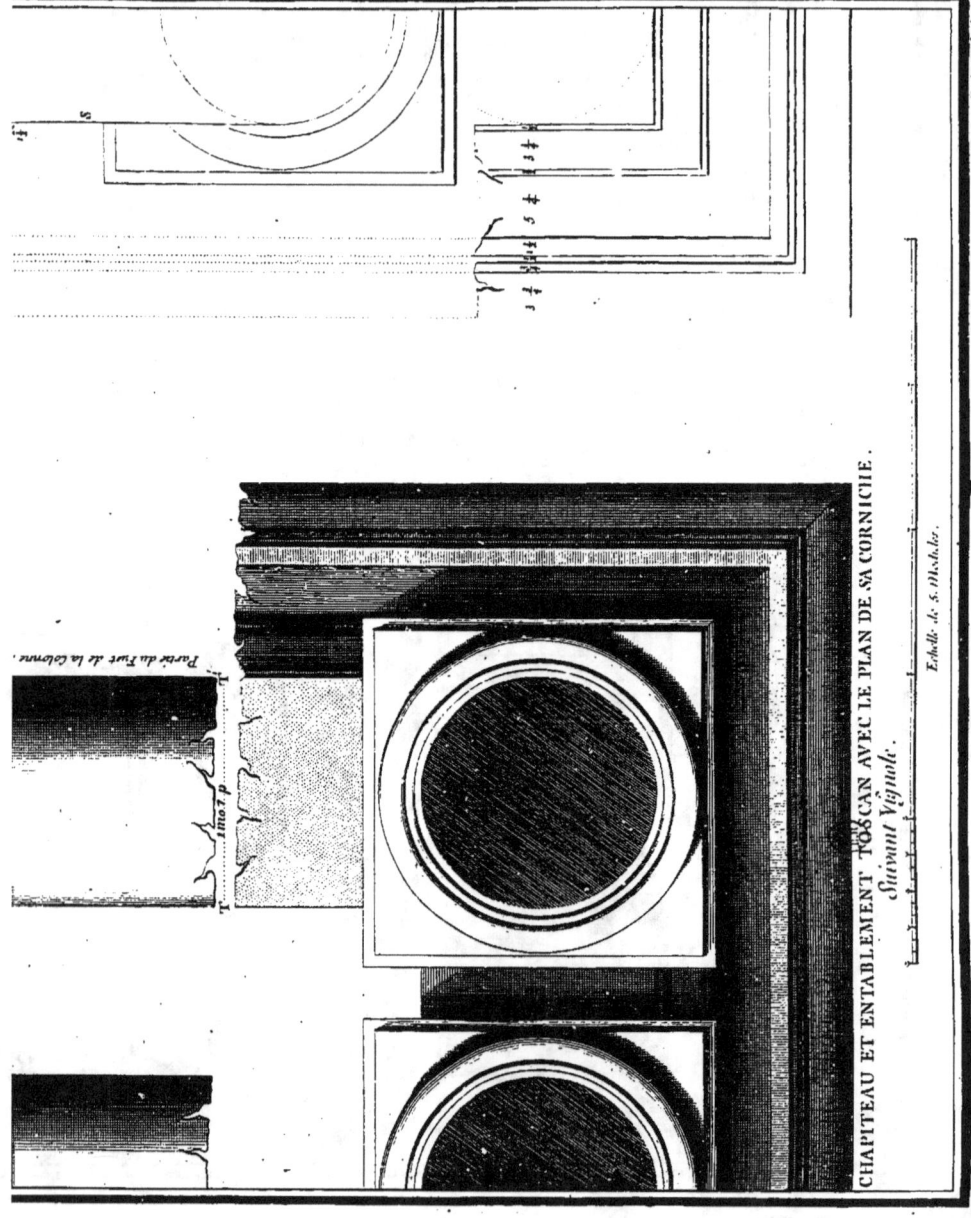

CHAPITEAU ET ENTABLEMENT TOSCAN AVEC LE PLAN DE SA CORNICHE.
Suivant Vignole.

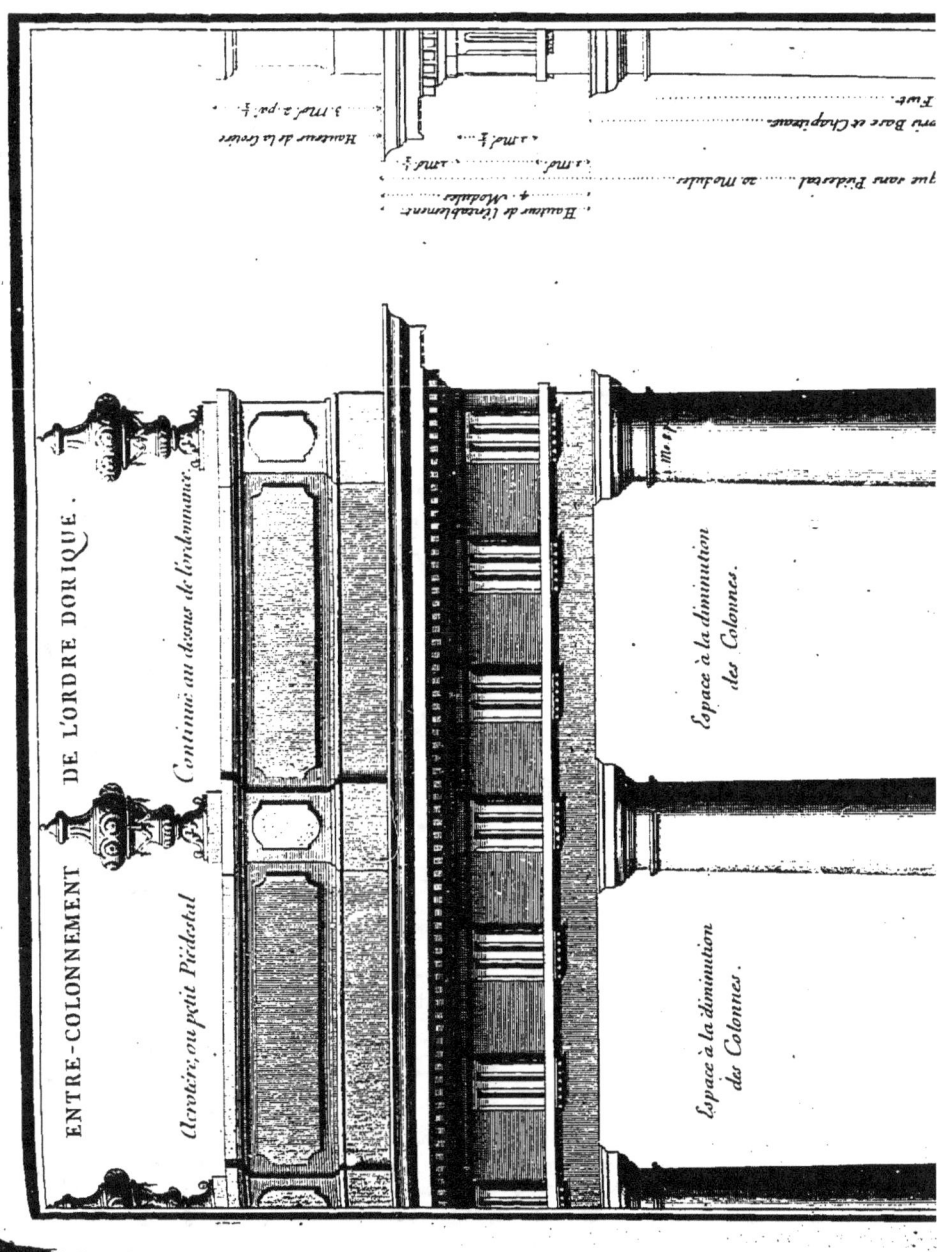

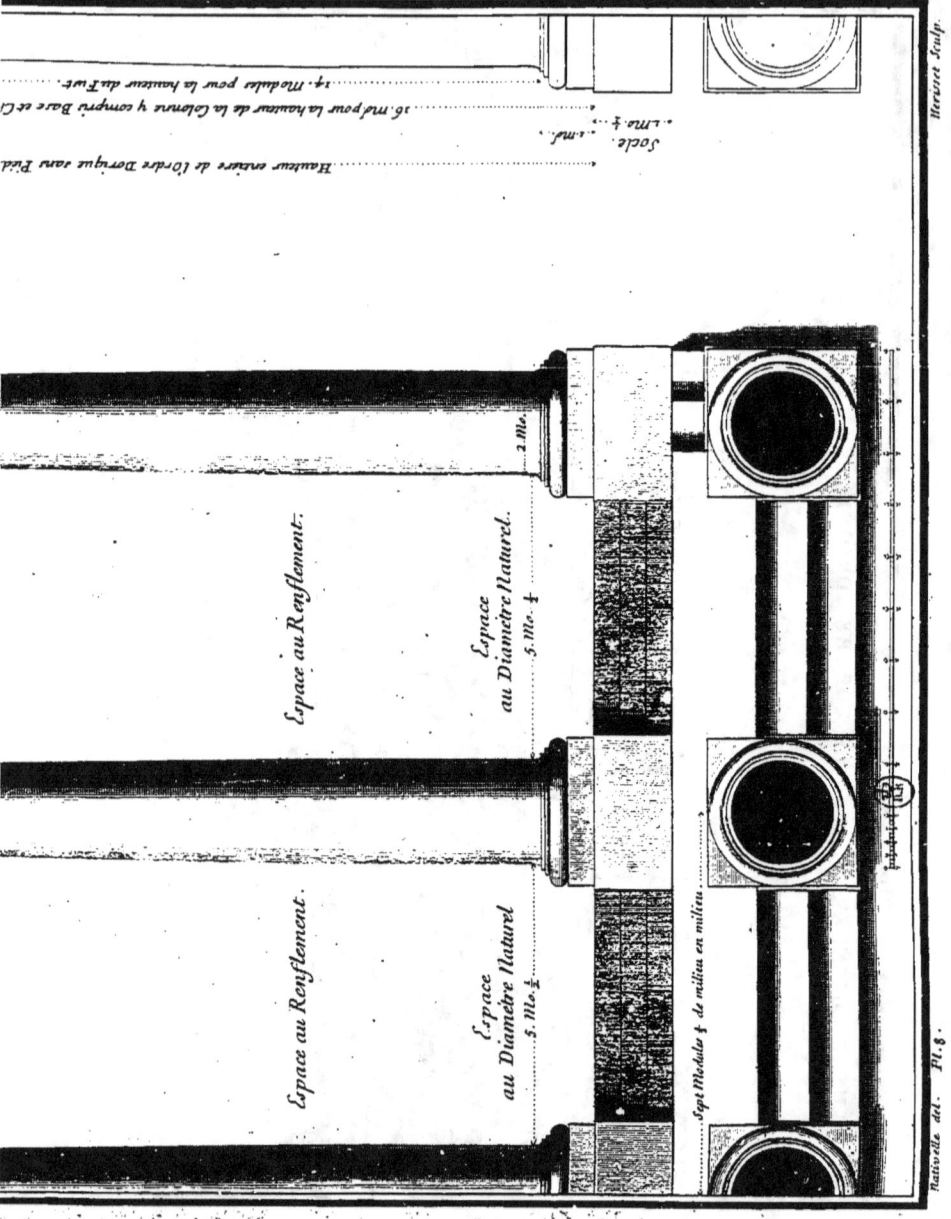

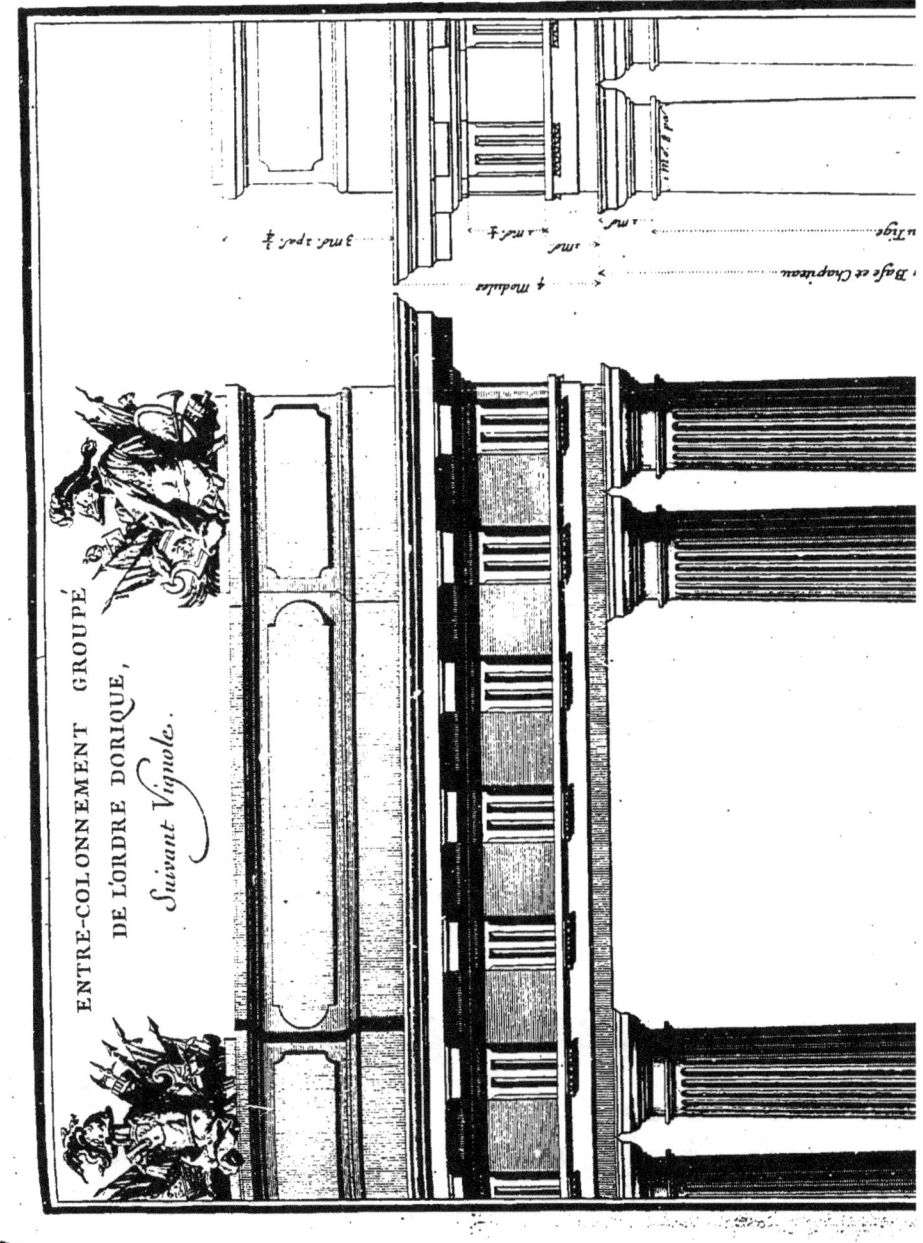

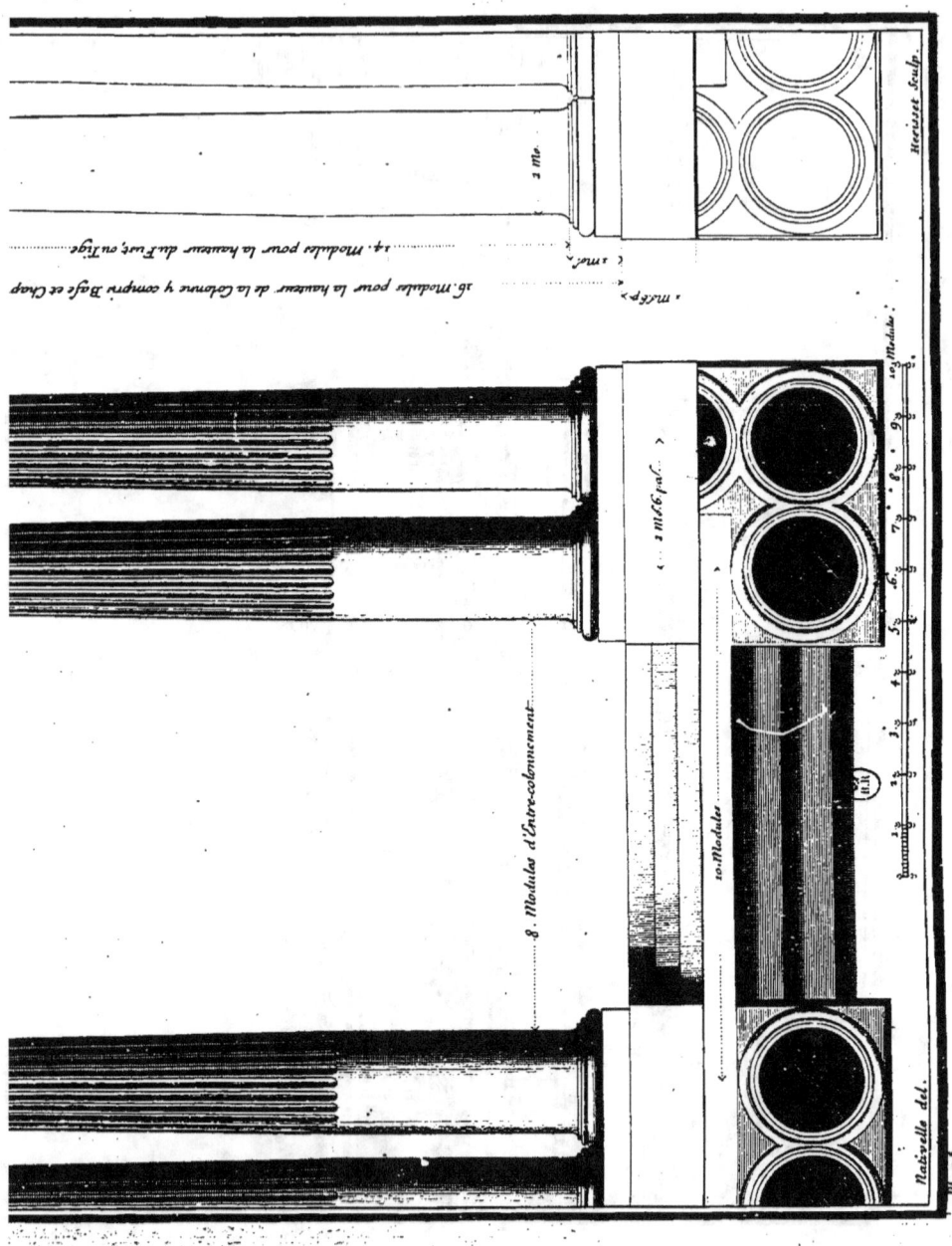

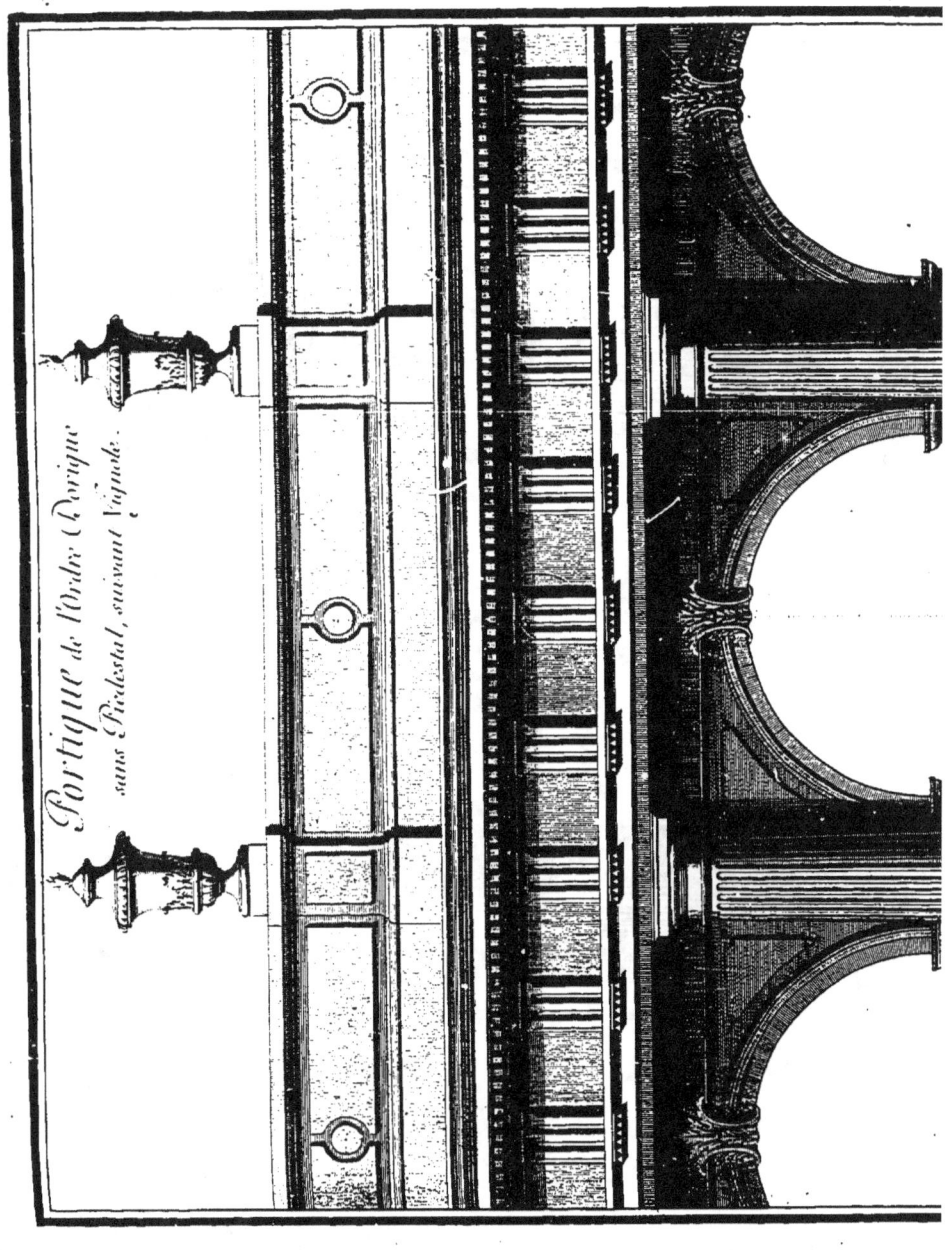

Portique de l'Ordre Dorique sans Piedestal, suivant Vignole.

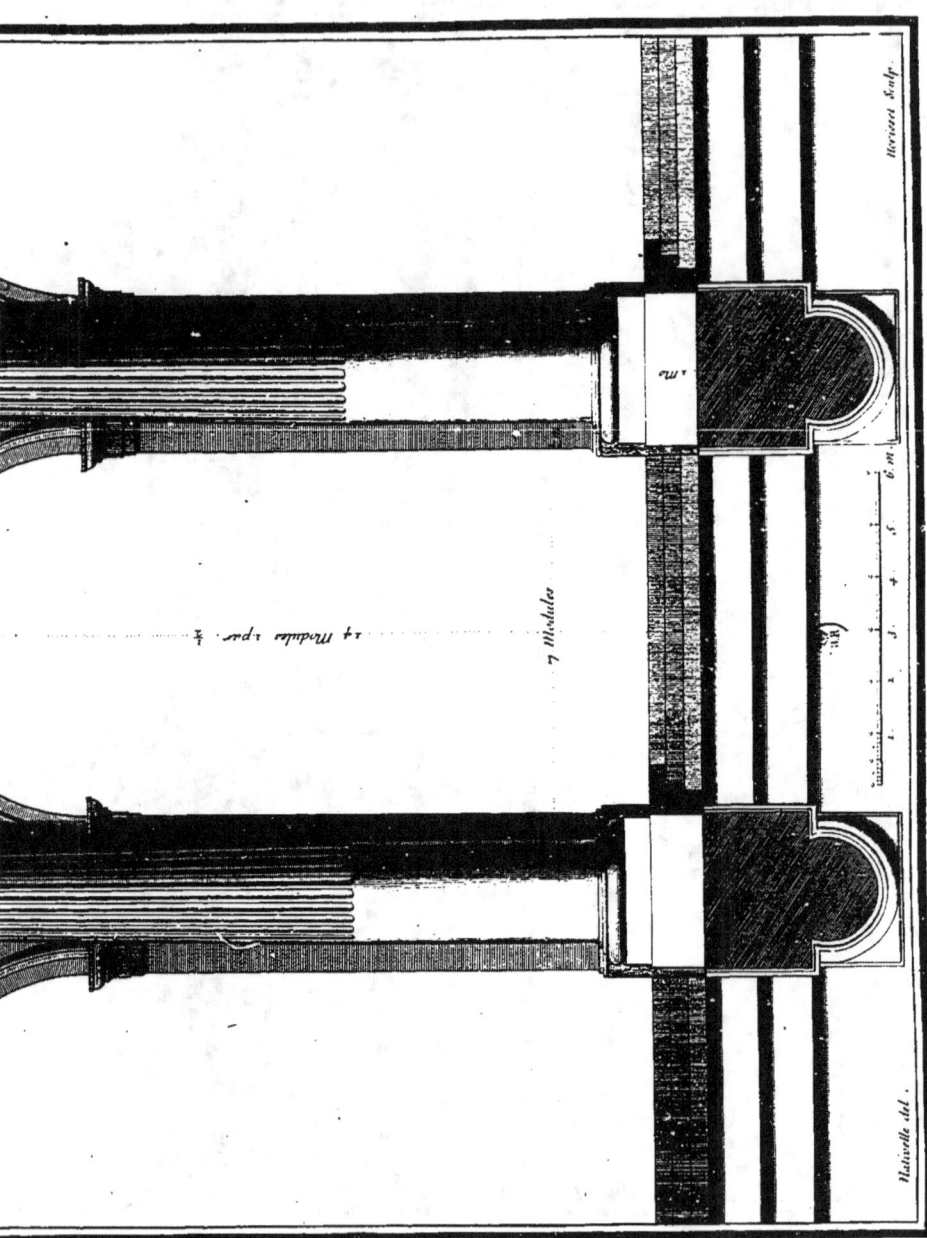

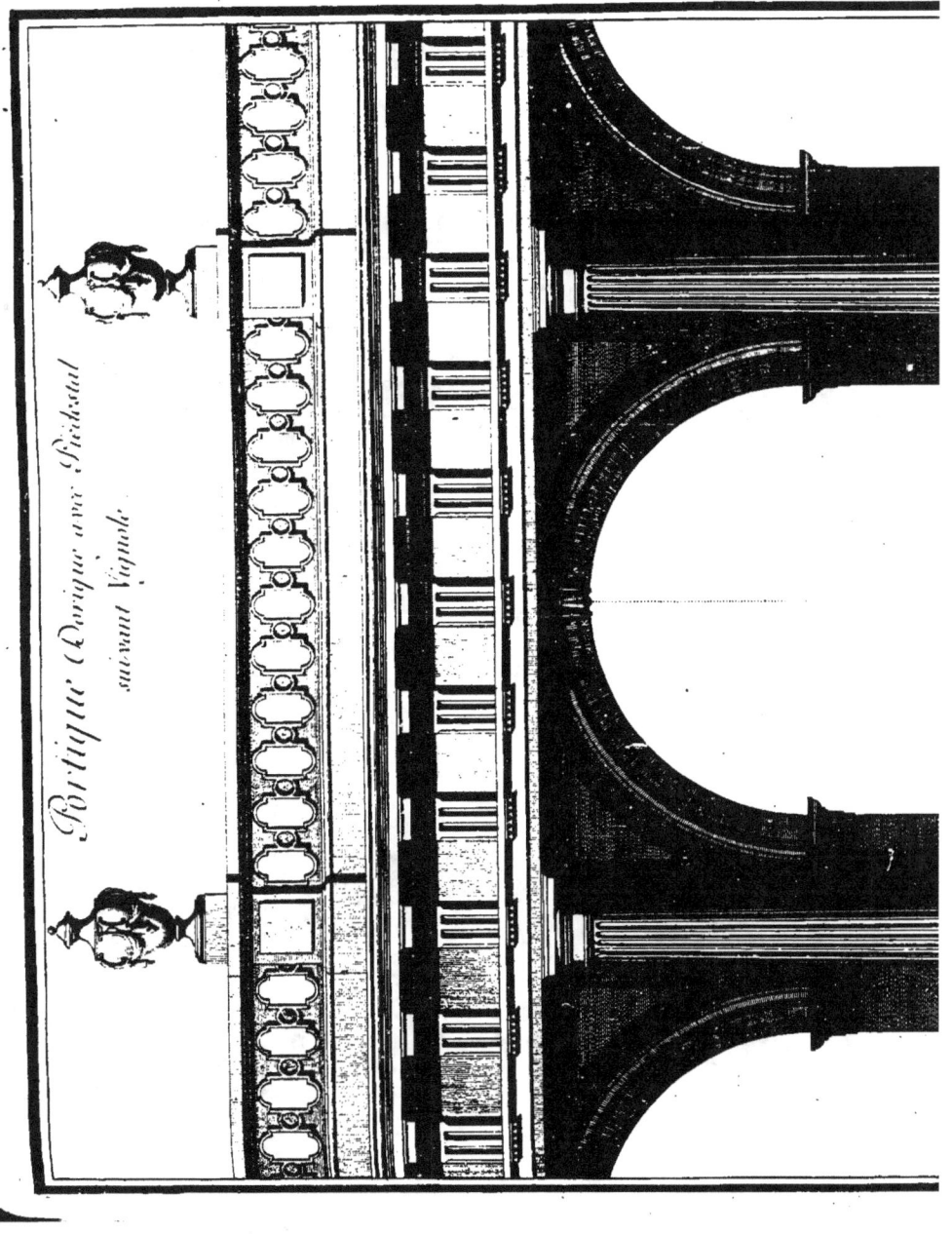

Portique Dorique avec Piedestal suivant Vignole.

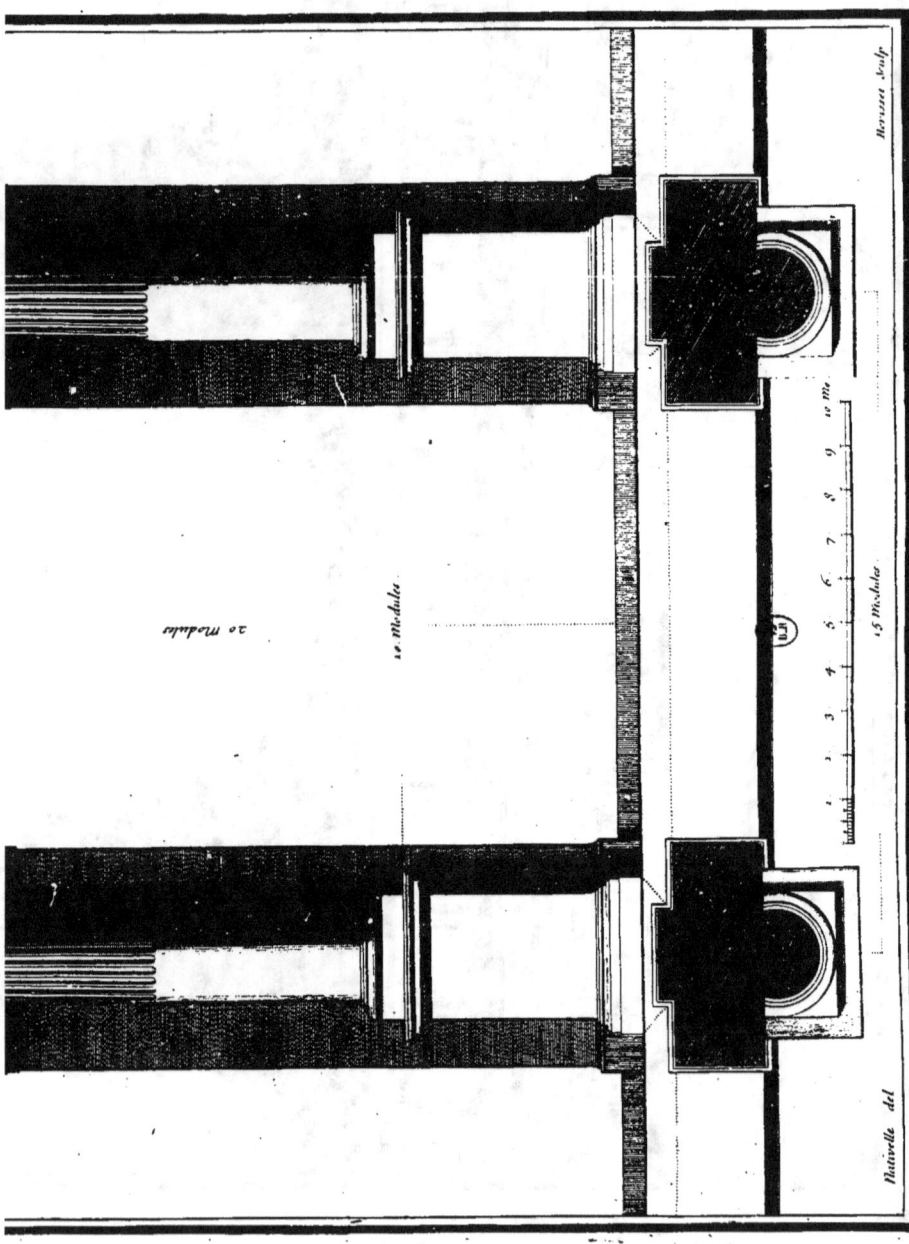

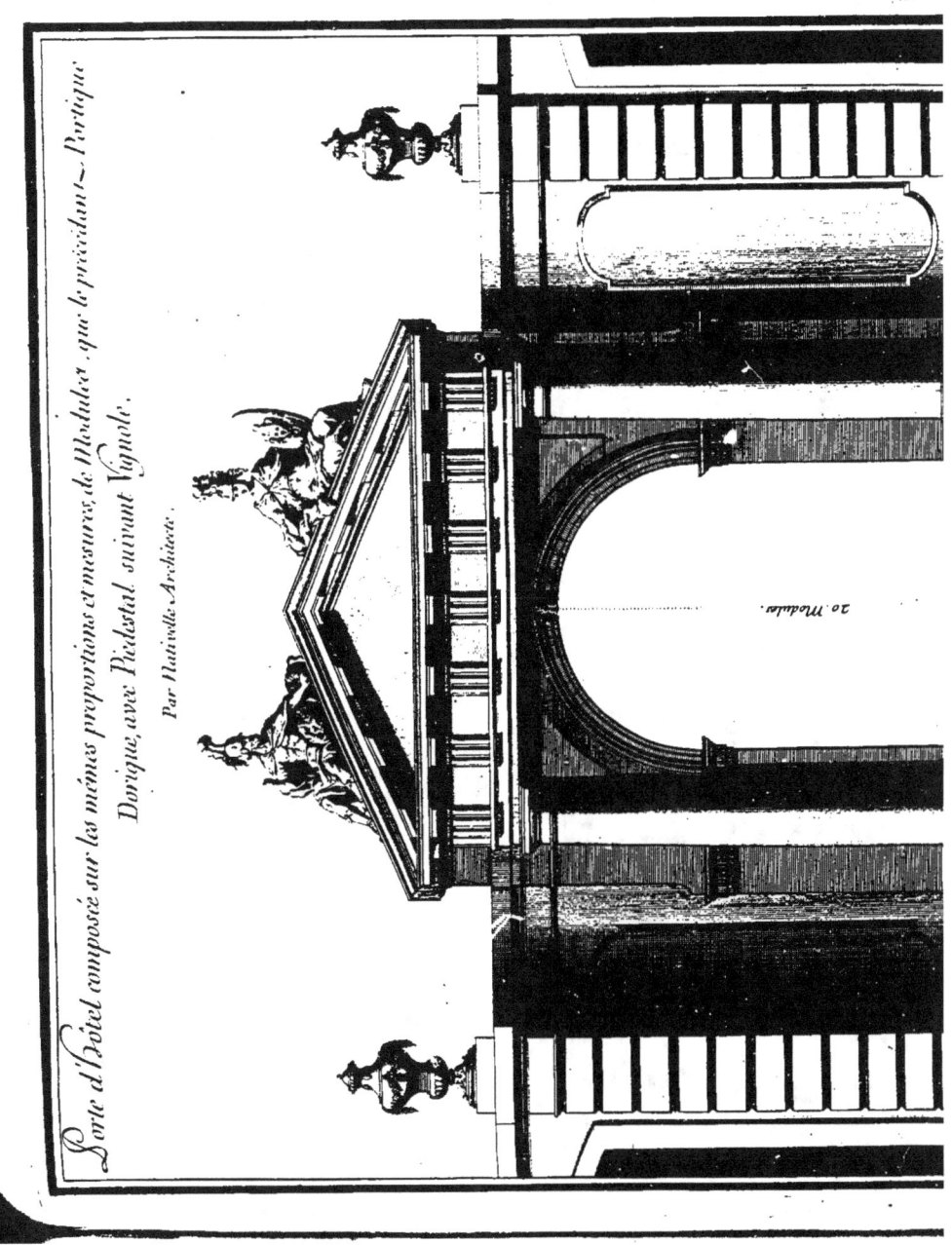

Sorte d'Hôtel composée sur les mêmes proportions et mesures de Modules que le précédent. Portique Dorique, avec Piédestal, suivant Vignole.
Par Nativelle Architecte.

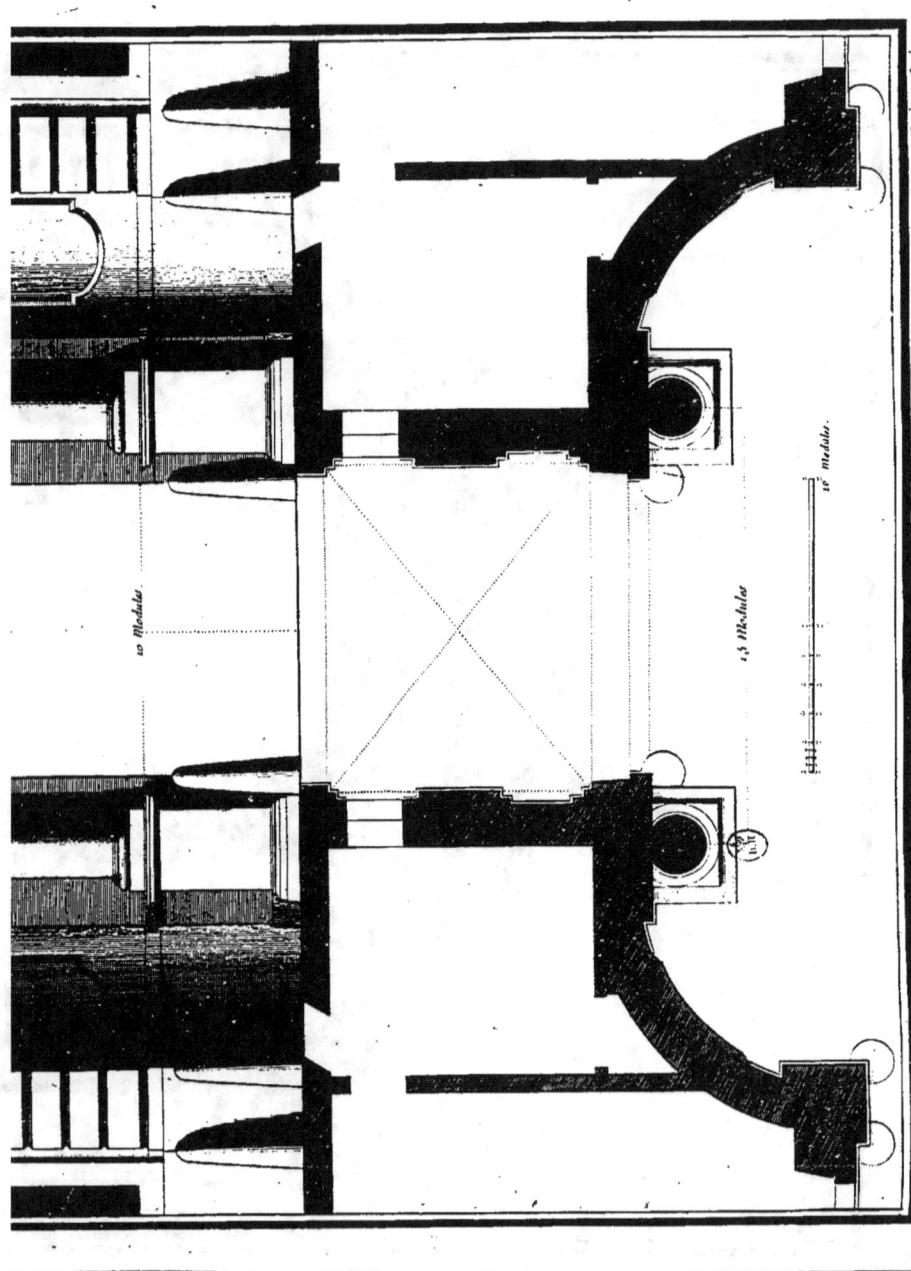

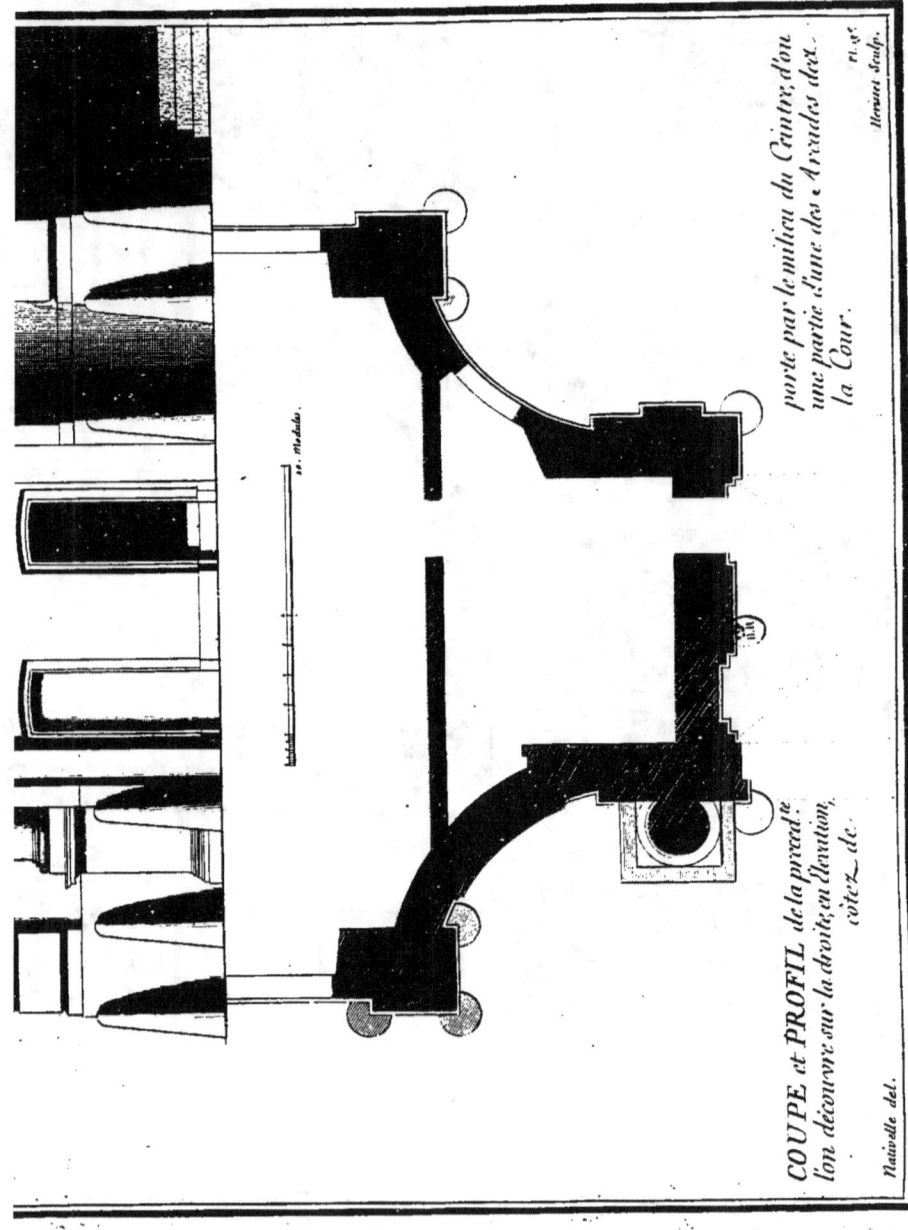

COUPE et PROFIL de la précéd.te l'on découvre sur la droite, en élévation, coté, &c.

porte par le milieu du Cintre, d'ou une partie d'une des Arcades dext. la Cour.

Naiveille del. Hermet sculp.

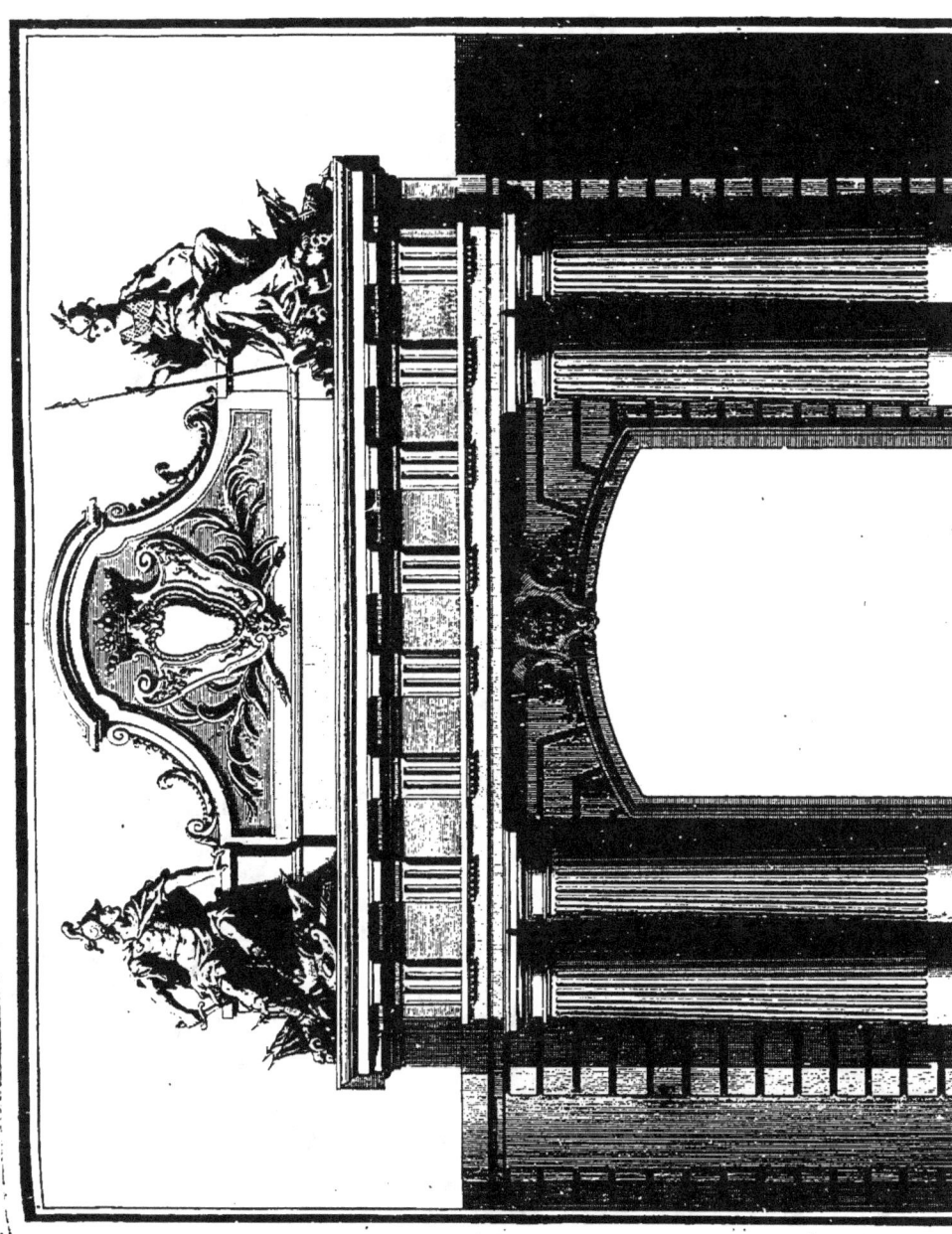

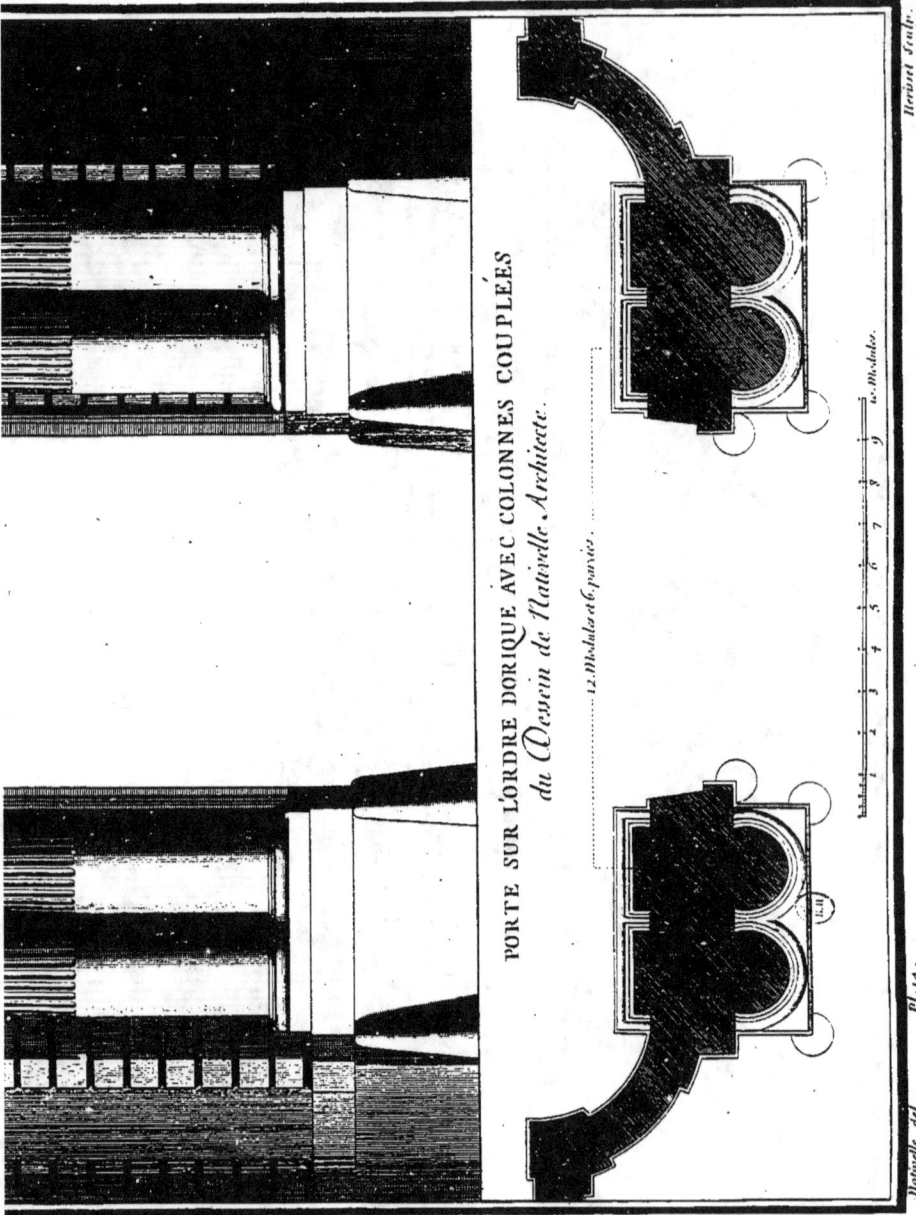

PORTE SUR L'ORDRE DORIQUE AVEC COLONNES COUPLÉES
du Dessein de Nouvelle Architecte.

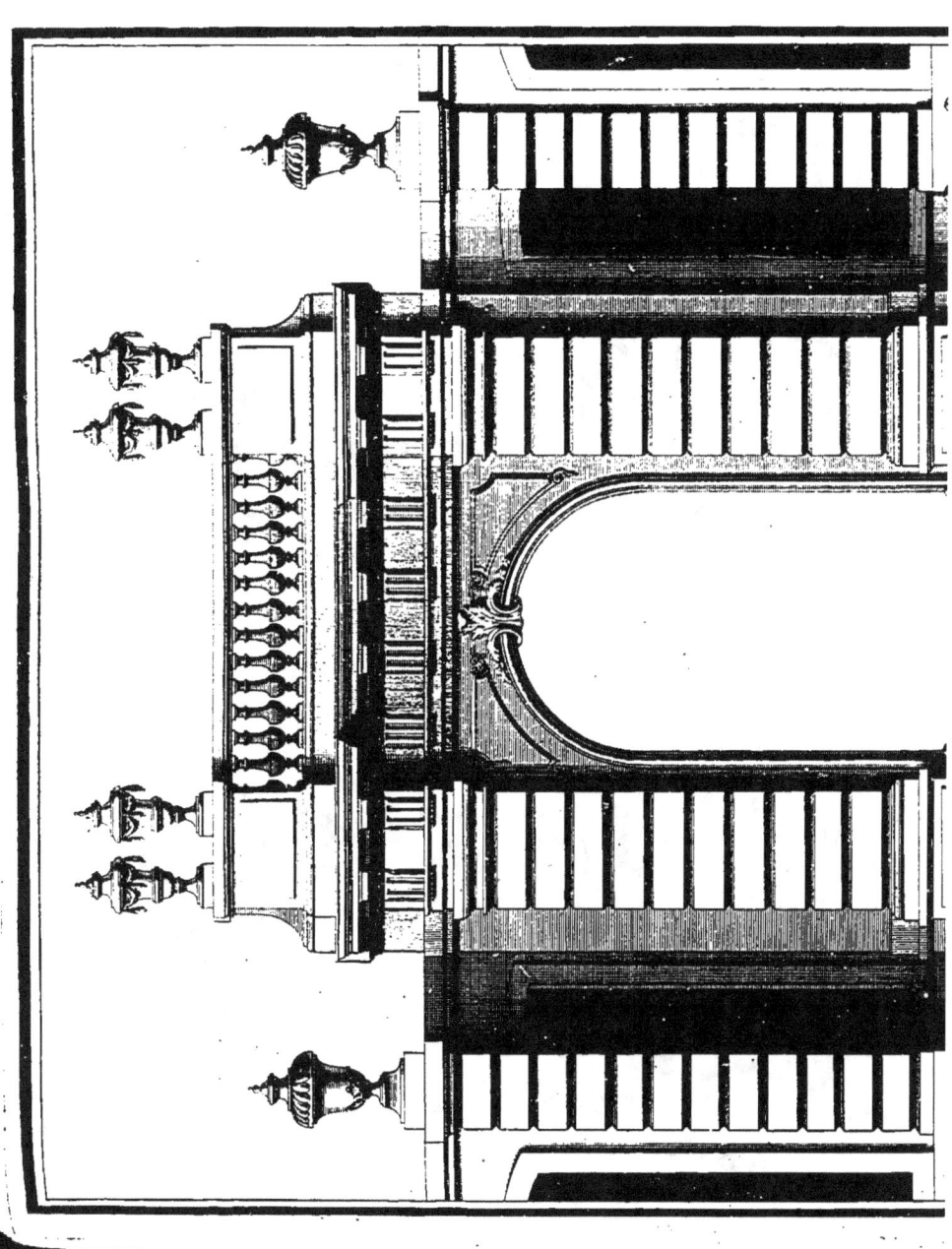

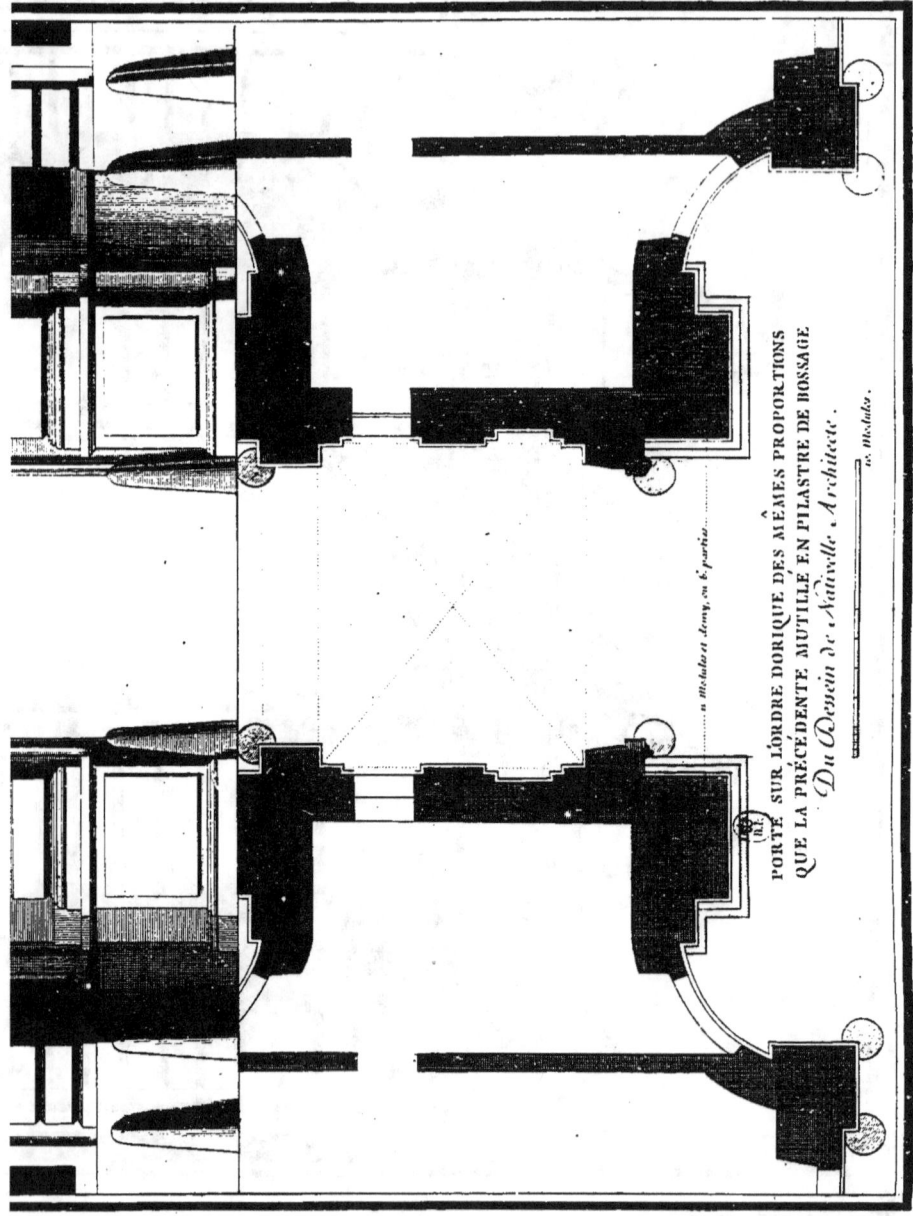

PORTE SUR L'ORDRE DORIQUE DES MÊMES PROPORTIONS QUE LA PRÉCÉDENTE MUTILÉE EN PILASTRE DE BOSSAGE
Du Dessein de Naiveille, Architecte.

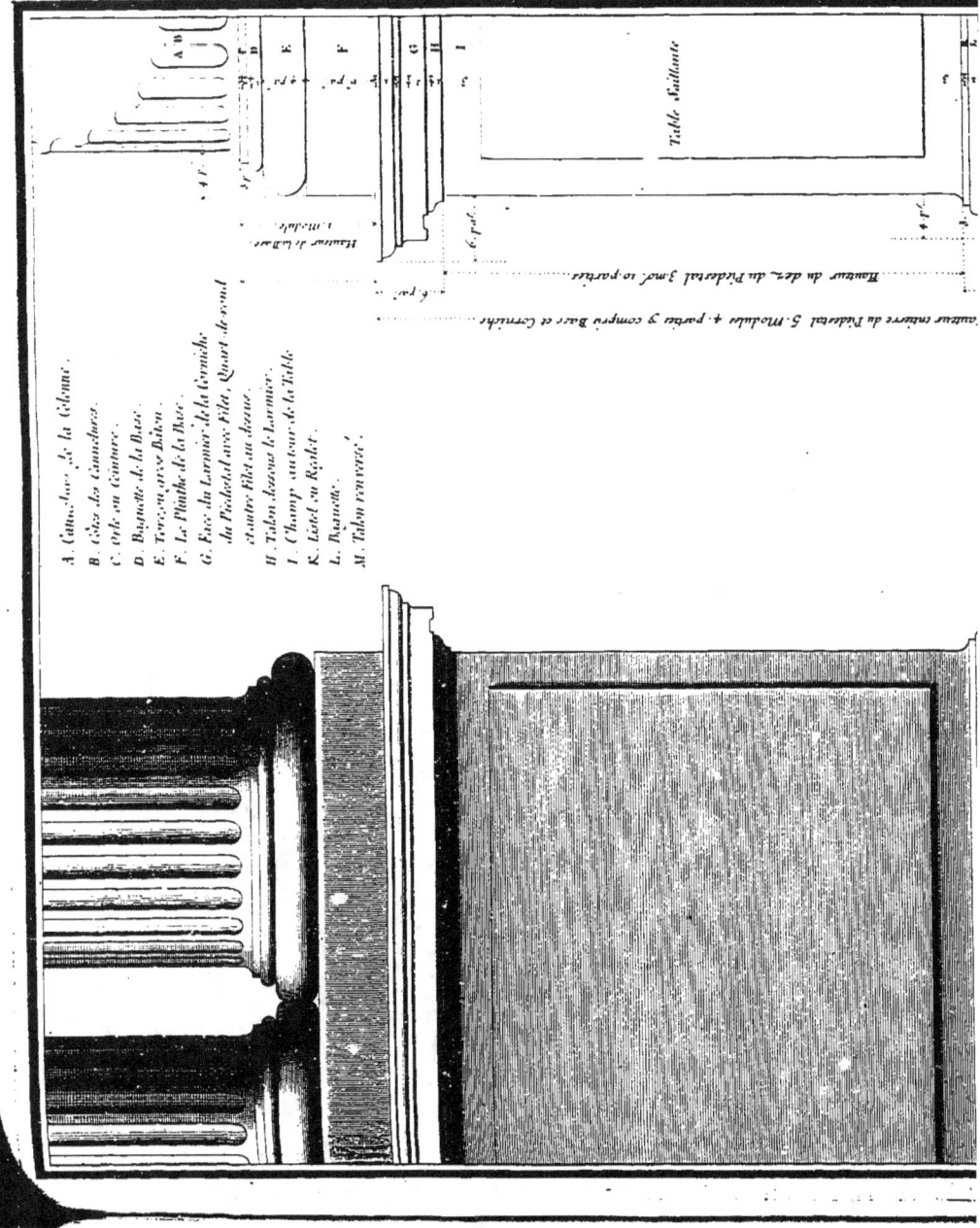

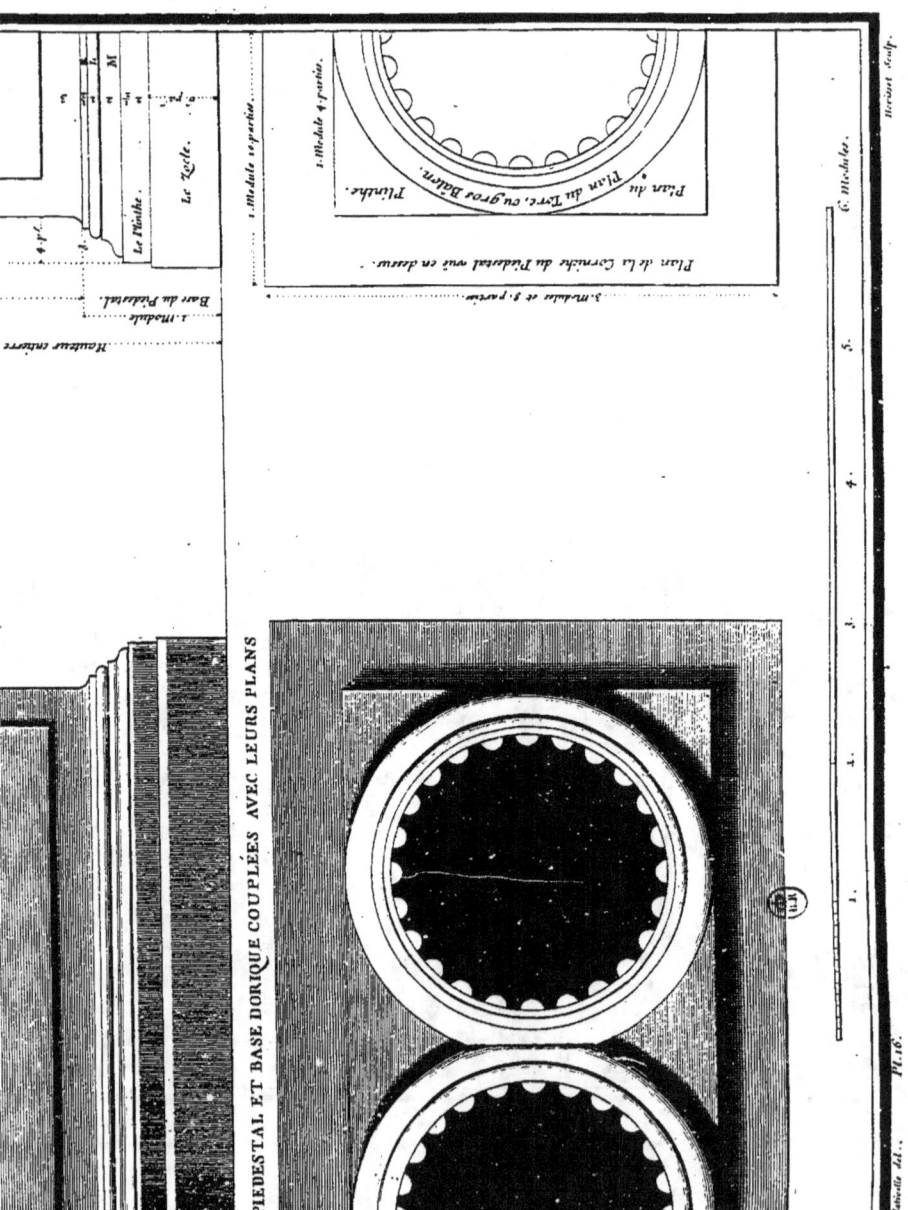

PIÉDESTAL ET BASE DORIQUE COUPLÉES AVEC LEURS PLANS

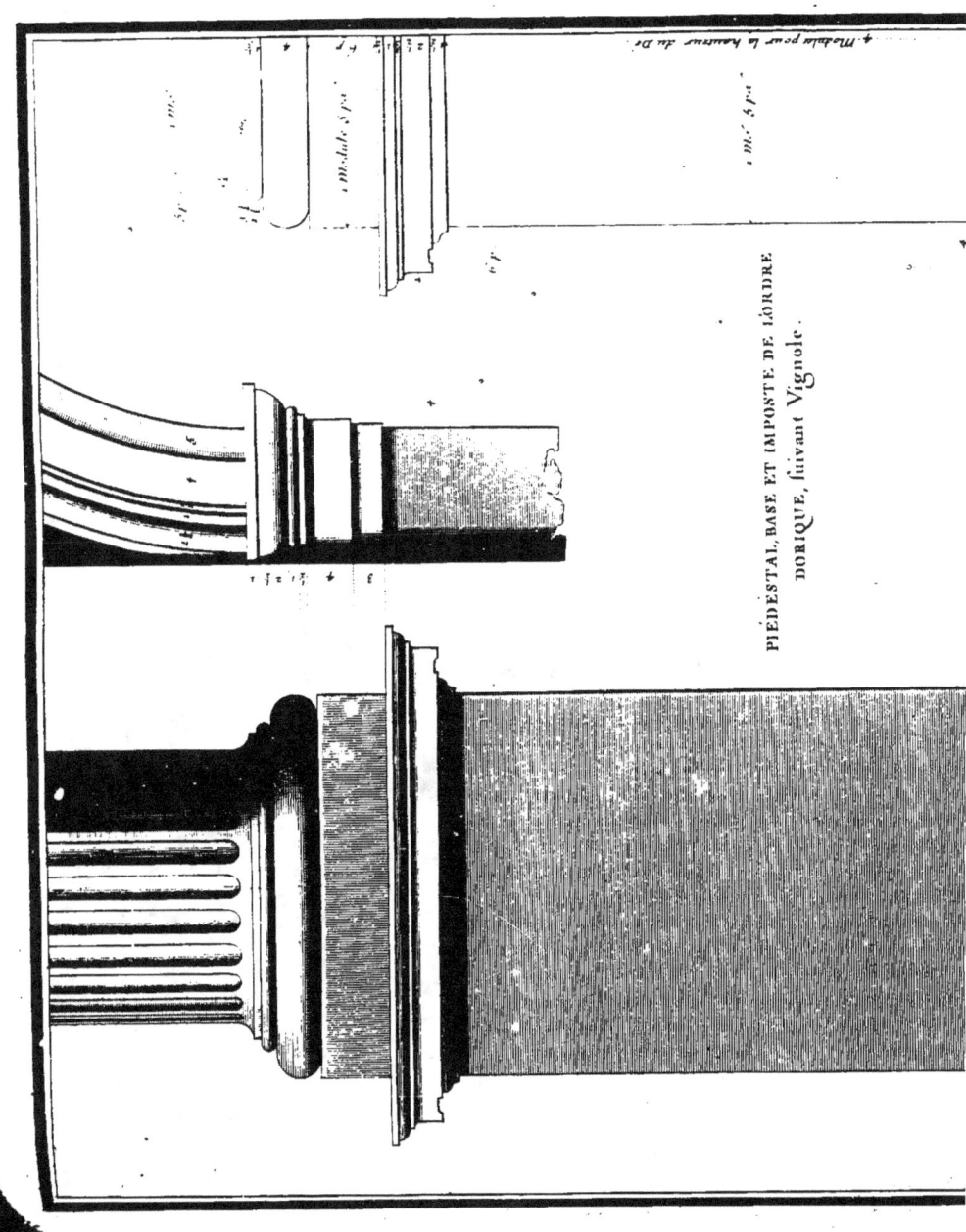

PIÉDESTAL, BASE ET IMPOSTE DE L'ORDRE DORIQUE, suivant Vignole.

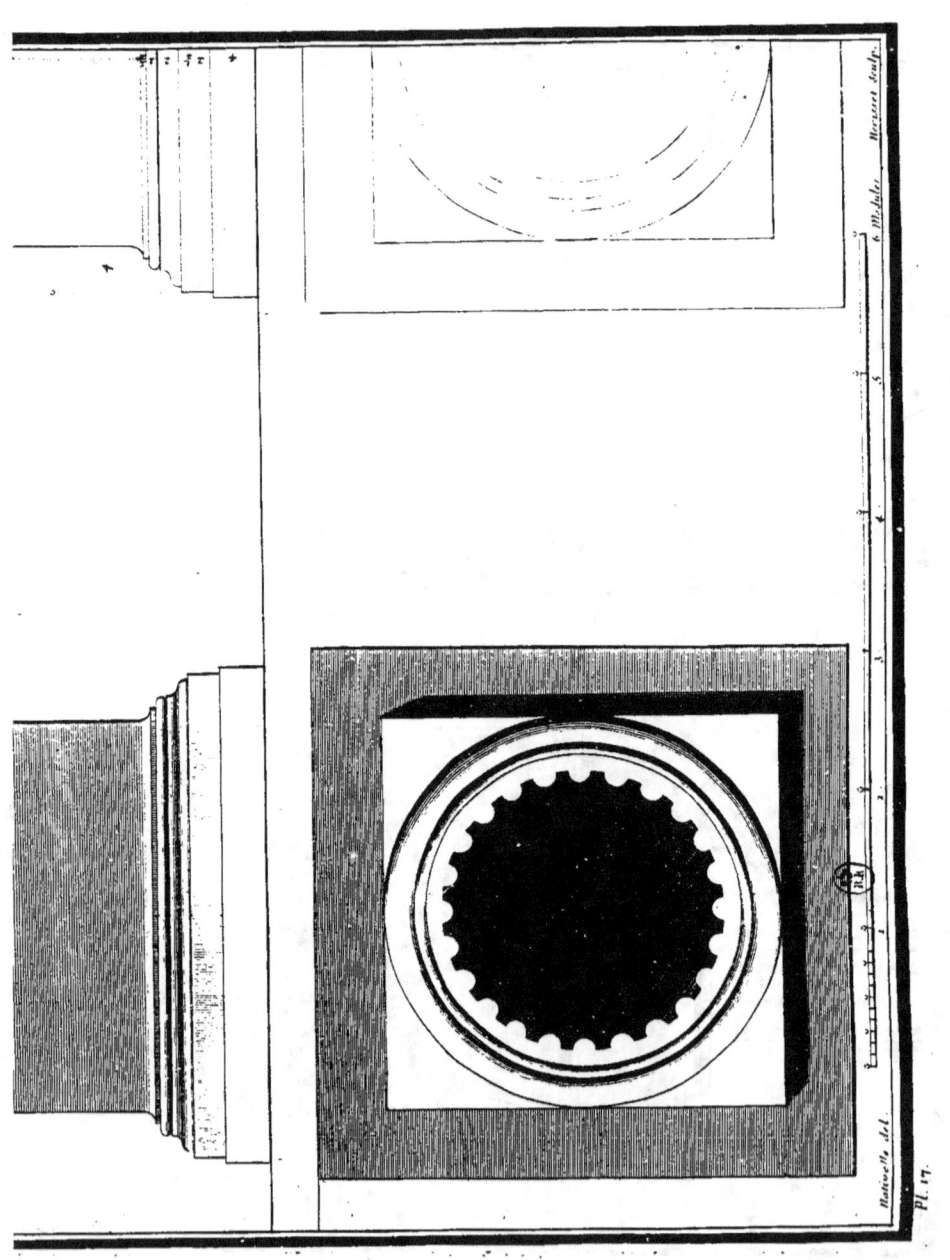
Pl. 17.

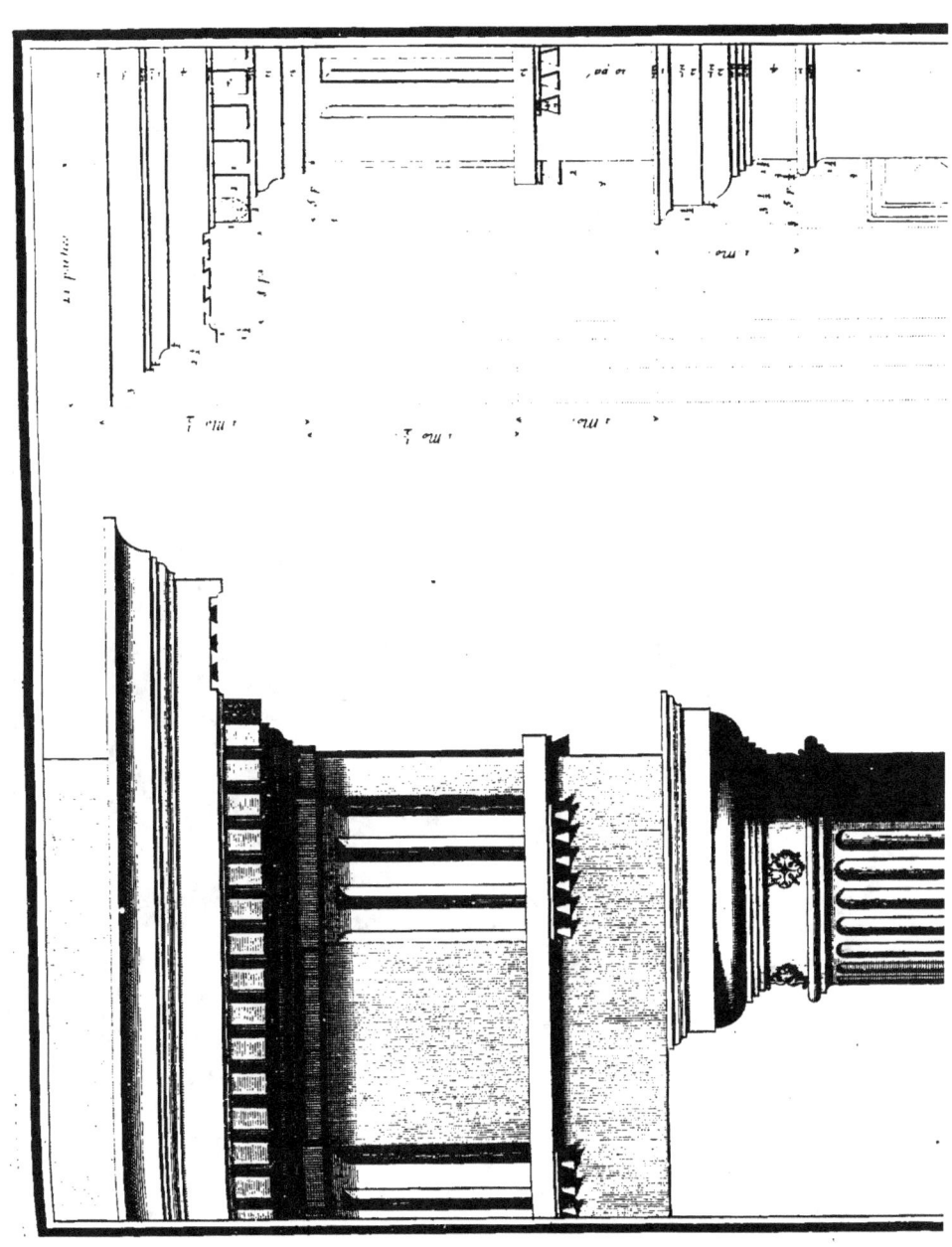

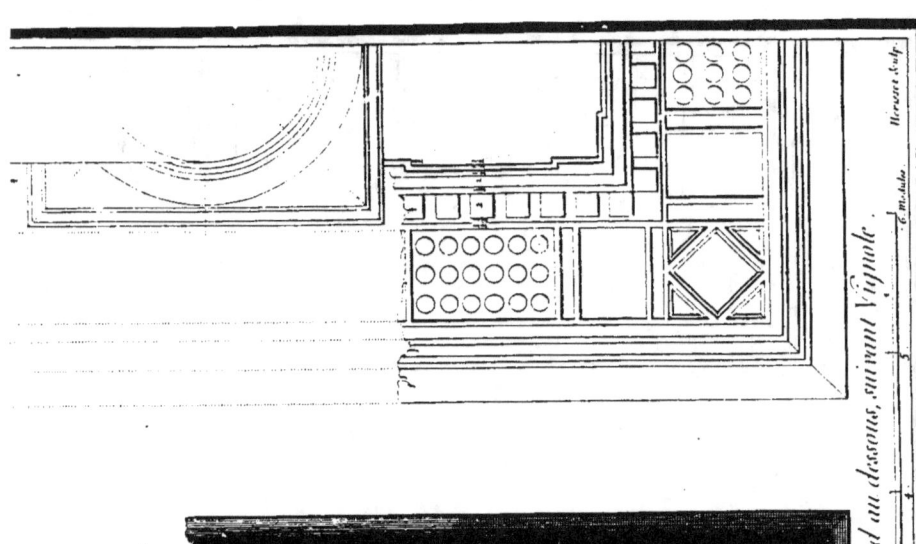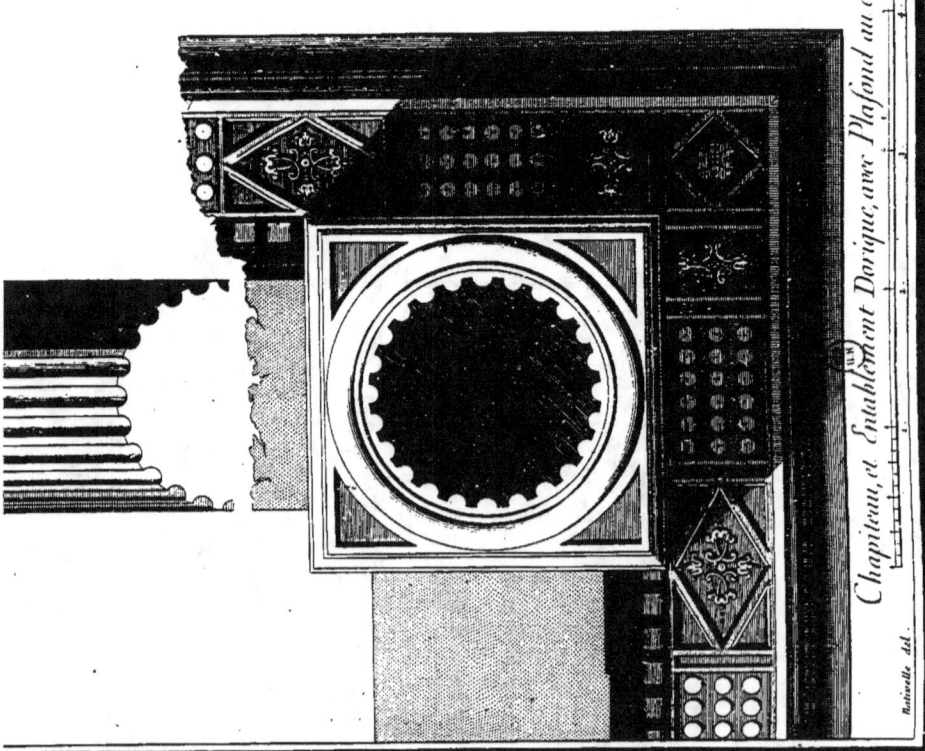

Pl. 10 premier Entablement Dorique.

Chapiteau, et Entablement Dorique, avec Plafond au dessous, suivant Vignole.

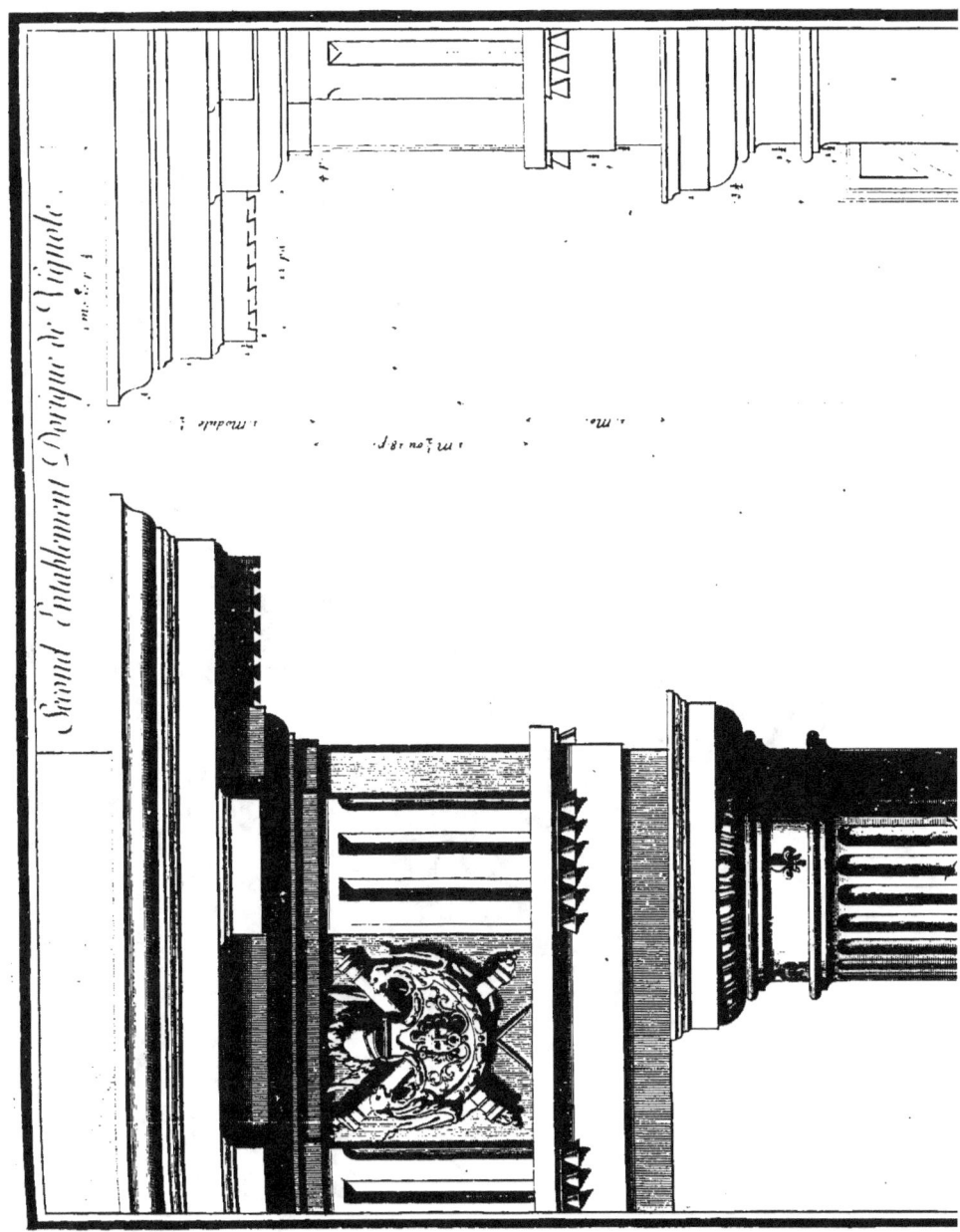

Second Entablement Dorique de Vignole.

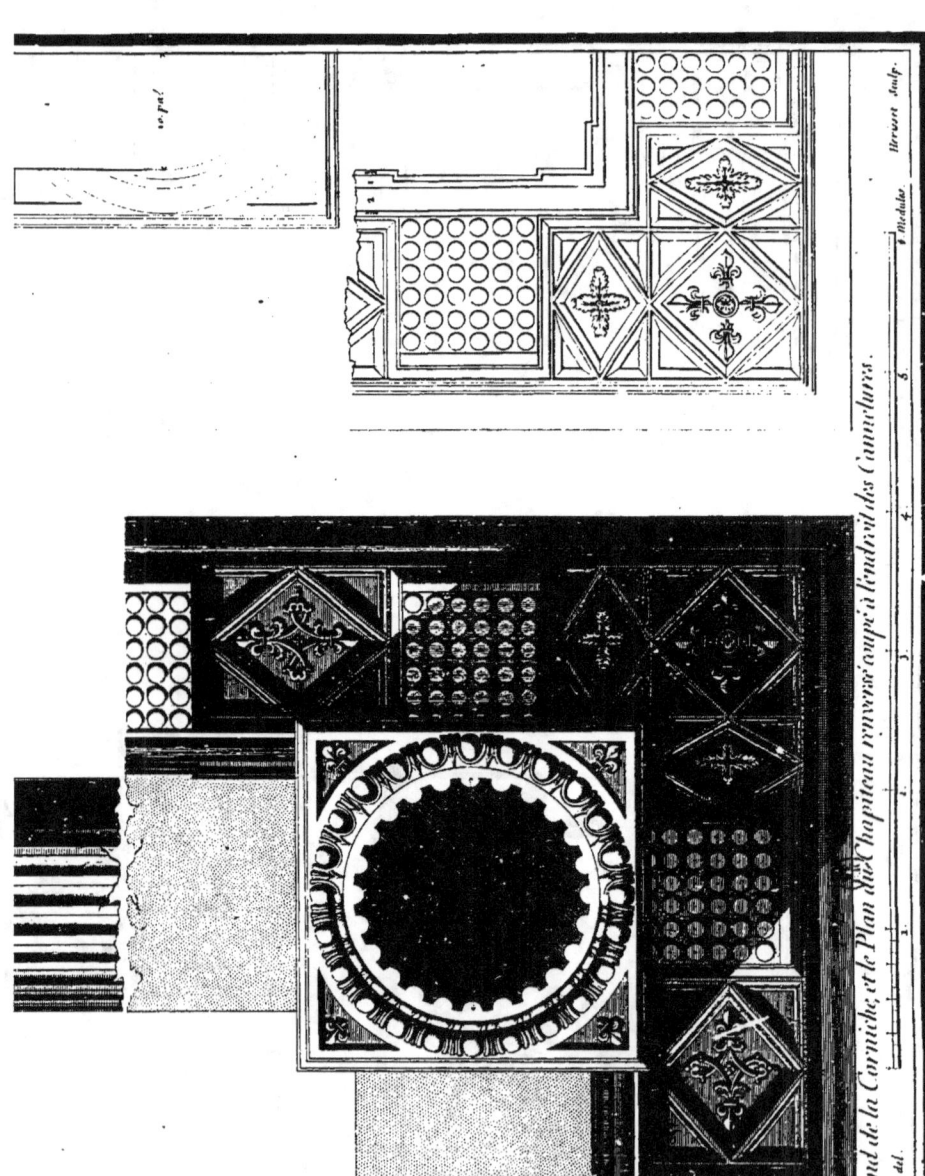

Plafond de la Corniche, et le Plan du Chapiteau renversé coupé à l'endroit des Cannelures.

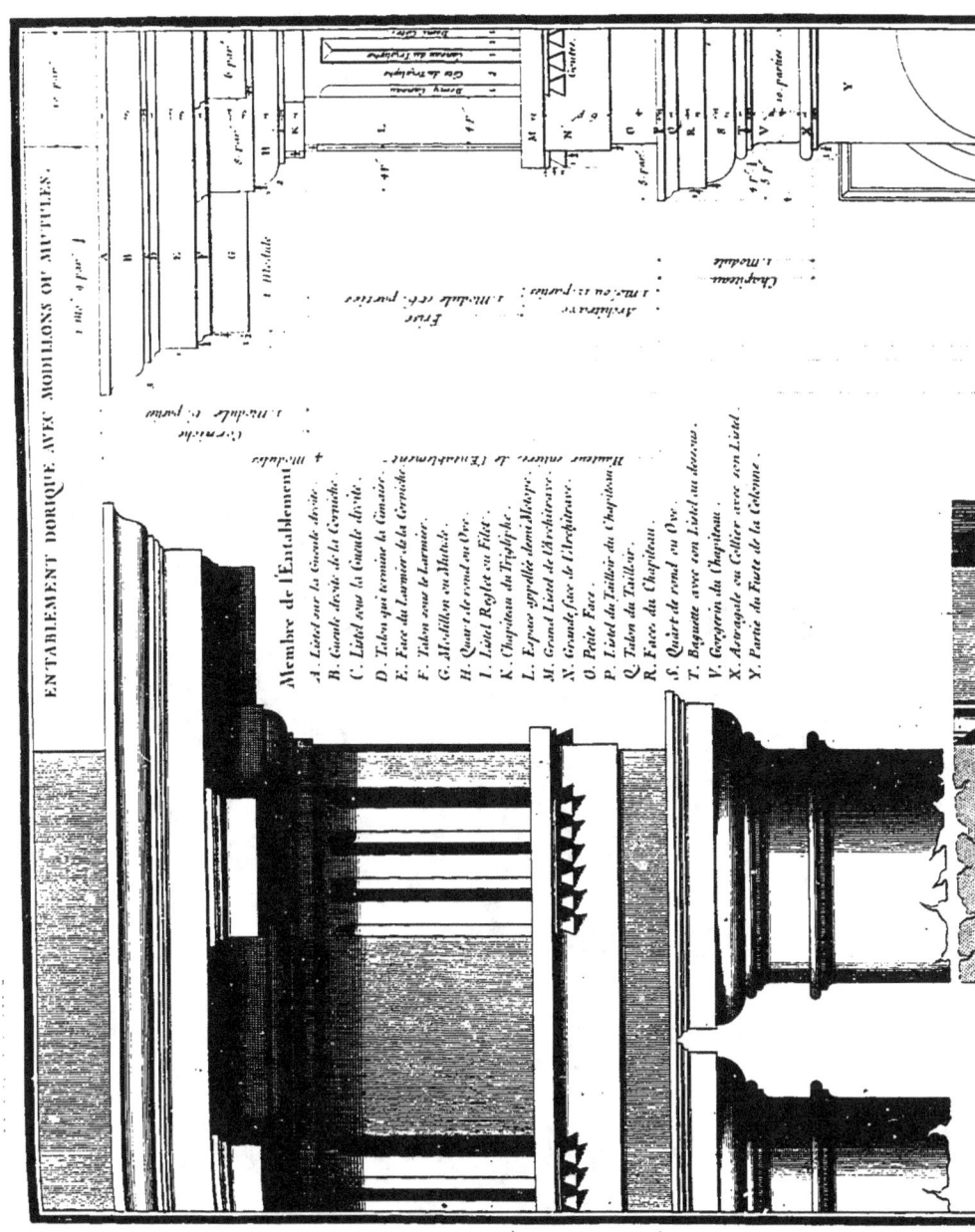

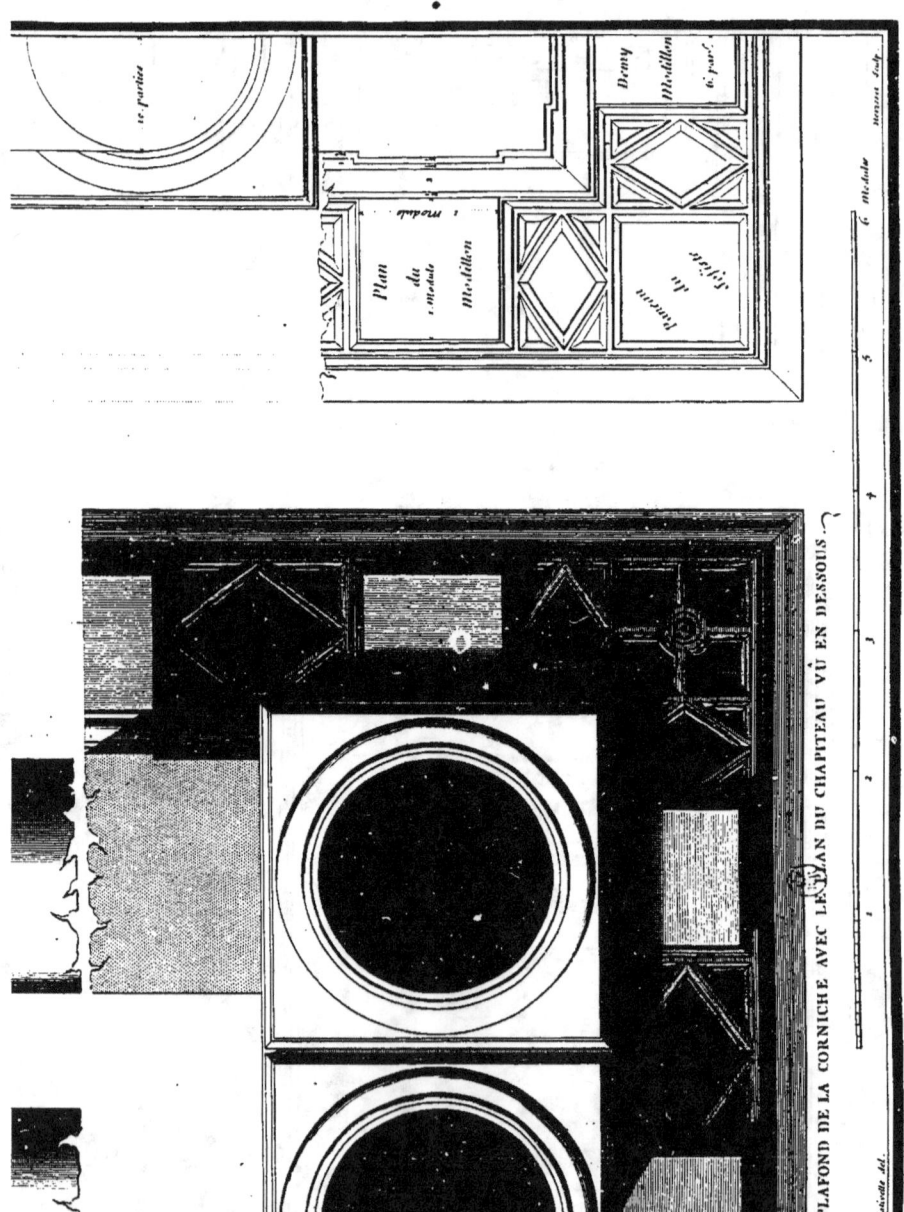

PLAFOND DE LA CORNICHE AVEC LE PLAN DU CHAPITEAU VÛ EN DESSOUS.

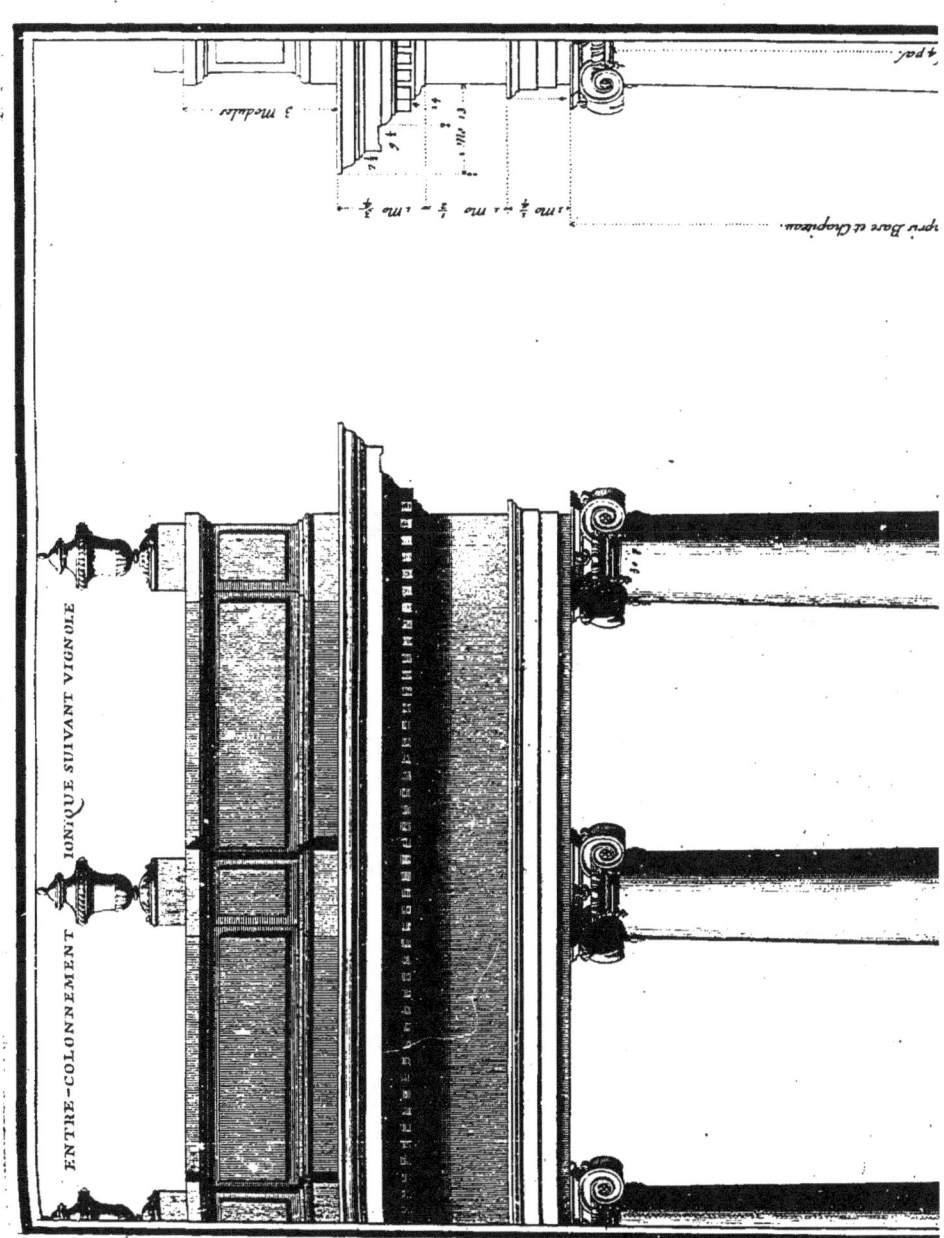

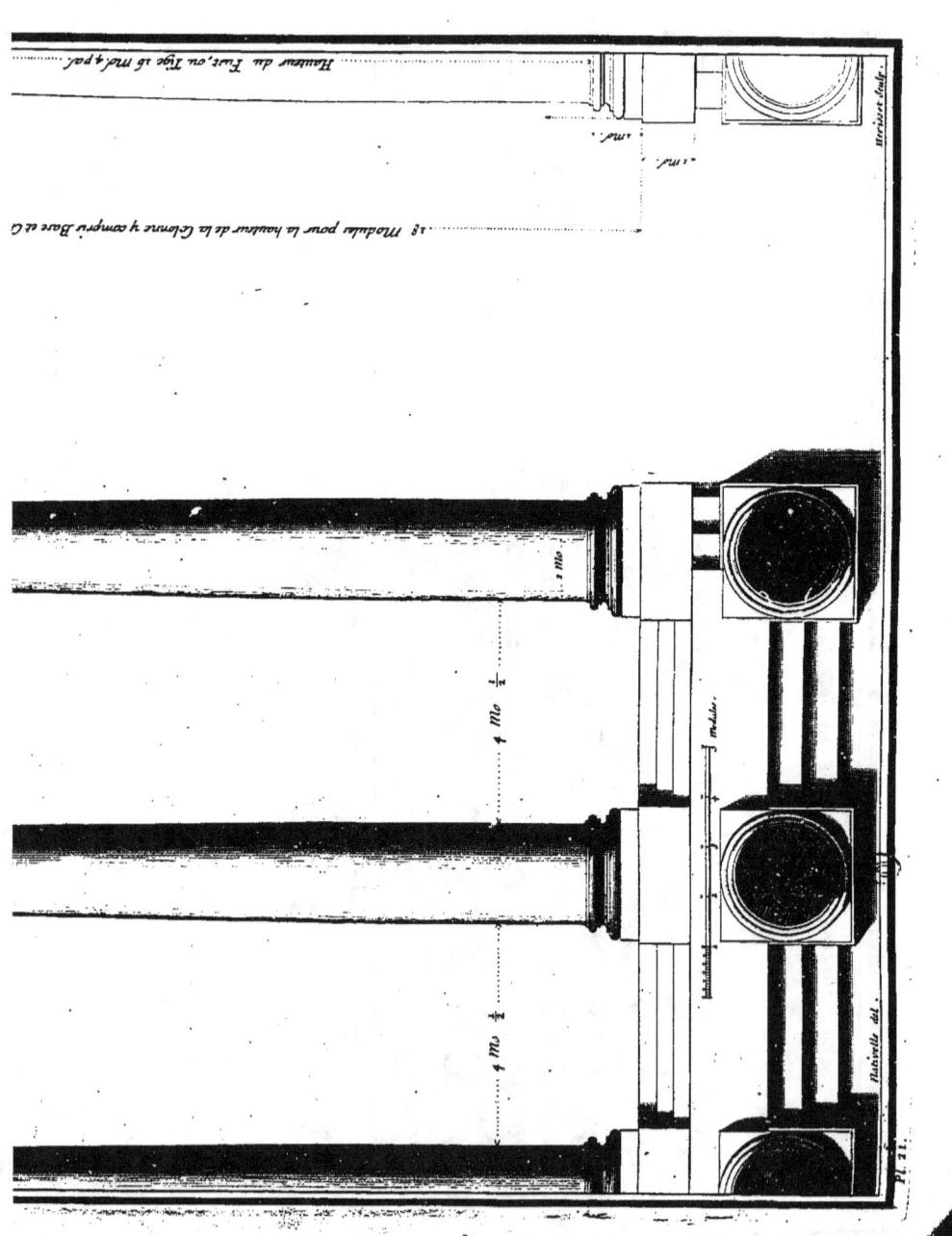

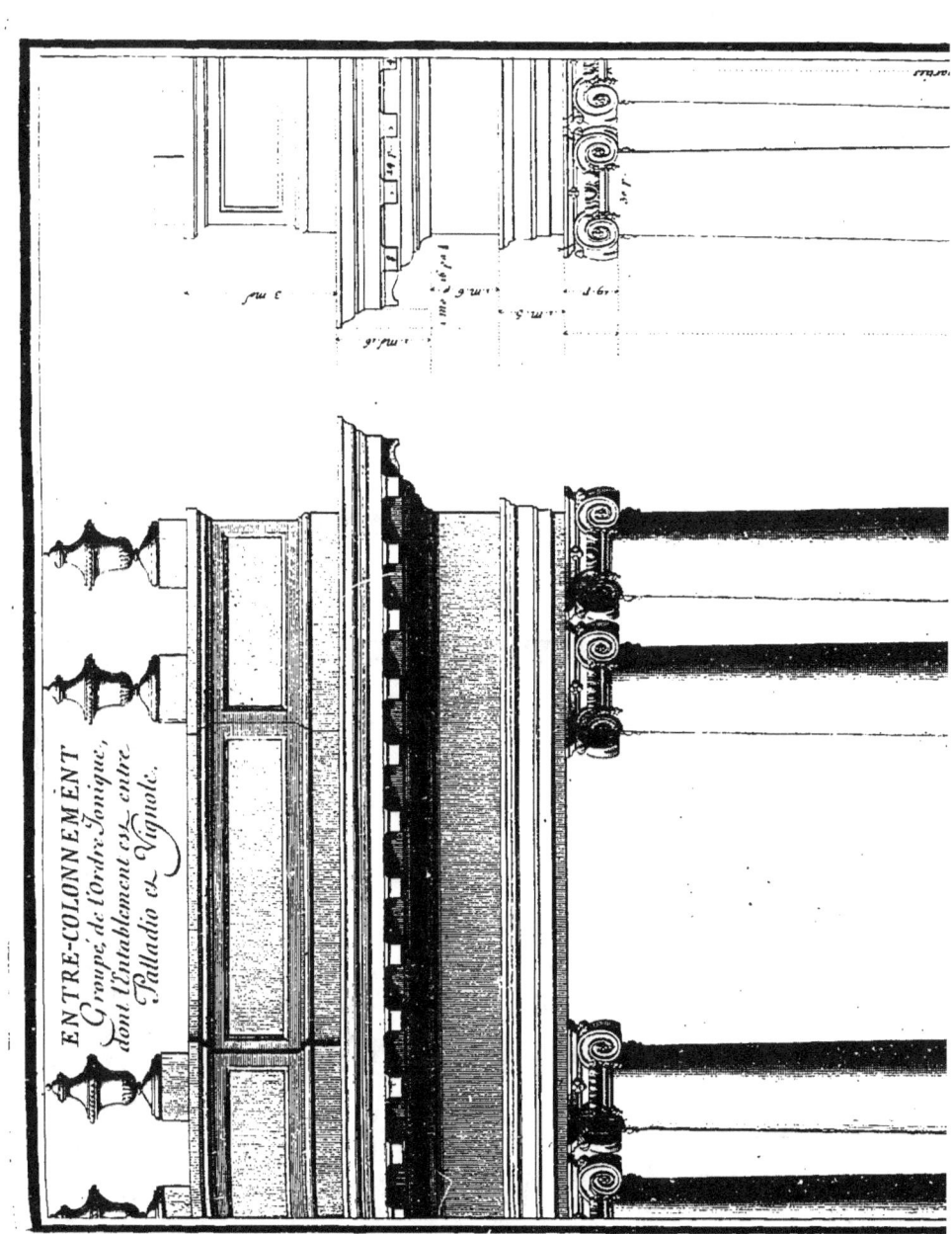

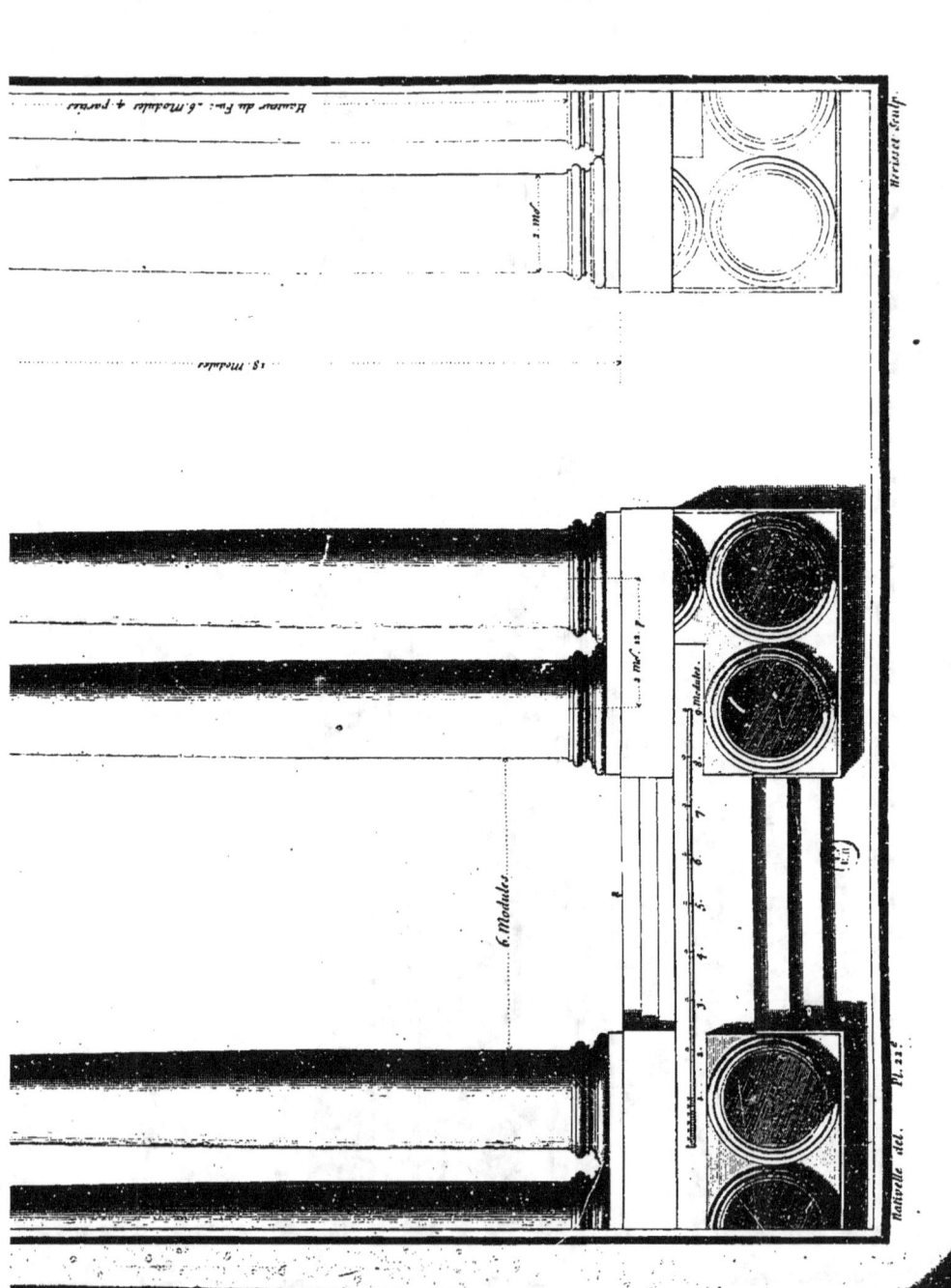

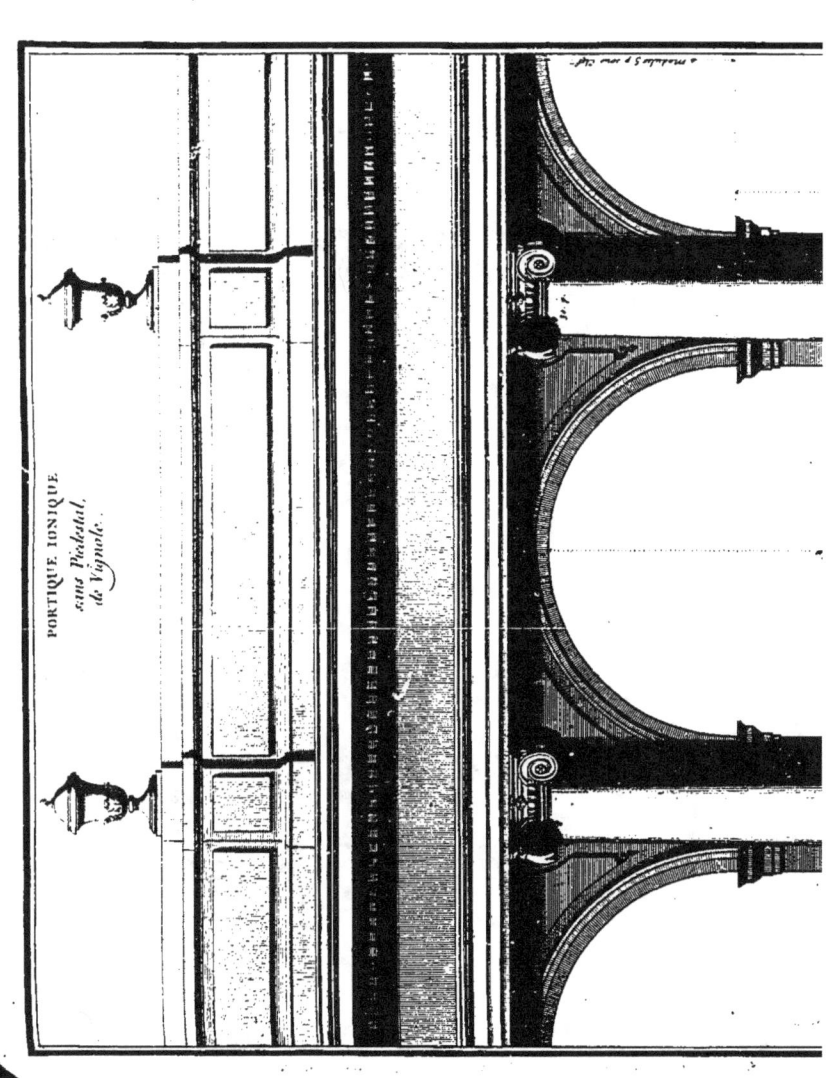

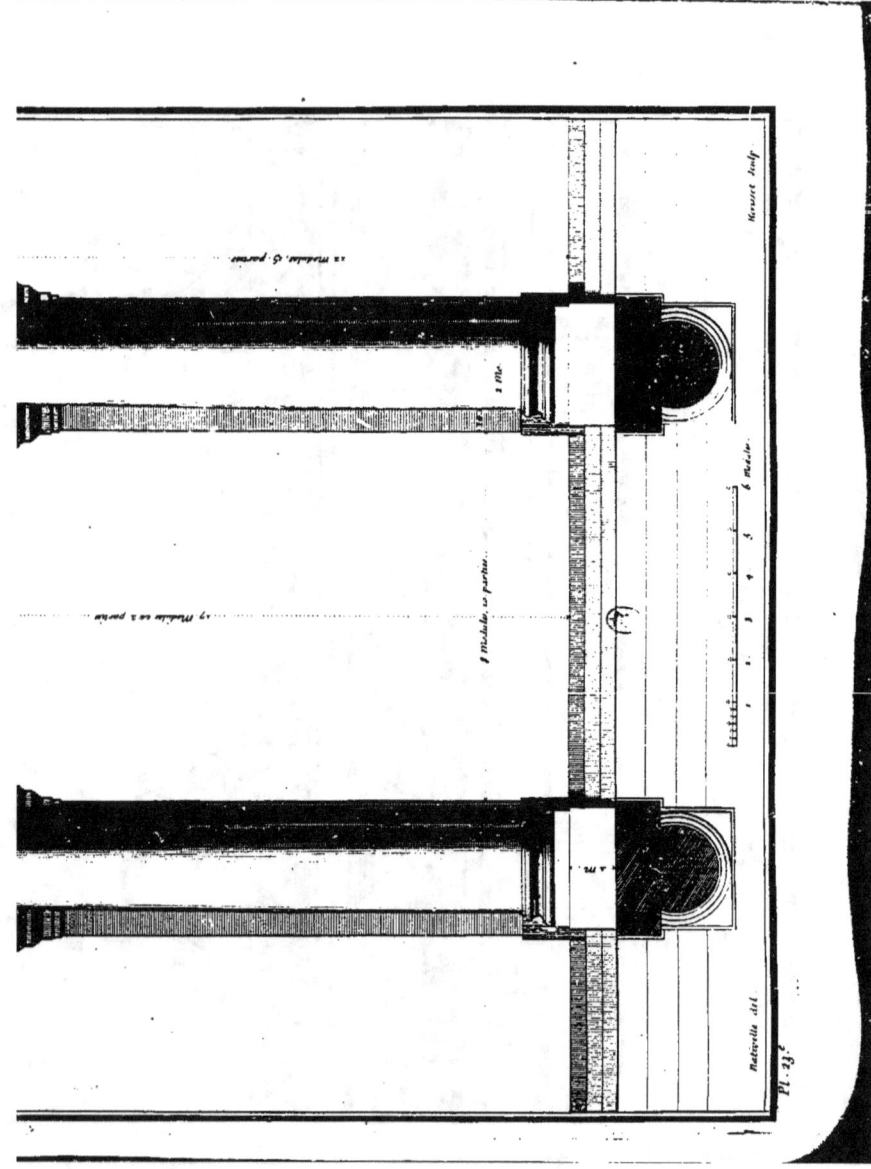

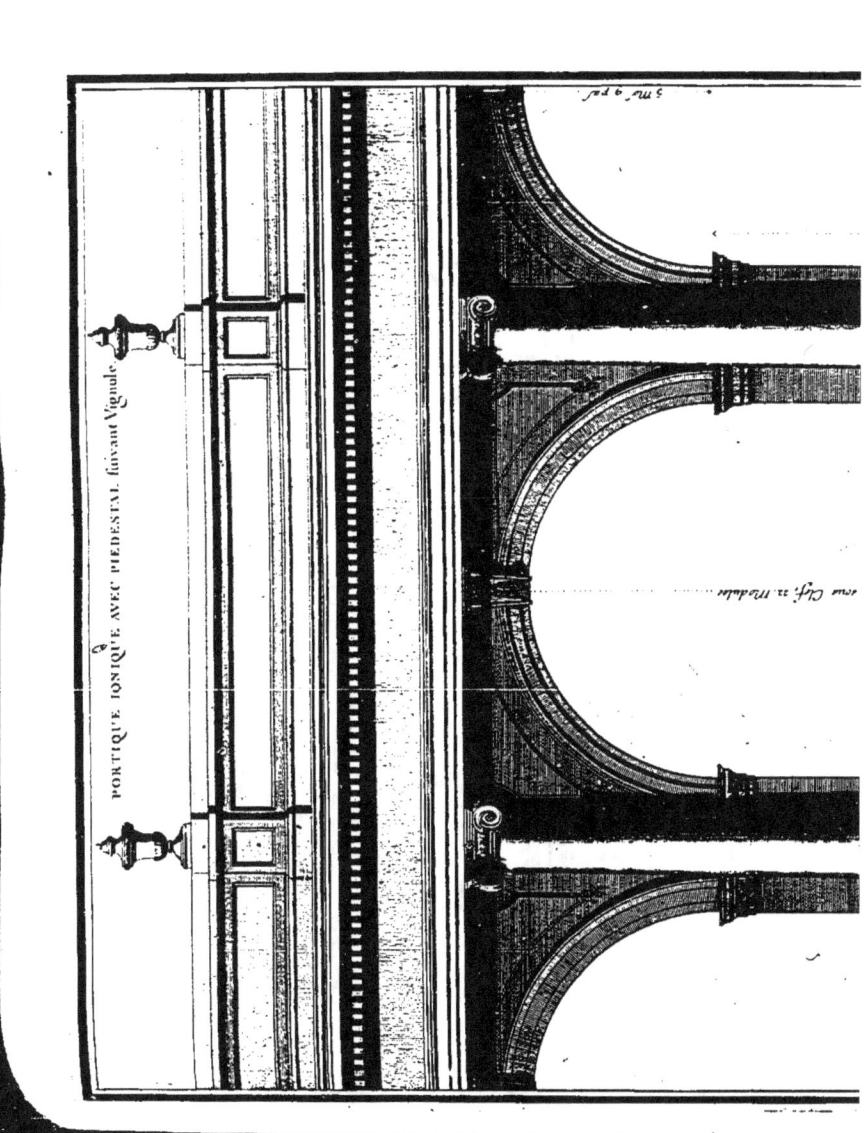

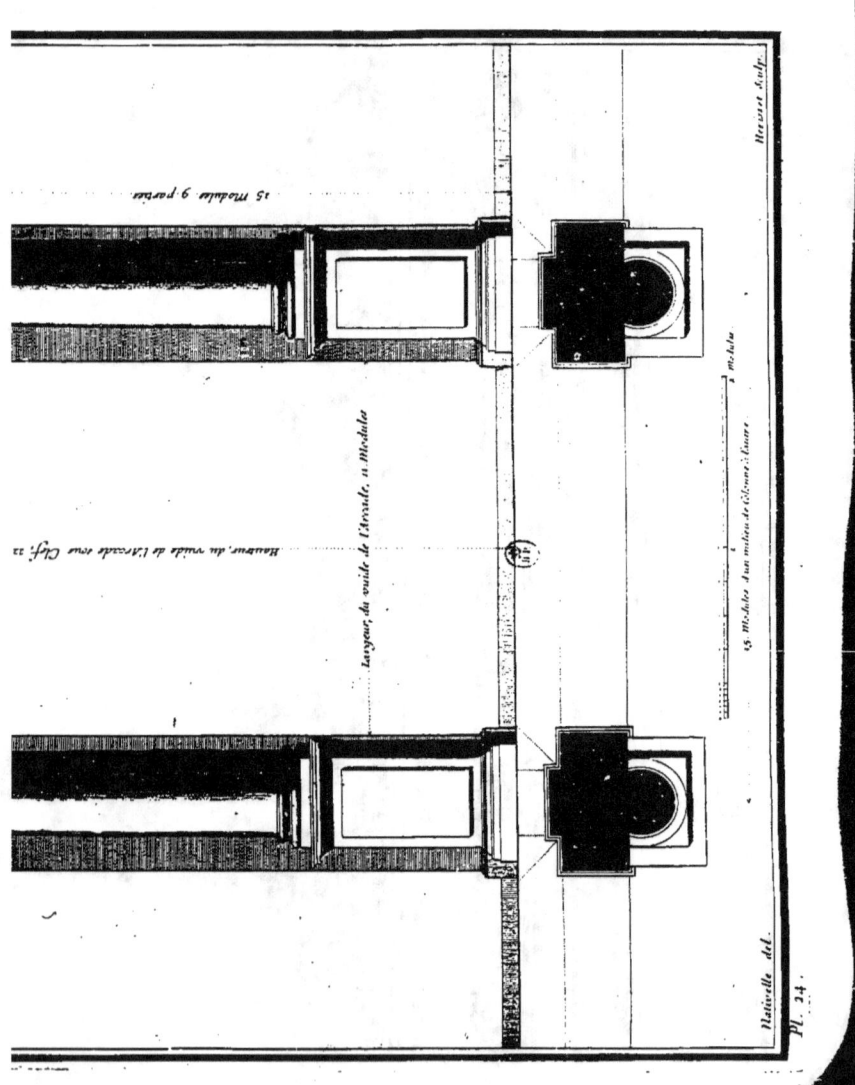

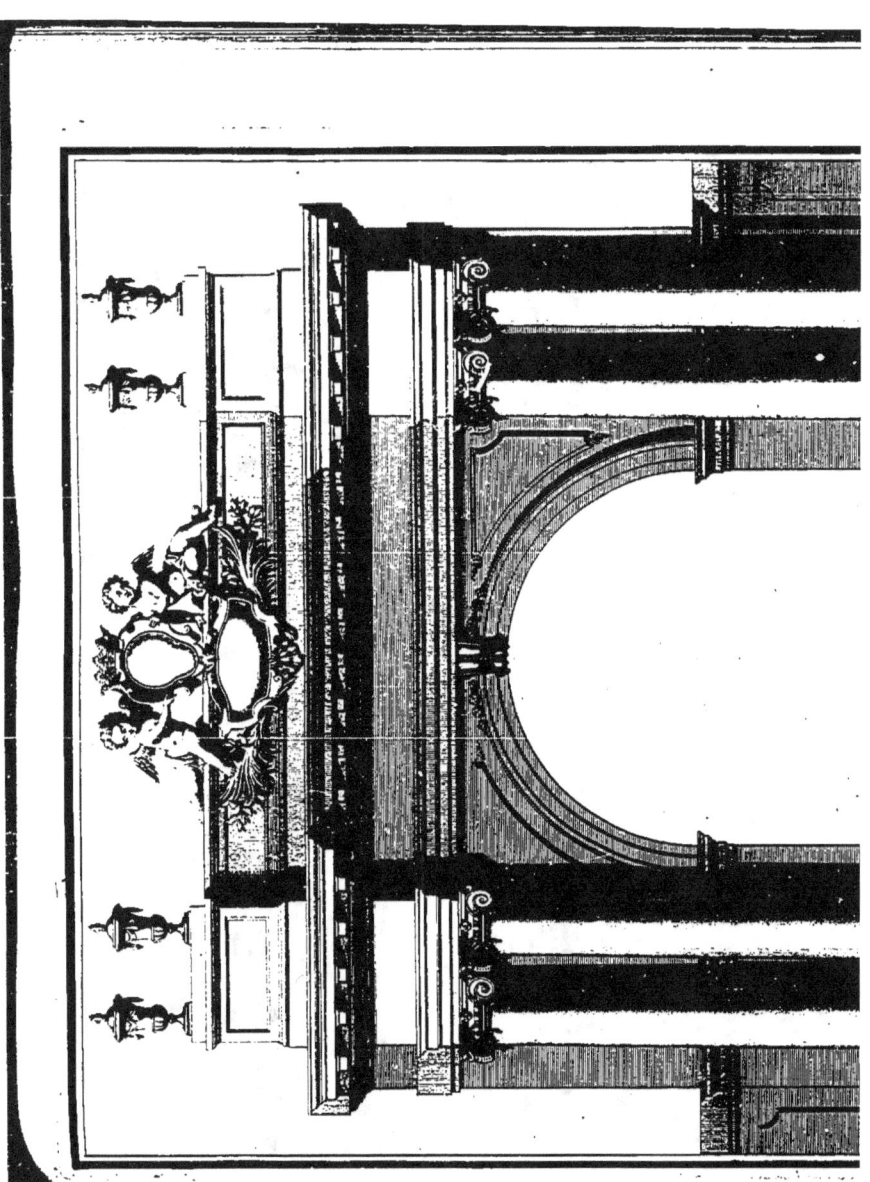

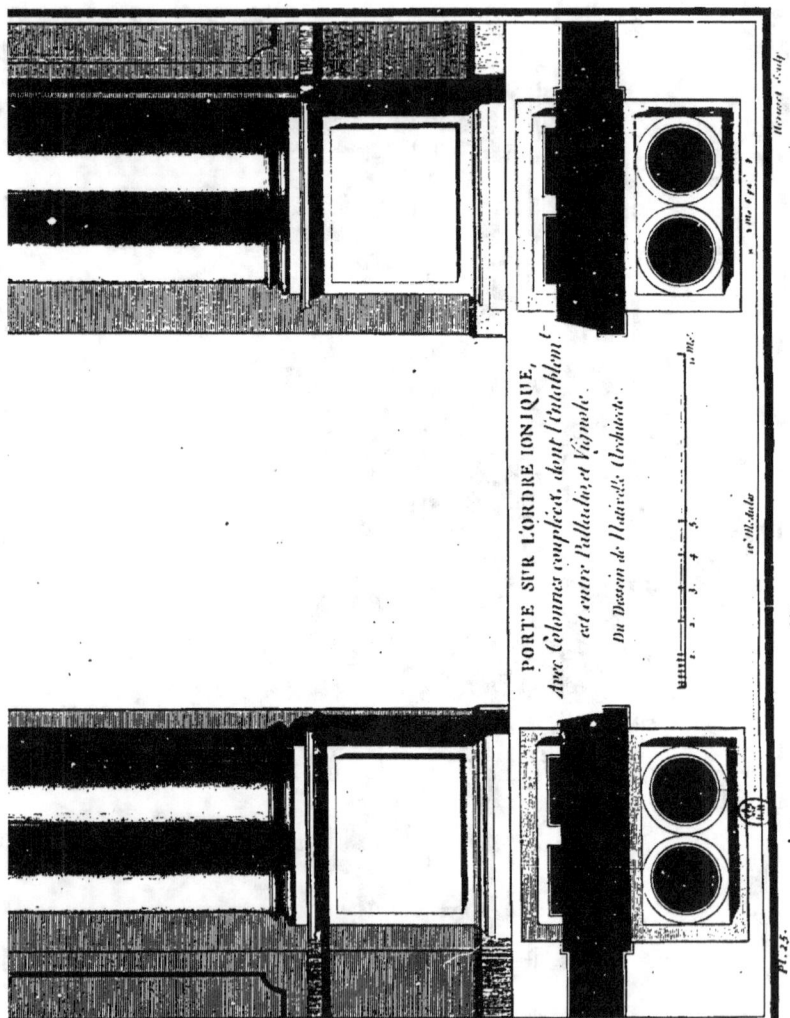

PORTE SUR L'ORDRE IONIQUE,
Avec Colonnes couplées, dont l'entablement
est entre Palladio et Vignole.
Du Dessin de Haterelle Architecte.

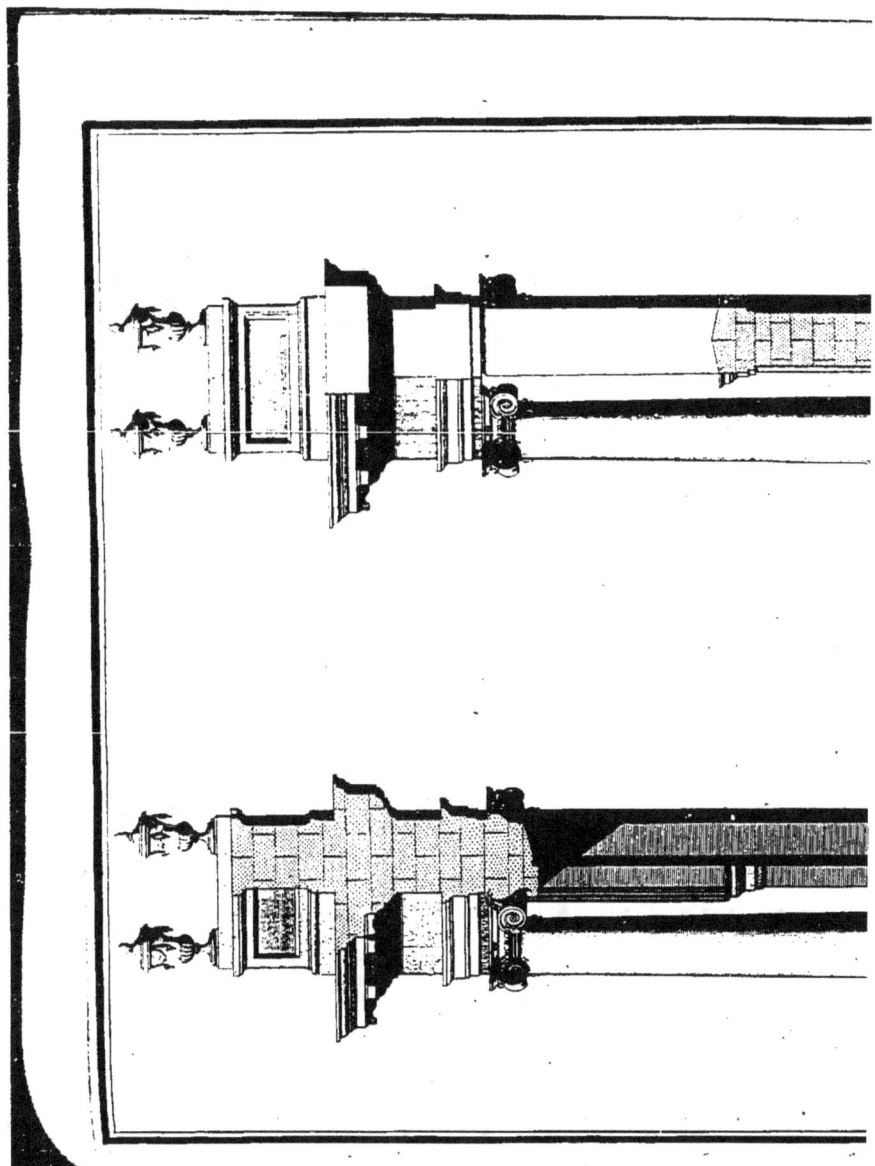

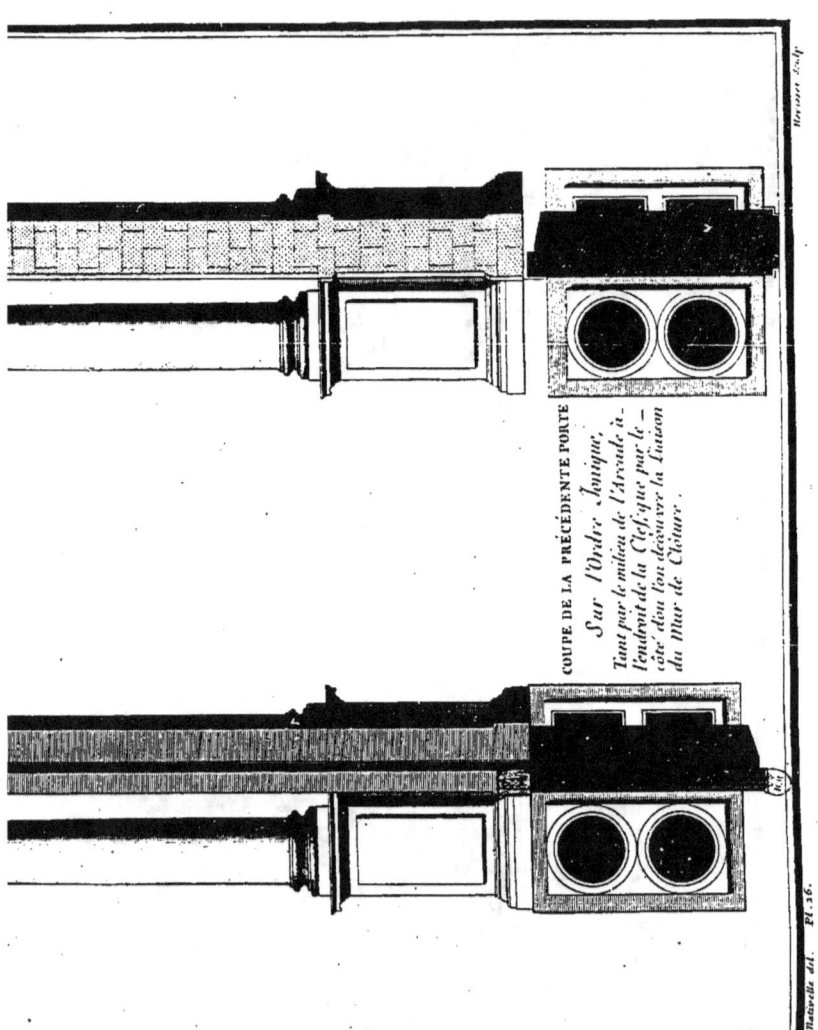

COUPE DE LA PRÉCÉDENTE PORTE
Sur l'Ordre Ionique,
Tant par le milieu de l'Arcade, à l'endroit de la Clef, que par le côté, d'où l'on découvre la liaison du mur de Clôture.

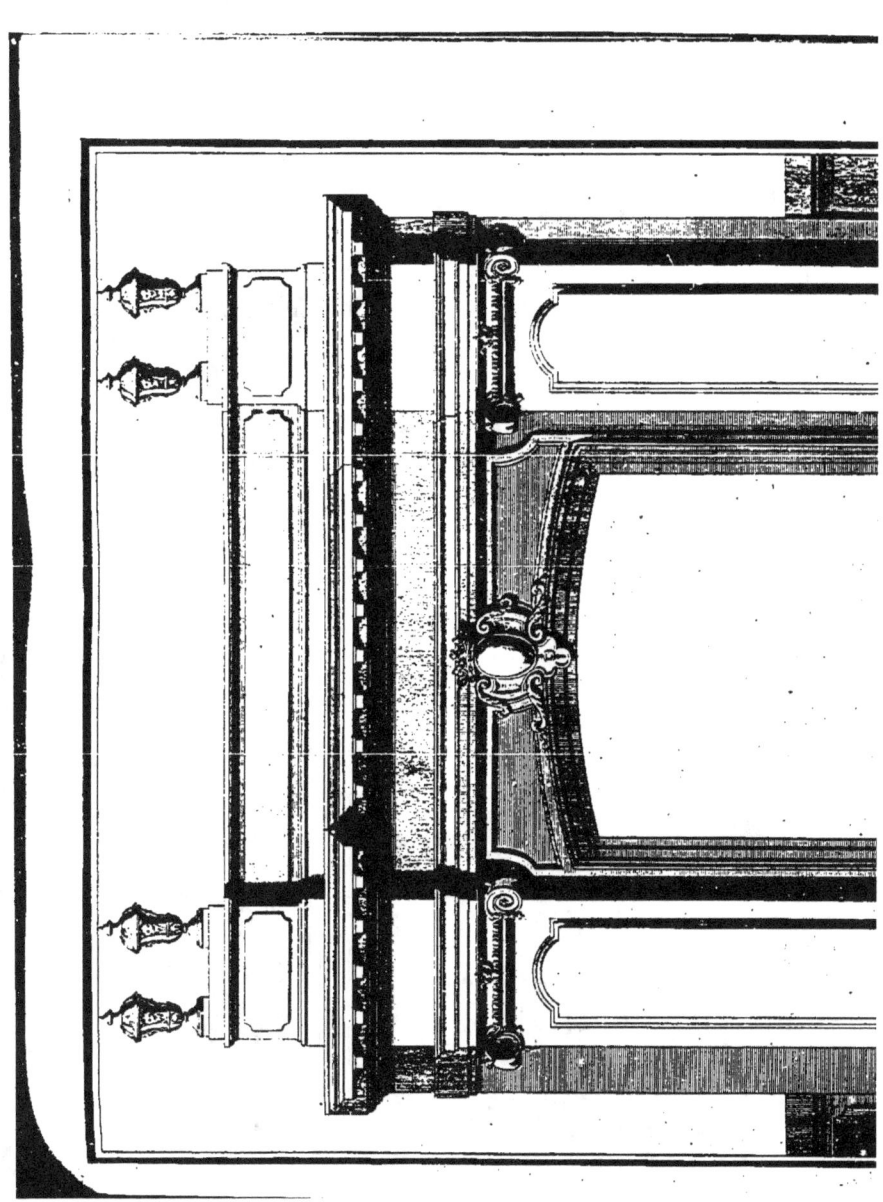

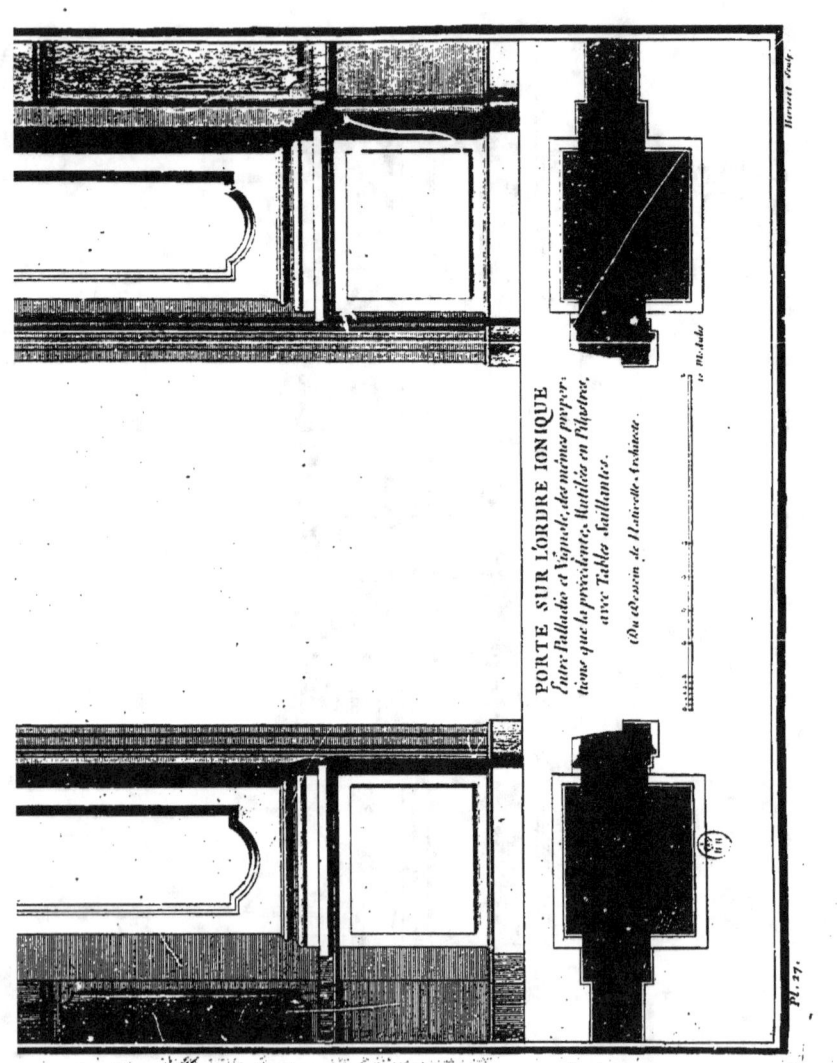

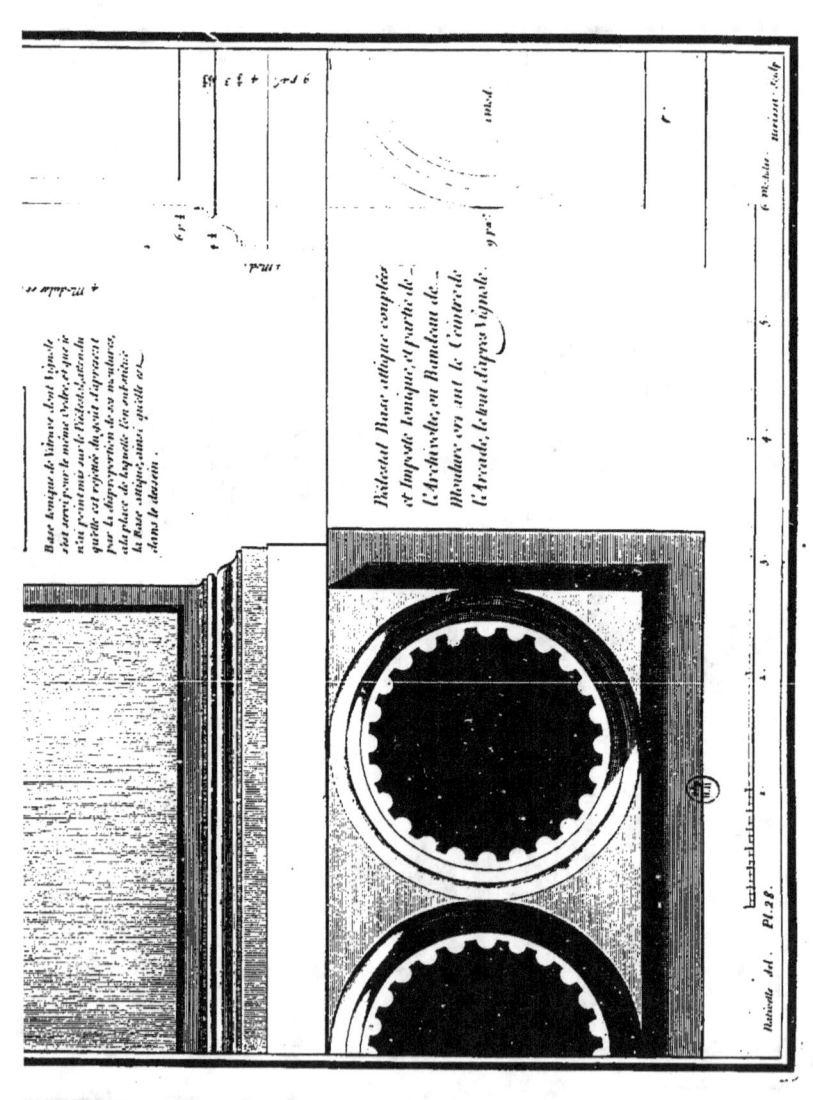

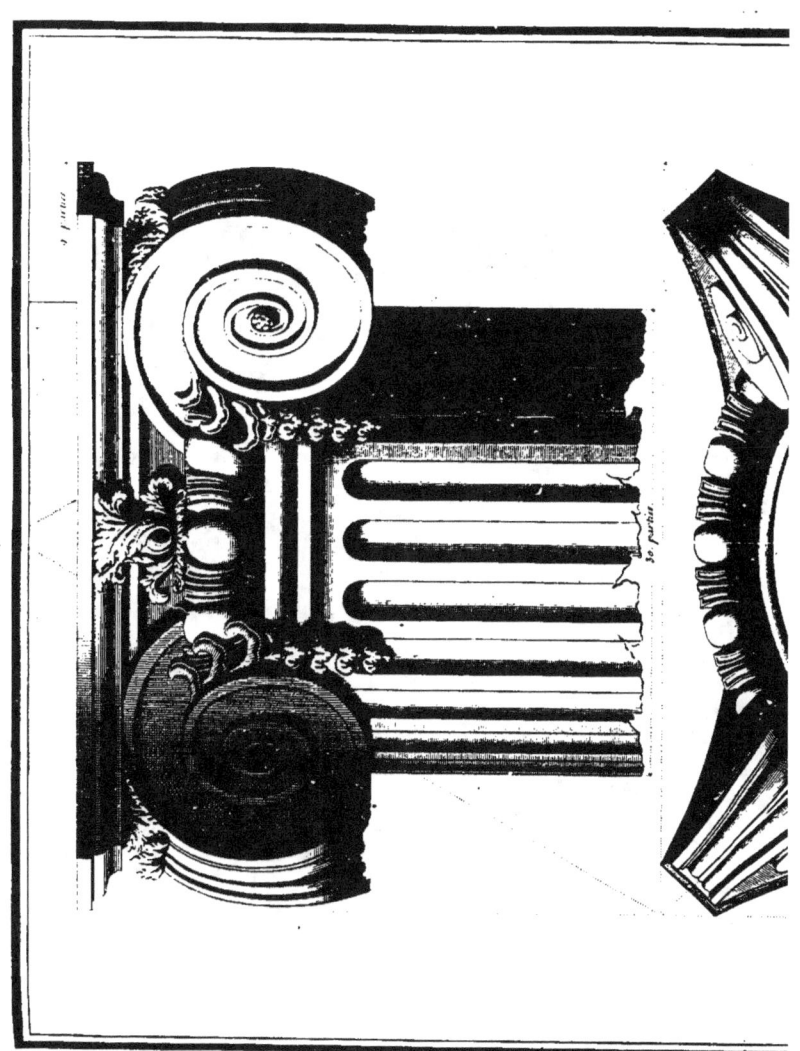

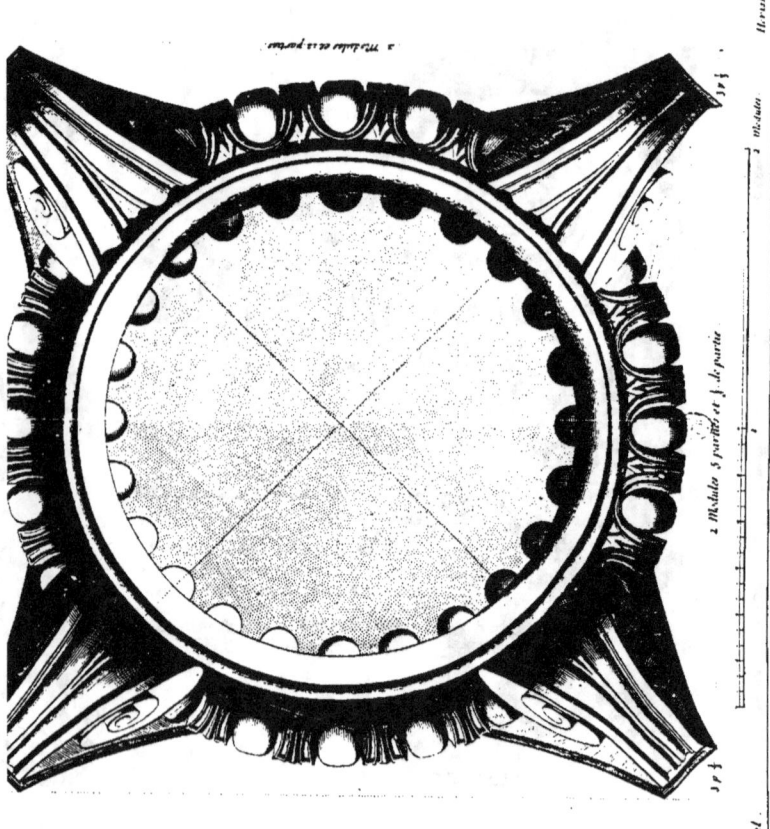

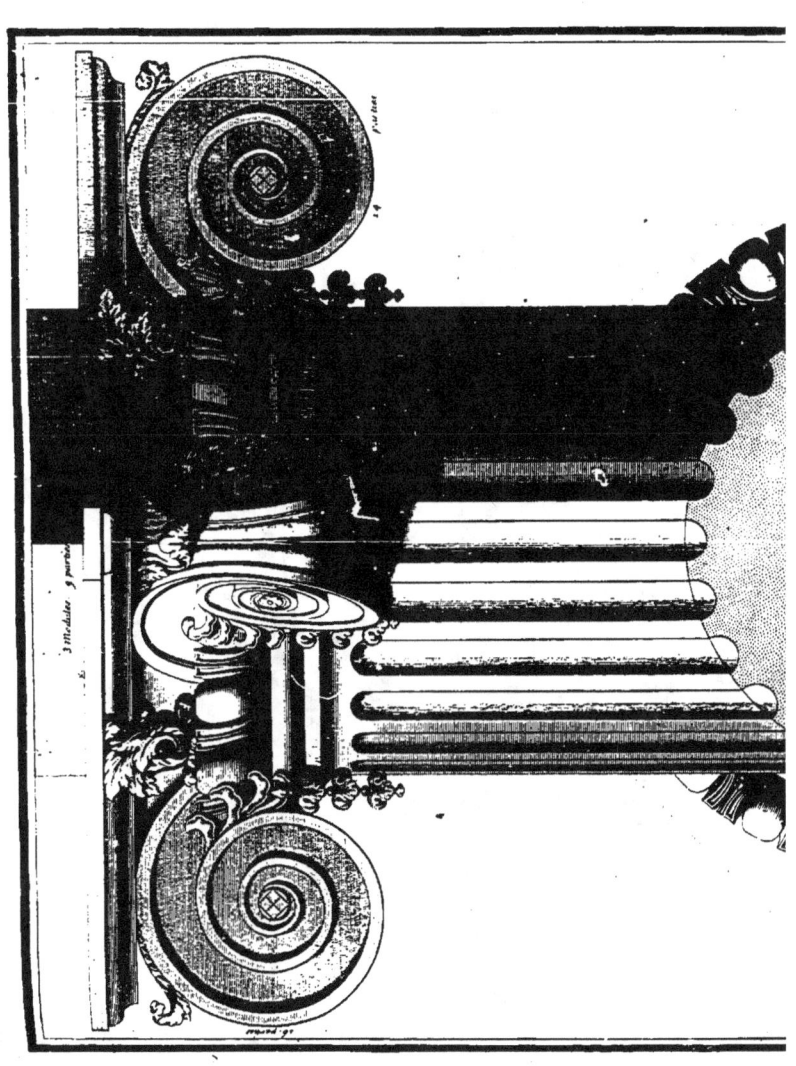

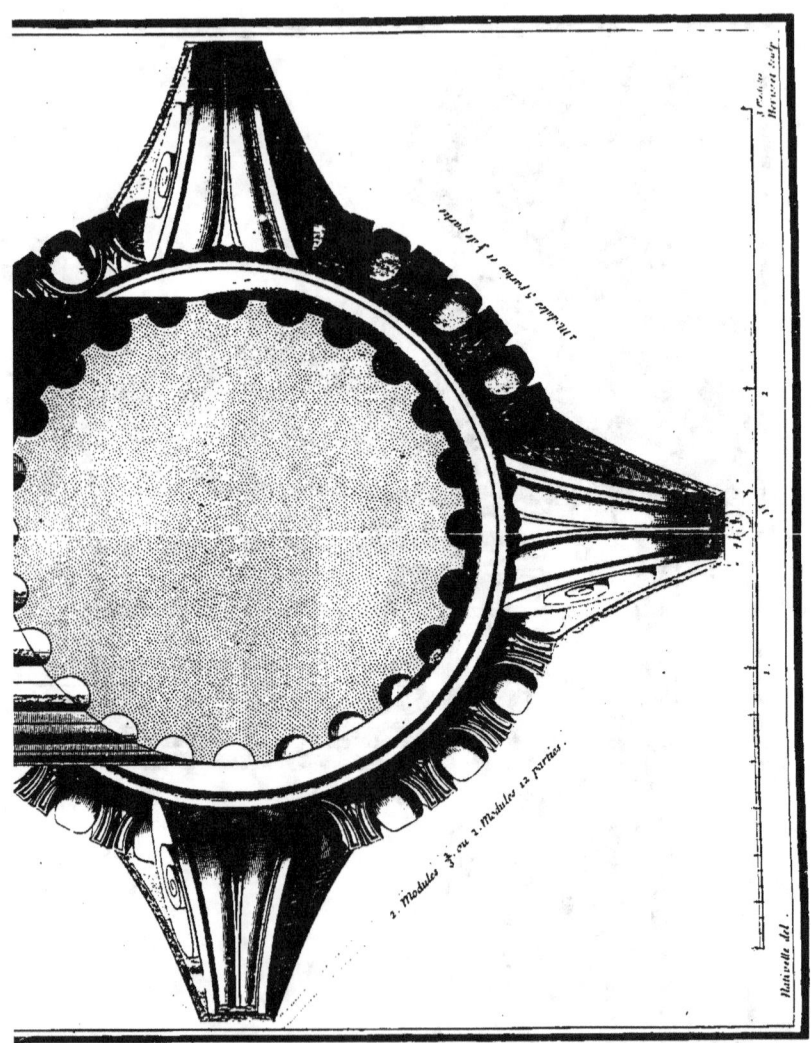

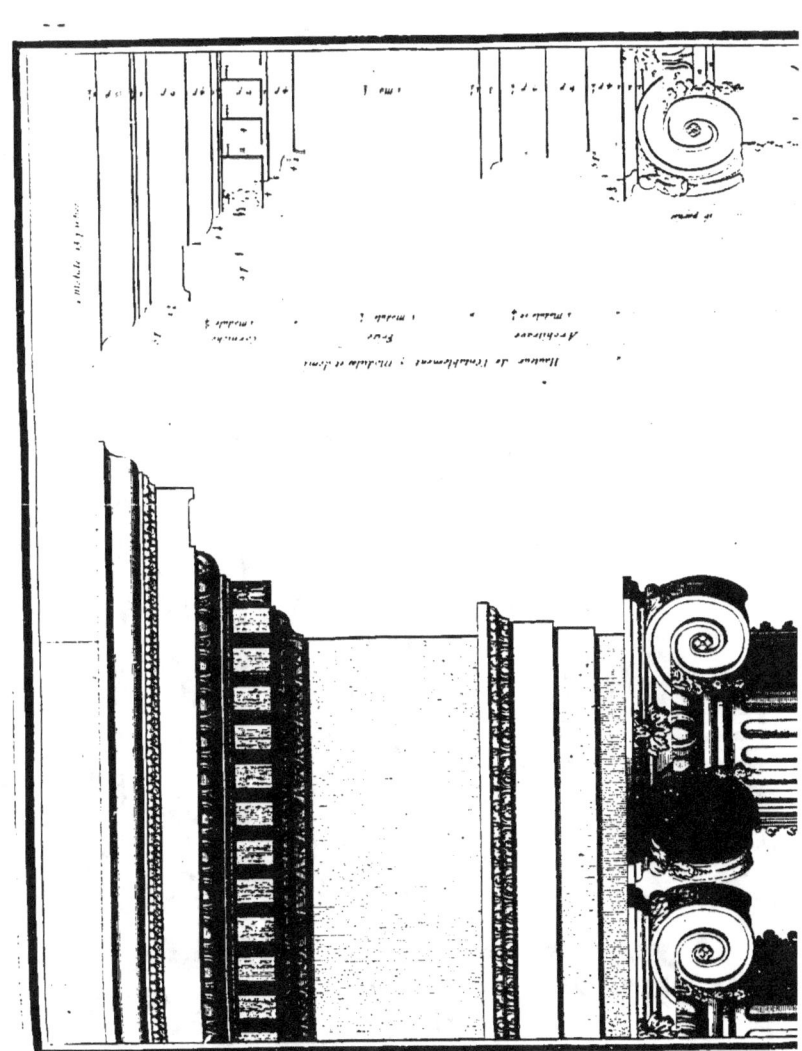

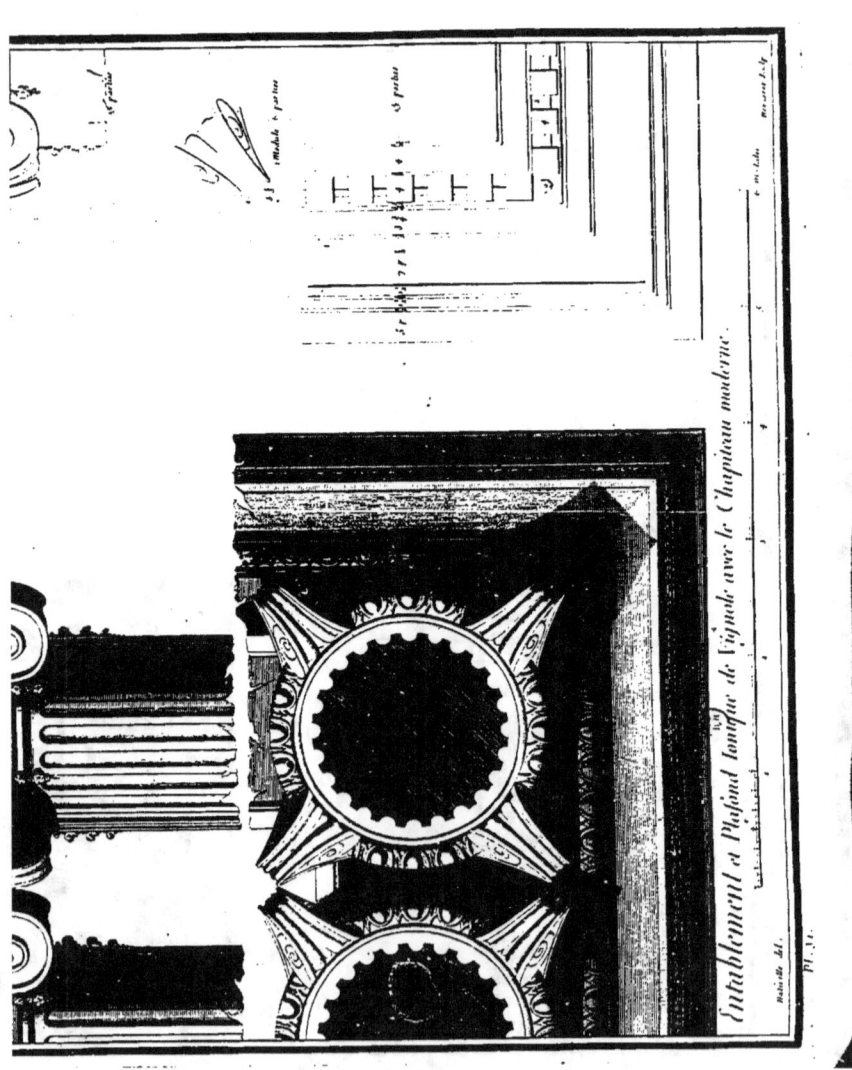

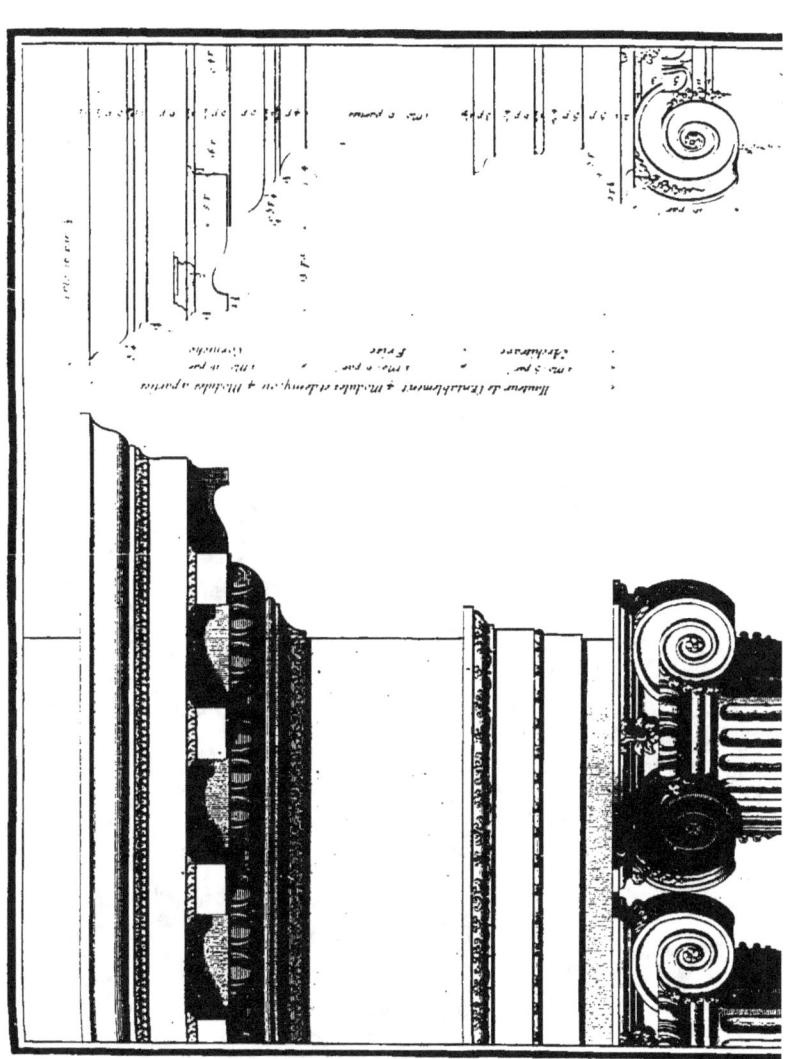

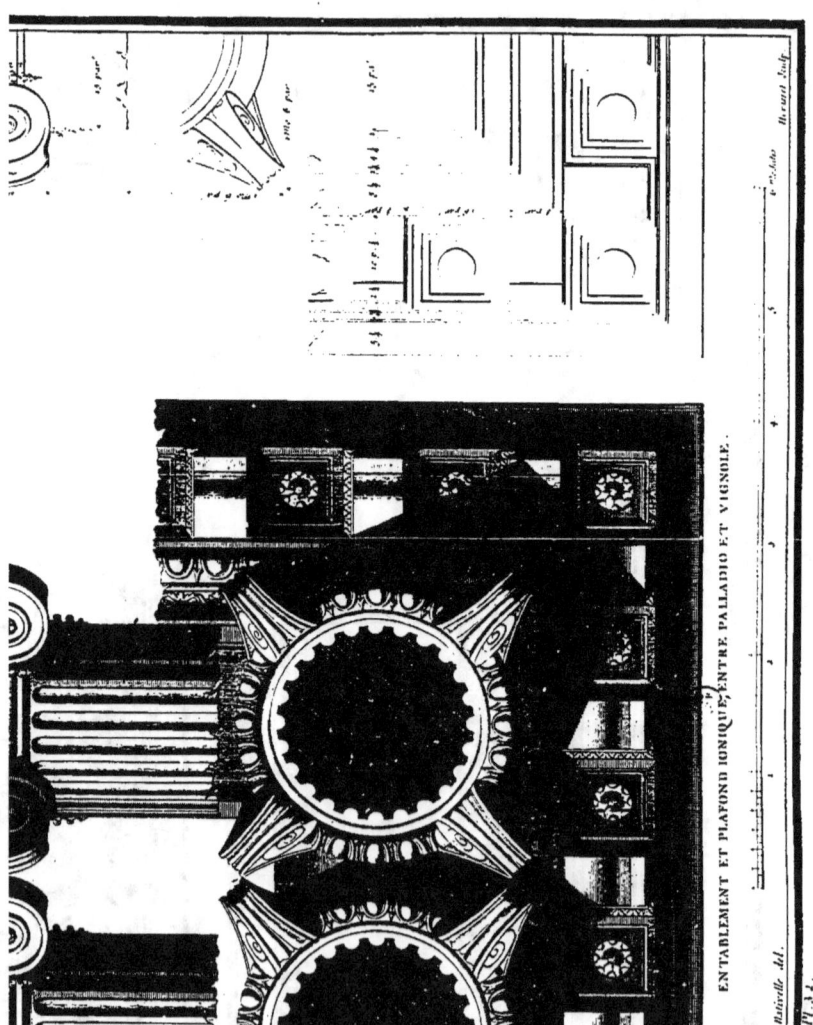

ENTABLEMENT ET PLAFOND IONIQUE, ENTRE PALLADIO ET VIGNOLE.

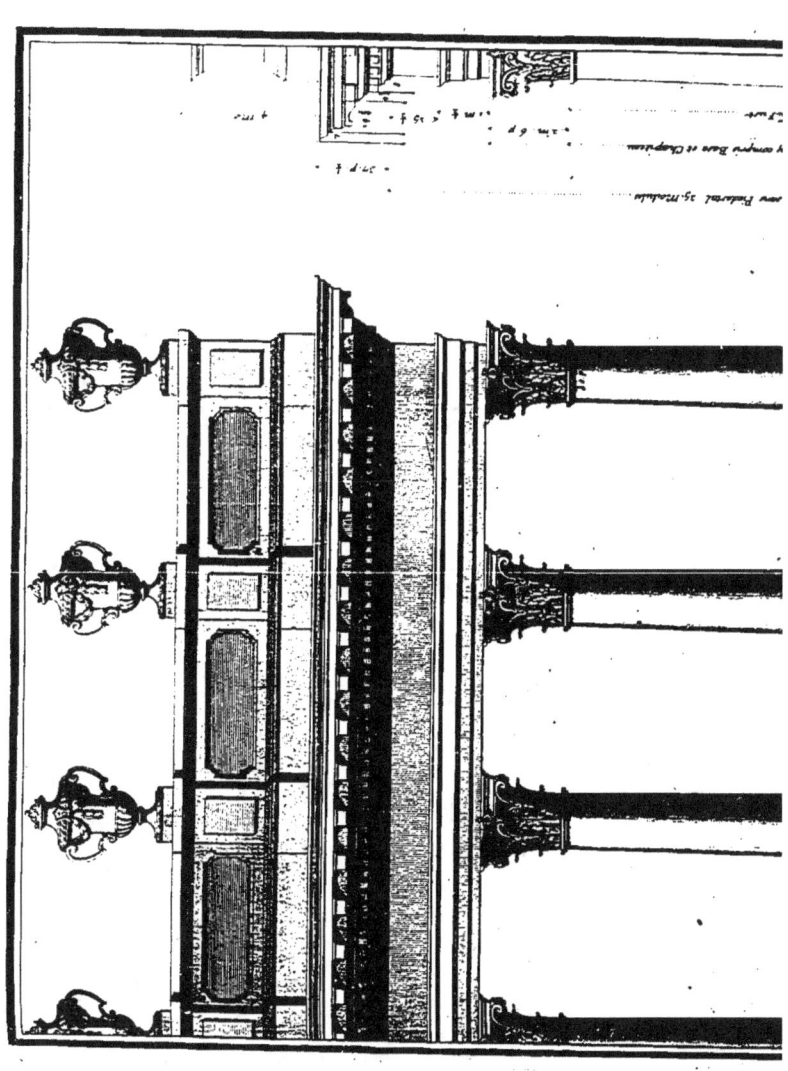

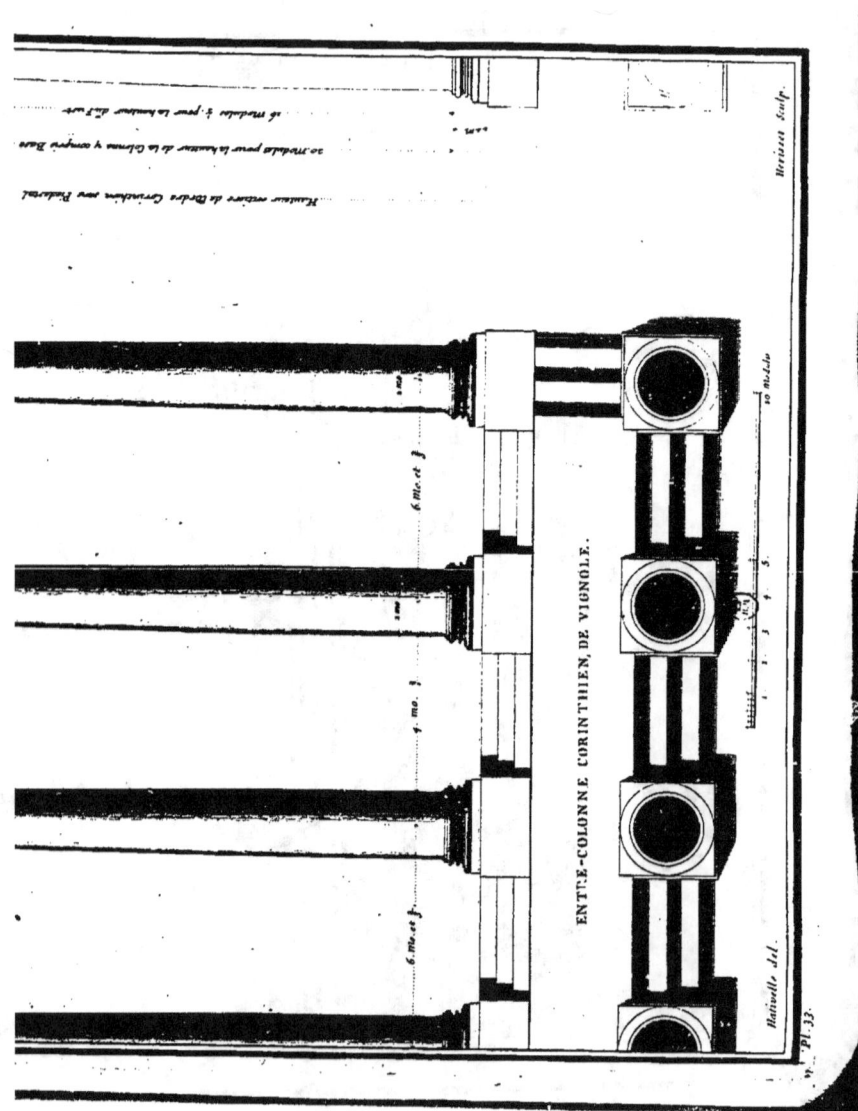

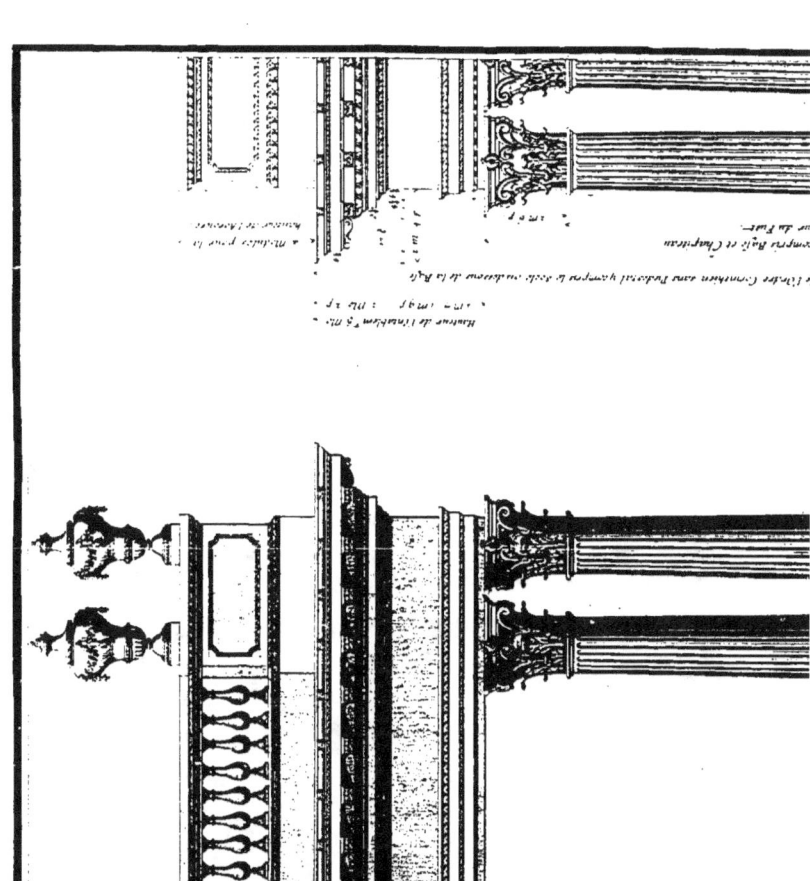

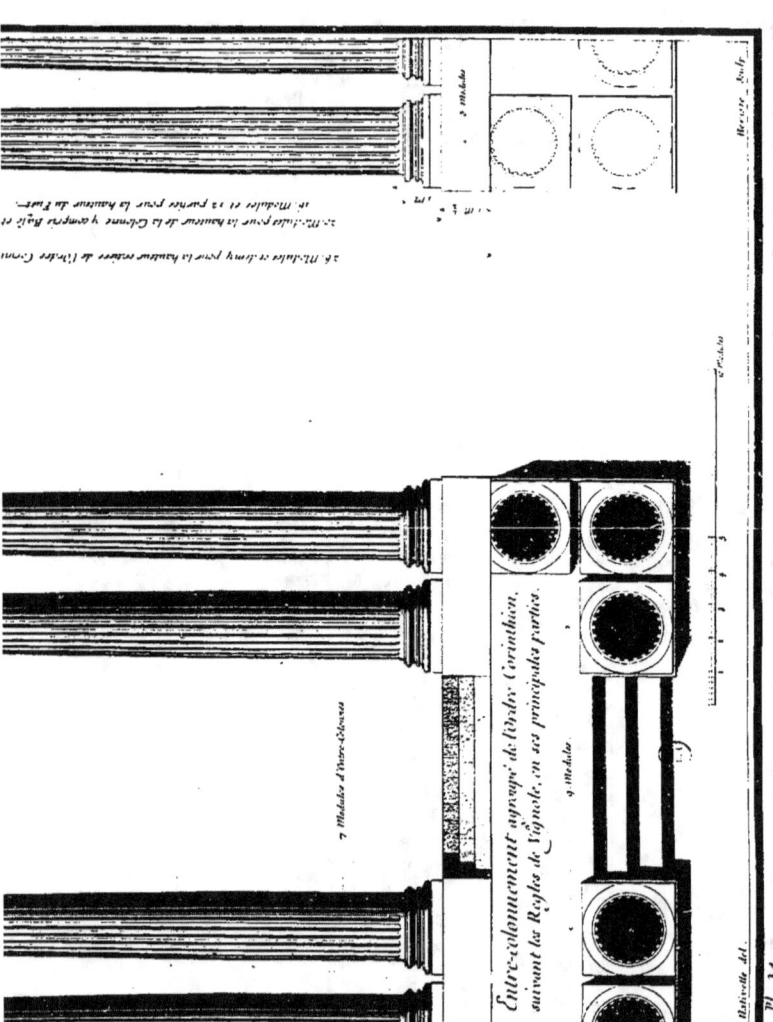

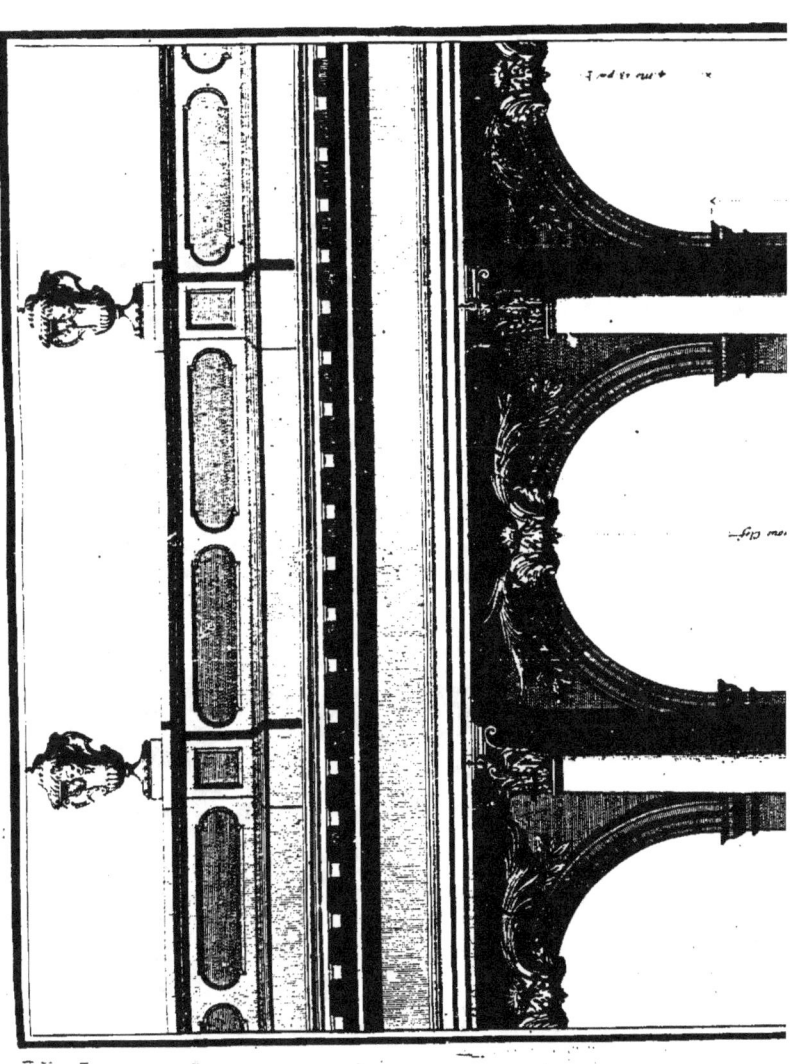

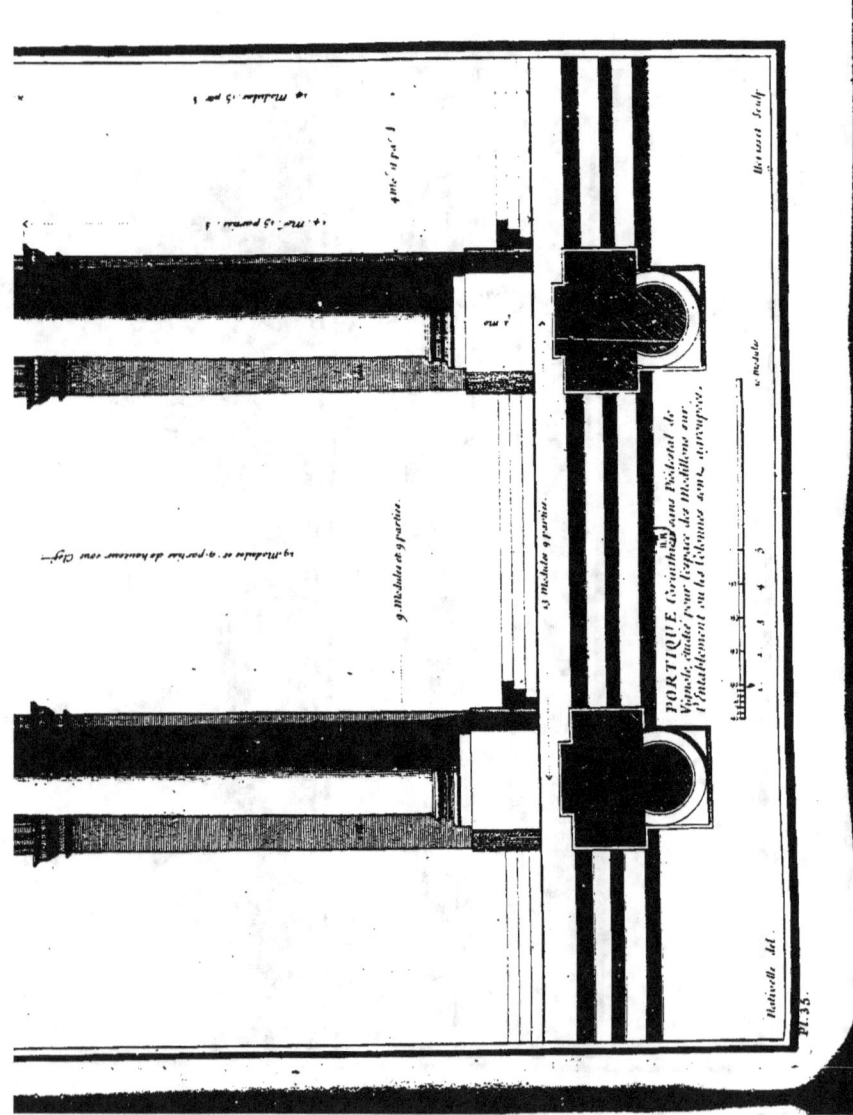

PORTIQUE (Corinthien) sans Piédestal de Vignole, étudié pour l'espace des Modillons sur l'Entablement ou les Colonnes sont accouplées.

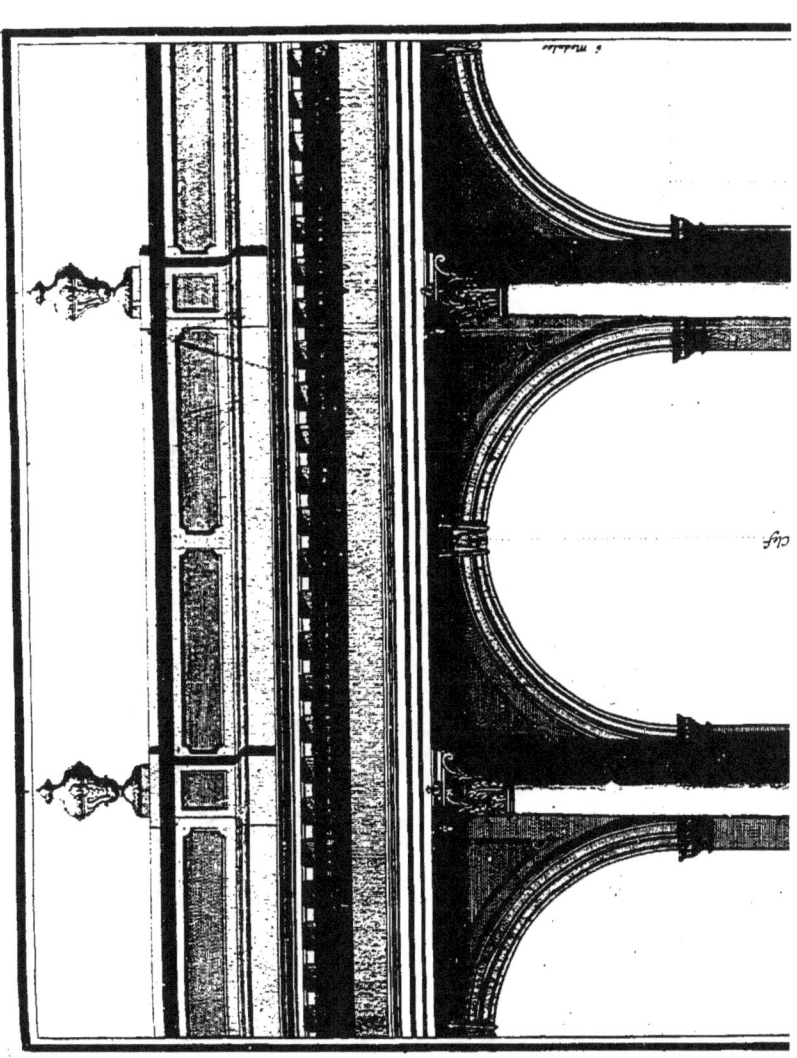

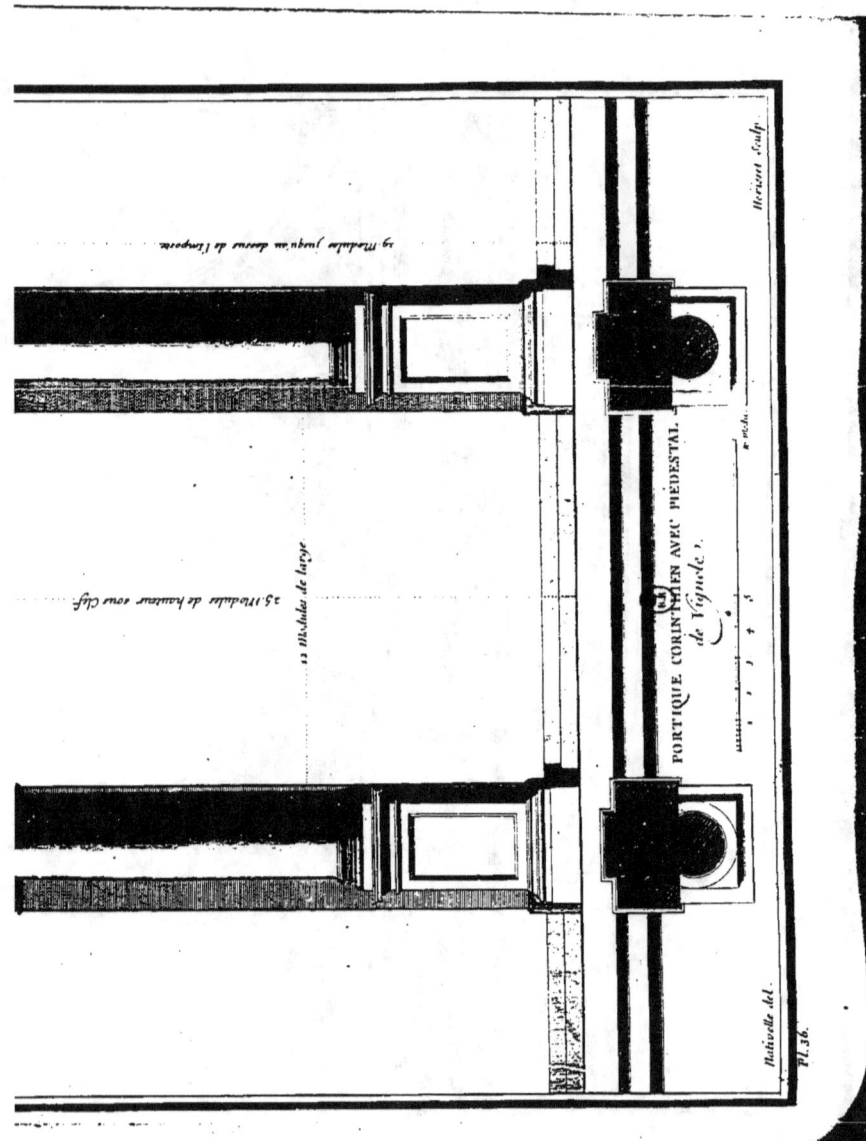

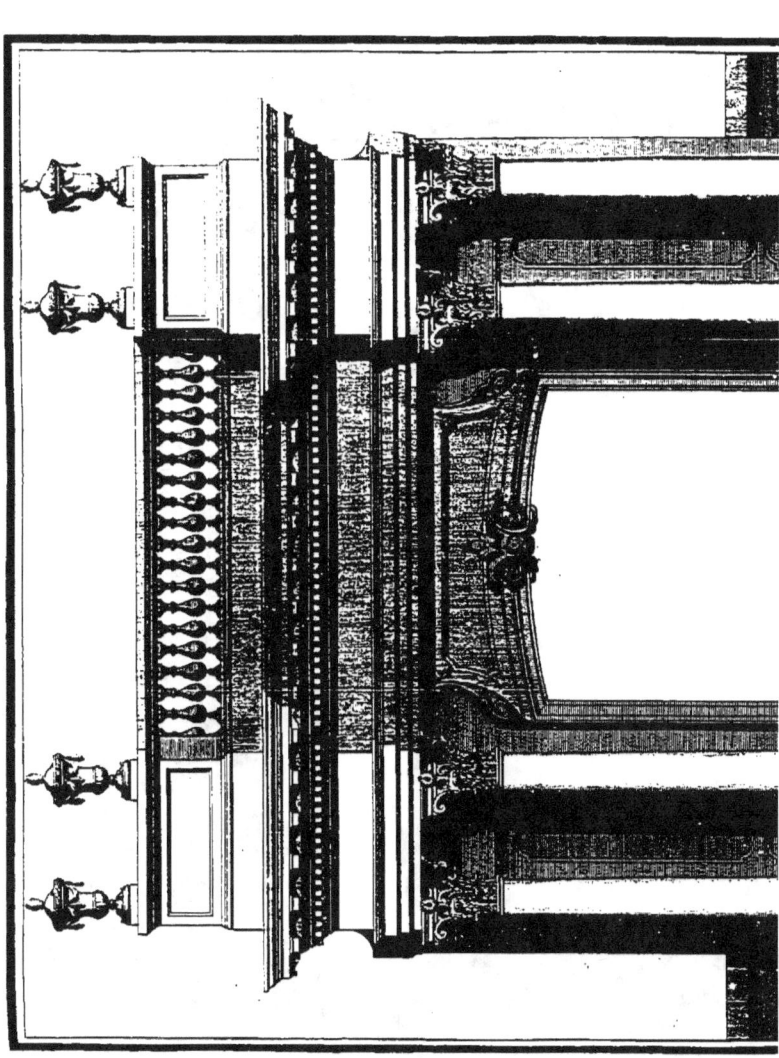

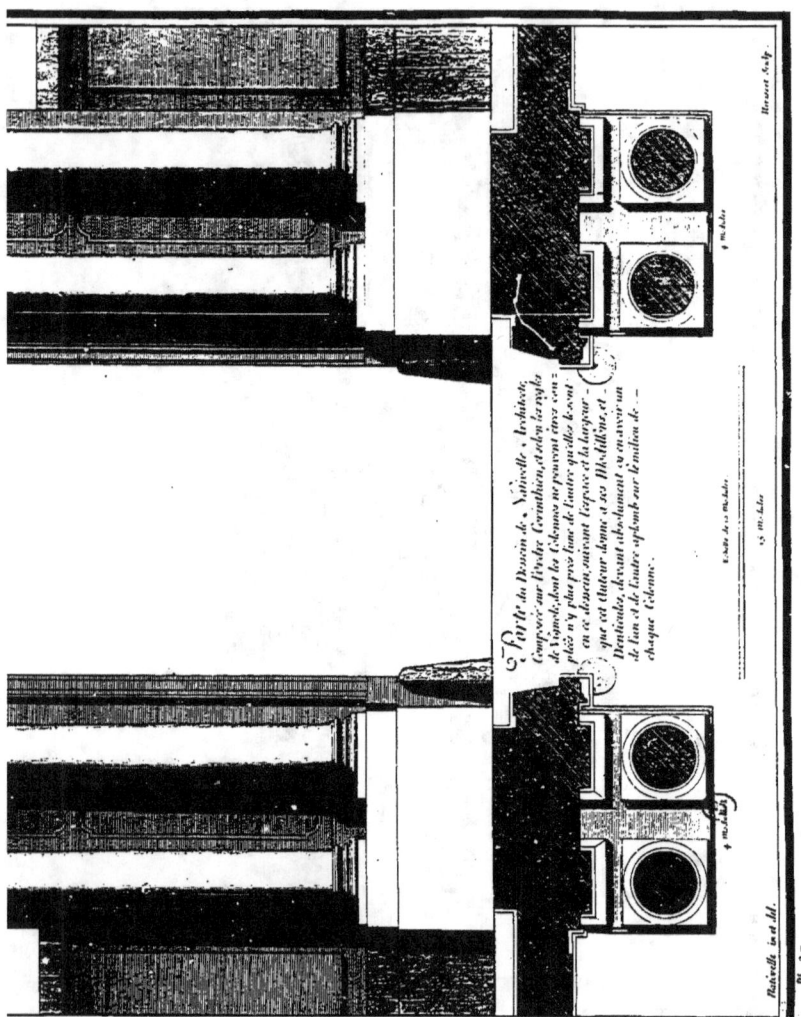

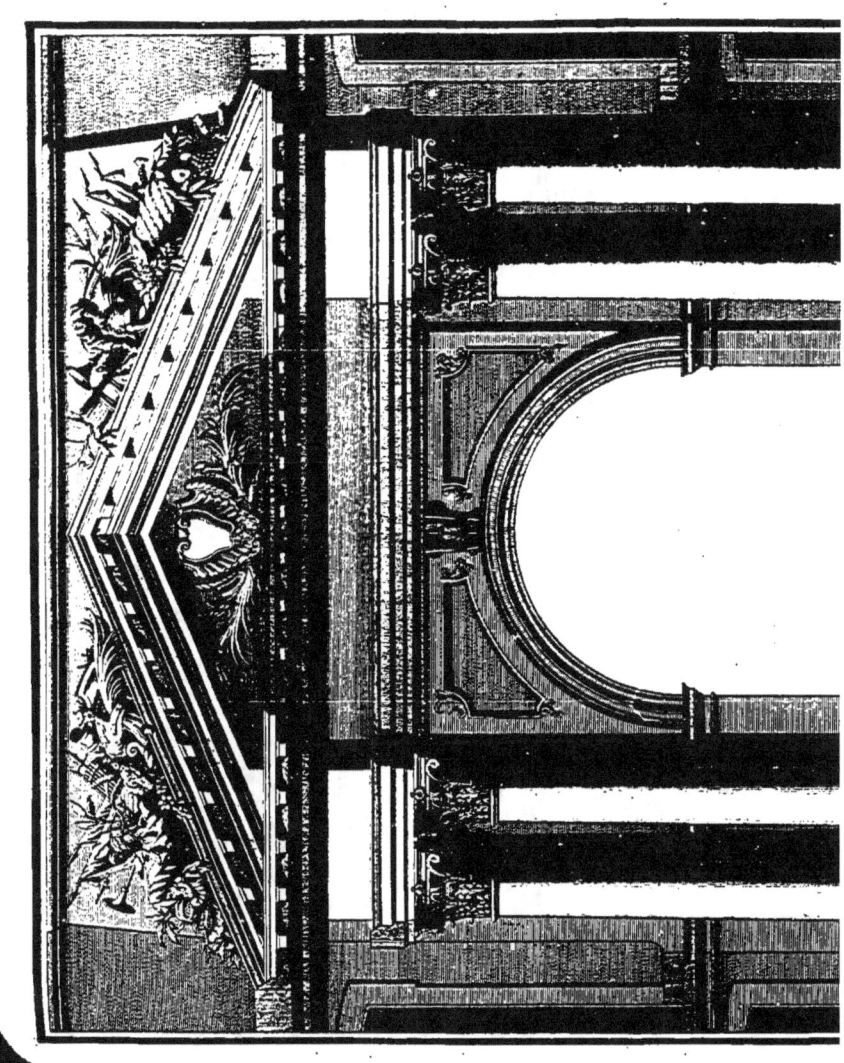

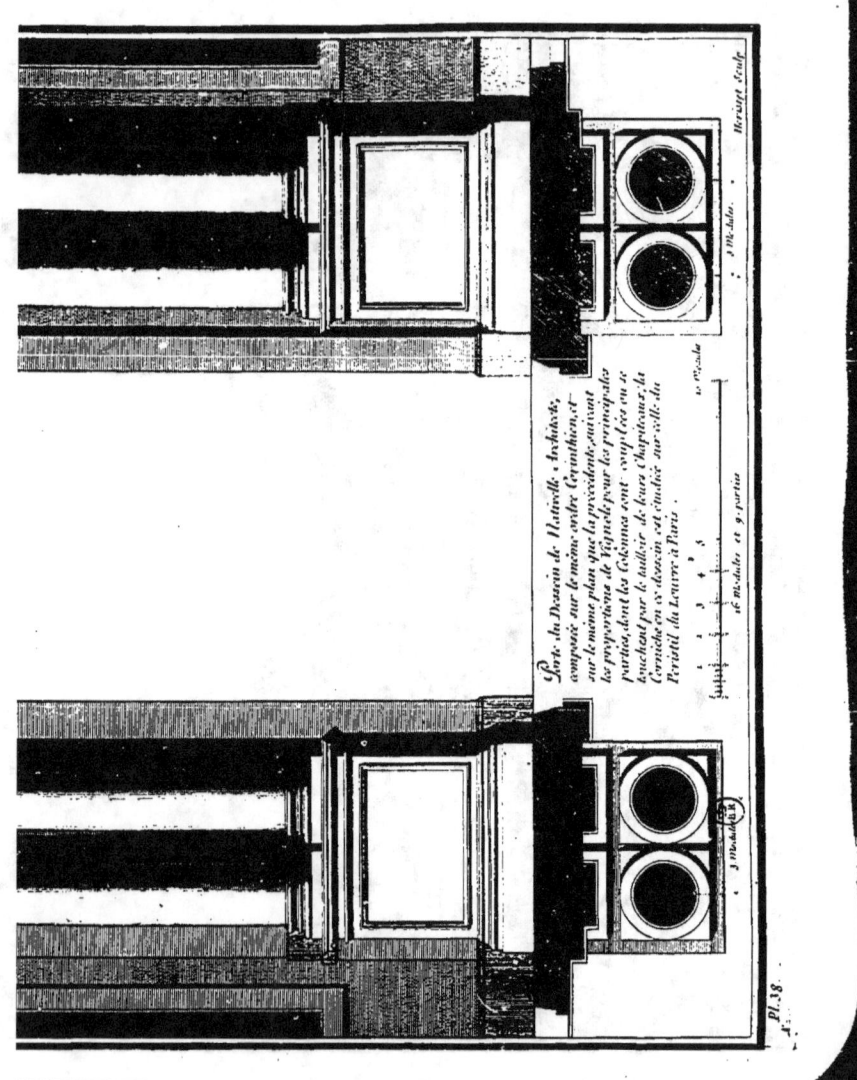

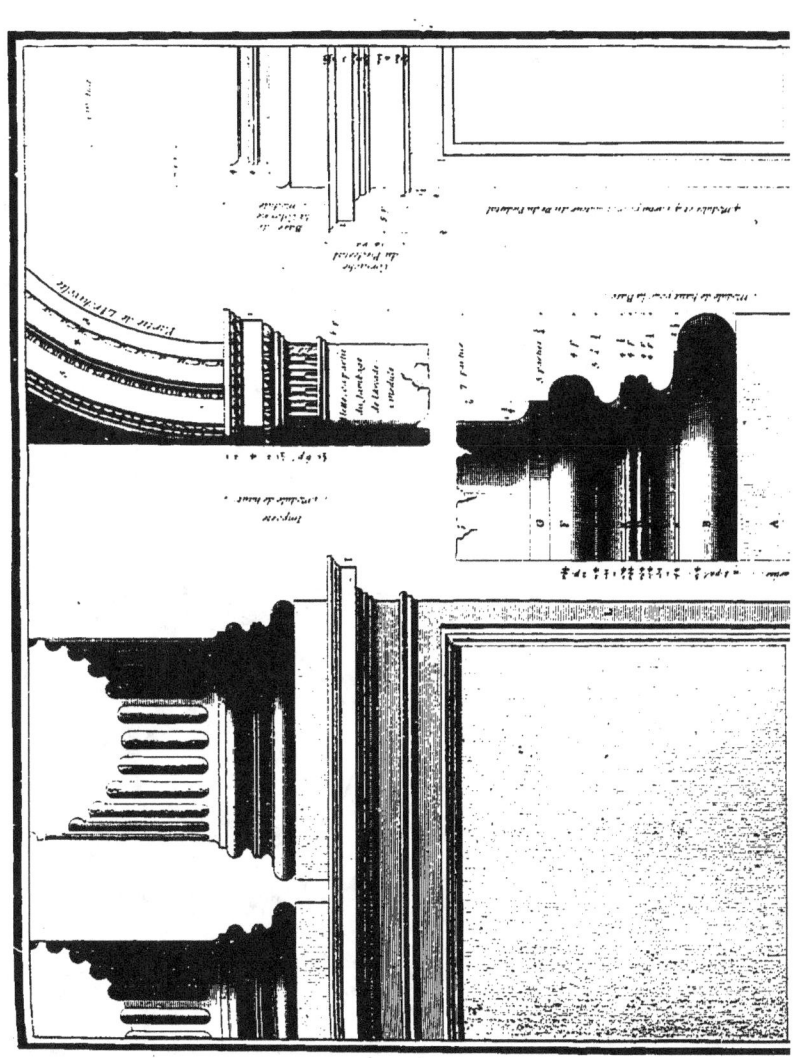

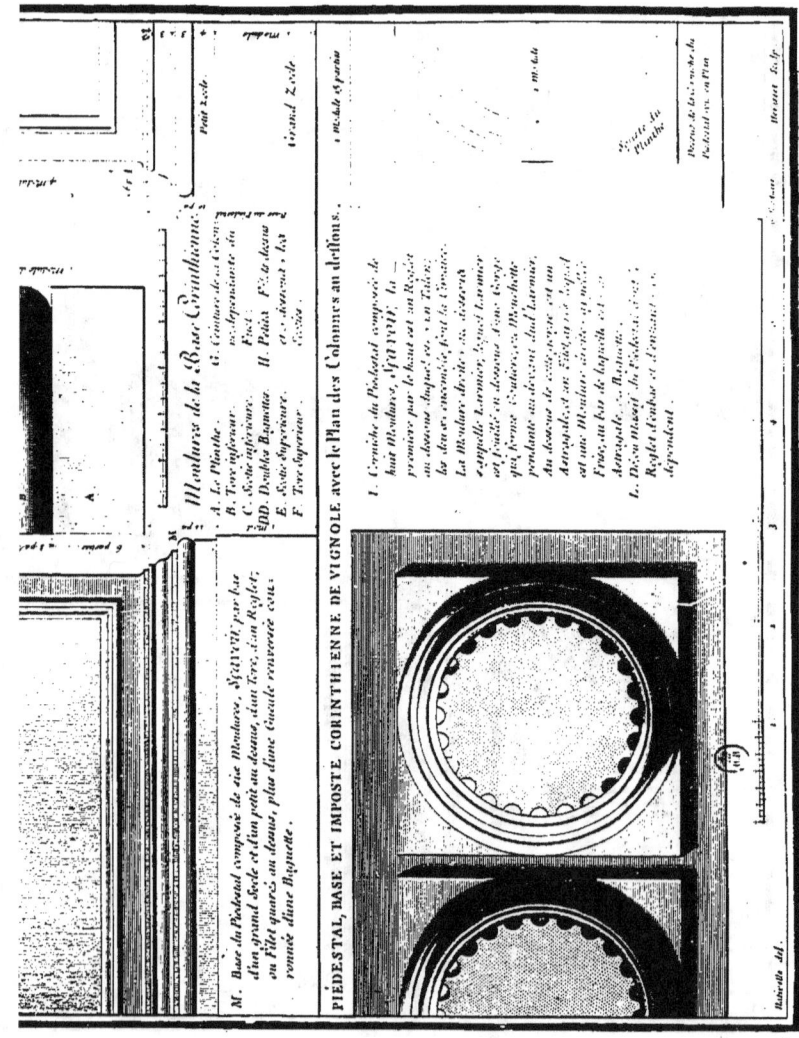

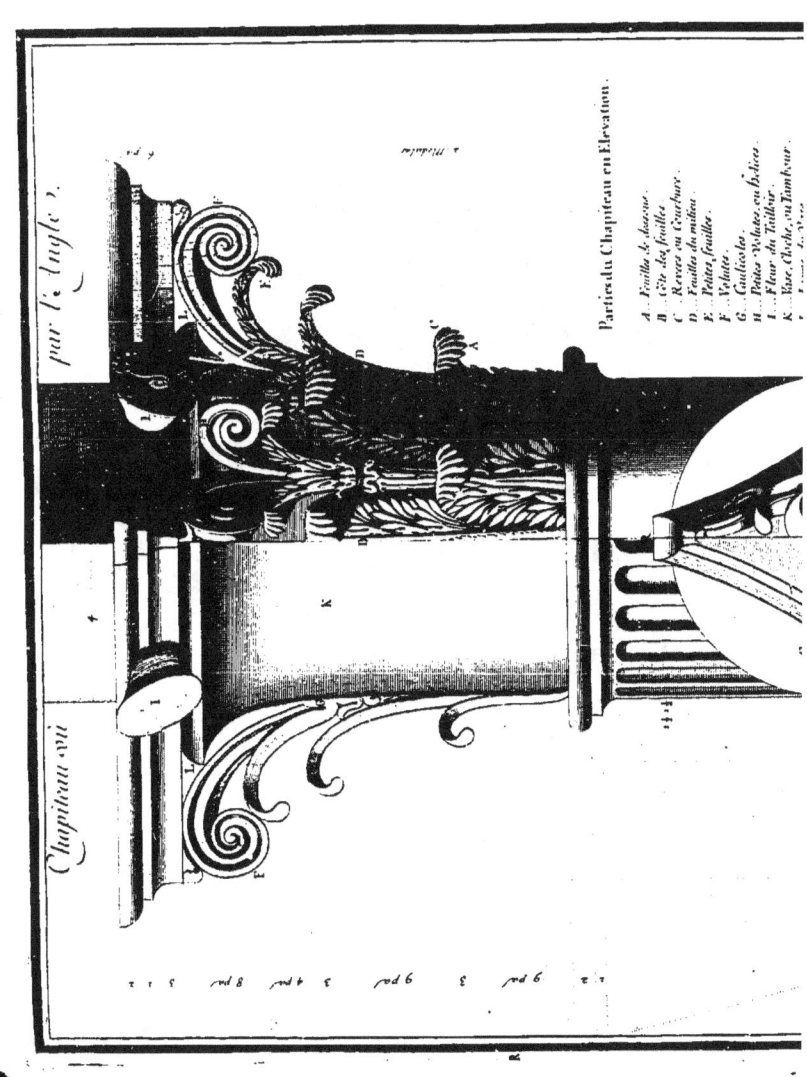

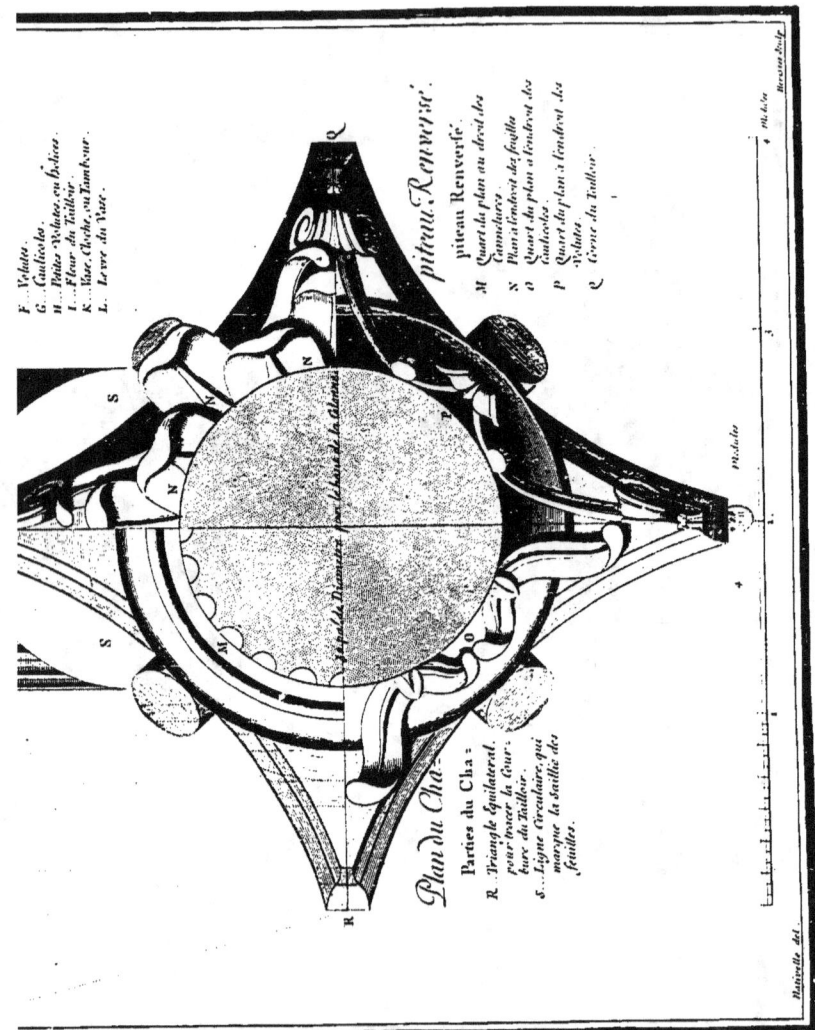

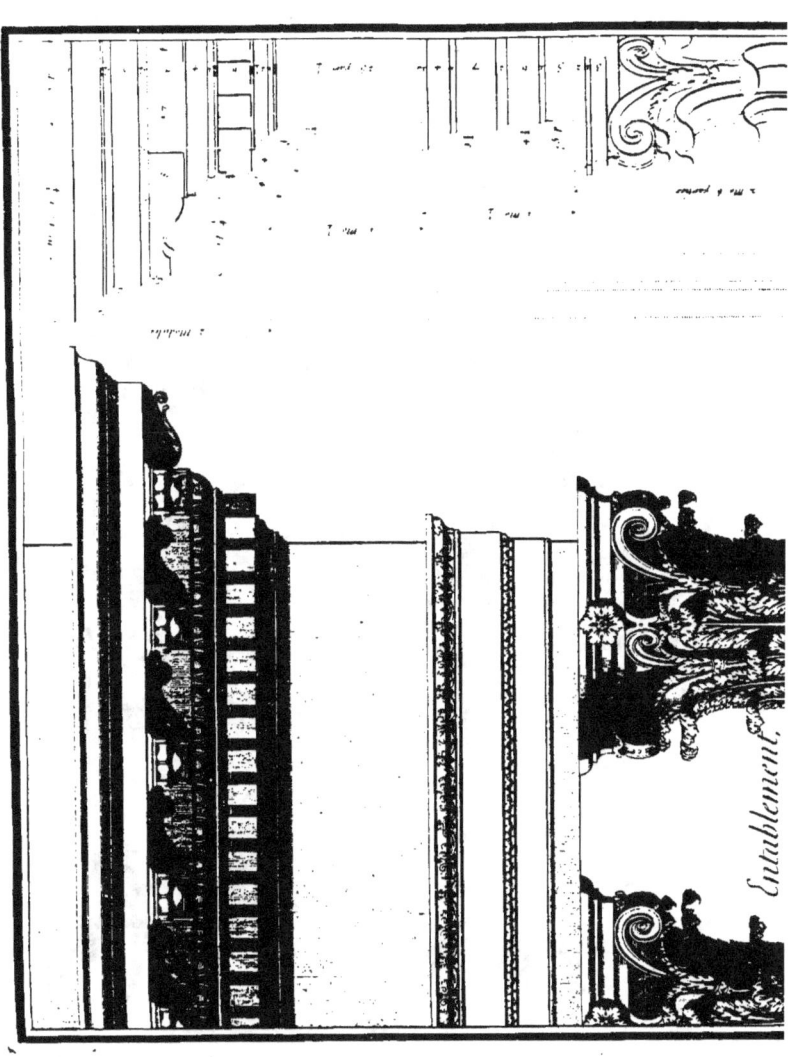

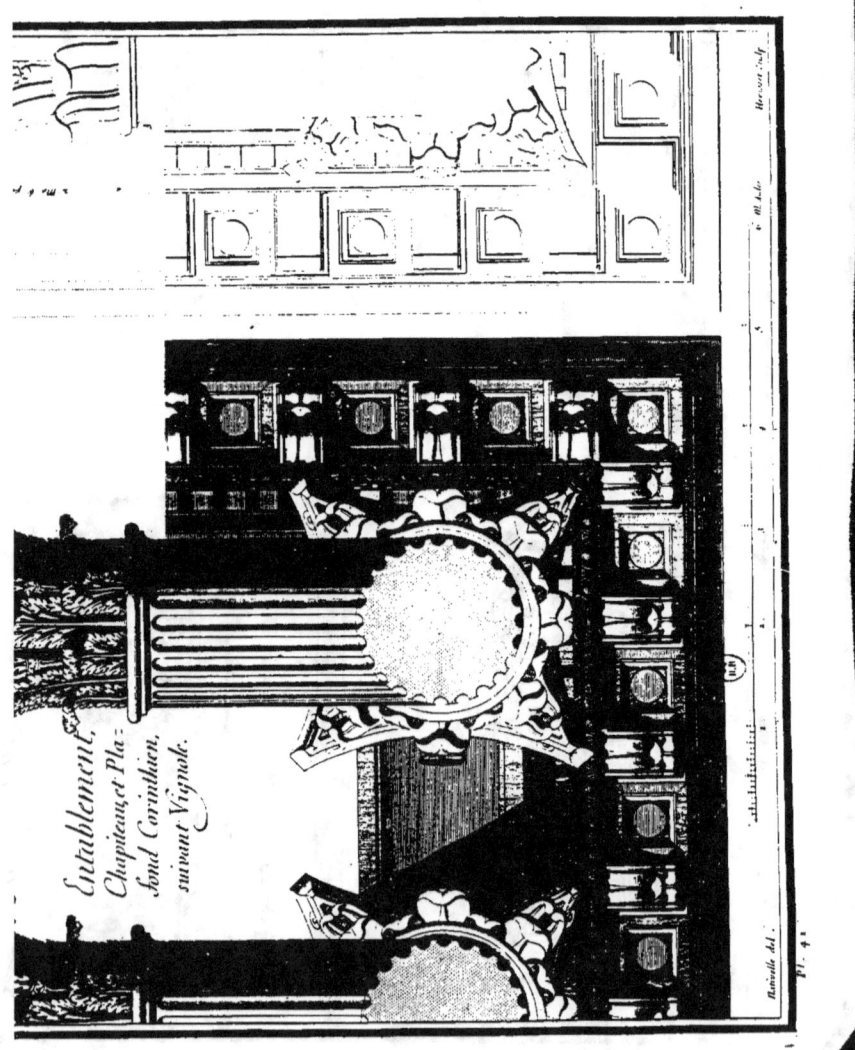

Entablement, Chapiteau et Plafond Corinthien, suivant Vignole.

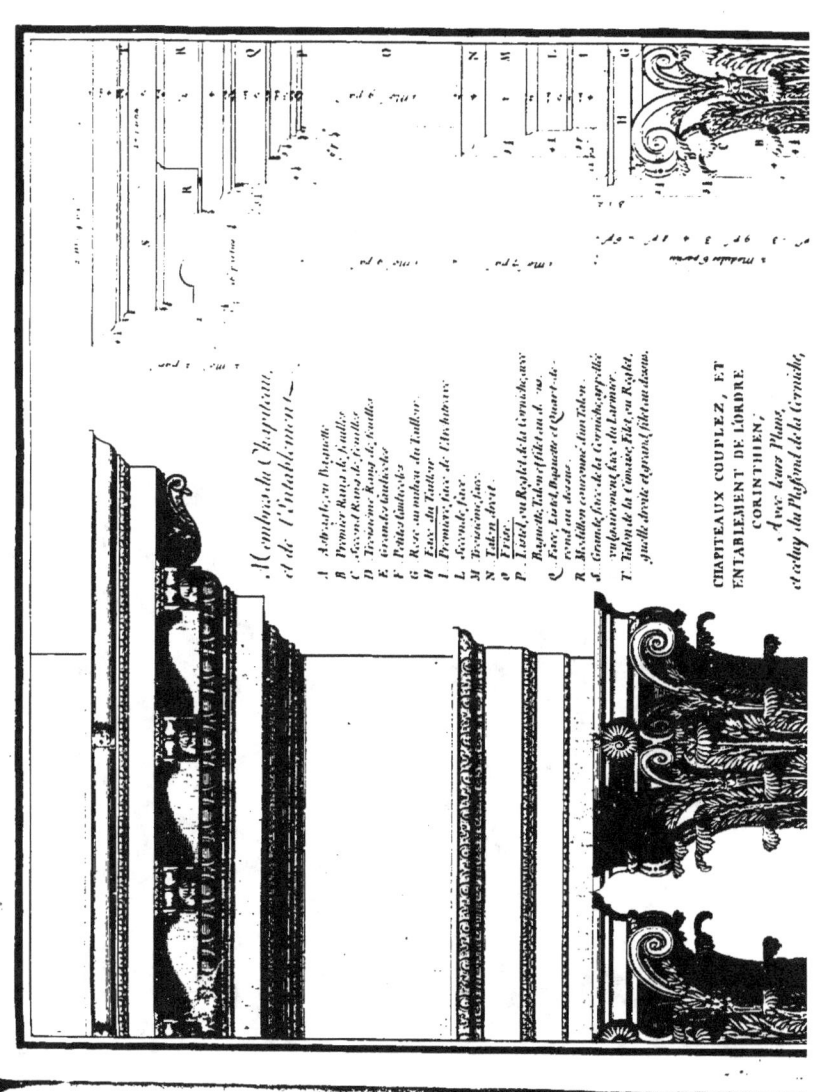

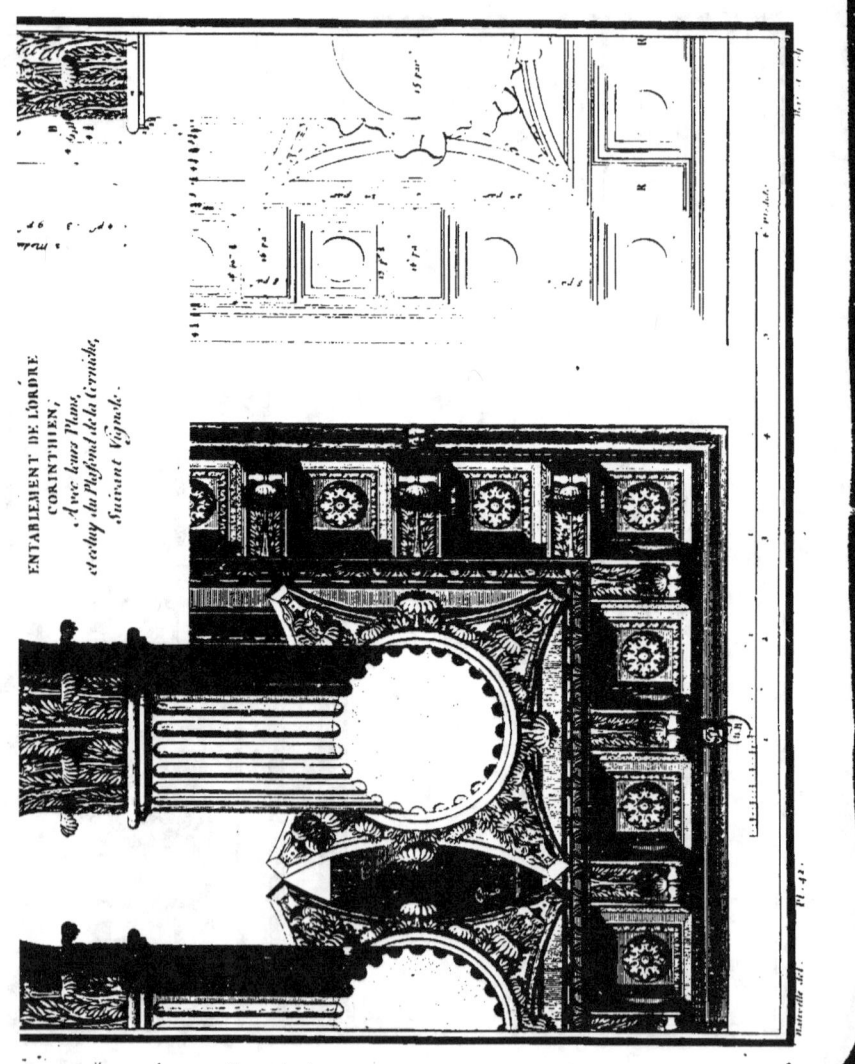

ENTABLEMENT DE L'ORDRE CORINTHIEN,
Avec leurs Plans,
et celuy du Plafond de la Corniche,
Suivant Vignole.

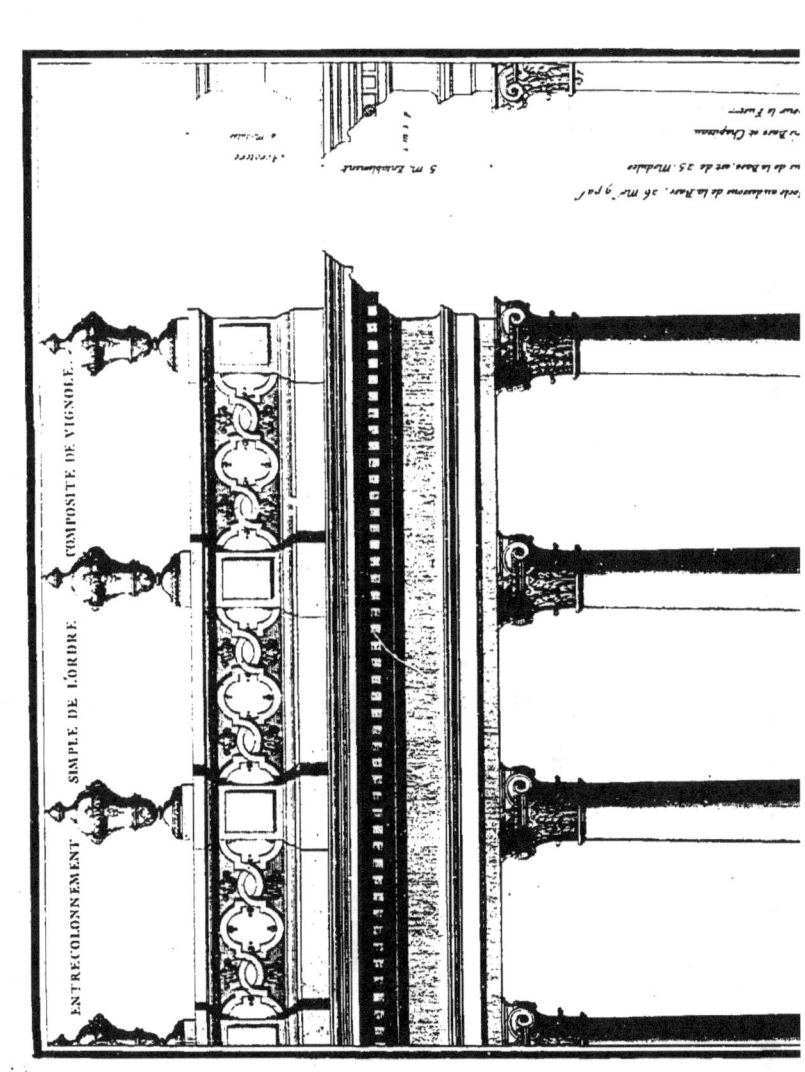

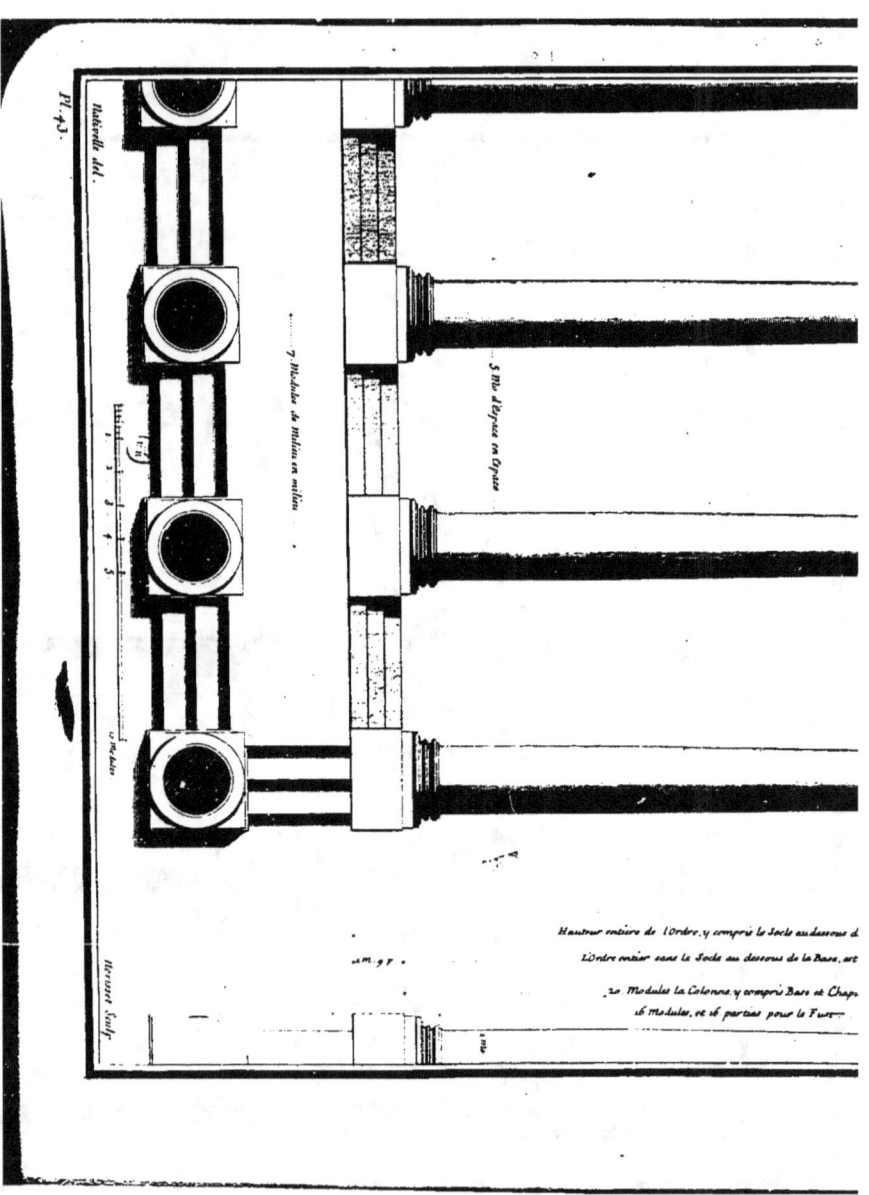

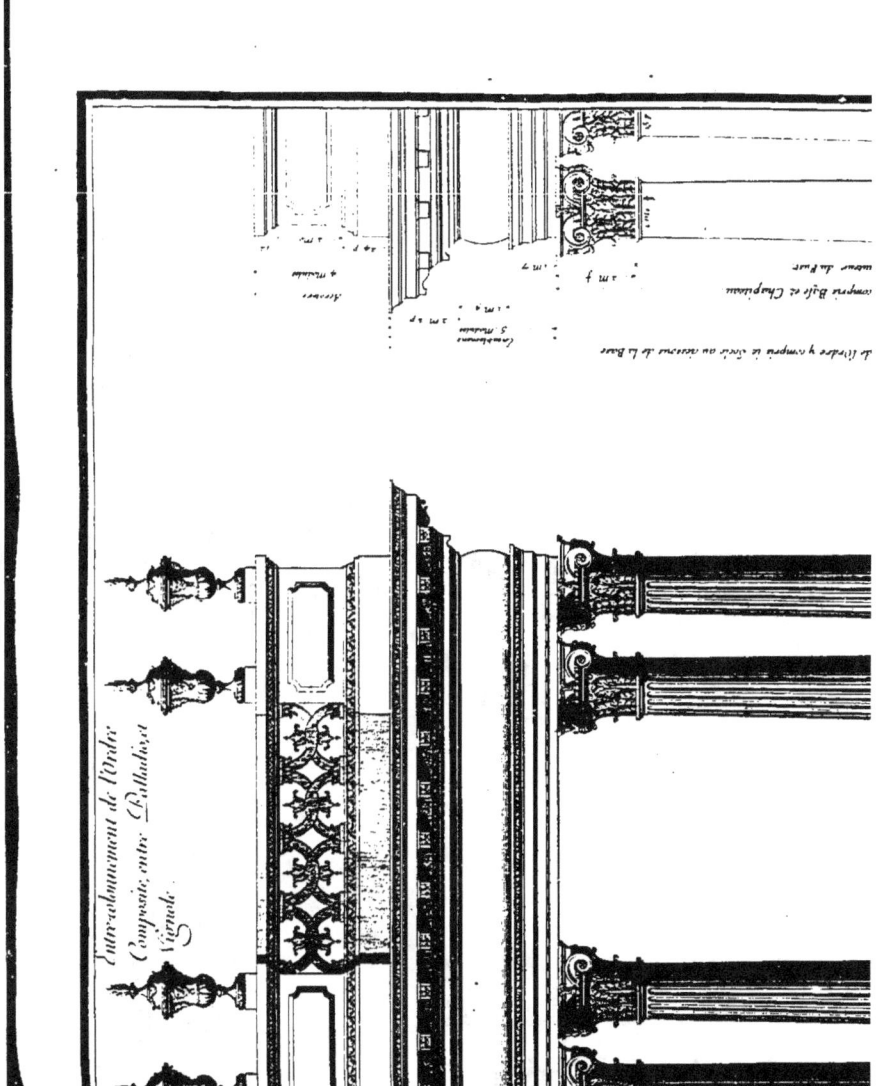

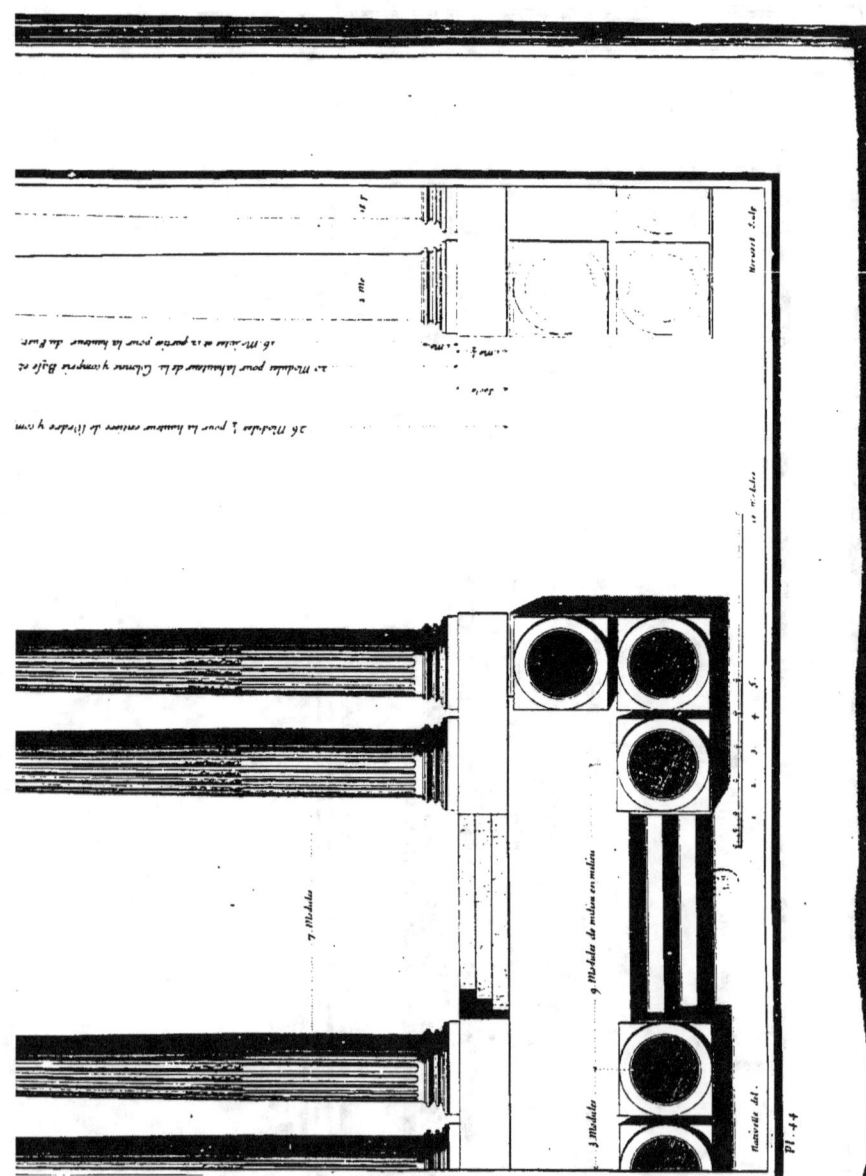

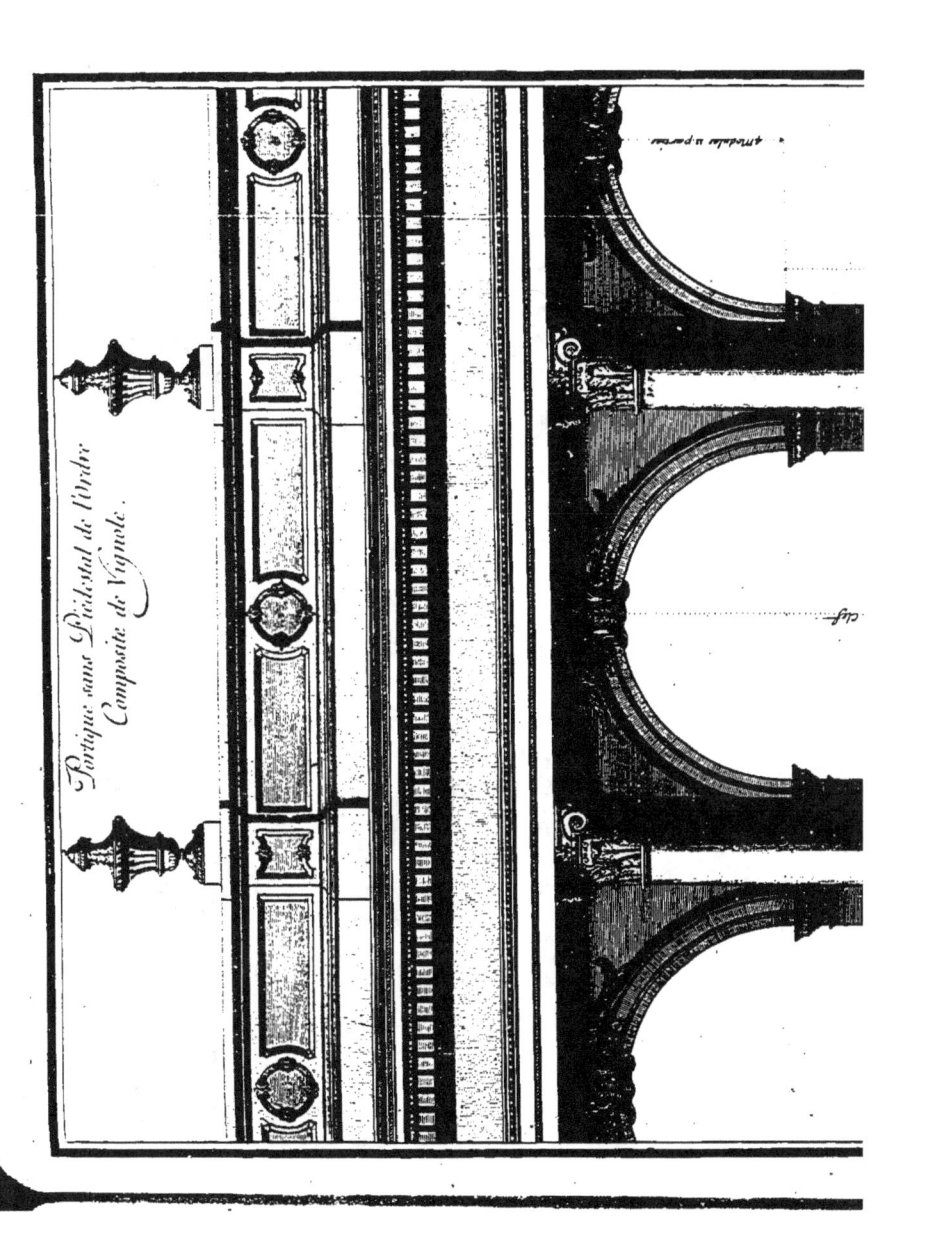

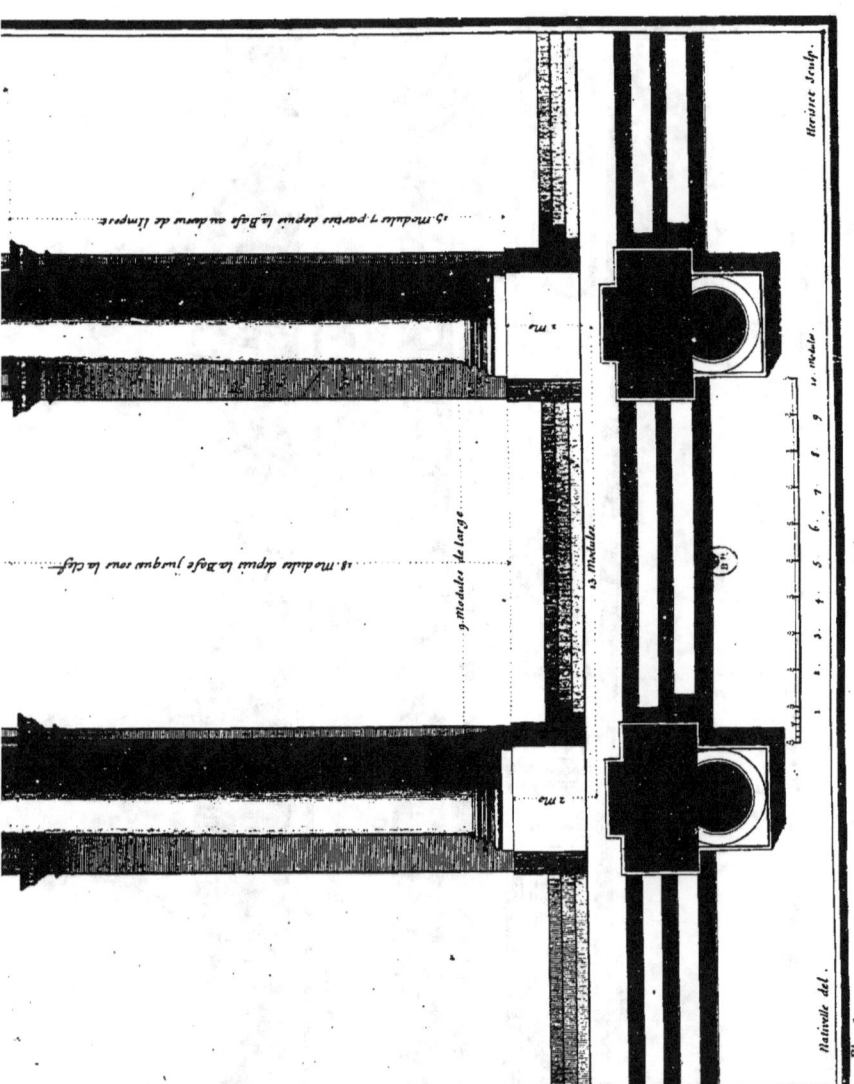

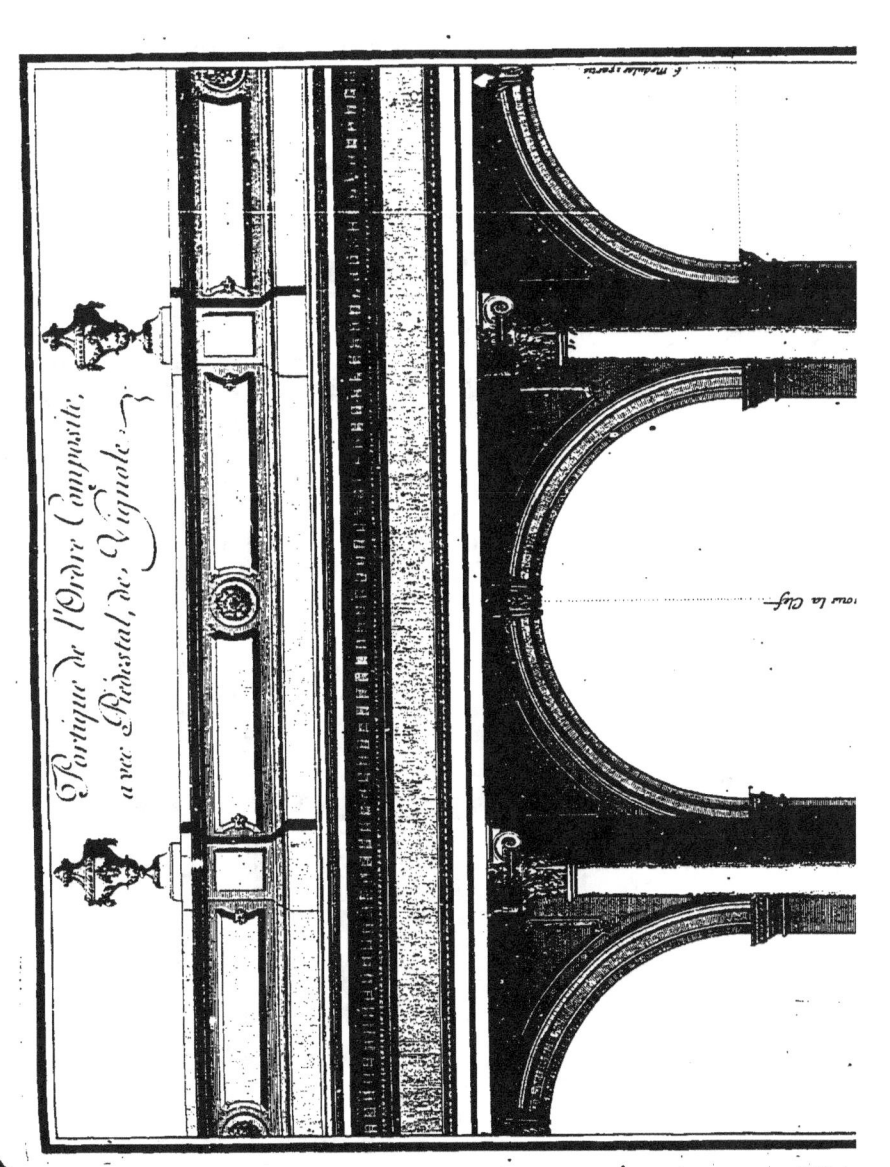

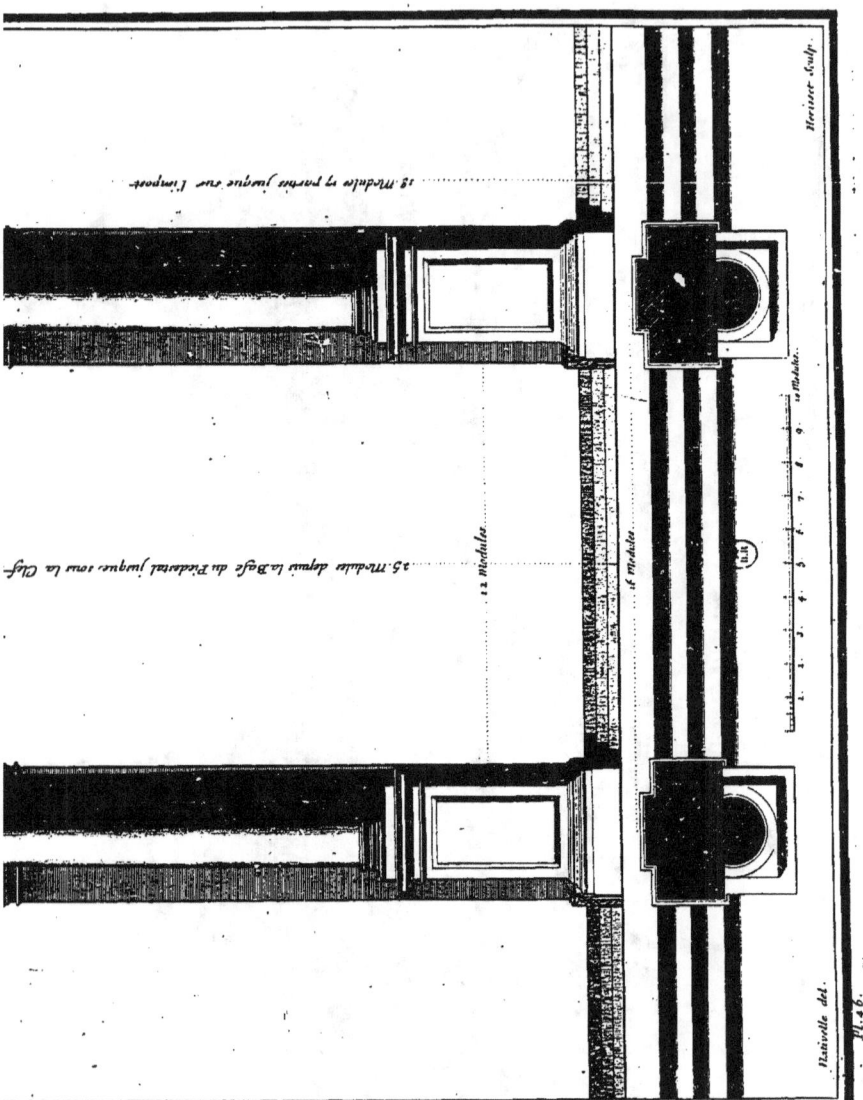

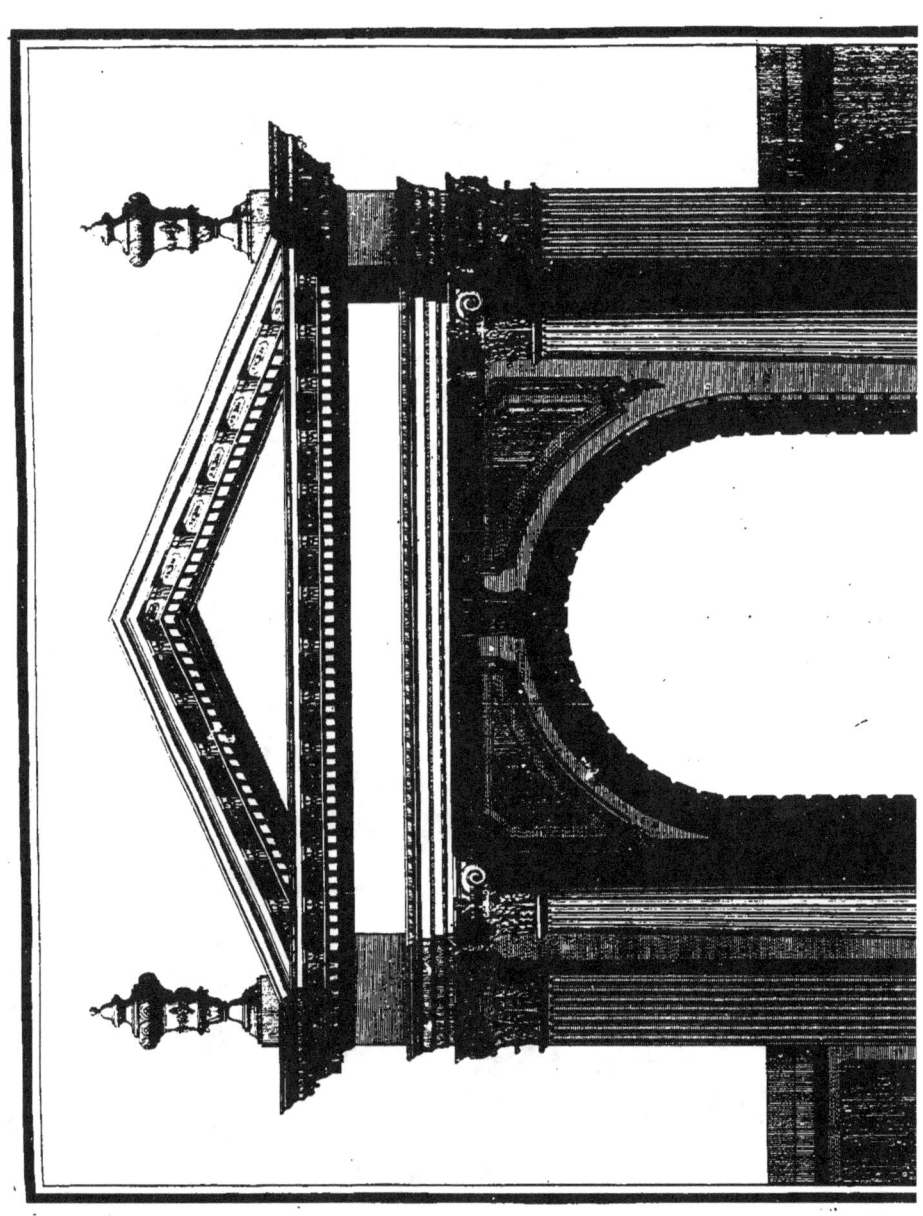

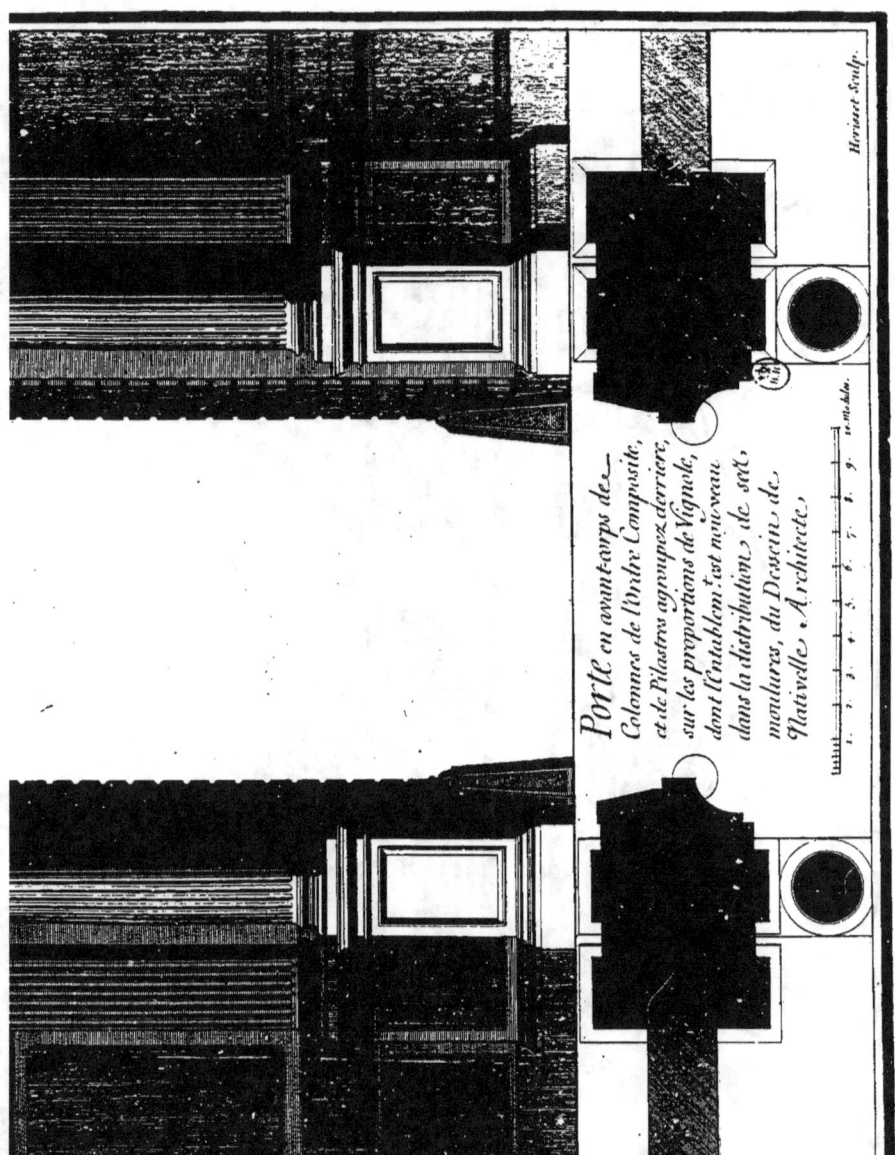

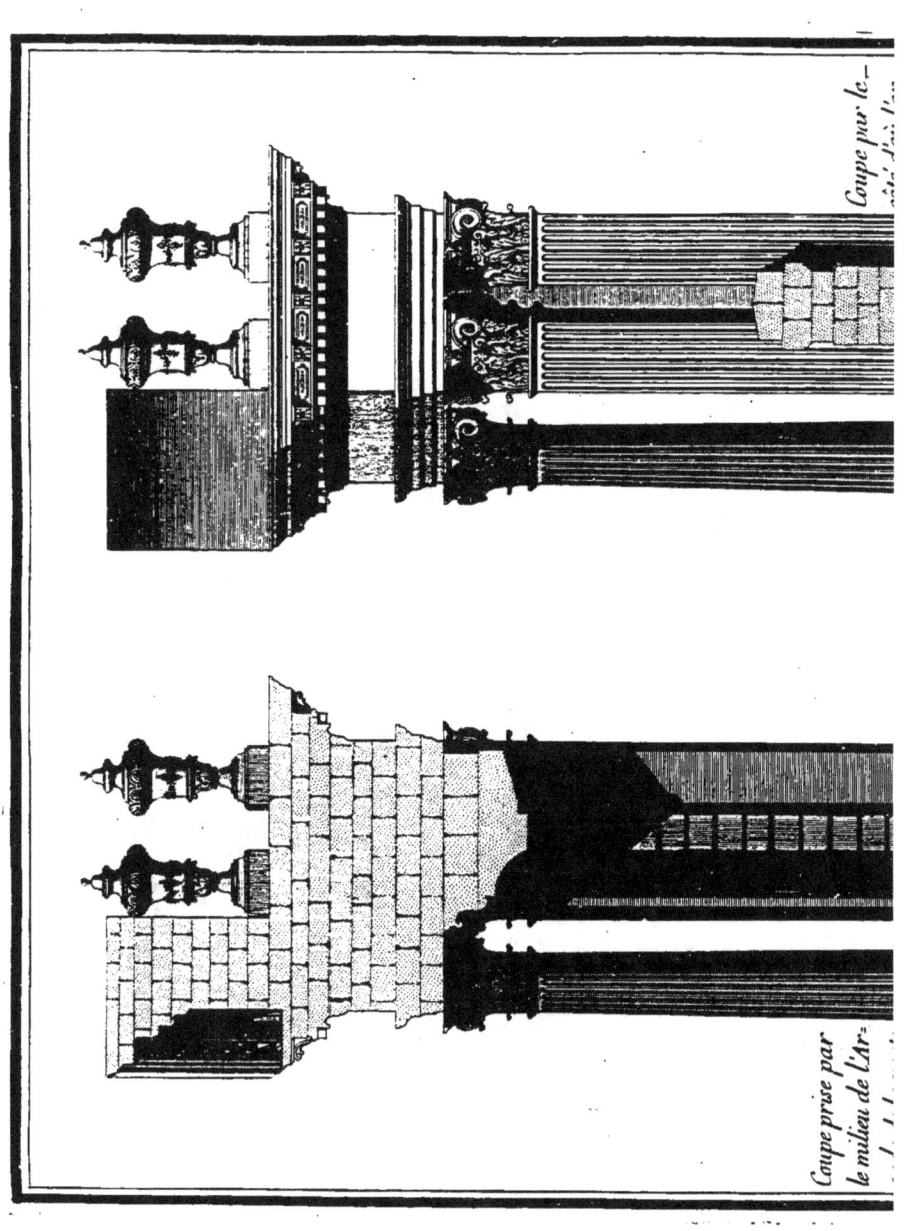

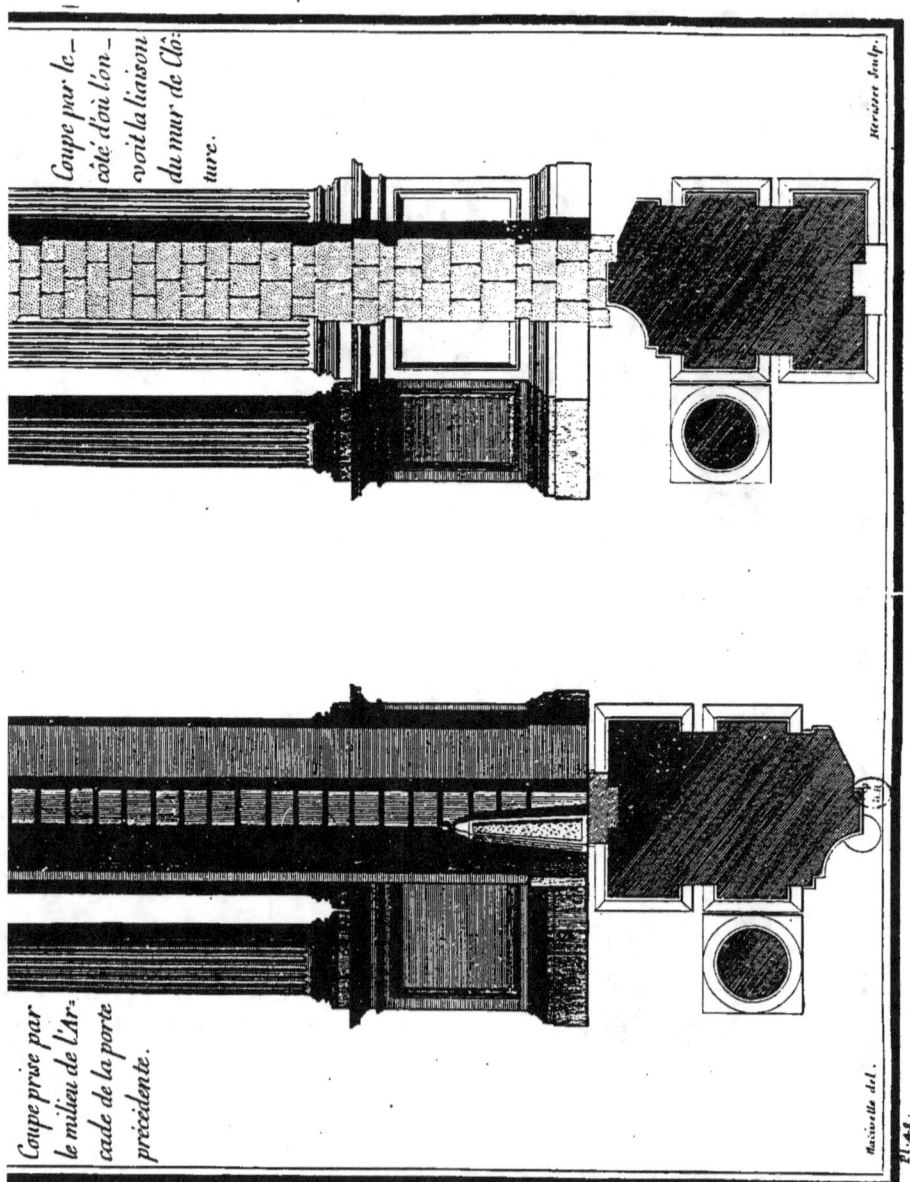

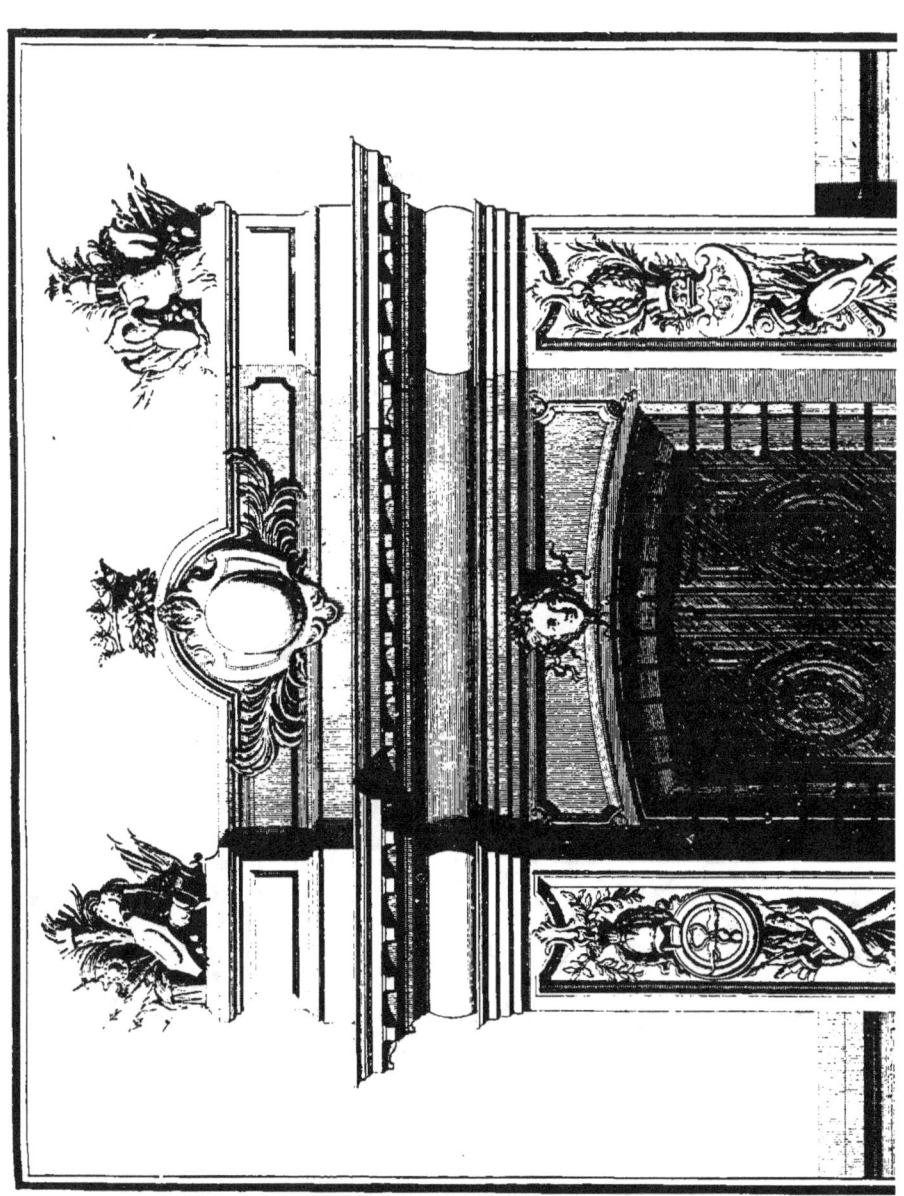

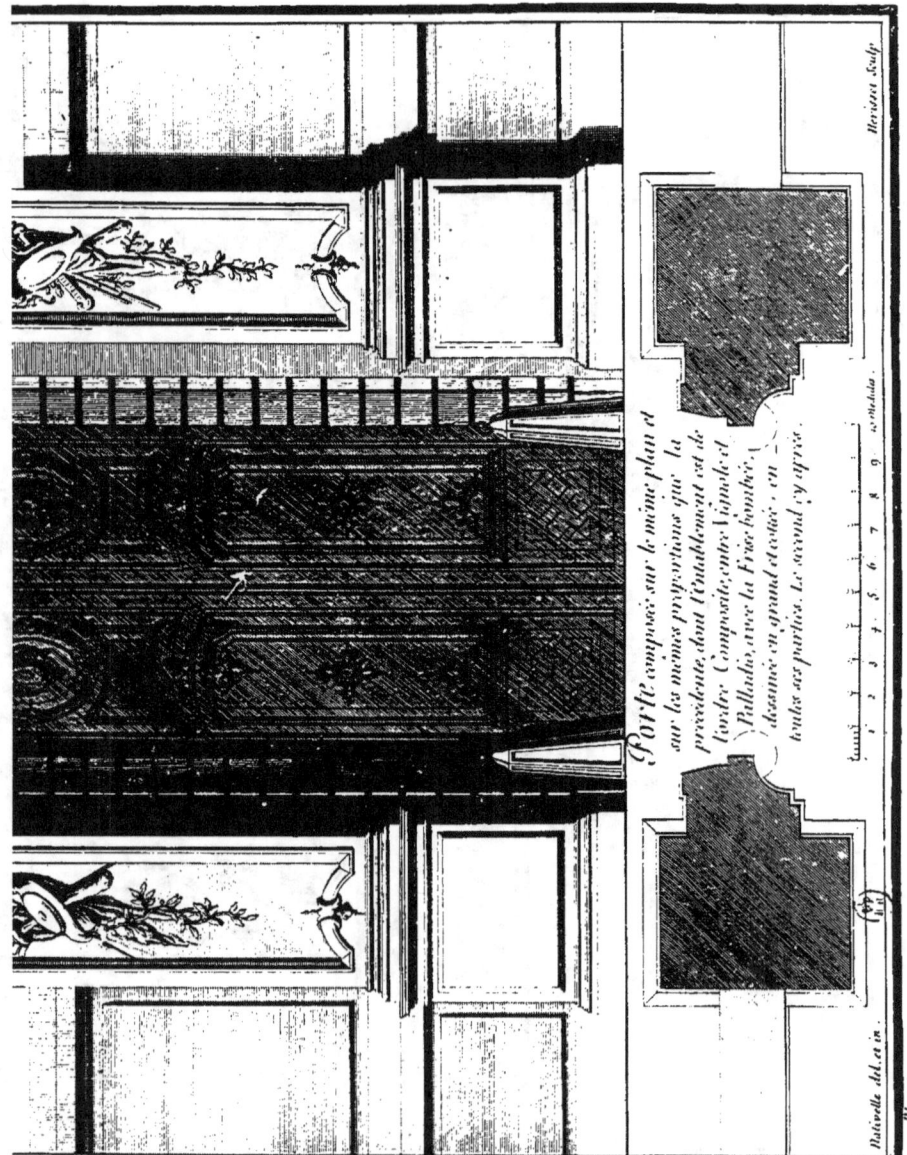

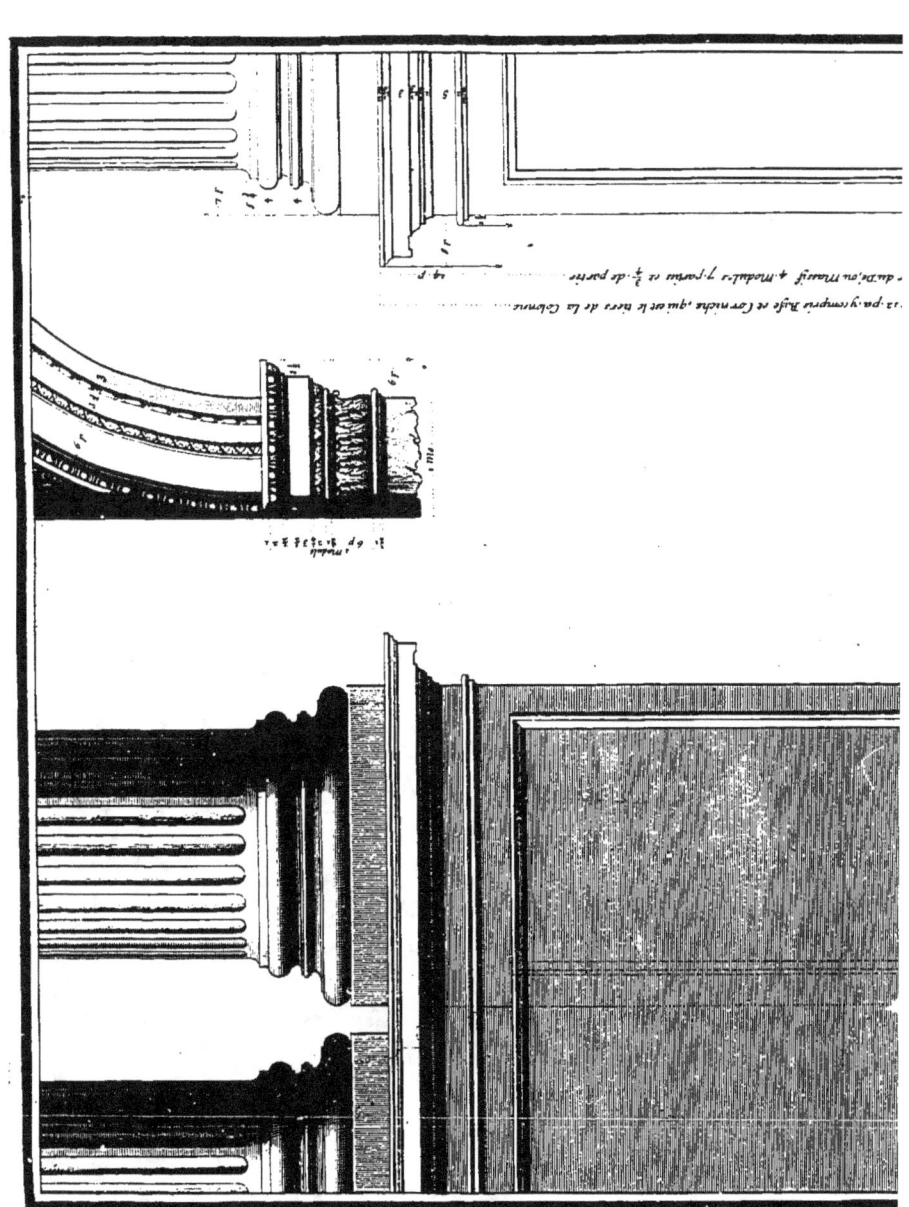

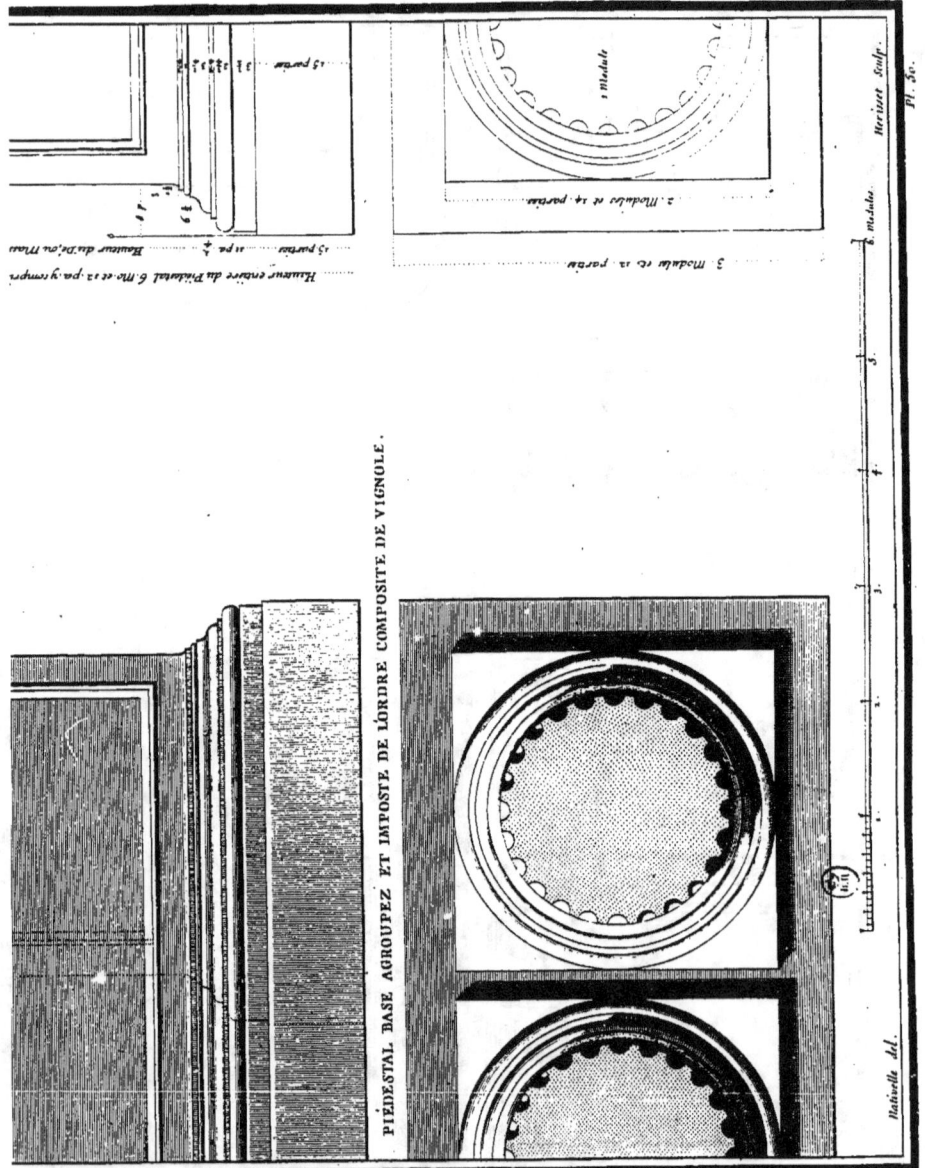

PIÉDESTAL, BASE AGROUPEZ ET IMPOSTE DE L'ORDRE COMPOSITE DE VIGNOLE.

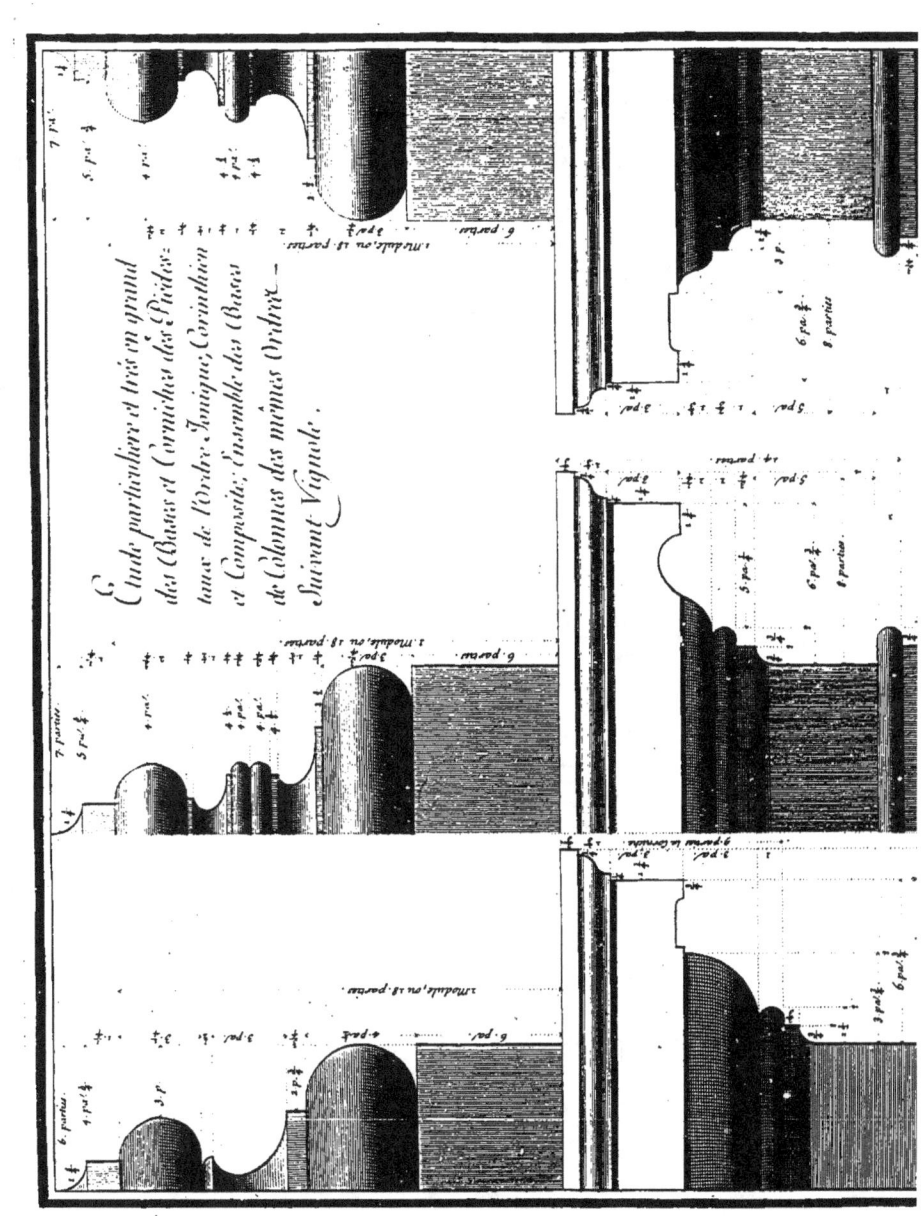

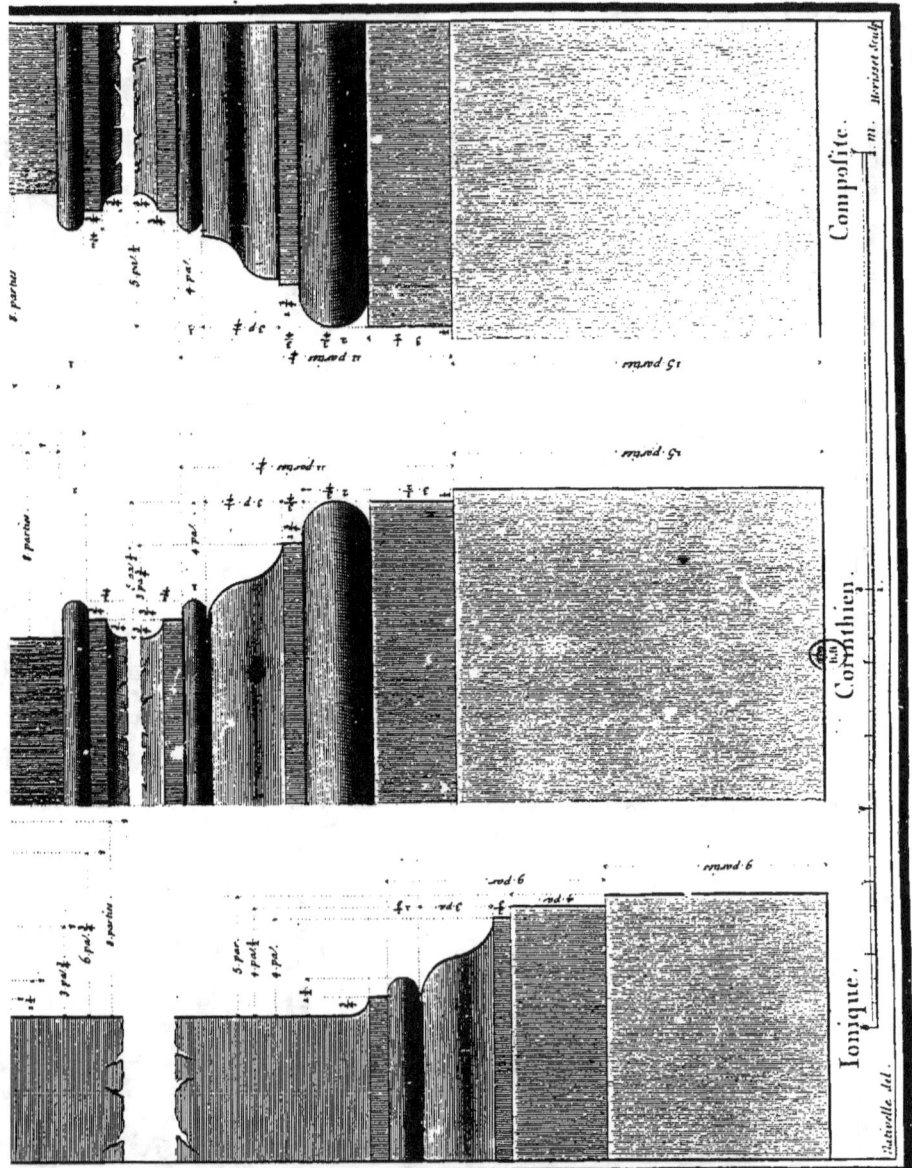

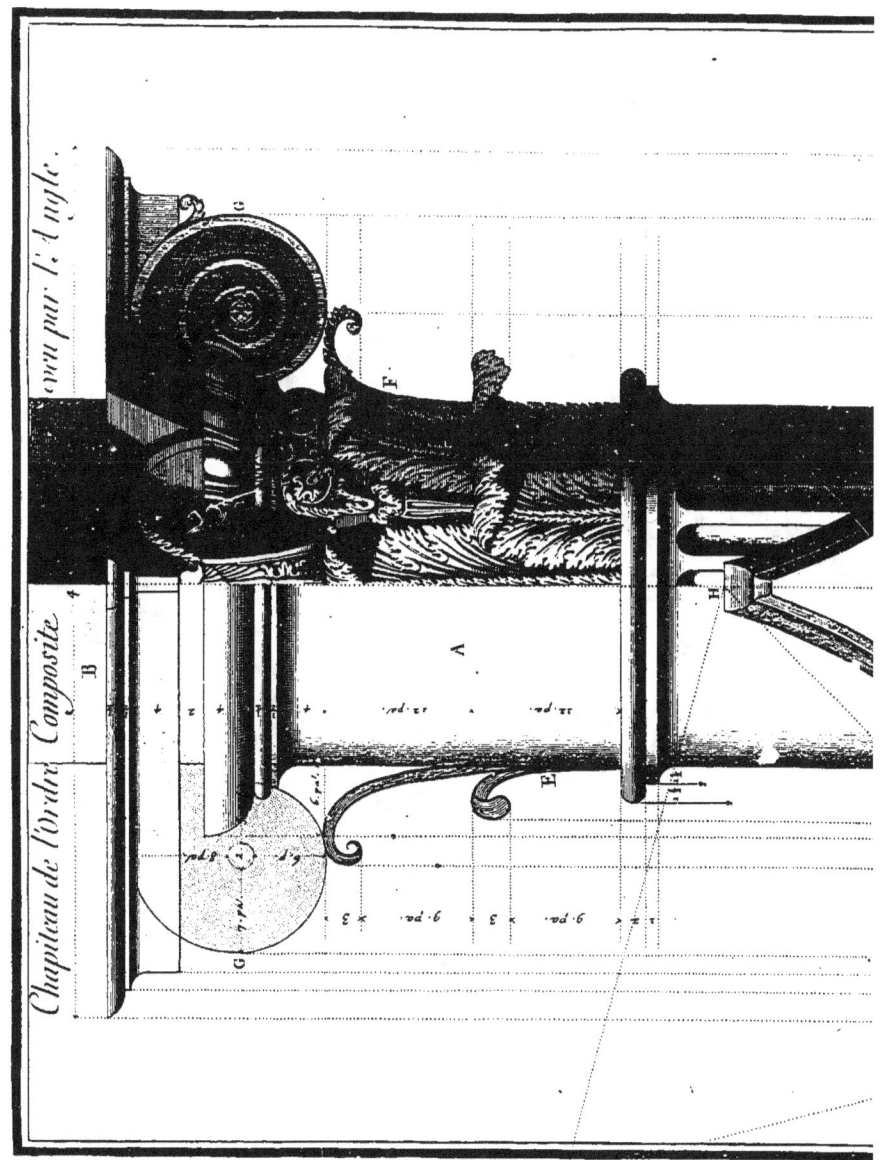

Chapiteau de l'Ordre Composite vûu par l'Angle.

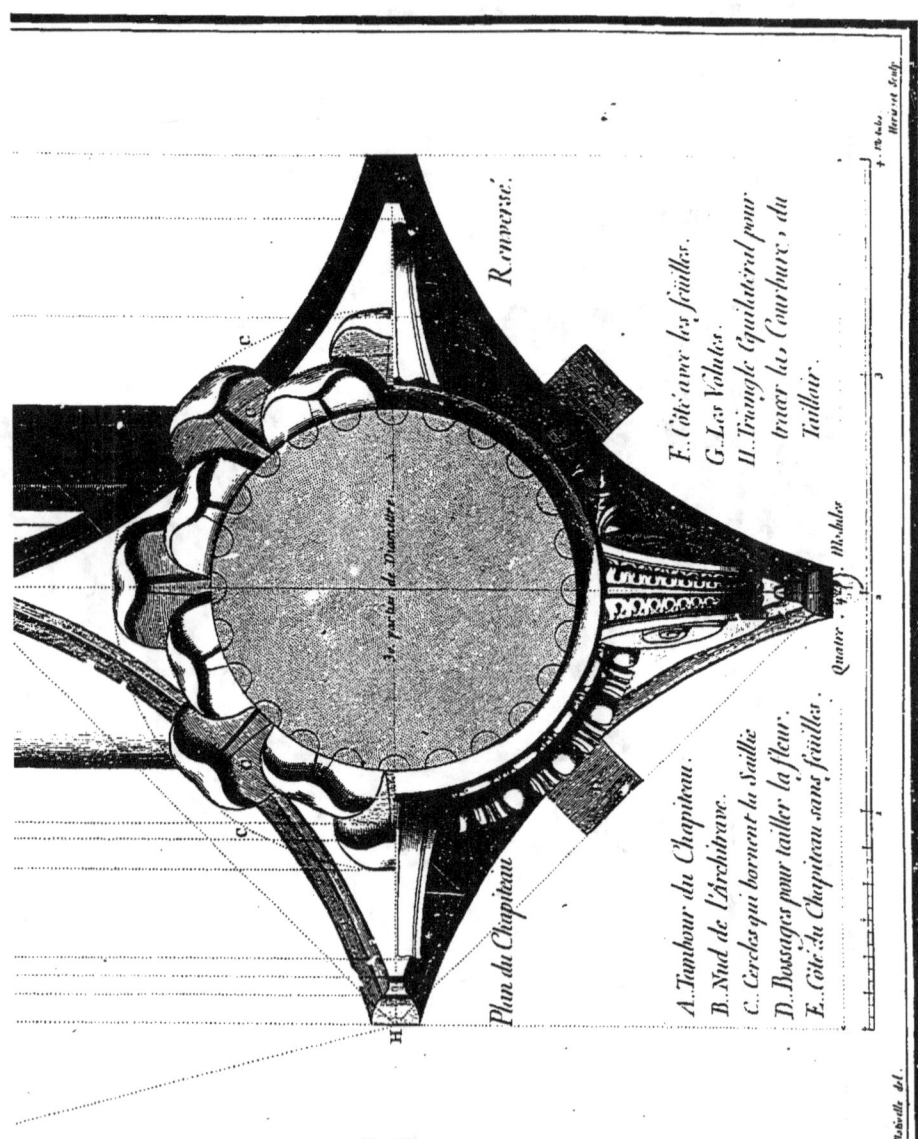

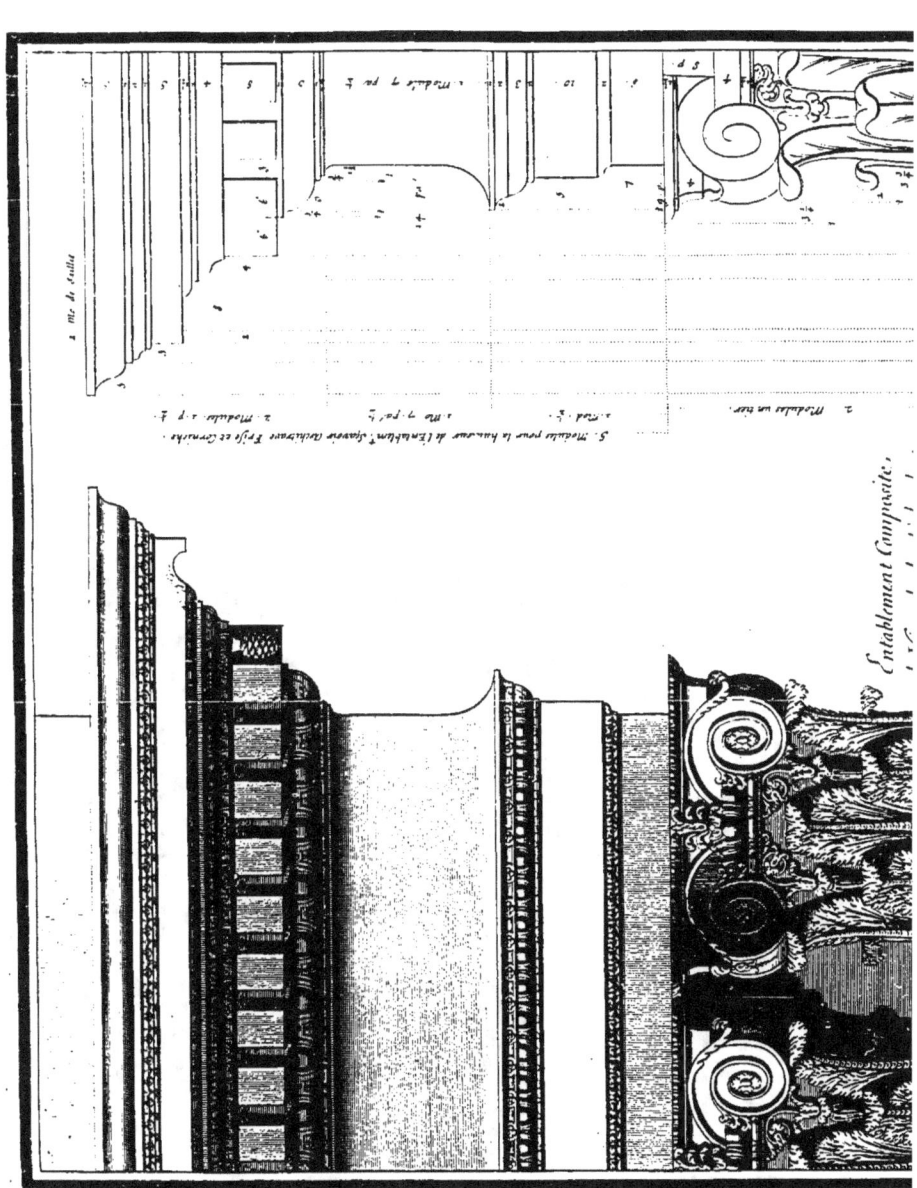

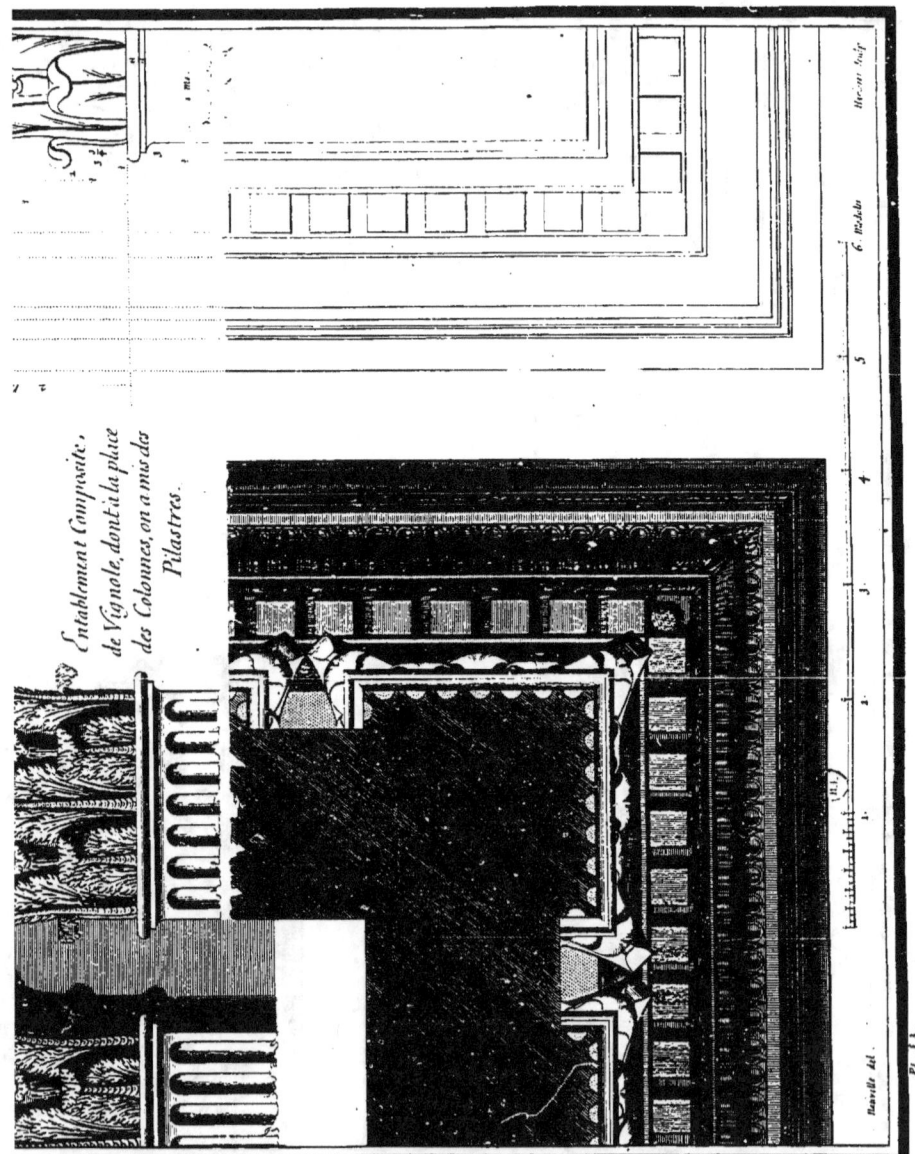

Entablement Composite de Vignole, dont à la place des Colonnes, on a mis des Pilastres.

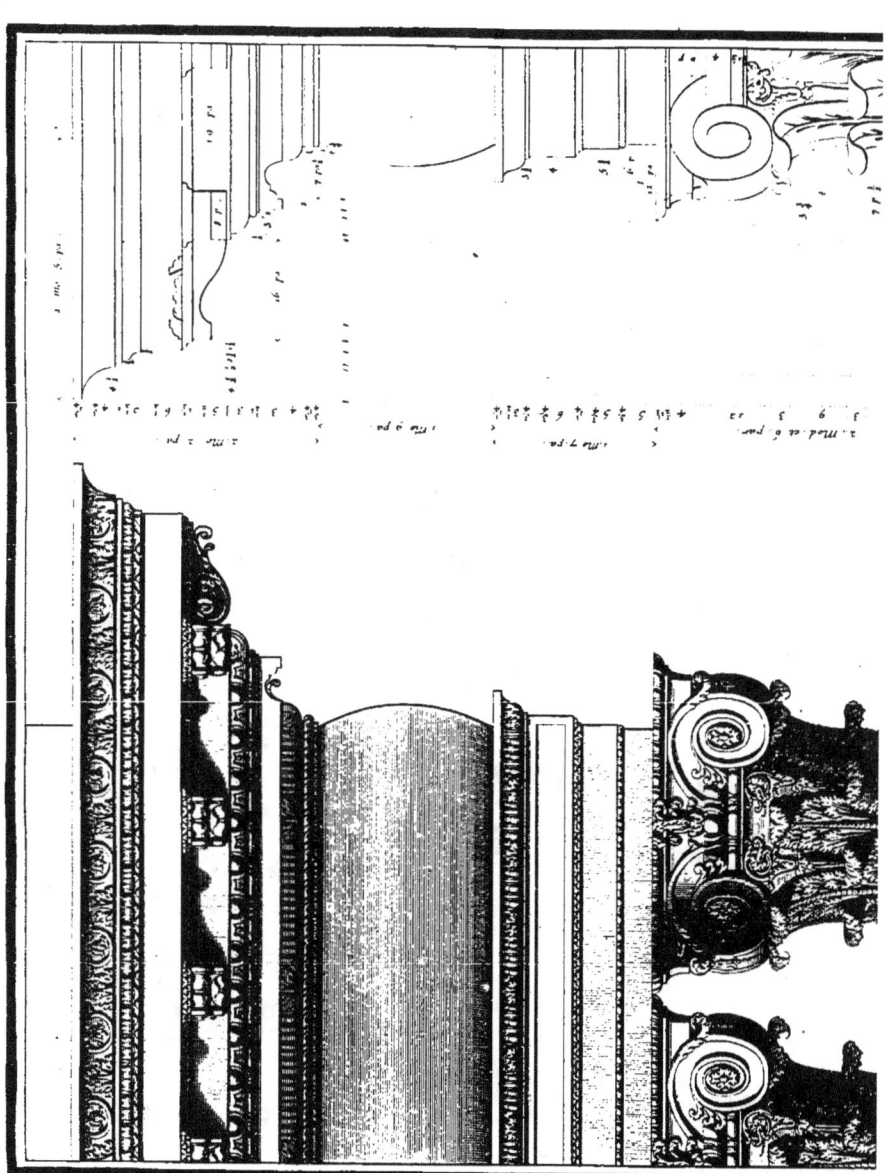

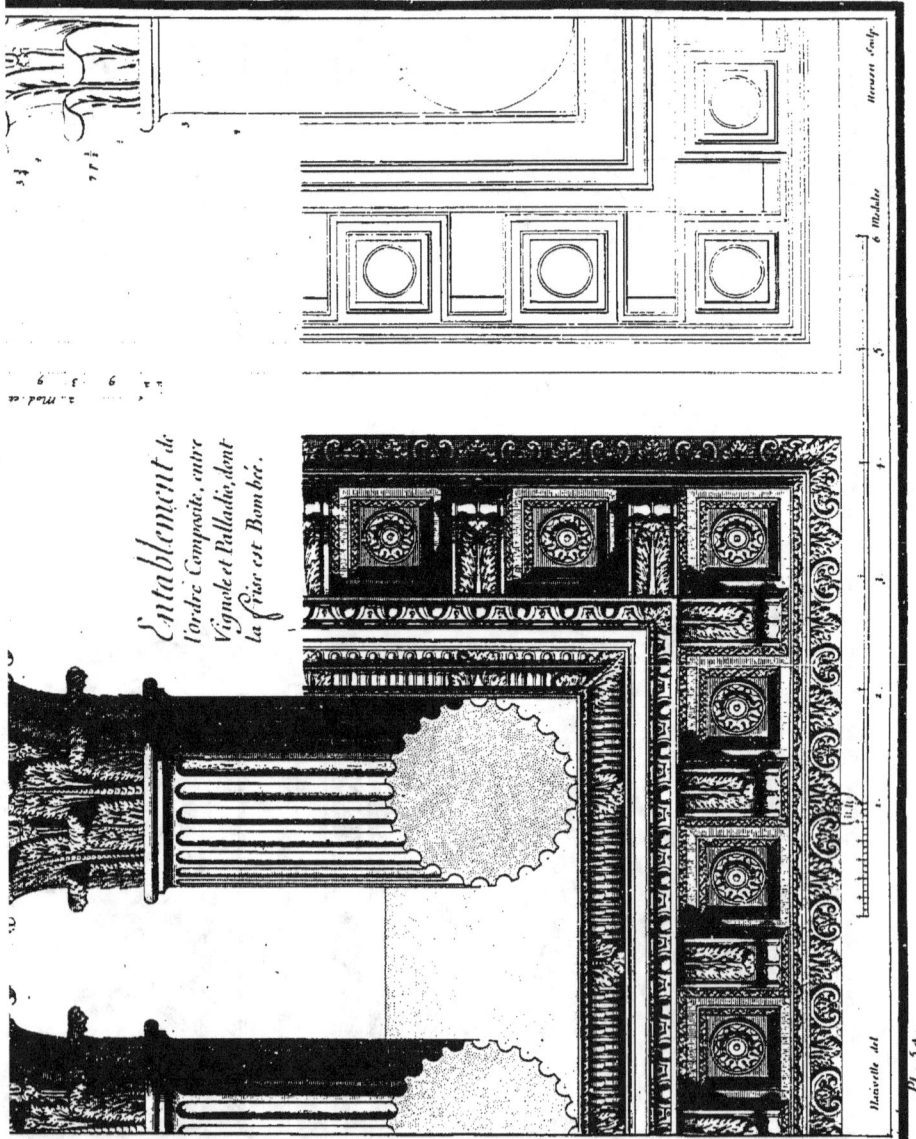

Entablement de l'ordre Composite, entre Vignole et Palladio, dont la Frise est Bombée.

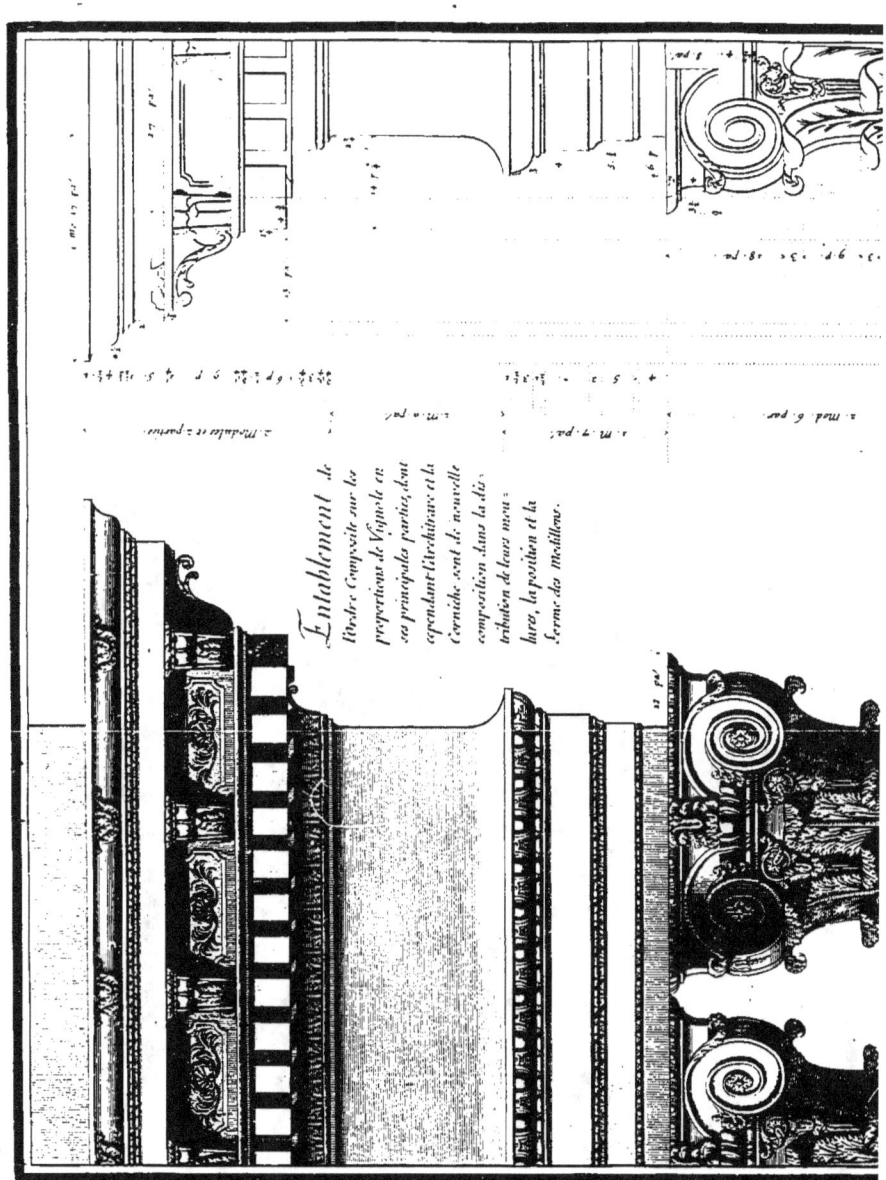

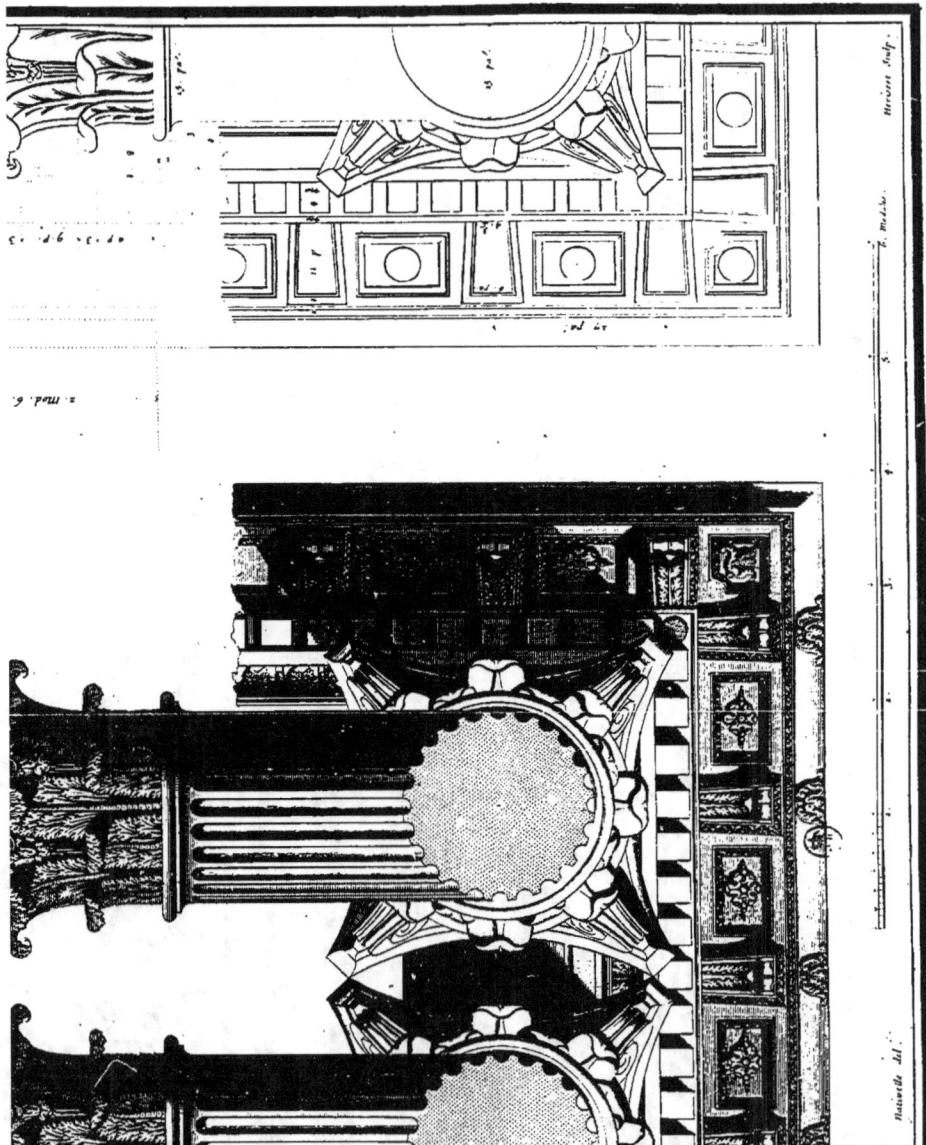

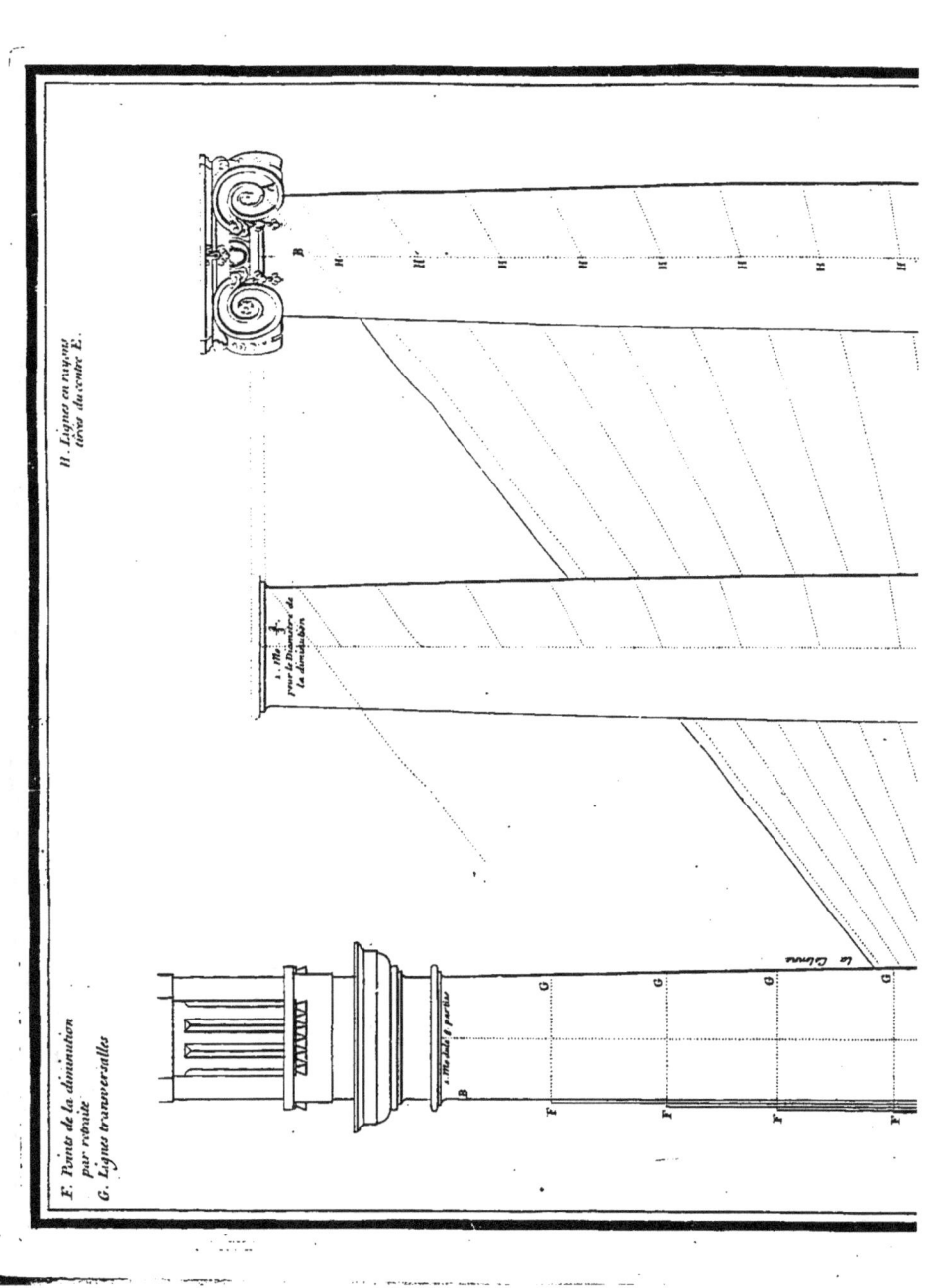

Premiere maniere de diminuer les Colonnes

Seconde maniere de diminuer les Colonnes

Pl. 56.

Manière de Torser conformement a celles des Colonnes de S.t Pierre de Rome.

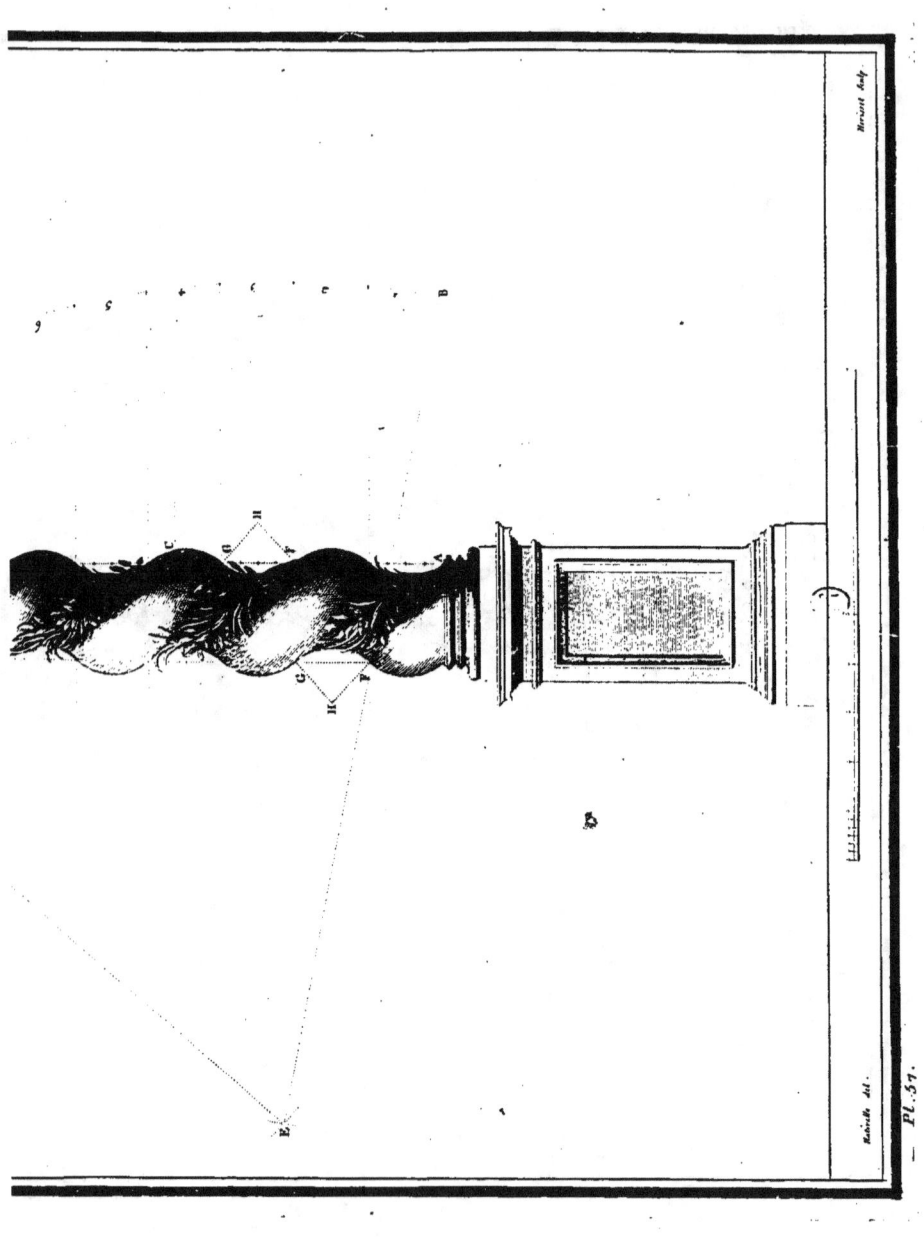

Pl. 51.

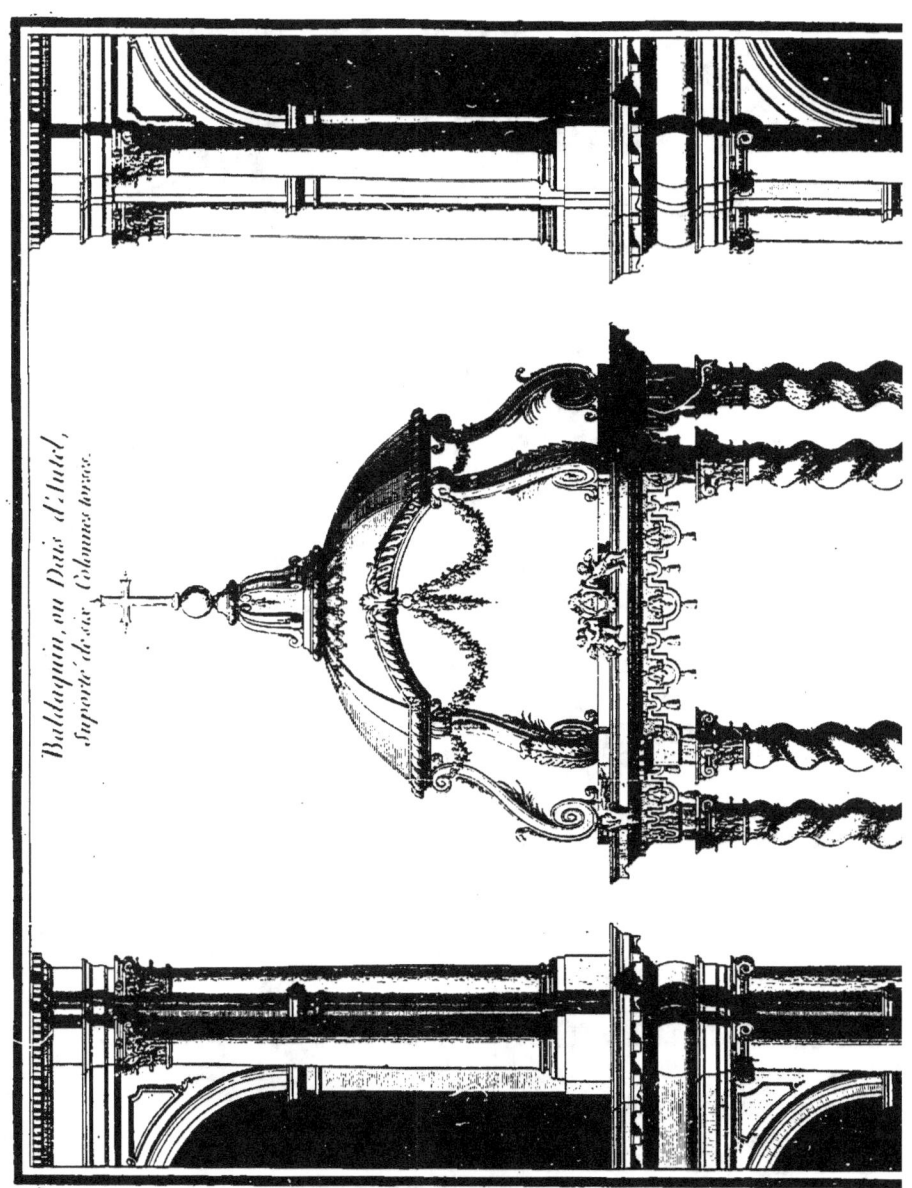

Baldaquin, ou Dais d'Autel, Suporté de six Colomnes torses.

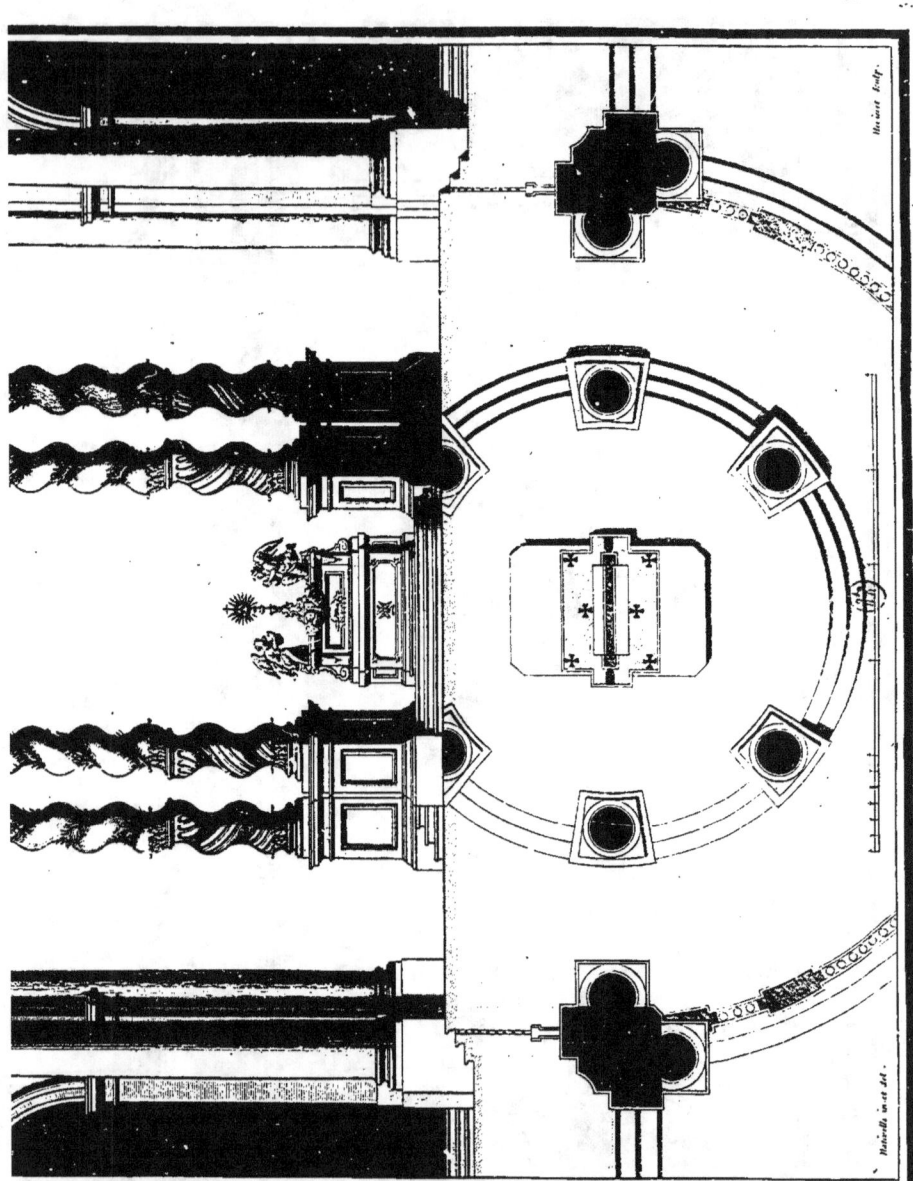

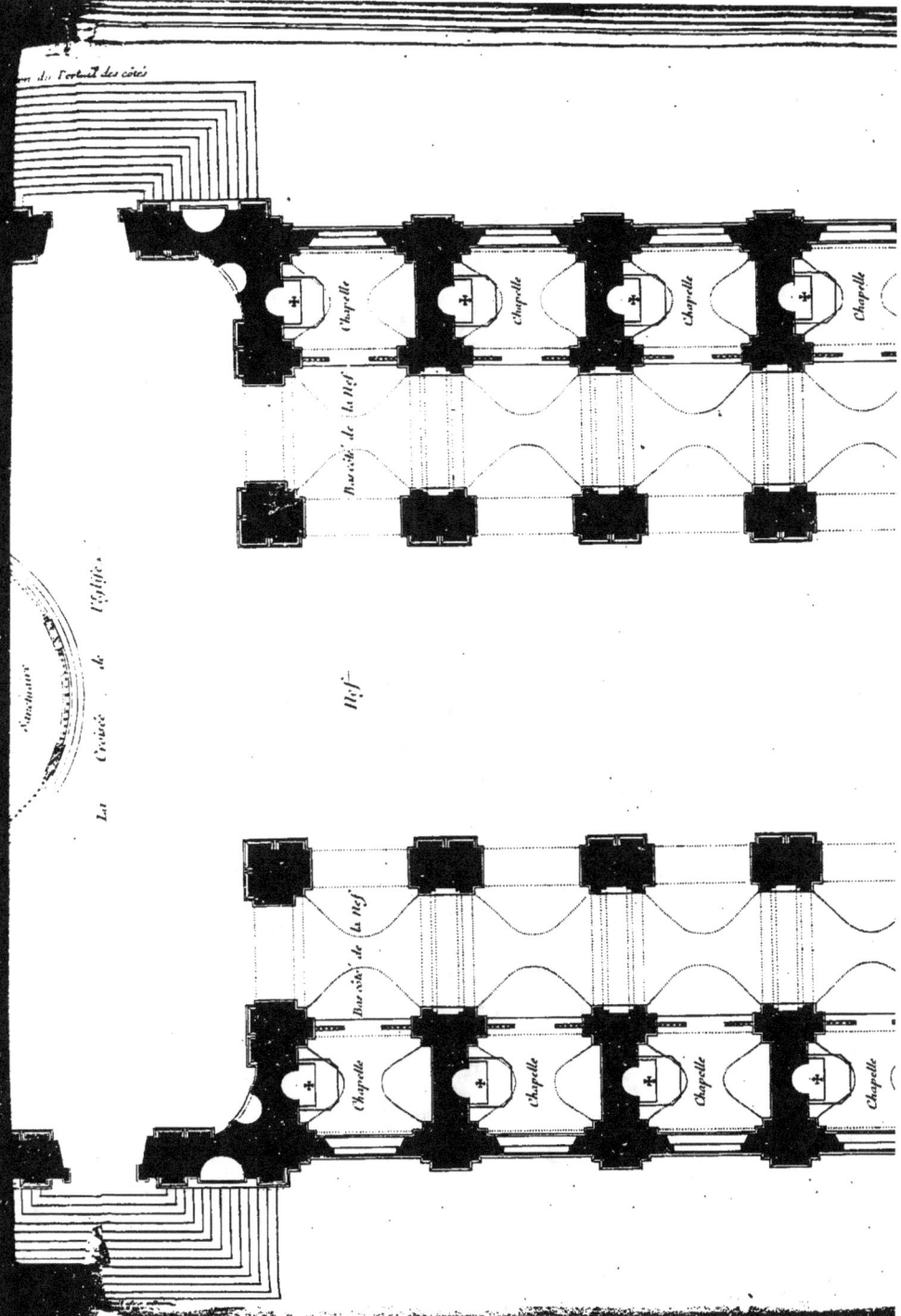

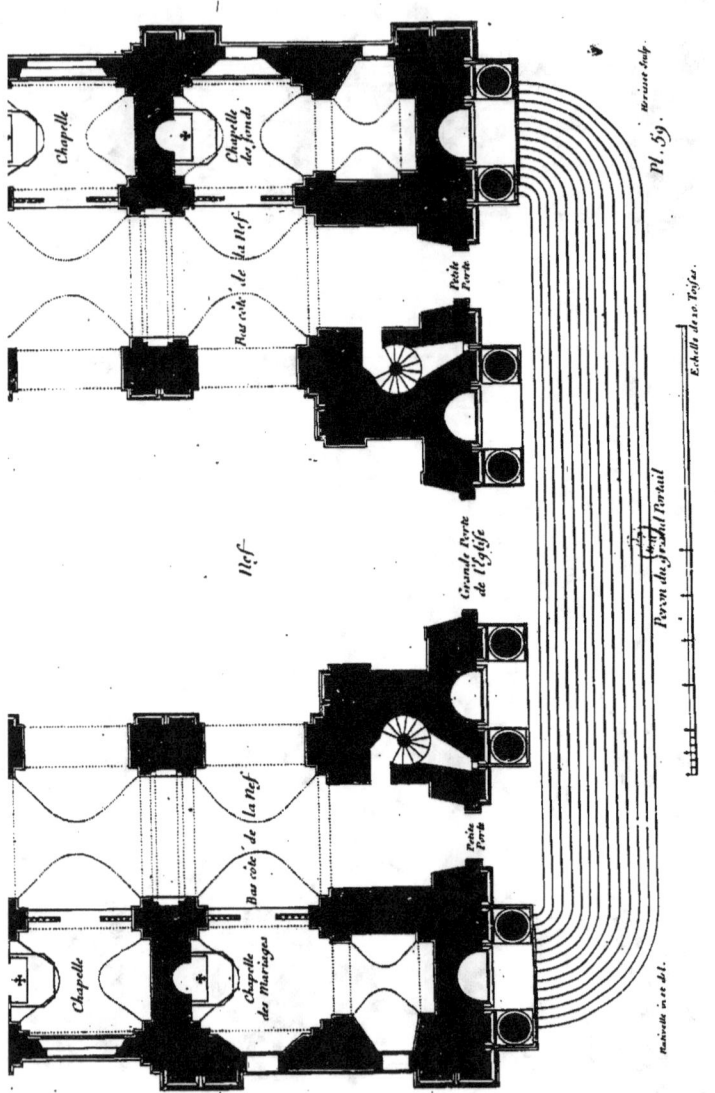

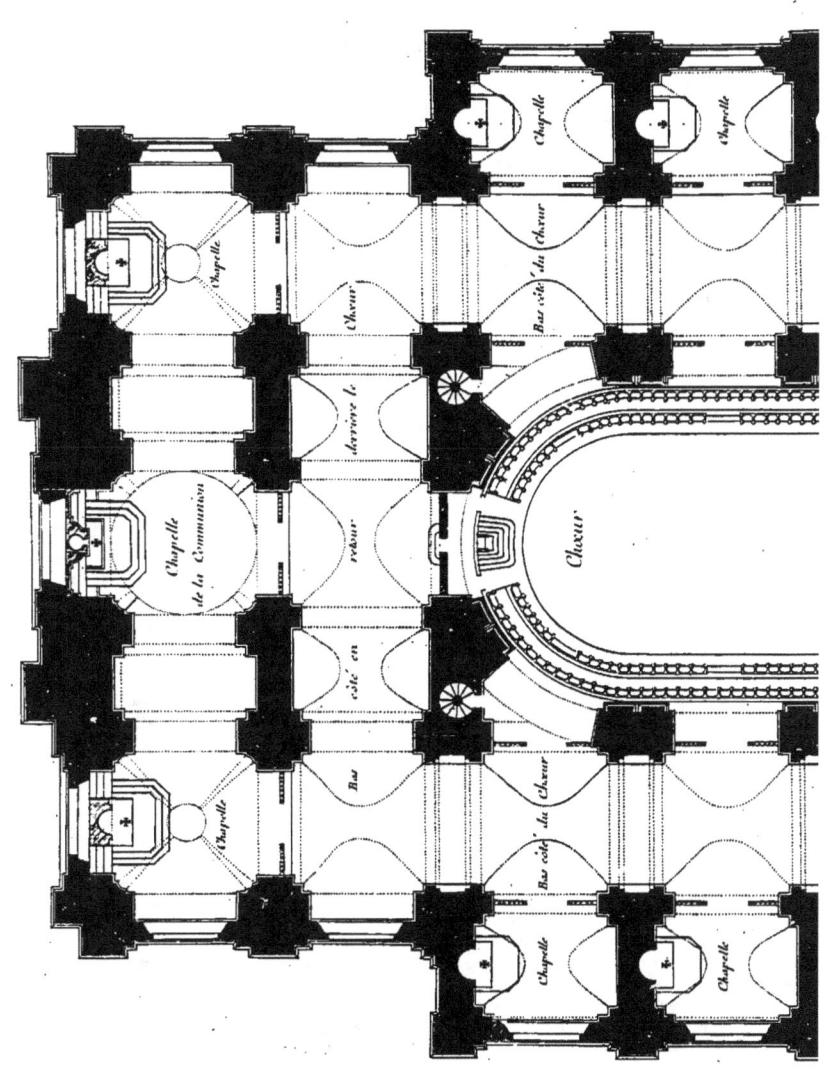

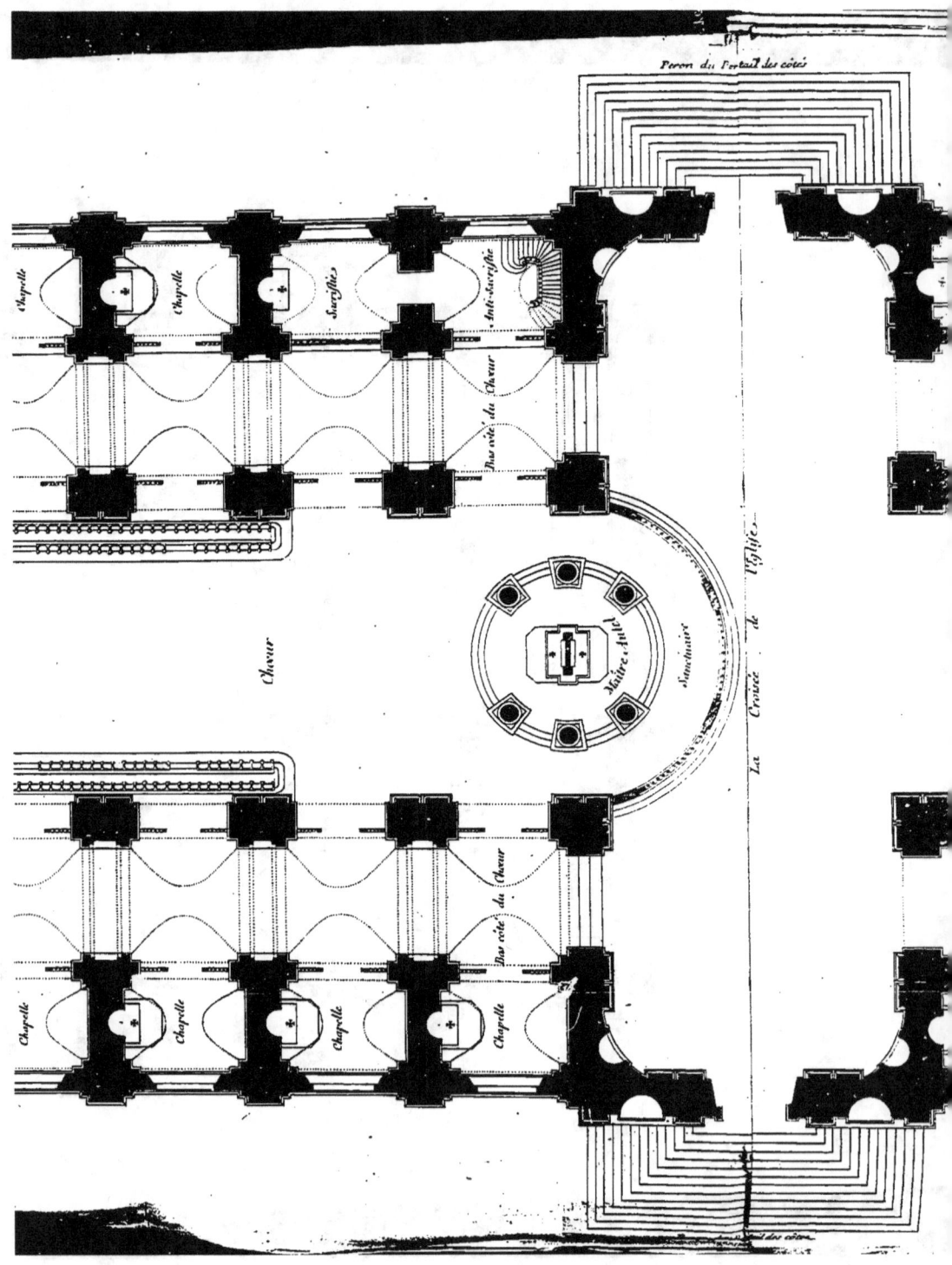

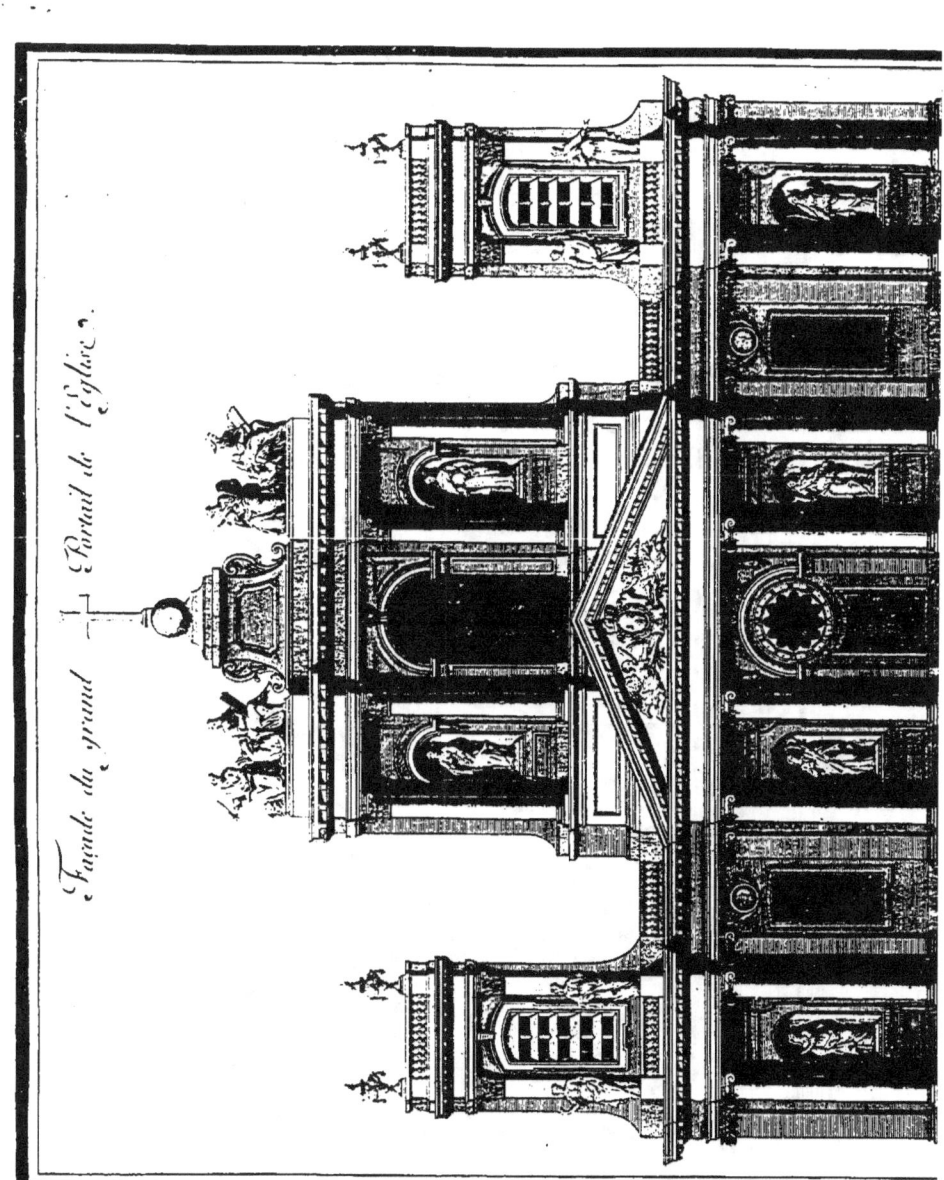

Façade du grand Portail de l'Eglise.

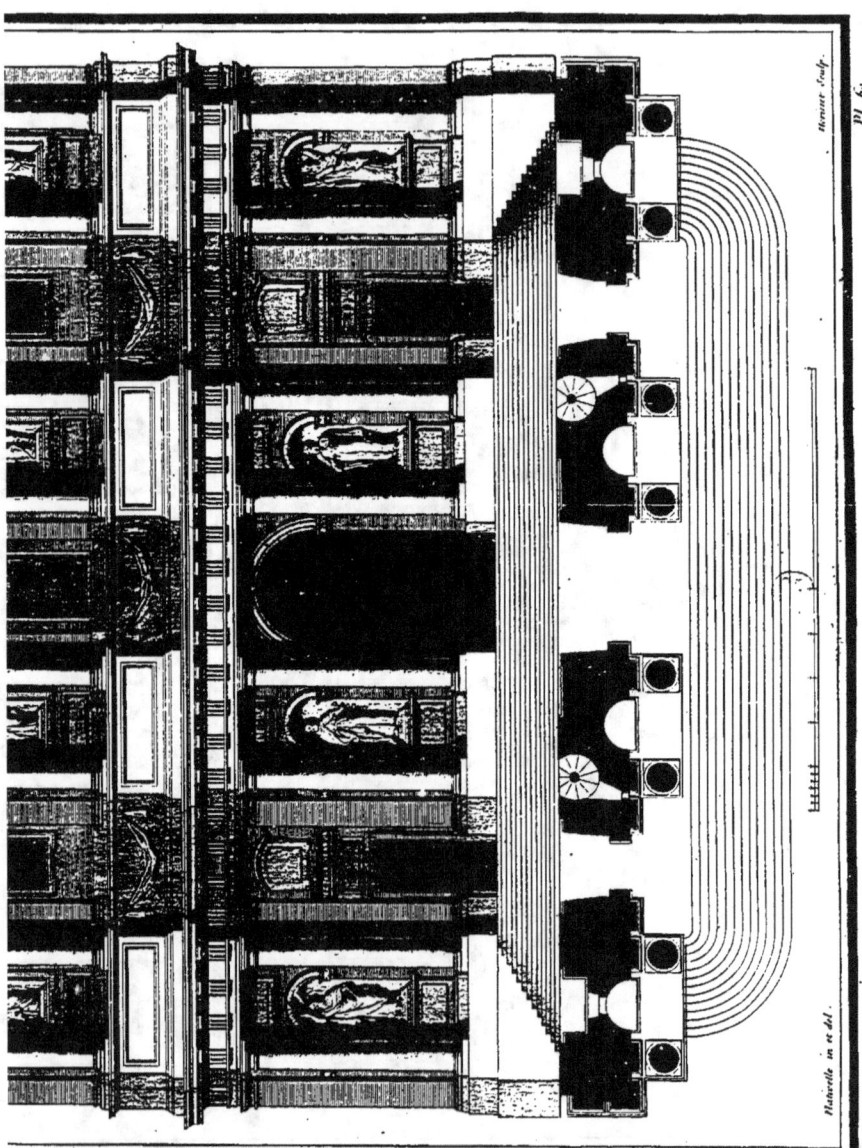

Pl. 6.

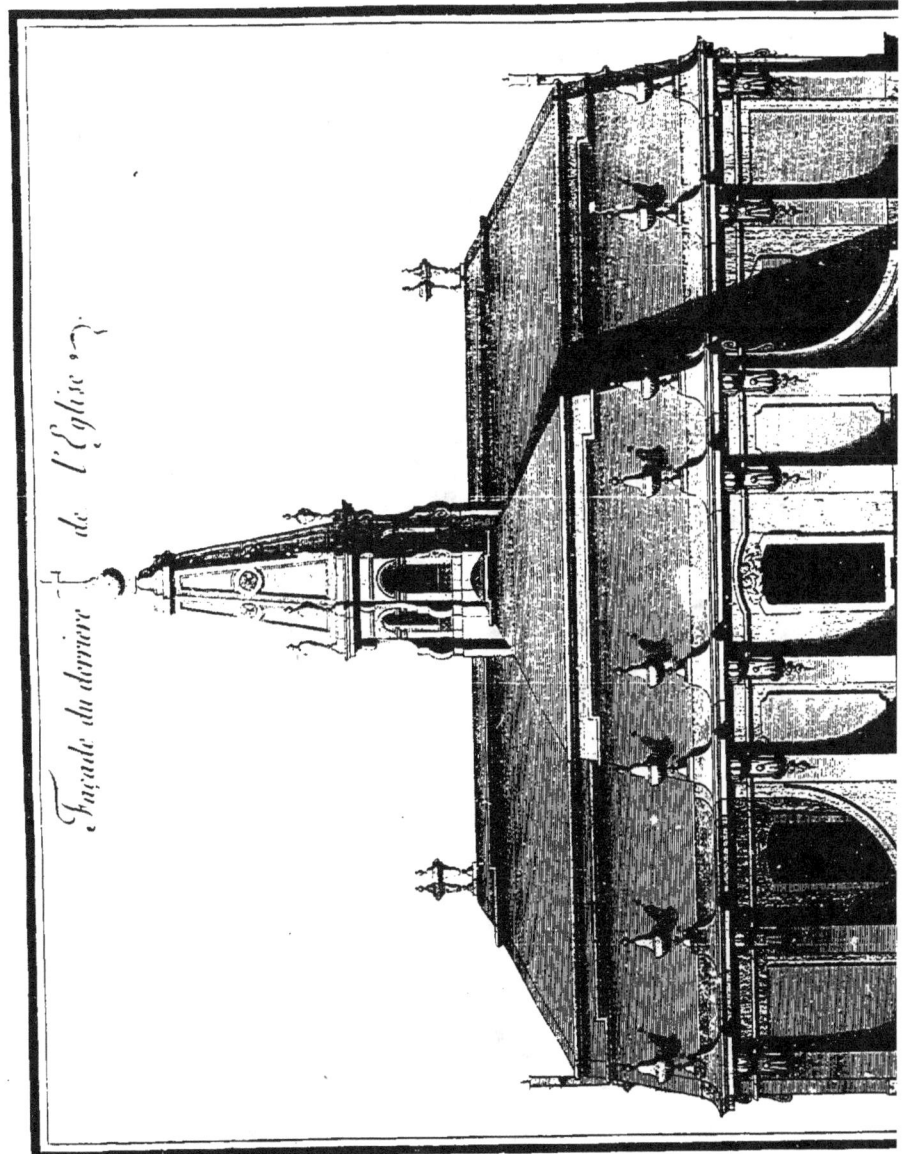

Façade du derrière de l'Église.

Pl. 61.

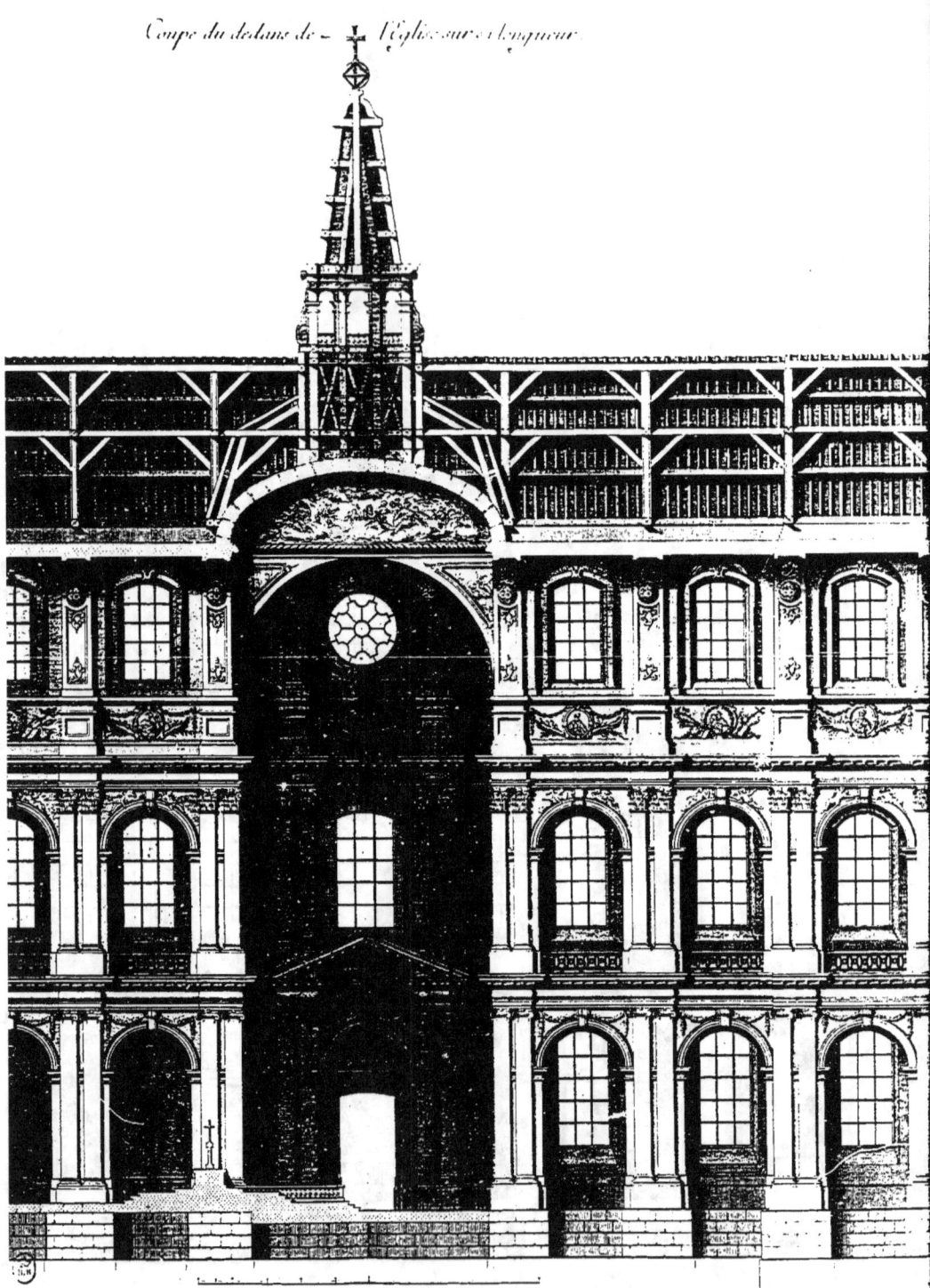

Coupe du dedans de l'Église sur a longueur

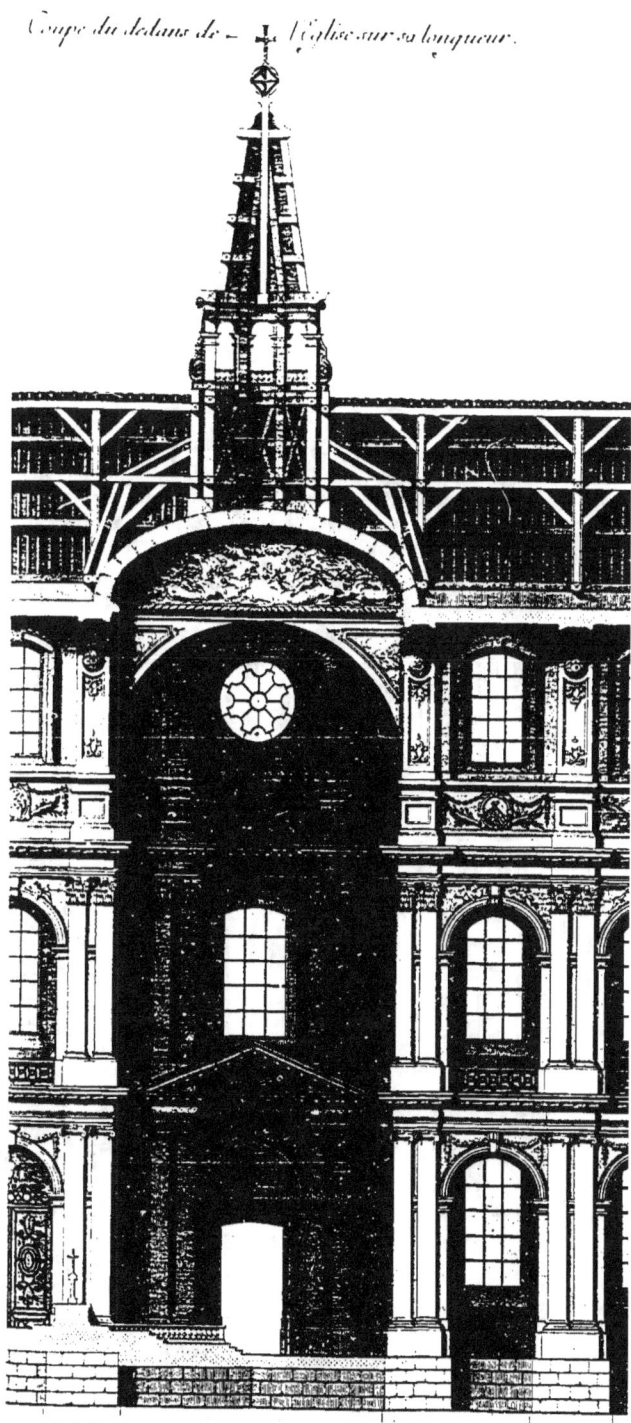

Coupe du dedans de l'Église sur sa longueur.

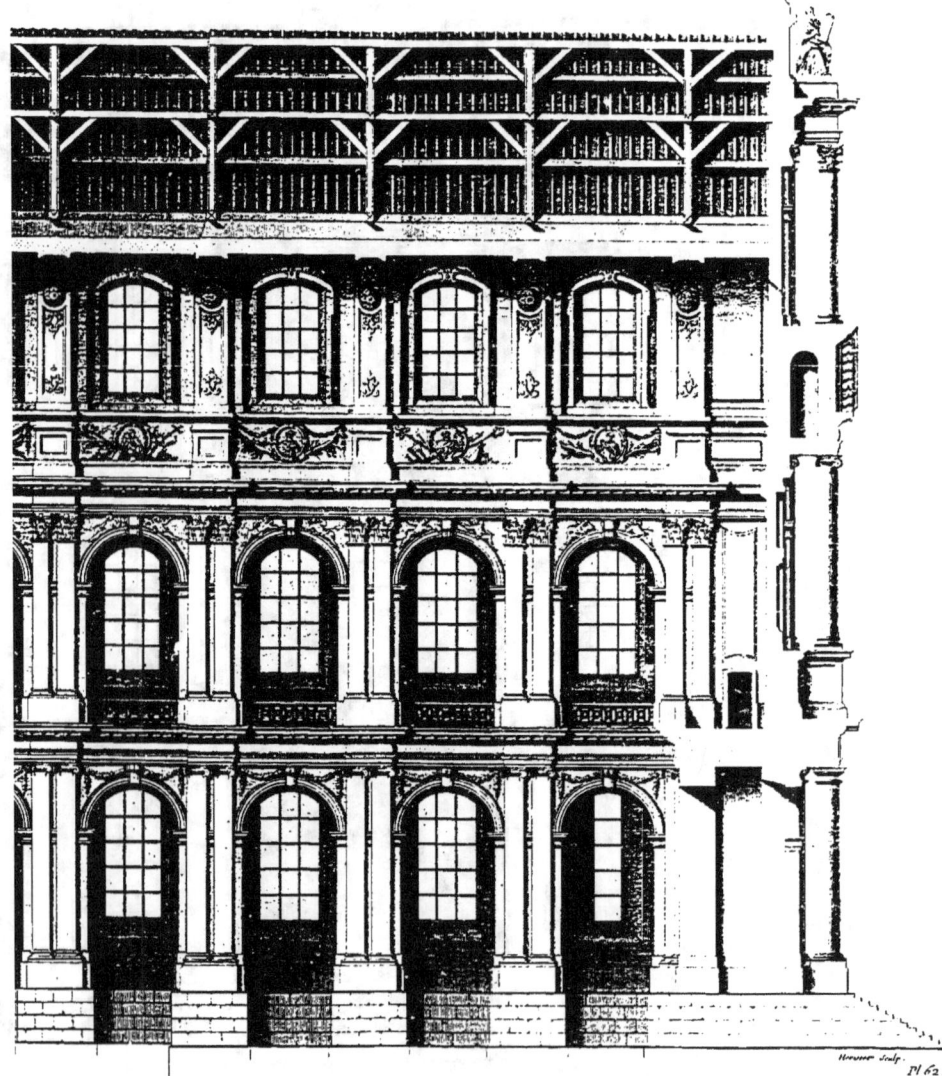

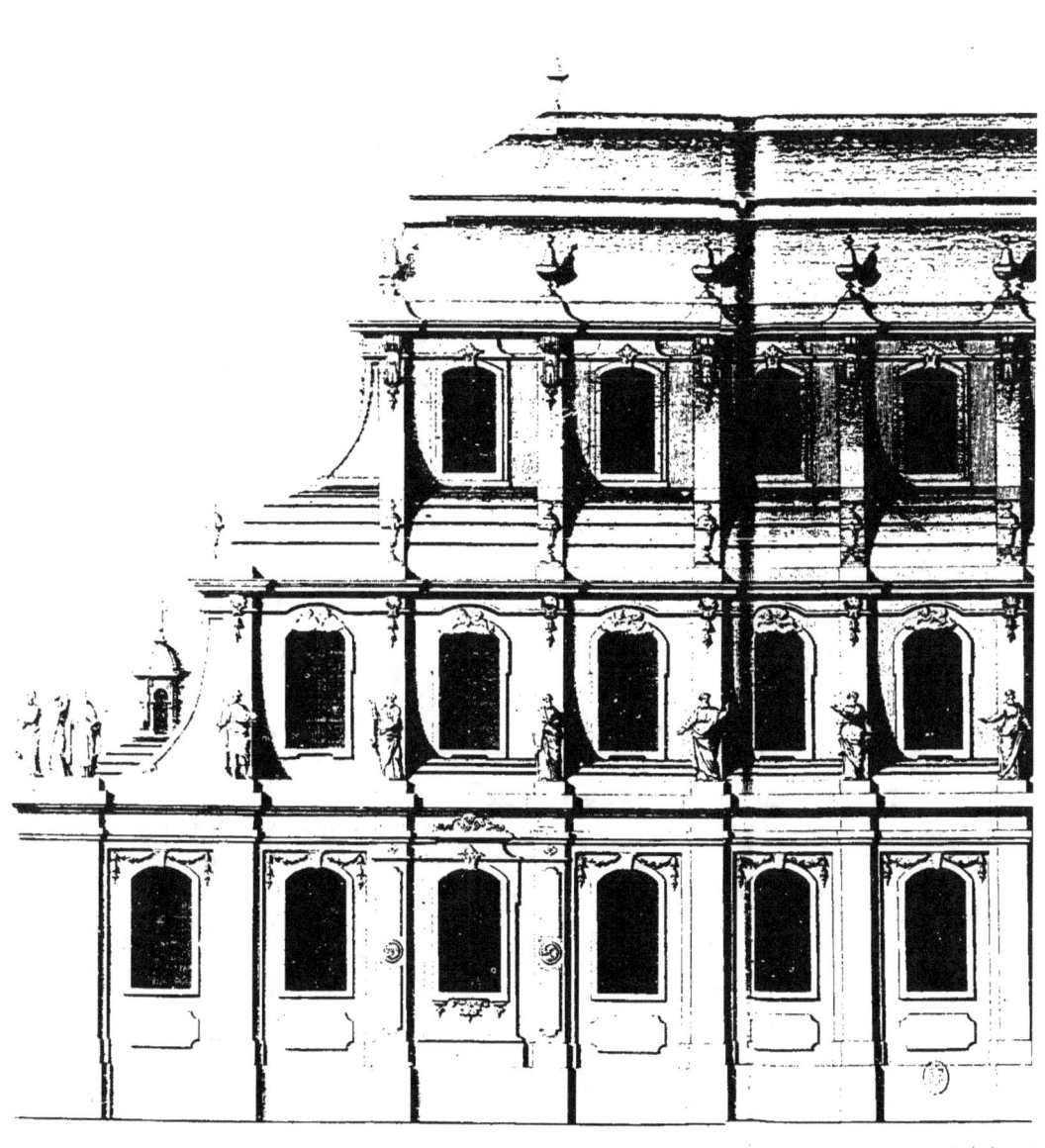

Profil sur toute la longueur d'un des côtez de l'Église

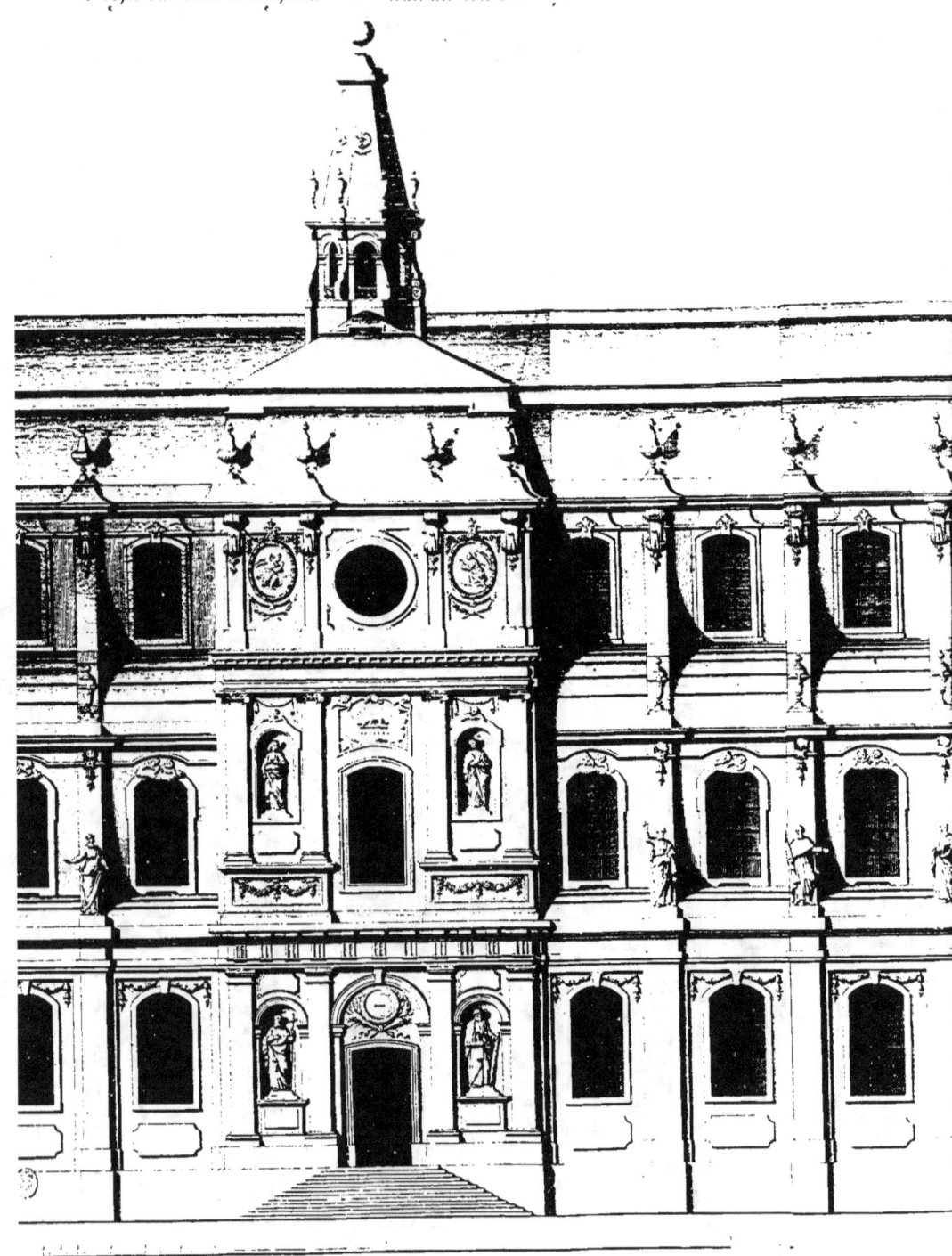

toute la longueur d'un des cotez de l'Église

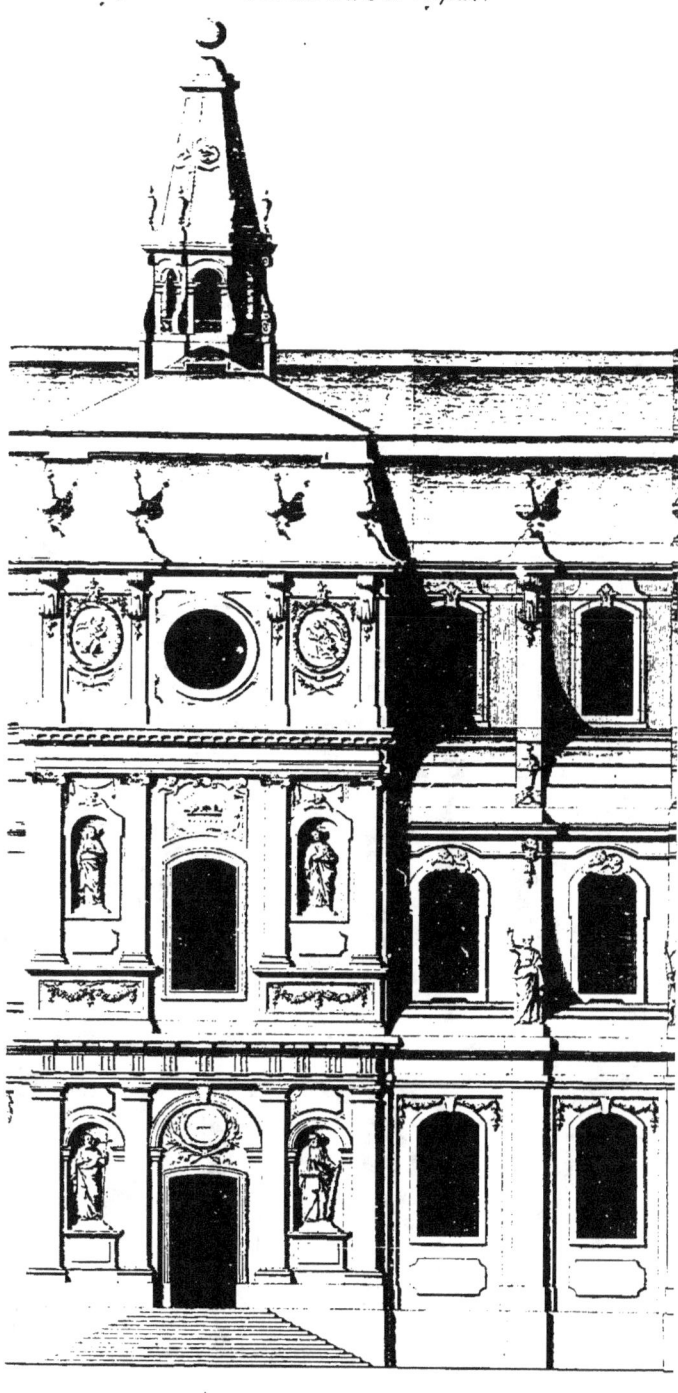

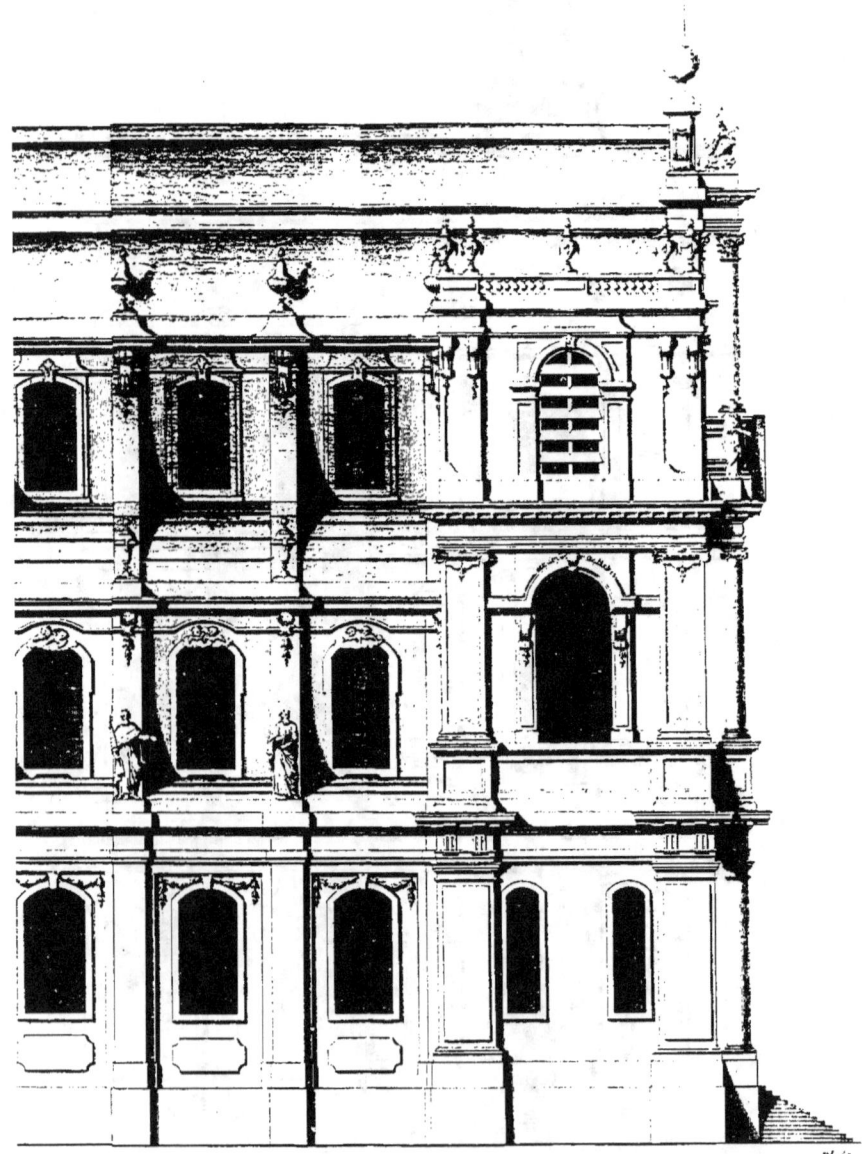

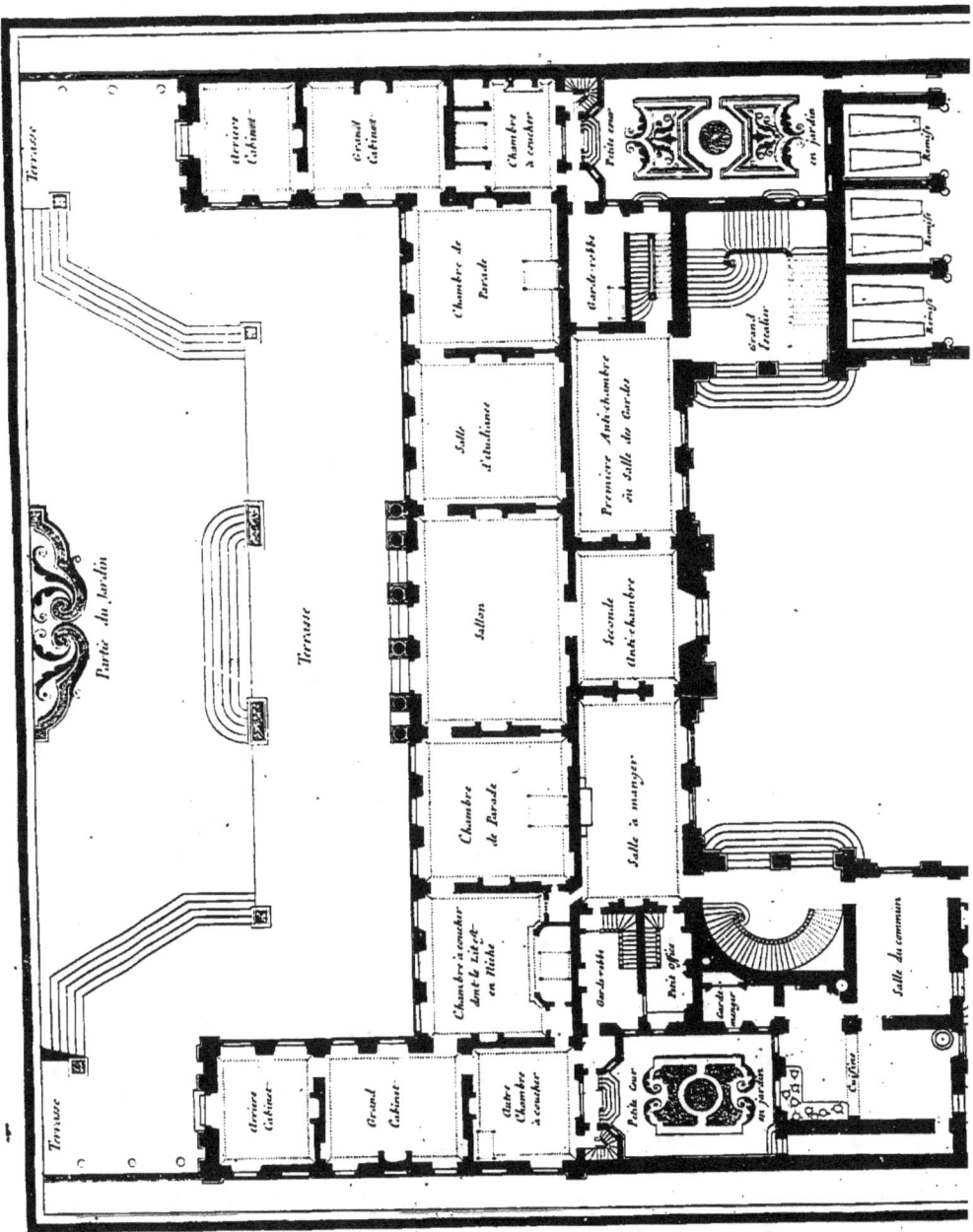

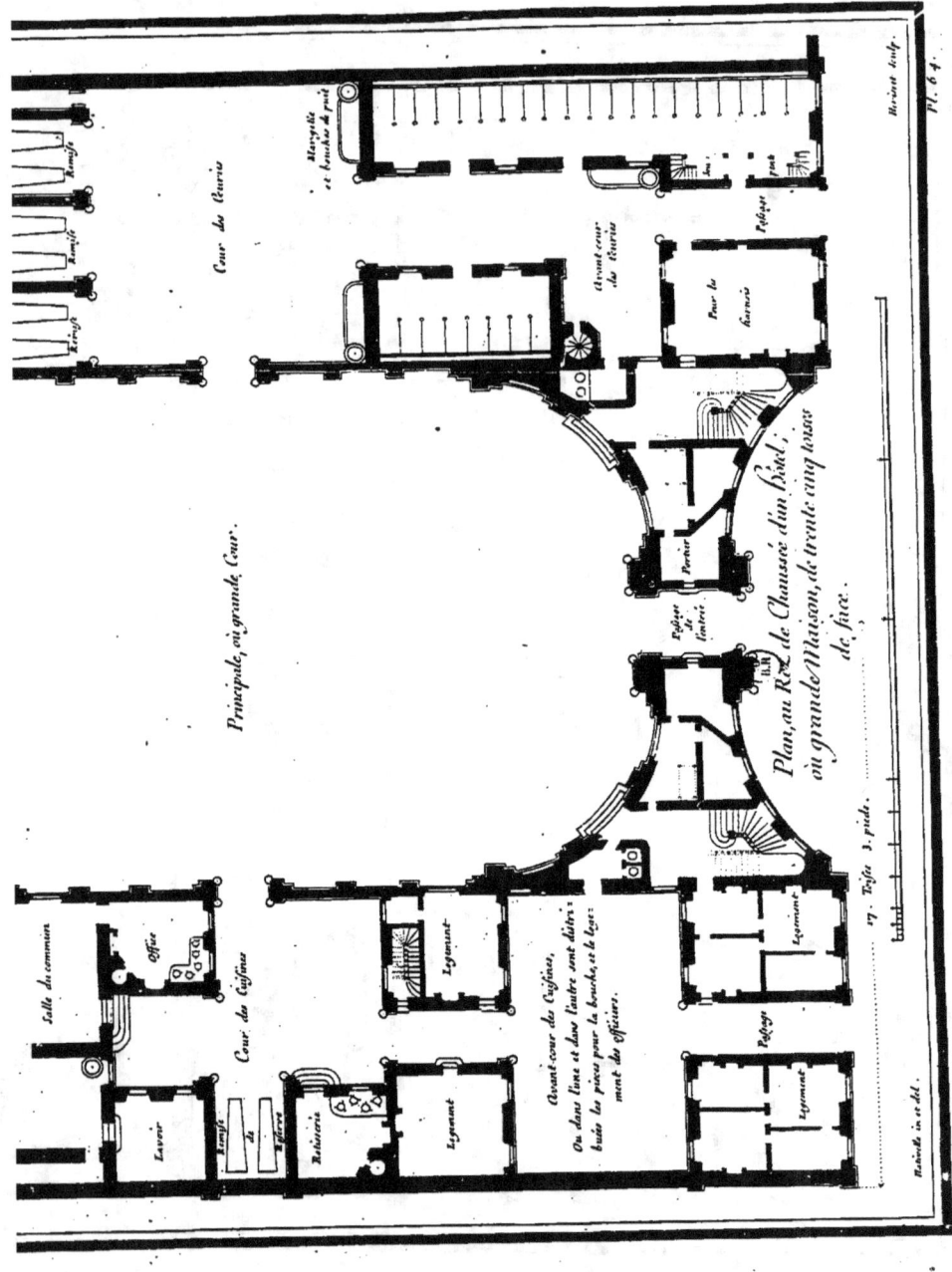

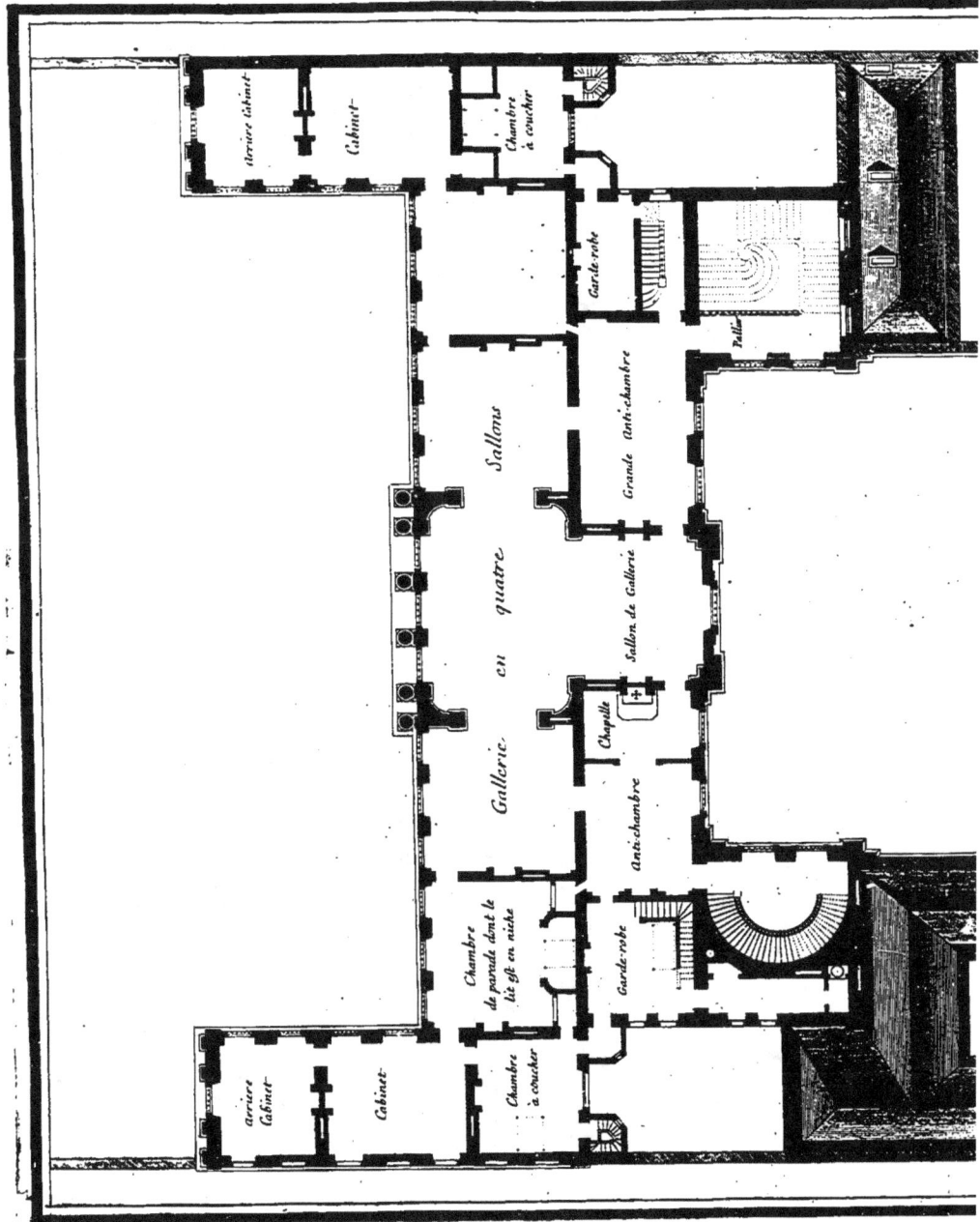

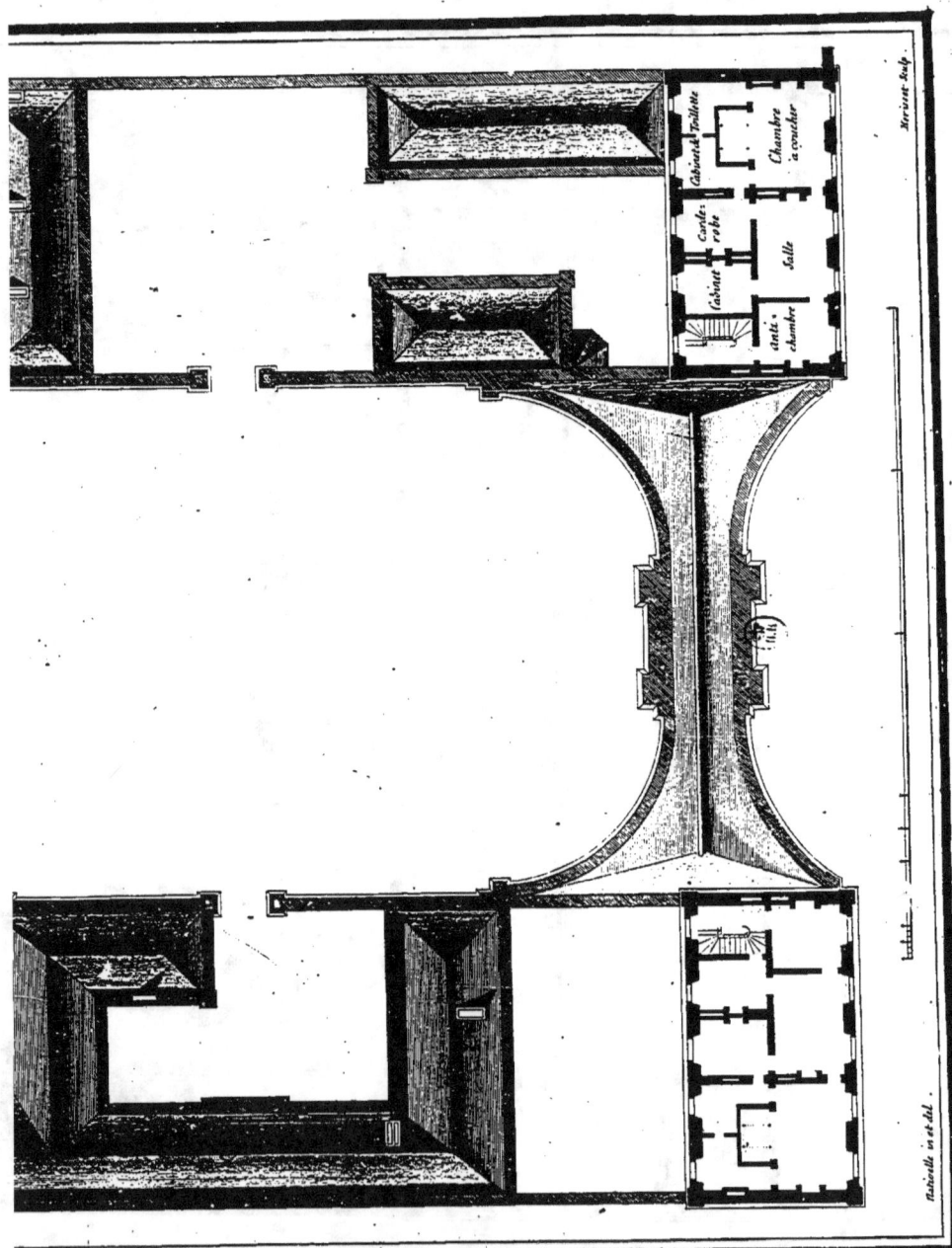

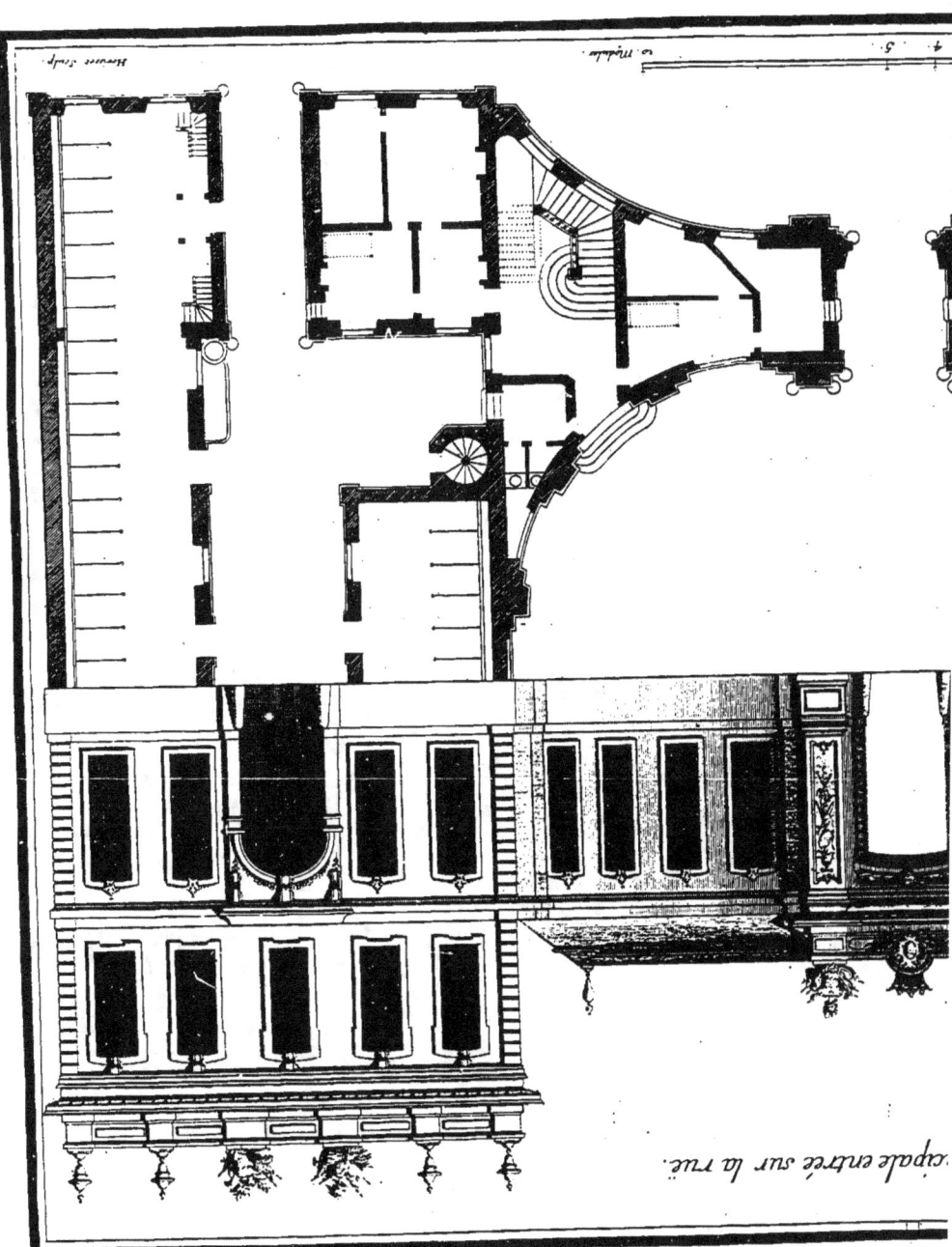

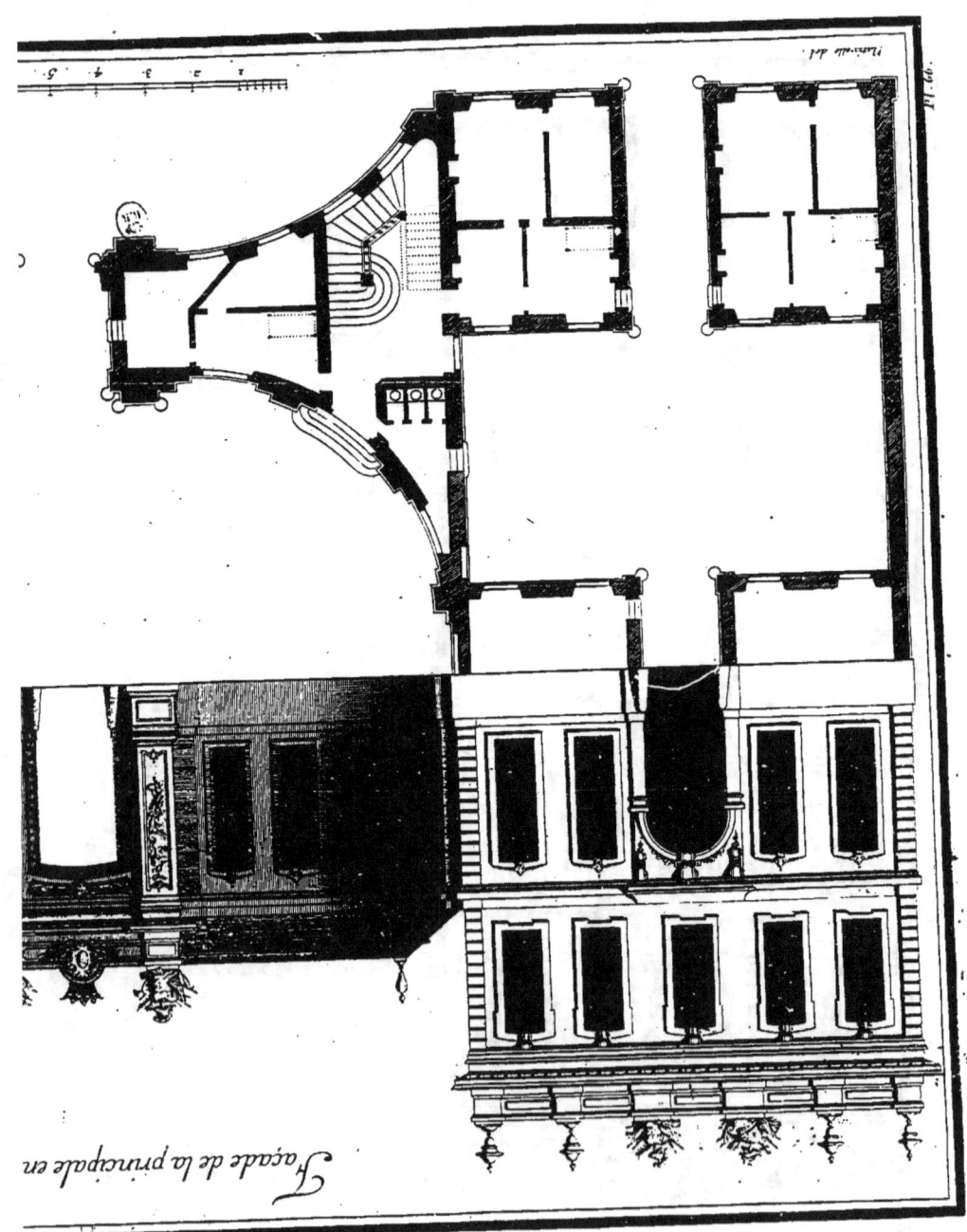

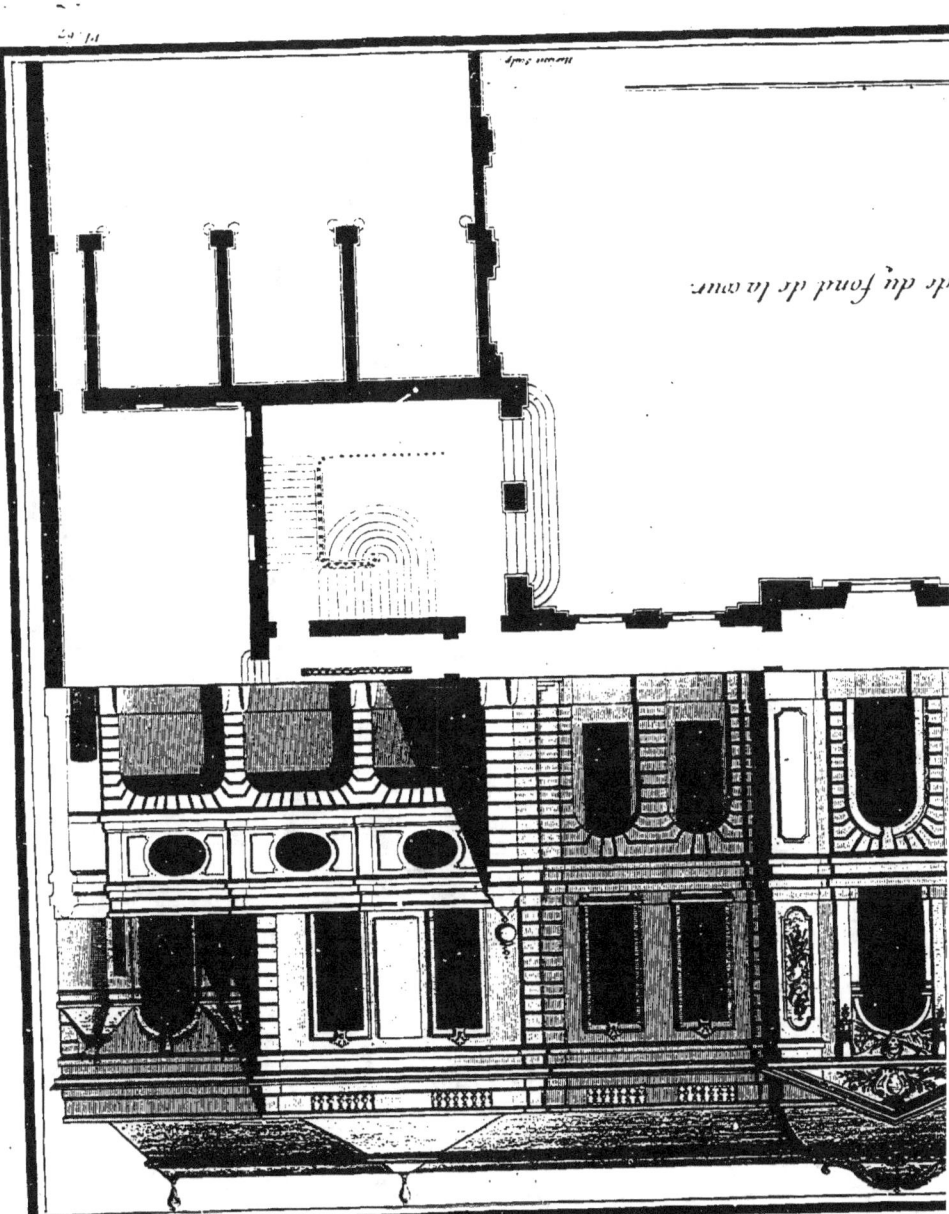

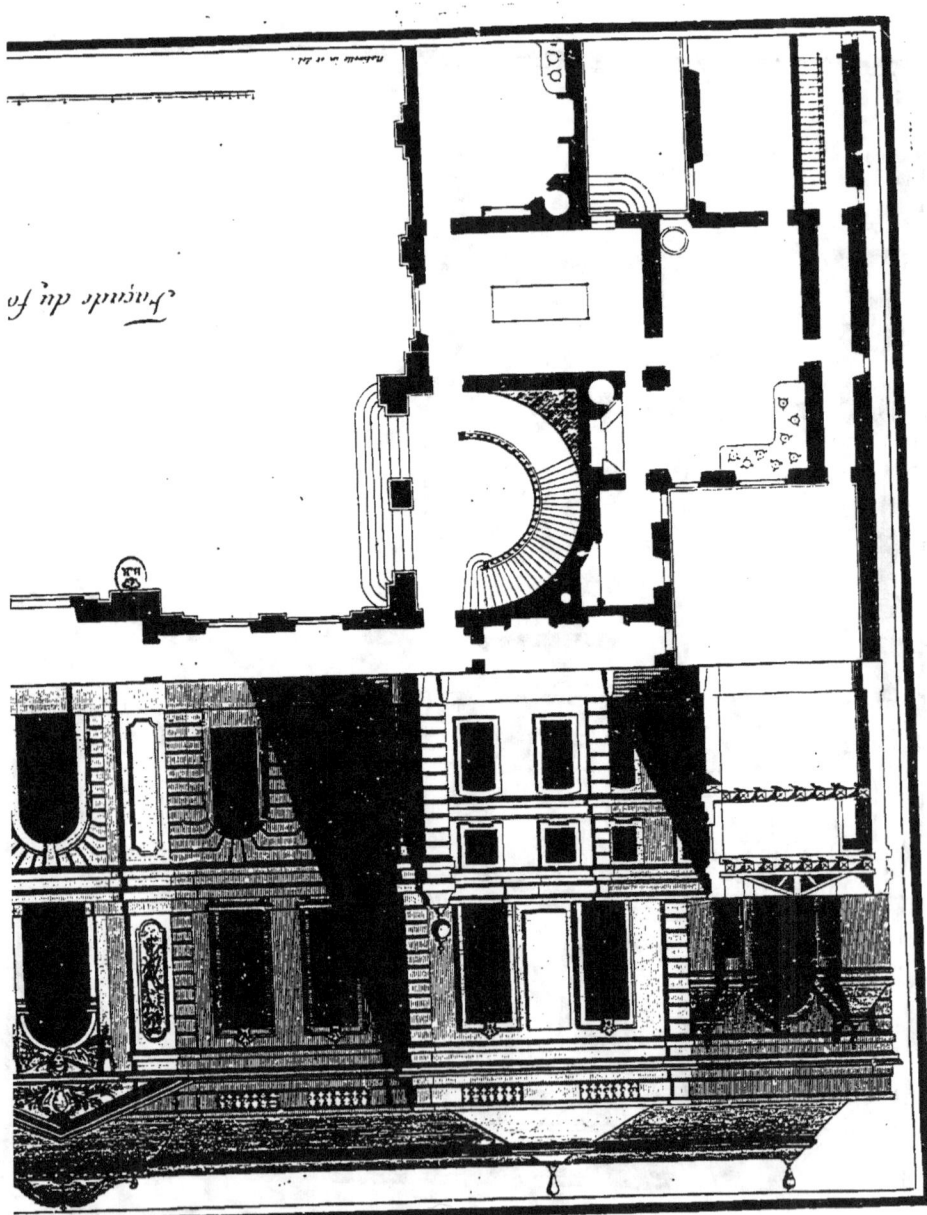

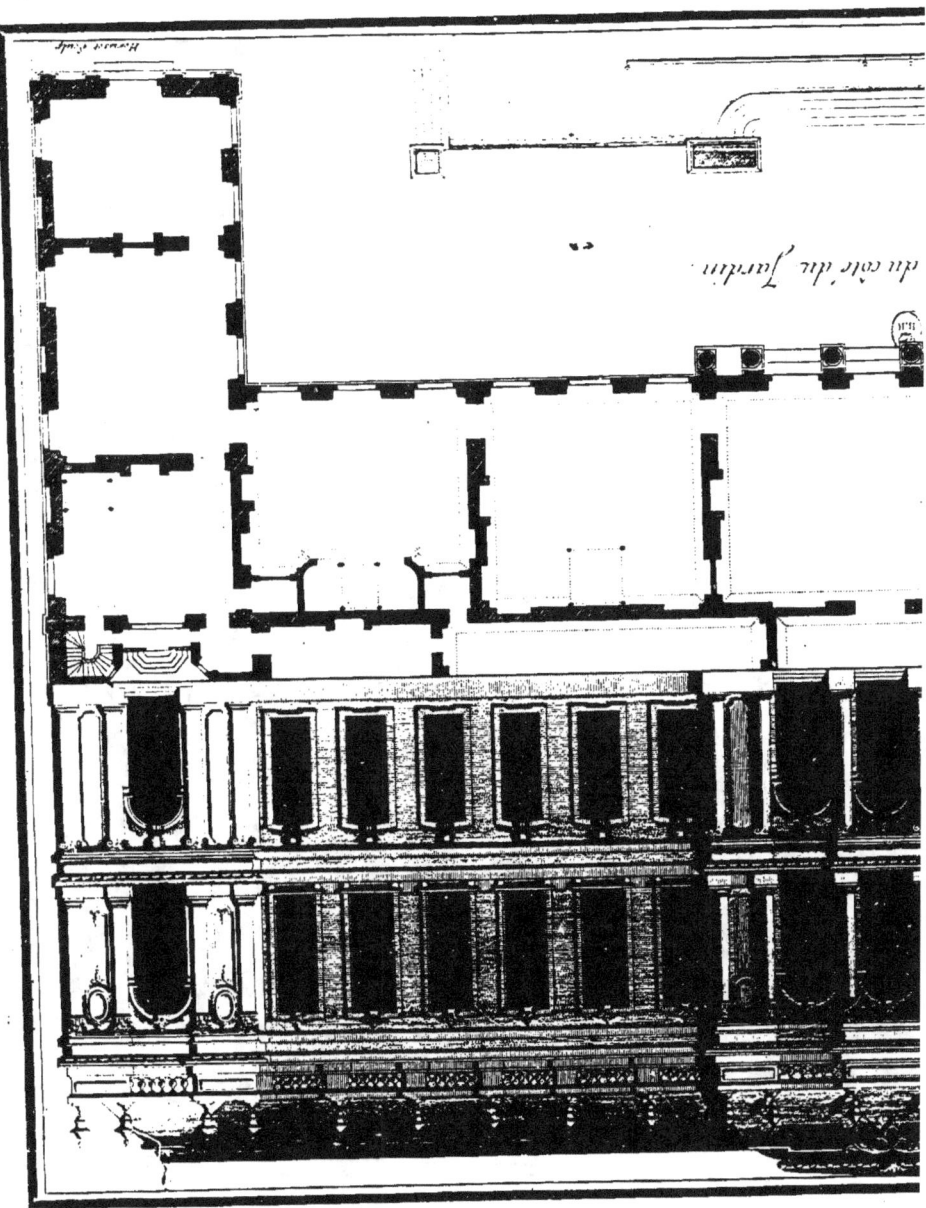

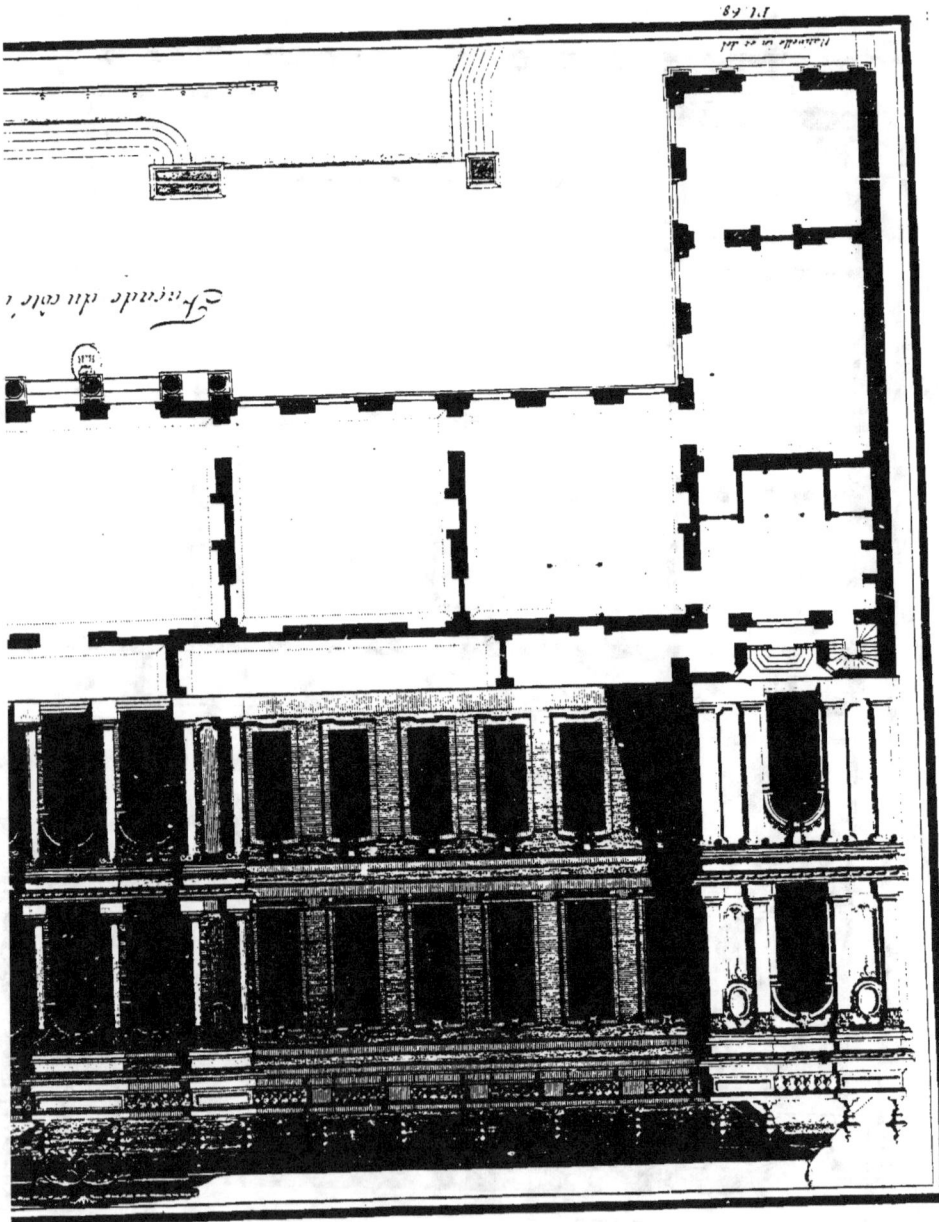

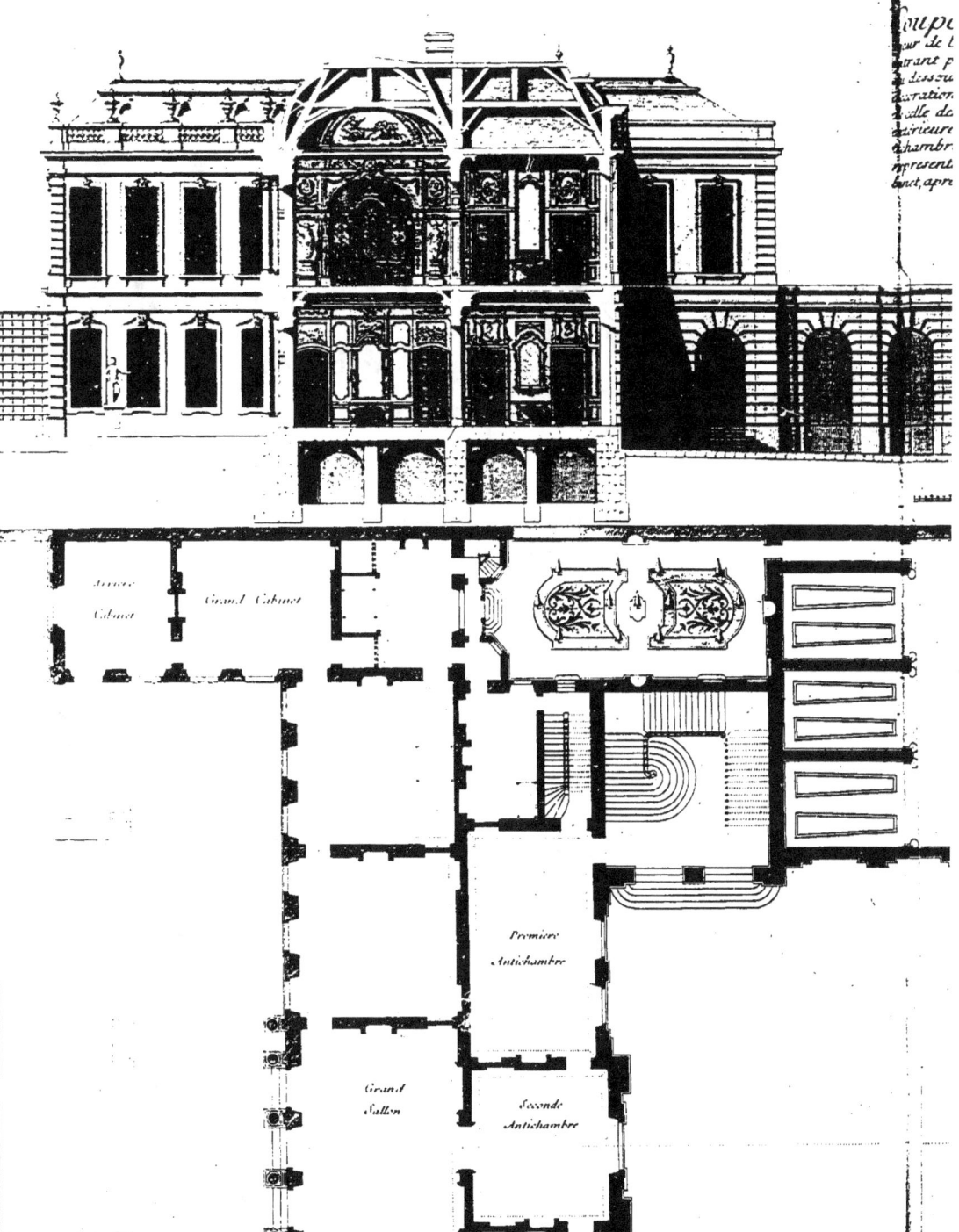

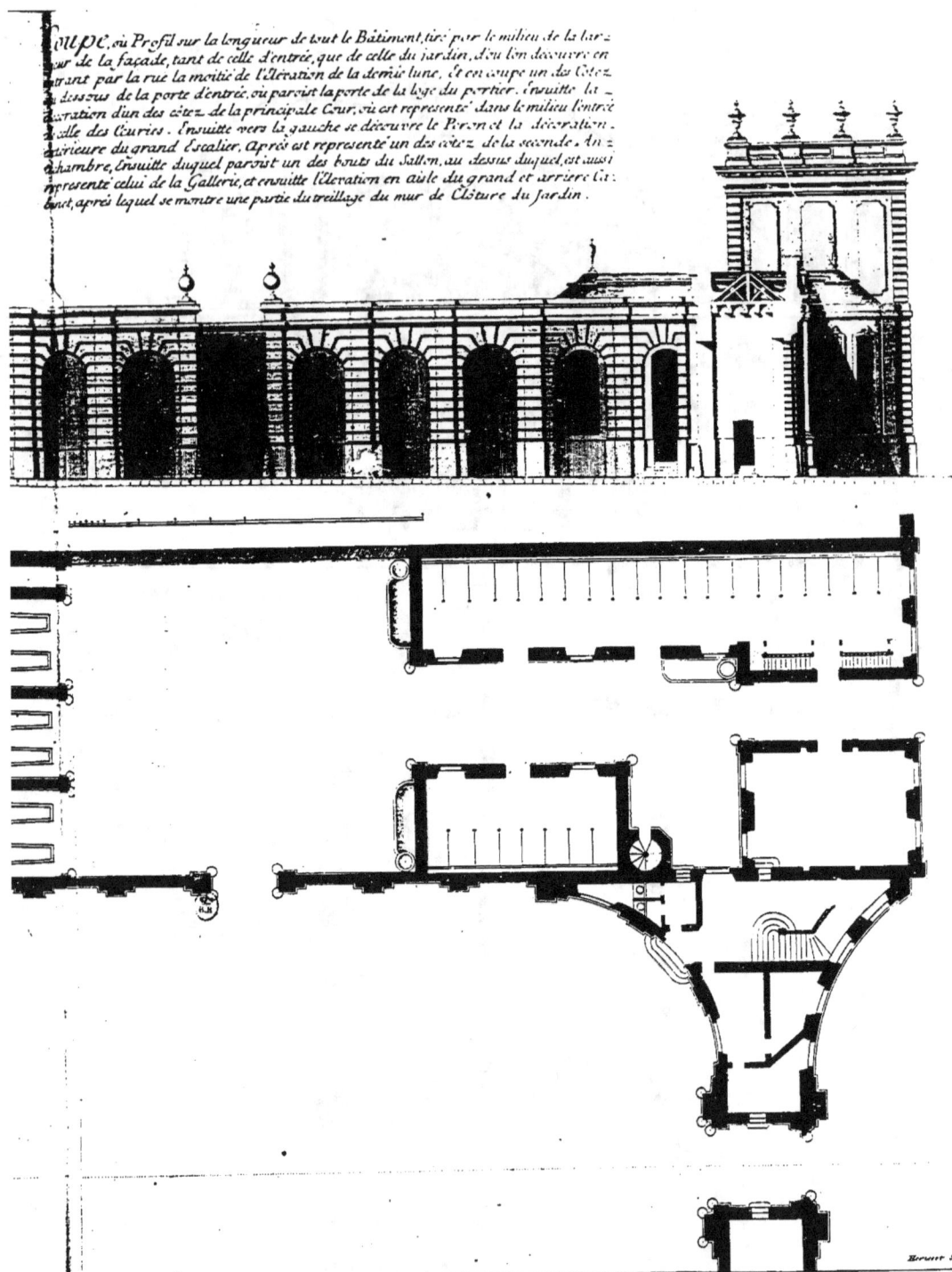

www.ingramcontent.com/pod-product-compliance
Lightning Source LLC
Chambersburg PA
CBHW071528220526
45469CB00003B/683